조선의 아트 저널리스트

김홍도

정조의 이상정치,
그림으로 실현하다

조선의
아트 저널리스트

김홍도

정조의 이상정치
그림으로 실현하다

이재원 지음

살림

Kim Hongdo, Art Journalist of the Chosun Dynasty

king Jeongjo's Political Idealism Embodied through Paintings

Written by Lee Jaewon
Published by Sallim Publishing, 2016.

 일러두기

1. 한문 번역은 기존 번역을 존중하였으나, 필요한 경우 본의에 벗어나지 않는 범위 내에서 의역을 가미하였다.

2. 영조는 세자가 죽자 사도(思悼)세자라 명호를 내린다. 후일 왕위에 오른 정조는 아버지 사도세자를 장헌세자로 추존하기에 이른다. 그 이후 호칭의 경우 장헌세자로 기술하여야 마땅하나 독자의 이해와 문맥 편의상 사도세자라 기술하였다. 그리고 조선시대에 그려진 풍속화를 당시 속화라 칭하였지만 이 역시 편의상 풍속화라 하였다.

3. 이 책이 세상에 나올 수 있었던 것은 많은 분들이 앞서 기술한 귀중한 자료 덕분이었음을 밝혀둔다. 인용한 부분에 대해서는 성의를 가지고 출처를 표기하려 하였으나 혹 누락된 부분이 있다면 넓은 이해 바란다.

4. 이 책에 실린 〈징각아집도〉(197쪽, 200쪽, 486쪽)는 학계의 고증 절차 없이 개인의 연구와 노력에 의해 순수하게 소개되는 것임을 밝혀둔다. 많은 관심과 논란이 있을 수 있다. 의당 그래야 한다. 앞으로 더 심도 있는 연구가 이루어지길 바라는 마음에서 나름의 「연구 노트」(485~493쪽)를 덧붙였다.

5. 이 책에서는 약물 부호를 다음과 같이 정했다.
 〈 〉= 그림판 부호 《 》= 화첩이나 병풍
 「 」= 간찰이나 문서 『 』= 서책이나 유고
 작품 규격 = 가로×세로cm

단원 김홍도와 함께하는
조선 후기 민생기행

단원 김홍도! 그의 일대기를 총망라한 전기는 아직까지 전해지지 않는다. 하지만 김홍도의 일생을 한눈에 읽을 수 있는 기회가 우리에게 주어진 적은 있었다. 1805년, 의재宜齋 남주헌이 전기를 기록하고자 김홍도에게 청을 넣었다. 그러나 김홍도는 '나는 그럴 만한 인물이 못 된다'고 거절하는 대신 육폭 병풍을 그려준 적이 있다. 역사 속 수많은 인물의 전기가 수록된『의재집』이지만 단원의 이야기는 빠져 있다. 자신의 이야기가 세상에 남겨지는 것을 달갑게 생각하지 않았던 것일까? 그의 겸손이라 미루기에는 못내 아쉬움이 크다.

이 책은 그래서 시작되었다. 그 시대의 배경과 역사적 의미를 알지 못하면서 전해오는 옛 그림을 감상하거나 교감하려 한다면 그것은 제대로 된 유어예遊於藝가 될 수 없기에 마땅히 조선시대 한 선비로 시간여행을 떠나야만

했다.

조선 최고 궁중 화원이면서도 무엇 때문에 민생들이 살아가는 풍속화를 그려야 했고 왜 험난한 사행길에 올라 금강산을 그렸는지, 또한 임금의 초상화인 어진을 그릴 때마다 왜 정조는 그 공을 내세워 지방 관리 벼슬까지 내렸는지, 정조와 김홍도의 관계에 더 호기심이 생기고 궁금증이 늘어만 갔다.

미술사적 평가로 치우친 자료는 비교적 풍부했지만 정작 김홍도의 삶을 들여다볼 수 있는 정보는 거의 없었다. 오백 년 조선 역사상 최고의 예인정치를 펼쳤던 정조의 남자 김홍도가 당대 최고의 화원이었음에도 불구하고 그의 일생은 물론 죽음에 이르는 행적조차 역사에 기록되지 못한 것이 안타까웠다. 이런 상태로 단원의 명작들을 회화적으로만 접근해야 하는지…… 그 질문에 대한 답을 고민해보고 싶었다.

이 책은 기존 연구 논문과 도서에서 별반 시도되지 않은 단원 김홍도의 그림에 실린 개혁군주 정조의 꿈과 이상을 짚어보고 그림에 담긴 뒷이야기를 찾아내고자 했다. 늘 김홍도가 마음의 빚으로 남았던 정조와, 평생 주군이었던 정조의 그늘 아래서 총애를 독차지했던 김홍도의 충심 어린 붓끝에 대한 집념, 그리고 인간적 고뇌까지 감성적으로 풀어갔다.

이렇게 한 대목 한 대목 생명의 입김을 불어넣으니 맥박이 뛰는 듯했다. 평소 쉽고 재미있게 그림을 논하면서도 역사적 논리까지 더해줄 속 깊은 대화의 글이 아쉬웠던 교양인이라면 누구나 쉬이 읽고 그 시대를 이해하는 데 도움이 되지 않을까 기대해본다.

　　　　　　　　　　　　　　　　　　　　　　　　이 책을 펴내며

환쟁이라며 천기(賤技)시했던 시대 배경 속에 탁월한 예술적 재능을 가진 김홍도와 그 재능을 정치에 반영하고자 했던 정조의 관계를 그 결과물인 그림을 통해 하나하나 귀납해가는 작업들은 내내 설레고 흥미진진하였다. 천 마디 말보다 그림 한 장이 주는 전달력을 잘 알고 있던 정조는 김홍도를 곁에 두고 즉문즉답(卽問卽答)이 가능한 그림을 그리게 하며 예원의 정치를 펼쳐나갔다. 개혁을 위해 가장 필요한 것은 민심을 정확하게 파악하는 것이었다. 그 방책으로 정조는 김홍도의 그림을 통해 민생을 파악하고 개혁 군주의 꿈까지 화폭에 담아내게 하면서 이를 바탕으로 개혁에 박차를 가하였다.

"네 붓끝에 내 꿈을 실어도 되겠느냐? 네가 내 눈과 귀가 되어 서민들의 숨결을 빠짐없이 그려오라"는 정조의 어명에 따라 제3의 시선으로 바라보며 익살과 해학을 담은, 그래서 더 깊은 내면의 이야기를 건네고 있다. 풍속화를 통해 시름을 달래주고 세상을 이롭게 하는 것이다. 길거리에서 즉석 상소가 이루어지는 그림을 접한 정조는 궁 밖을 행차할 때마다 상언과 격쟁을 통해 무지한 백성들의 억울한 일을 해결해주었고 어려움을 보듬어주는 민생정치를 본격 실천해나갔다. 김홍도의 풍속화는 바로 정조의 민생보고서였던 것이다.

이러한 정조 곁에는 군신의 의리가 무엇인가를 보여준 채제공과 정약용이 있었으며, 김홍도의 곁에는 붓끝으로 맺어진 인연을 소중하게 이어간 스승 강세황, 그리고 정란과 장혼, 김응환과 이인문을 비롯한 많은 기인이 있었기에 그들의 삶과 예술까지도 인연이라는 이름으로 묶여 있다.

안기찰방으로 부임했던 시기에 김홍도는 난정(蘭亭)의 고사에 버금가는 대구

감영監營 징청각澄淸閣에서 즐긴 아회를 그림으로 남겼다. 그러나 지금까지 김홍도의 〈아회도雅會圖〉를 만나는 일이 어려웠다. 그렇기에 당시 아회의 풍류와 면면들을 후대가 접할 기회를 잃었는가 싶어 아쉽고 사람의 눈과 귀에 휘황한 유묵이 전해지지 않는 것에 유감이었다. 그러던 차에 우연히 소장자를 만나게 되었고, 그 후 소장자의 양해를 얻어 이 책에 실을 수 있는 행운이 생겼다. 그리하여 독자들은 이 책을 통해 비로소 〈징각아집도澄閣雅集圖〉를 감상할 수 있을 것이다.

글을 쓰는 내내 그 시대 상황과 기록으로 남아 있는 사실을 중시하고자 했고 그 중심은 정조 정치 의중과 단원 김홍도의 붓끝에 담긴 동행에 초점을 맞추고자 했다. 특히 최순우·이동주·정양모·유홍준·안휘준·이태호·오주석·안대회·진준현·정병모를 비롯한 인문학 선배들의 연구 논문과 책에서 많은 도움을 받았다.

다만 작품을 위주로 한 회화적·예술적 접근과 역사적 배경에 대한 연계성을 이끌어나갈 구체적인 평가와 자료가 없는 부분에 대해서는 본질적인 내용을 훼손시키지 않는 범위 내에서 필자 나름의 이해와 추론 가능한 픽션과 창작을 가미시켜 이야기를 전개해나갔다. 당시 상황을 의중에 담아 기본으로 삼고 수많은 자료를 참고한 후 이러했을 것이라는 심도 있는 고찰과 오랜 관찰에서 비롯된 글이다. 하지만 생뚱맞게 전개된 부분으로 인해 적잖은 지적이 따르지 않을까 심려되기도 한다.

의당 그래야 한다. 이는 앞으로 학문적 접근에 의한 연구가 꾸준히 이루어

이 책을 펴내며

지는 가운데 좀 더 체계적이고 근거 있는 문집이나 그림 등 자료가 많이 나와 수정·보완되기를 기대하기 때문이다. 훗날 이 책이 디딤돌이 되어 더욱 완성도 높은 글과 평이 나올 수 있다면 단원의 그림을 향한 나의 무한한 애정과 겸허한 마음을 보탤 수 있을 것이라 약속한다.

나아가 단원 김홍도와 함께 한 시대를 풍미했던 수많은 예술가의 삶과 가치를 이 책을 통해 조명할 수 있었음은 큰 행운이었다고 감히 말씀드린다.

겨우 짧은 붓끝으로 마무리한 글을 타박 않고 끝까지 읽어주신 분들께 감사의 마음을 전하며 무례함이 있었다면 겸손하게 양해와 용서를 바란다.

2016년 정월
강릉 땅 선교장에서

민천 이 재 원

조선 후기 걸출한 한 화가의
일생을 들여다보다

　　우리나라 그림이 중국의 그림에 짙게 물들어 있을 때 거기에서 벗어나려
는 선각자들이 몇몇 있었는데 그가 겸재요 단원 김홍도였다. 김홍도는 어려
서 스승을 잘 만났고 현명한 임금 정조를 만나서 맘껏 기량을 펼칠 수 있었는
데 이른바 풍속화를 그려서 한국미술사에 큰 획을 그었다. 250여 년 전 옛일
들을 마치 어제 일을 보듯 김홍도의 일생을 저자가 눈으로 본 것처럼 그려냈
다. 화가 김홍도에 대한 절절한 애정이 편 편마다 스며 있다. 궁궐에 앉아서
바깥세상이 궁금한 임금에게 백성들의 사는 모습들을 그려다 보였다. 그것이
오늘날 '풍속화'라 이름 붙인 조선미술사에서 특수한 양식이 된 것이다. 그리
하여 단원의 예술이 중국에서 벗어나 독자적인 예술세계를 이룬 것이다. 너
무나도 확실하게 조선 사람의 살아가는 현실의 모습을 예술로서 승화시킨 화
가 단원! 그의 아름다운 화업 일생을 되살려서 생생하게 보여준다.

<div align="right">

최종태(서울대 명예교수)

</div>

그 **옛날** 230여 년 전 단원 김홍도는 강릉 선교장의 과객이었다. 어명으로 떠난 금강산 사행길에 경포대를 붓끝에 담으며 잠시 머물다 간 인연인 것이다. 그리고 수많은 시간이 지나 이렇게 단원의 이름을 마주한다. 그의 눈길 하나하나가 스쳐 갔을 고택의 추녀 끝에는 맑은 바람과 밝은 달을 벗하여 노는 풍월주인風月主人의 숨결이 남아 있는 듯하다. 세월은 사람을 기다리지 않는다고 했지만 이 작가의 손끝에서 다시 태어난 단원의 세월을 마주하니 감회가 깊다. 감사하다. 오늘은 그를 위해 선교장 솟을대문 활짝 열어야겠다.

<div align="right">이강백(강릉고택 선교장 관장)</div>

한 사람에게 꽂힌다는 것은 어떤 의미일까. 한번도 본 적이 없는 역사적 인물에 꽂혀 그 사람의 흔적을 찾아 시간을, 돈을, 열정을 쏟는다는 것은? 그건 그 사람 속에서 '나'를 보았다는 뜻이고, 그 사람을 통해 '나'를 알아간다는 뜻이리라. 이재원 선생은 오랜 시절 김홍도에 빙의되었다. 왜? 그것이 이 책이다.

<div align="right">이주향(수원대 교수·철학과)</div>

'익선관에 곤룡포 입고 김홍도에게 초상화 초본을 그리게 했다'는 『정조실록』 한 구절에서 이 책은 출발했다. 다큐멘터리만큼 정밀하다. 최근 발굴된 간찰까지 등장하고 있어 저자의 사실 확인에 대한 집요함이 엿보인다. 조선 후기 걸출한 한 화가의 삶과 생각이 당대 정치사 또는 화론과 결합하기도 한다. 그래서 특정 시공간 속에 살아 움직이던 고뇌하는 김홍도로 입체화될 수 있었다.

<div align="right">장영주(KBS PD·前역사스페셜 책임프로듀서)</div>

005 이 책을 펴내며 | 단원 김홍도와 함께하는 조선 후기 민생기행
010 추천사 | 조선 후기 걸출한 한 화가의 일생을 들여다보다

제1부

김홍도에게 묻다.
너는 누구냐?

019 인연의 늪에 빠지다(1752)
021 묵장墨匠과의 만남
027 삼베실로 그린 그림
030 한지韓紙 공방
035 또 다른 스승
040 왕의 혈통을 세상에 고하라(1762)
045 영조, 그림 속의 개를 꾸짖다(1763)
052 대물림 인연 충신 채제공(1755~1772)
057 균와아집筠窩雅集에 가다(1763)
066 나를 넘어가라
067 그들의 화폭에는 호랑이가 산다
069 도화서에 첫발을 들이다(1765~1775)
070 인연의 시작 문방사우
074 〈경현당수작도景賢堂受爵圖 계병契屛〉을 그리다(1765)

079 〈금강산전도〉를 그려준 김응환(1772)

085 강세황의 기이한 정치 입문(1773~1776)

095 〈군선도群仙圖〉로 경하드리다(1776)

107 조선의 미래를 담은 〈규장각도〉(1776)

111 김홍도에게 묻다. 너는 누구냐?(1777~1778. 가을)

126 의리의 정치인연, 정조와 채제공(1776~1786)

제2부

네 붓끝에 내 꿈을
실어도 되겠느냐?

137 사도세자의 선물, 정약용(1782)

141 강세황, 기로소에 들다(1782~1783)

148 서민들의 숨결을 그려오라(1783~1786)

190 안기찰방 김홍도, 명사들과 풍류를 즐기다(1784~1786)

201 〈단원도檀園圖〉에서 옛 추억을 더듬다(1781~1784)

215 아름다운 금수강산을 그려오라(1788)

248 정약용의 중용과 배다리(1789)

251 이보게 단원! 얼른 일어나게(1789~1790)

269 화성 신도시를 건설하다(1790~1791)

276 정약용에게 하사한 연꽃 부채

제3부

내 평생 그대와
함께하였노라

285 연왕산 기슭에서 풍월風月을 논하다(1791. 여름)

304 가을 정취에 성은聖恩을 더하다(1791. 가을)

308 정조의 어진御眞을 그리다(1791. 늦가을)

320 비밀전교, 금등金縢을 풀다(1792~1793)

332 충청도 연풍현감, 김홍도(1792~1794)

347 민심을 살펴 회갑연을 준비하게 하다(1794)

352 회갑연을 의궤와 그림으로 남게 하라(1794)

357 세 번의 북소리(1795.윤2.9~윤2.16)

365 낙성연落成宴 팔 폭 병풍을 그리다(1796)

368 공이 과인보다 먼저 죽어야 하오(1798~1799)

375 내 평생 그대와 함께하였노라(1800)

제4부

꽃술 단 채 눈 속에
파묻히고 싶었다

387 장혼의 「평생지」를〈삼공불환도〉에 담아내다(1801)

405 궁을 떠나 고향으로 내려가다(1802)

410 속 붉은 단매화丹梅花를 그리다(1804)

413 그림에서 누룩 냄새가 난다(1804.12.20)

420 동갑내기 삼인방이 회갑모임을 갖다(1805.정월)

426 벗에게 화답하다(1805)

430 아들 연록! 보아라(1805. 회갑)

433 누가 내 흥취를 망치려 하느냐?(1805)

443 까치가 눈감고 입 다물다(1805.윤6)

445 영혼이 빠져나가듯 그린 〈추성부도秋聲賦圖〉(1805. 늦가을)

457 꽃술 단 채 눈 속에 파묻히고 싶었다(1806)

제5부

못난 아들 양기가
삼가 꾸몄다

467 단원의 아들 양기(1816)

477 참고한 책들

479 김홍도의 주요연보

485 〈징각아집도〉 연구 노트

494 글을 마치며 │ 그림으로 맺은 인연, 김홍도

"그대의 손만 거치면 하나의 문장이 그림이 되고 하나의 시문도 그림이 되니,
신기神技의 솜씨로다. 손 좀 이리 줘보게, 이게 바로 신의 경지를 잡아내는 그 손인가?
이 손안에 여러 명의 화원이 살고 있는 것만 같구나."

김홍도에게 묻다.
너는 누구냐?

인연의 늪에 빠지다(1752)

여러 해 동안 글과 그림을 벗 삼아 초야에 묻힌 듯 살던 강세황姜世晃, 1713~1791
은 어느 날부터인가 같은 꿈을 여러 날 꾸기 시작하였다. 박달나무 빼곡한 숲
속에 어린 학이 보이고 부리로 몇 번이고 무언가를 집으려 하지만 쉬이 잡히
지 않는 모양이다. 가까이 다가가 보니 작은 붓이었다. 기이한 생각에 주위를
살폈으나 어미는 보이지 않고 홀로 서서 붓자루와 실랑이하는 어린 학이 안
타까워 붓을 물려주었다. 그러자 어린 학은 희고 가는 날개를 활짝 펼쳐 보이
며 고맙다는 듯 연신 머리를 조아리고 나서 몸을 돌려 하늘을 향해 날아가는
것이었다.

기이한 꿈이로다! 꿈에 본 어린 학의 모습은 머릿속을 떠나지 않고 생각
할수록 더 또렷하게 다가왔다. 어린 학에게 물려주었던 붓자루의 촉감이 이

리도 생생한 걸 보니 이제 천수를 다하려는가 싶어 헛기침만 여러 번 반복하였다. 이때 강세황의 나이 서른여덟이었고 가세가 기울어 처가에 몸을 의탁한 지 십여 년이 지난 후였다.

사립문 밖에서 작은 인기척이 들려왔다. 창호 문을 조금 열자 마당 안으로 어린아이가 걸어 들어오고 있었다. 귀티가 흐르는 얼굴에 제법 총기가 흐르는 아이의 눈과 마주치자 왠지 모를 한기가 전해졌다. 그런데 이게 어찌 된 일인지! 여러 날 반복되던 꿈속에서 그가 어린 학 부리에 물려주었던 작은 붓이 처음 보는 아이 손에 쥐여 있었다. 순간 소름이 돋았다.

강세황 너는 누구냐?

김홍도 저는 김 가, 넓을 홍, 길 도, 홍도라 하옵니다.

강세황 홍도? 올해 몇이냐?

김홍도 일곱 살이옵니다.

강세황 여기는 어인 일이냐?

김홍도 이 고을에서 학문과 서화에 제일가는 어르신이 사신다 하여 이렇게 찾아
 왔습니다. 그분을 뵈올 수 있을는지요?

강세황 그를 왜 만나려느냐?

김홍도 스승을 청하려 합니다. 조선 제일의 화원이 되고 싶습니다.

강세황 당돌한 아이구나. 그 어른이 너 같은 어린아이에게 내어주실 시간이 있겠
 느냐?

김홍도 조선 최고라는 예술의 혜안을 가진 어르신이면 제자를 가늠함에 있어 어

찌 망설임이 있으시겠습니까?

강세황 　허허~, 내 한 가지만 묻자. 손에 든 그 붓은 웬 것이냐?

김홍도 　이 붓은 제 것입니다. 며칠 전 동무들과 수리산 인근에 놀이 갔다가 만난
　　　　학 한 마리가 제게 주고 간 것입니다.

강세황 　영물인 학이 사람인 널 어찌 알고 붓을 주고 갔단 말이냐? 나는 믿지 못하
　　　　겠다.

김홍도 　믿기 어려운 일을 믿으시라 말씀 올리진 않겠습니다. 저에게 그림 배우는
　　　　일을 게을리하지 말라고 하시는 조상님의 은덕이겠지요. 어르신을 만나게
　　　　해주십시오.

아이의 목소리는 맑고 낭랑하였으며 용모는 귀인상으로 준수하고 재주가
넘쳐 보였다. 이렇게 강세황과 김홍도의 인연은 시작되었다. 무엇보다 그림
의 화신이라 불리는 학이 맺어준 인연이라면 이는 하늘이 허락한 스승과 제
자인 것이다.

묵장墨匠과의 만남

당시 강세황의 문하에는 이미 여러 제자가 드나들고 있었다. 그러나 그중
재주와 명석함으로 습득 속도가 월등히 빠른 홍도에게 더 정이 갈 수밖에 없
었다. 강세황은 그를 가르치는 일상이 즐거웠다.

그러던 어느 날 오랜 벗 연객(煙客) 허필(許佖, 1709~1761)과 함께 제자 홍도의 산수화를 평가하며 선의 굵기와 먹의 농담에 대해 이야기를 나누고 있었다. 이때 남루한 행장에 머리에 띠를 두른 한 노인이 강세황을 찾아왔다.

노인 인사 올립니다. 소인은 용문산에서 먹을 만들고 있습니다. 오늘 이렇게 불쑥 찾아뵌 것은 평소 표암 나리의 명성을 누누이 들으며 꼭 한번은 직접 찾아 뵙고 보잘것없지만 소인이 만든 먹을 드리고 싶었기 때문입니다.

그러고는 이내 행장을 풀어 먹을 여러 필(疋) 꺼냈다.

강세황 이보게! 용문산에서 그 먼 길을 이리 왔단 말인가? 나는 보다시피 초야에 묻혀 먹물만 소진하고 있는 늙은이일 뿐 선물을 받을 만한 인물이 못 된다네.

허필 표암은 어찌 그리 겸손하신가! 그건 그렇고 자네는 표암의 명성을 어찌 들었는가?

노인 먹을 만들어 전국 각지 많은 사람에게 팔면서 나리의 명성을 듣지 못한다면 소인의 귀를 의심해야 하지 않겠습니까? 그림에 조예가 깊은 분들 사이에서는 그림에 나리의 화제(畵題)가 적혀 있어야만 가치를 인정받는다고 늘었습니다. 그래서 비록 하찮은 소인이 손끝에서 만들어진 먹이지만 그 가치를 더하는 일에 쓰일 수 있다면 한평생 고생한 보람이 있겠다 싶어 불현듯 찾아뵙게 된 것입니다.

강세황은 먼 길을 찾아온 노인의 정성이 고맙기도 하면서 그냥 거절하는 것은 노인에 대한 예가 아니라는 생각이 들었다. 평생 외길을 걸어왔을 노인의 내공을 느껴보고 싶었고 이참에 홍도에게 먹에 관련된 살아 있는 공부도 시켜주고 싶었다.

강세황 먼 길 와주어 고맙소. 누추하지만 내 집에 머물면서 먹에 대한 노인장의 이야기나 들려주시오.

노인 먹이나 만들어 겨우 생계를 유지하는 미천한 사람에게 무슨 이야기가 있겠습니까? 잠시 객으로 받아주시면 더할 나위 없는 광영입니다.

아끼는 제자에 대한 스승의 배려는 끝이 없어 보였다.

강세황 홍도야! 먹을 쥘 때는 병자처럼, 붓을 쥘 때는 장사처럼 하라고 당부한 적이 있는데 기억하고 있느냐?

김홍도 네, 스승님. 먹을 갈 때는 손목에 충분히 힘을 빼고 팔 전체로 천천히 힘을 주어야 하고 글을 쓸 때는 장사가 기운을 쓰듯 힘이 가득해야 한다는 뜻으로 알고 있습니다. 그러나 먹을 갈면서 느끼는 먹물의 농도는 아직 어렵기만 합니다.

허필 이보시오. 노인장! 이 아이는 훗날 조선 제일의 화원이 될 것이오. 그 누구보다 먹을 가까이하고 아낄 것이니 먹 만드는 과정을 일러주지 않겠소?

영민해 보이는 어린 홍도를 유심히 살피던 노인의 입가에 엷은 미소가 번졌다.

[그림 1-1] 강세황, 〈매화도〉(허필의 화제) 견본담채, 18.3×26.1cm, 국립중앙박물관

노인 네, 그리하지요. 먹에서 가장 중요한 것은 그을음입니다. 소나무를 태워 생긴 그을음으로 만든 먹을 송연묵松烟墨이라 하고, 참기름·비자기름·오동기름 등을 태워 생긴 그을음으로 만든 먹을 유연묵油煙墨이라 합니다. 아궁이에 소나무를 태우게 되면 굴뚝에 그을음이 붙게 되는데 위쪽에 모이는 것일수록 좋은 먹이 될 수 있습니다. 소나무의 송진 그을음으로 만든 송연묵은 먹색이 맑고 깊습니다. 예로부터 중국 황산에서 나는 소나무로 만든 먹을 최상품으로 칩니다. 그 이유는 다른 지역보다 송진이 진하고 많아 가늘고 고운 그을음 입자가 만들어지기 때문입니다. 탁하지 않고 맑은 먹을 얻어야 먹색이 깊어집니다.

강세황과 허필은 화정(和靖) 임포(林逋, 967~1028)가 지은 「산원소매(山園小梅)」란 시로 예술적 교감을 나누었다. 임포가 누구이던가. 매화를 아내로 삼고 학을 자식으로 삼아 이십 년 동안 성시(城市)에 출입하지 않았던 기인 아니던가. 강세황은 붓을 들어서 황혼에 지는 달빛이 어우러져 암향을 뿜어내는 매화를 그려냈다. 그러자 허필이 기다렸다는 듯이 "화정의 「암향부동월황혼(暗香浮動月黃昏)」 시 한 구절을 그려내지는 못해도 속기(俗氣)만은 벗어났다"고 화제를 달았다. 안산에서 활동하던 두 사람이 문장과 그림으로 소통하며 풍정(風情)에 취해 미적 감흥을 즐겼을 모습이 그려진다. 이를 곁에서 지켜보던 김홍도에게는 스승의 가르침이나 다름없었을 것이다.

허필 어허! 그을음을 가지고 어떻게 먹을 만든다는 것인가?

노인 물론 쉬운 일은 아니지요. 그을음을 모아 아주 가는 체로 걸러낸 다음 아교풀에 개어 반죽을 합니다. 오랜 경험으로 다져진 손끝으로 비비고 문질러 밀도를 조절해 반죽을 한 다음 또다시 다지게 됩니다. 다진다는 것은

나무로 만든 절구에 쇠로 만든 공이로 찧는 것인데 충분히 찧을수록 좋은 먹을 얻을 수 있습니다. 그런 다음 나무틀에 넣고 눌러서 형태를 만든 뒤 물기를 제거하기 위해 재 속에 묻어두게 됩니다.

강세황 재 속에 넣어 물기를 빼다니 지혜가 뛰어나군.

노인 이렇게 물기가 제거되면 이번에는 통풍이 잘되는 곳에 매달아 건조시켜야 합니다. 길게는 삼십 년에서 오십 년 긴긴 세월이 지나야만 완전한 먹색을 머금은 좋은 먹을 얻을 수 있습니다.

허필 먹 하나에도 인생이 필요하군. 그래서 좋은 먹이 가벼운가보네. 본연의 무게를 다 버렸으니 먹물이 탁하지 않고 맑은 것은 당연하겠지.

노인 또 한 가지. 좋은 먹일수록 갈 때는 소리가 나질 않고 먹물이 마른 후에는 윤기가 흐릅니다.

노인은 두 개의 벼루에 물을 각기 담아 송연묵과 유연묵을 번갈아 갈게 하면서 그 차이점을 설명하기 시작했다.

노인 각 벼루마다 재질과 강도가 다르듯이 벼루와 먹은 궁합이 잘 맞아야 합니다. 돌로 깎아 만든 벼루에도 나무의 나이테처럼 날이 서 있습니다. 그래서 단단하게 날이 선 흡주석 벼루에는 단단한 유연묵으로, 부드럽고 날이 약한 단계석 벼루에는 부드러운 송연묵으로 얻어낸 먹물이어야 순하고 엉킴이 없습니다. 반듯하게 베이거나 갈린 먹의 단면만 보고도 먹과 벼루의 궁합을 읽어낼 수 있어야 하는 것이지요.

노인은 홍도에게 벼루의 바닥면을 손끝으로 만져보게 하면서 까끌까끌한 감촉이 느껴지는 방향이 엇날이고, 부드럽게 미끄러지는 방향이 순날이라 일러주었다. 그러고는 엇날의 마찰에 의해 먹이 갈린다는 것을 설명하면서 홍도에게 직접 먹을 갈아보게도 하였다.

김홍도 벼루를 눈으로 살펴서는 엇날과 순날을 구분하지 못할 것 같은데, 벼루에 먹이 갈리며 전해지는 쓸림에서는 차이가 느껴집니다.

강세황 유연묵은 먹물이 곱기 때문에 안정감이 있어 갈면 갈수록 검고 광택이 나는 효과를 얻을 수 있다. 그림의 대상에 따라 먹의 농도도 달라져야 하는

[그림 1-2] 허필, 〈지두(指頭) 산수인물화(山水人物畫)〉, 견본담채, 40×22.5cm, 개인 소장

허필은 1735년(영조 11년) 진사에 급제하였으나 벼슬을 마다하고 풍류를 벗하며 지냈으며, 표암과 함께 골동(骨董)과 서화(書畫)를 완상하는 즐거움으로 살았다. 명 심주(沈周)를 기본으로 중국 화법의 산수화를 즐겨 그렸고 시서화 삼절로 불렸다. 이 그림은 붓 대신 손가락 끝에 먹을 찍어 그린 지두화다.

제1부

데 먹을 알맞게 사용하거나 잘 혼용해 사용하면 먹의 색감에 의해 그림의 완성도를 한층 더 높여나갈 수 있을 것이다.

김홍도 유연묵과 송연묵의 강도를 조금씩 바꾸어가면 더 많은 먹색을 얻을 수 있지 않을는지요?

허필 그래, 그럴 수도 있겠구나. 그런데 먹은 어찌 보관하여야 본성을 잃지 않고 사용할 수 있겠는가.

노인 잘 말린 쑥 더미 속에 넣어두거나 장마철에는 한지에 싸서 고운 잿더미 속에 넣어두면 오랫동안 변함없이 쓰실 수 있습니다.

김홍도는 뜻하지 않은 노인과의 만남으로 벼루와 먹의 궁합을 생각하게 되었고 먹 가는 법과 먹의 농담을 조절하는 요령까지 터득할 수 있었다. 잘 갈린 먹물을 손가락으로 비벼본 느낌을 기억하기도 하고, 벼루 단면만 보아도 날이 선 방향과 단단함을 가려내 어떤 먹을 써야 궁합이 맞는지 분별할 수 있는 능력까지 하나하나 익혀나갔다.

삼베실로 그린 그림

어느 날 낡디낡은 삼벳조각을 손에 든 강세황이 홍도와 마주하였다.

강세황 이 삼베를 한 올 한 올 풀어보거라.

김홍도는 삼베를 풀어 무엇하시려나 의아한 생각이 들었다. 이윽고 풀려나간 삼베의 가는 올이 마룻바닥에 수북이 쌓이자 강세황은 화선지를 펼쳤다.

강세황 이 삼베실을 자세히 보면 굵기도 다르고 고불고불하다. 이것으로 산수화를 그릴 수 있겠느냐?

스승의 다소 기이하고 경험하지 못했던 주문에 김홍도는 당혹스러웠지만 한 가닥 한 가닥 삼베실로 산등성이 골격을 잡아나갔다. 다소 굵고 일정하지 않은 삼베실은 마치 탄력이 붙은 듯 생각지도 못한 생동감이 살아나면서 산이 되고 강이 되었다.

강세황 삼베 실오라기를 서로 이어 붙여 부드러운 선을 만들듯 그린 것을 피마준披麻皴이라 부른다. 이는 원나라 문인화가인 황공망黃公望, 1269~1354이 처음으로 시도하였고 나 또한 즐겨 사용하는 화법이기도 하다. 잘 보고 익히도록 해라.

강세황이 고운 붓을 들어 먹을 흠뻑 적신 후 붓자루를 뉘어 문지르자 부드러우면서도 진한 면이 나타났다. 이어서 거칠고 마른 붓을 들어 아래로 힘 있게 내리긋자 거친 면이 만들어졌다. 붓의 형태와 붓이 머금은 머물의 차이에 따라 화선지에 효과가 다르게 나타나고 있었다.

강세황 　스승 겸재께서 진경산수를 그릴 때 많이 사용한 필법이기도 하다. 마치 도끼로 장작을 쪼갠 듯 보인다 하여 부벽준斧劈皴이라 부르기도 한다.

김홍도 　붓의 운용에 따라 다르게 나타나는 선과 면의 형태를 화폭 속의 형상과 어찌 일치시키느냐 하는 것이 그림의 생명력과 격조를 달리하는 비법이었군요.

강세황 　그렇지. 붓을 활용하는 것을 운필運筆이라 부른다. 앞서 말하였던 준법에 의해 형상의 골격이 그려지고 붓의 운용에 따라 살이 붙게 되는 법이지. 그러나 가장 중요한 형상의 내면은 붓을 쥔 화가가 표출하는 힘의 속도와 멈춤에 달려 있는 것이다.

김홍도 　생명력은 형상의 내면과 일치되었을 때 살아난다는 가르침을 늘 새기겠습니다. 결국 붓을 쥔 화가의 몫이라는 말씀이 가슴에 와 닿습니다.

강세황 　기운생동氣韻生動이란 말을 들어본 적이 있을 것이다. 수묵 화법 중 최우선으로 꼽는 것인데, 그리고자 하는 대상이 담고 있는 내적 기운을 운필로 생생하게 표현하였을 때 비로소 생명력 있는 그림을 얻을 수 있다는 말이다.

김홍도 　저도 사물이 가지고 있는 내적 기운을 읽어내고 그 기운을 전달하는 그림을 그리고 싶습니다.

강세황 　그 말을 들으니 생각나는구나. 겸재께서는 실경산수를 즐겨 그리셨지. 그런데 중국 사람들이 그 그림을 보고는 모두 관념 산수화라고 평했었다. 그러나 막상 조선의 아름다운 금수강산을 보고 나서는 아름다움에 반해 놀라고, 겸재의 진경산수와 일치하는 것을 보고는 한 번 더 놀라 서로 앞다투어 그림을 구하려 했다는 일화는 너무도 유명하다. 이유를 알겠느냐?

김홍도 그것은 실물을 직접 가까이에서 보고 사생하며 받은 감동을 생생하게 그려냈기 때문이라 봅니다.

강세황 그렇다. 이 화법을 응물상형^{應物象形}이라 한다. 하지만 사물을 직접 보고 그린다 하여 다 생명력 있는 그림이 되는 건 아닐 것이다. 어느 정도 경지에 도달해야만 가능한 일이 아니겠느냐?

김홍도 그 경지에 오르려면 어찌해야 하겠습니까?

강세황 그것은 노력이란다. 우선 고화^{古畵}를 많이 보아야 하고 닮고자 하는 부분에 대한 모사를 수없이 반복하면서 기술과 정신을 익혀나가야 한다. 중국에는 예부터 전해내려오는 명작들의 화법과 관련된 서책이 많이 있으니, 이를 곁에 두고 보면서 오랫동안 연마하고 많은 노력을 해야만 할 것이다.

김홍도 그 서책들은 어디서 구해 볼 수 있는지요?

강세황 중국 남북조시대에 발간된 『고화품록』이란 서책부터 명·청시대에 이르기까지 귀하고 좋은 서책이 많이 있다. 서책마다 화법의 진수와 그림 그리는 방법들이 정확하게 수록되어 있어서 너에게 꼭 보여주고 싶지만 워낙 구하기가 어려워 한번 보기조차 어렵구나.

한지^{韓紙} 공방

강세황 이 한지들을 태워보아라. 그리고 한지가 타들어가는 모양을 눈여겨보거라.

김홍도는 여러 종류의 한지에 차례로 불을 붙인 다음 유심히 살폈다.

강세황 이제 차이점을 얘기할 수 있겠느냐?

김홍도 두 장의 한지는 까맣게 타서 재로 남아 있고 한 장의 한지는 하얀 재로 변
 해 허공으로 올라갔습니다.

강세황 그래, 마지막에 태운 하얀 재로 변한 한지가 바로 조선에서 만든 질 좋은
 한지다. 태워야 비로소 가치가 나타난다 해서 사람들은 소지燒紙라 부르기
 도 하지. 한지의 성질을 이해하려면 어떻게 만들어지는지 알아야만 한다.
 오늘은 한지 공방에 갈 것이니 채비하거라.

열네 살 김홍도가 만난 장인에게서는 평생 한지 만드는 일에만 몰두하였
을 단단한 우직함이 읽혔다. 김홍도는 곳곳에 사람 키만큼 쌓여 있는 나무껍
질과 물에 담긴 지 오래인 허연 백피, 그리고 지통 위로 가로지른 대나무 발
이 참 곱다 생각하며 한지가 만들어지는 과정들을 유심히 지켜보았다. 이런
김홍도의 모습을 곁눈질하던 장인이 일순 작업을 멈추고는 수북이 쌓여 있는
닥나무 껍질 중 일부를 들어 보였다.

장인 이것은 11월부터 다음 해 2월까지 겨울에 채취한 일년생 닥나무 껍질입니
 다. 이처럼 겨울에 거둬들이는 이유는 추운 계절로 인해 성장이 멈추면서
 섬유질이 가장 잘 여물 때이기 때문입니다. 닥나무 껍질을 벗겨 커다란 솥
 에 넣고 한소끔 삶은 후 차가운 물에 불립니다. 그리고 나서 표피를 벗겨

안쪽 섬유질 하얀 내피만 골라내어 메밀 잿물에 삶고 나면 섬유질이 더 연해지는데, 이때 방망이로 두들겨서 잘게 부수어야 합니다. 물론 방망이는 참나무를 최고로 칩니다.

김홍도 꼭 참나무여야 하는 연유가 있습니까?

장인 빨랫방망이도 참나무를 많이 쓰지요. 참나무는 속이 비어 있지 않아 고루 힘이 전달되는 연유로 쓰기도 하지만, 참나무와 닥나무의 궁합이 엇갈려 있기 때문입니다. 그러다보니 참나무가 많은 숲 속에 닥나무가 잘 자라지 않는 것이지요.

김홍도 그렇군요? 그렇다면 메밀 잿물에 삶아야 하는 연유도 알고 싶습니다.

장인 잿물의 독성은 강해서 조심히 다루어야 하고 사람이 마시면 죽게 됩니다. 어떤 재료를 사용하여 잿물을 내리느냐에 따라 독성의 차이를 보이긴 하지만 효과는 메밀 잿물이 가장 좋습니다. 독성이 강한 잿물을 사용하면 본성을 잃게 되어 흐물흐물거리고 너무 약하면 거칠어집니다. 한 가지 이점은 메밀 대궁은 구하기가 쉽다는 점입니다. 다음에는 정말 어려운 관문이 남아 있는데 지통에 대나무 발로 얇게 뜨는 비율을 맞추는 것입니다. 작게 부순 닥나무 섬유질과 물의 양, 닥풀의 비율을 잘 맞춰서 저어주는 기술이 무엇보다 중요하지요.

김홍도 닥풀이 무엇입니까?

장인 닥풀은 황촉규 풀에서 즙을 낸 접착제를 말합니다. 이 닥풀의 끈적끈적한 속성이 한지를 만드는 데 중요한 역할을 네 가지나 합니다. 닥나무 간 섬유질이 서로 엉키지 않게 하는 것은 물론 가라앉아 침전되는 것을 방지합

니다. 그러면서 한지를 뜰 때 대나무 발 위에 흐르는 물의 속도를 조절하

게 해서 일정한 두께로 잡아줍니다. 마지막으로 발로 뜬 한지를 한 장 한

장 포개놓아도 서로 붙지 않게 해준다는 점입니다.

김홍도 섬유질을 일정하게 유지시켜 밀착시키면서 한지가 수백 장 포개져 있어도

서로 붙지 않고 잘 떨어지게 하는 닥풀의 속성이 오묘하기까지 합니다.

장인 그뿐이 아닙니다. 똑같은 닥나무 껍질을 가지고 같은 조건으로 종이를 만

들어도 저마다 큰 차이를 보이는데 그것은 물 때문입니다. 닥나무 껍질을

벗긴 다음 얼음을 깨고 흐르는 물에 담가놓아야만 한지의 수명이 천 년을

갈 수 있습니다. 물 온도가 올라가면 닥 섬유질이 삭아내려 질기지 못하고

더러운 물로 만든 종이는 빛깔이 희지 못해 하품^{下品}으로 취급받게 됩니다.

그래서 차고 깨끗한 계곡물을 최고로 칩니다.

김홍도 스승님께서도 물의 중요성을 늘 말씀하셨는데, 어떤 물을 사용하느냐에

따라 종이의 수명이 천 년까지 이어진다니 믿기지 않습니다. 물과 통하지

않는 것은 없는 것 같습니다.

장인 한지의 수명이 오백 년, 천 년 간다고 이야기할 수 있는 것은 한지에 담겨

있는 것이 무엇이냐에 따라 다르기 때문입니다. 가령 고려시대 성행하던

불경이 담겨 있으면 천 년 세월을 너끈히 넘을 수 있지 않겠습니까? 그만

큼 귀히 여긴다는 뜻이겠지요.

강세황 물의 차고 따뜻함, 맑고 탁함에서 오는 물의 양면성과 억세고 온순함의 차

이를 읽어낼 수 있는 것은 오랜 경륜으로부터 생기는 감각이 발달되어야

가능한 일이야.

장인　저 또한 그렇게 생각합니다. 하지만 아직도 자신 있게 이거다 하고 내세우지 못하는 것이 물의 성질이옵니다.

강세황　전통기법으로 만든 조선의 한지가 중국이나 왜에서 들어온 종이보다 월등히 우수하다 할 수 있지. 조선의 한지韓紙나 중국의 화지華紙, 섬나라의 왜지倭紙 모두 닥나무 껍질 속에 있는 섬유질로 만드는데, 그중 한지가 가장 질기고 먹물을 가장 잘 받는다. 한지는 먹물을 품어 겸손한 반면, 왜지와 화지는 먹물을 뱉거나 튀는 경우가 많지. 이 또한 명심하거라.

김홍도　네. 오늘 한지 만드는 것을 보니 조선의 한지를 왜 최고로 여기는지……. 그리고 한 장의 한지를 만들기 위해 얼마나 많은 노력과 땀을 쏟아부어야 하는지 배웠습니다. 앞으로 소중하고 귀하게 다루도록 하겠습니다.

장인　하루아침에 이루어지는 것은 이 세상에 아무것도 없습니다. 외람되오나 한 말씀 드려도 되겠습니까?

강세황　…….

김홍도　…….

장인　도련님의 관상을 보니 간택이 길한 상을 타고났습니다. 특히 하늘만이 점지한다는 윗사람과의 인연이 좋아 젊은 날 명당에 자리 잡을 상입니다. 그러나 빼어난 자리는 외로울 수밖에 없으니 그 또한 복으로 생각하셔야 합니다. 신의 재주를 가진 사람에겐 고독과 외로움이 따르는데, 결국은 이것이 완성된 작품을 보게 하더군요.

또 다른 스승

예술이란 커다란 강물이 흐른다. 그 강물 위로는 수많은 계곡에서 흘러나온 물들이 합수^{合水}되고 있다. 예술 또한 그렇다. 계곡마다에 흩어져 살던 예술가들은 때가 되면 한데 모여 예술인촌을 이룬다. 고독과 풍부한 감수성으로 삶을 영위하는 예술가들은 서로의 눈빛만 스쳐도 교감하고 서로를 알아보는 심미안을 지녔다.

강세황이 처가살이하던 안산은 한양으로부터 그리 멀지 않은 곳에 있어 현재^{玄齋} 심사정^{沈師正, 1707~1769}과 허필, 최북 등 이름 있는 명사들이 종종 왕래를 하였다. 서로를 그리워하며 찾아드는 발걸음은 어두운 밤에도 익숙한 길을 가듯 가벼웠다. 이들 중 심사정과는 각별한 사이였는데 이는 두 사람의 집안 내력이 기구한 운명에 휩쓸린 것까지 비슷하기 때문이었다. 둘은 서로에게 의지하고 위로하며 마음을 함께 나눌 수 있었다.

심사정은 증조부가 영의정을 지낸 명문가에서 태어났다. 하지만 할아버지가 부정사건을 저질러 관직을 박탈당하고 유배생활로 몰려 있으면서도 세자였던 연잉군^{훗날 영조} 시해 음모에까지 가담하면서 역적으로 몰려 멸문지화^{滅門之}^禍를 당하게 되었다. 태어나기 전부터 역적의 자손이라는 멍에를 쓰고 질시와 가난 속에 비참한 생활을 이어가야 했던 것이다. 더욱이 관직에는 나아갈 수 없으니 그림 그리는 타고난 재주만 팔아 생계를 유지해야만 했다.

하지만 워낙 작품성이 뛰어나 사람들의 이목을 끌게 되었고 그 소문은 궐에까지 알려져 마흔두 살에 왕의 영정을 모사하는 감독관으로 뽑혔다. 그러

나 역적의 자손이 어찌 나라의 녹을 먹을 수 있겠느냐는 반대 상소가 빗발쳐 며칠 만에 해임되고 말았다. 이런 고난 속에서도 심사정은 상처받기보다는 그만큼 자신의 그림 실력을 인정받았다는 사실에 위안을 받았다.

관직에 대한 부질없는 미련을 내려놓으니 예술 감각은 더욱 풍부해져 작품 완성에 몰입할 수 있었다. 더욱이 옆에는 속내를 털어놓을 수 있는 강세황과 허필 같은 지음^{知音}들이 있었다.

강세황 홍도야! 현재 어르신 댁에 널 보내려 한다. 그 댁에서 더 많은 것을 네게 알려줄 것이니 범절을 갖춰 조선 제일의 경지에는 무엇이 담겨 있는지 잘 배우고 오너라.

강세황은 홍도를 부탁한다는 짧은 간찰과 함께 약간의 쌀과 음식을 준비해 심사정에게 보냈다. 본인의 가르침이 한쪽으로 치우쳐 혹여 빠뜨렸을지도 모를 또 다른 것들을 배울 수 있도록 배려한 것이다. 간찰을 받은 심사정 또한 표암의 제자는 자신의 제자나 다름없다 생각하였다.

심사정 중국에서는 색채를 쓰는 것보다 수묵을 더 귀히 여긴다. 먹물이 가진 오채^{五彩}의 깊은 멋을 잘 알기 때문이다.

김홍도 저는 먹을 갈 때마다 미묘한 차이로 인해 생기는 신비감이 늘 새롭습니다. 때로는 꾸밈없는 선비의 정신도 읽을 수 있었습니다. 그런데 오채의 깊은 멋은 어인 가르침이신지요?

심사정 오채란 먹에도 다섯 가지 색이 있다는 것인데 그 시작점은 여백이다. 여백의 미를 이해하고 물리가 트여야만 비로소 보이는 것이다.

김홍도 물리가 트인다는 것은 또 무엇입니까?

심사정 물리라는 것은 사물의 바른 이치를 말하고, 트인다는 것은 푹 익어 무르게 되다는 것이다. 다시 말하면 화원에게 물리가 트인다는 것은 채워져 있는 것을 비워나가는 것이지. 비우면 비로소 보이고 비우면 채워진다는 것을 깨쳐야 하는 일이다. 트인다는 것과 깨친다는 말을 같다고 보면 된단다. 그렇다고 공부만 많이 해서 얻어지는 게 아니라 부단한 수행과 정진을 하였을 때만 얻어지는 선의 경지인 것이다.

김홍도 화폭에서 비운다는 것은 여백의 아름다움을 표출하는 것이고 여백의 미를 통달하게 되면 배치와 구도를 절묘하게 잡을 수 있게 되는 것입니까?

심사정 그렇다고 꼭 여백만 의미하는 것은 아니다. 그 속에는 비워진 공간에 대한 미적 아름다움인 생략이라는 과정도 들어가 있단다.

심사정은 화선지 위에 한 자 한 자 써내려가며 그 뜻을 설명하였다.

심사정 먹물은 여덟 가지 덕목을 가지고 있다. 온^溫, 먹물에서 따뜻함이 느껴져야 하고 윤^潤, 윤기가 나야 한다. 유^柔, 성질이 화평하고 순해야 하며 눈^嫩, 어리고 예뻐야 한다. 세^細, 갈린 먹이 가늘고 미세해야 하며 니^膩, 손가락으로 비벼보았을 때 매끄러워야 한다. 결^潔, 깨끗한 맛이 나야 하고 미^美, 아름다운 맛이 나야 하는 것이다. 이 가운데 한 가지만이라도 제대로 발묵^潑

ᆲ할 수 있다면 그보다 더 좋은 일이 어디 있겠느냐.

김홍도 발묵하는 데는 역시 물의 작용이 크지 않겠습니까?

심사정 하지만 물이라고 해서 다 같은 물이 아니다. 물맛에 비유하자면 혀끝에 감
기는 맛에 따라 센물과 연한물로 구분된다. 어떤 물로 끓이느냐에 따라 차
맛이 다른 것과 이치가 같다. 한지가 잘 받아내는 물과 뱉어내는 물을 구
분할 수 있어야 한다. 가령 돌출된 바위를 그릴 때는 뱉어내는 경수硬水로
먹을 갈아 써야 윤색이 나타나고 유유히 흘러가는 강물을 표현할 때에는
흡수하는 연수軟水로 먹을 갈아 쓰면 간색이 나타나게 되는 것이다.

김홍도 스승님의 말씀을 듣고 보니 제가 과연 이런 덕목들이 담긴 먹물을 만들어
쓸 수 있을까 두려움이 앞섭니다.

심사정 너의 영민함을 볼 때 그리 걱정할 일은 아닌 듯싶구나. 평생 그림만 그려온
내게도 철학이 있다. 정성은 들인 만큼 답을 한다는 것이지. 너의 재능도 열
과 성을 다한 네 노력이 근간이 되었음을 나도 알고 표암도 알고 있다.

김홍도의 또 다른 스승이 된 심사정은 이전에는 느껴보지 못한 희열을 느
낄 수 있었다. 평생 홀로 익히고 공부하였던 것들을 영특한 제자를 두어 가르
치는 즐거움도 즐거움이지만, 잊고 있었던 그림에 대한 열정이 살아나는 것
만 같았다.

이렇게 어린 제자와 그림을 논하고 기량을 전수하면서 지내던 어느 날 서
녁 심사정이 김홍도와 마주 앉았다.

심사정 지난 세월 동안 나는 사대부의 입맛에 맞는 그림만 그려왔다. 그러다 내
그림 인생에 변화를 주게 된 사건이 있었지. 내 나이 마흔두 살에 조정의
부름을 받게 되었는데 평생 멍에처럼 따라다닌 역적의 자손이라는 굴레가
또다시 발목을 잡았지 뭐냐. 벼슬아치들의 시기와 질타로 세상에 버림받
고 외면당하면서 낙향을 하게 되었지. 그 후 내 그림에 변화가 생겼다.

태어난 순간부터 역적의 자손으로 낙인찍혀 고개를 들고 살 수 없었고 관직
에 올라 녹을 먹을 수 없을뿐더러 노비나 천민보다 못한 비참한 삶을 살았던
이야기와, 호구지책으로 그림이나 팔아 생계를 유지하게 된 사연을 제자에게
토로하는 심사정의 마음은 호롱불 아래 어둠 속으로 파묻히듯 타들어갔다.

심사정 내가 그동안 보아온 수많은 작품 중에 수작이라 평가를 받아도 그에 미치
지 못하는 경우를 보아왔고, 재주와 재능이 아무리 뛰어나도 그에 미치지
못하고 멈추어버리는 경우도 많이 보아왔다. 이는 깊이가 부족하거나 어
려움을 극복하지 못하였기 때문이라 할 수 있지. 고통을 이겨내고 가슴 밑
바닥에서부터 올라온 내공으로 빚어내는 그림과 특별한 고난 없이 안일하
게 그린 그림은 깊이에서부터 큰 차이를 보일 수밖에 없다. 누구보다 나는
그것을 잘 알기에, 그림은 고통의 세월을 견디고 울분을 달랠 수 있게 한
나의 도반이며 인생의 전부였다.

김홍도는 지난 역경과 고통을 그림으로 승화시켜나간 스승의 속 깊은 내

공이 존경스러웠다.

심사정 홍도야, 자칫 타고난 재주만 믿다가는 그냥 그림깨나 그리는 환쟁이에 불과하게 될 것이다. 어떠한 역경과 고난이 오더라도 꿋꿋하게 소신대로 밀고 나가라. 스스로 노력이 없다면 아무것도 이룰 수 없음을 꼭 명심하 거라.

왕의 혈통을 세상에 고하라 (1762)

영조는 나이 마흔둘1735년, 영조 11년에 영빈 이씨와의 사이에서 아들을 얻었다. 왕실에서 오랫동안 학수고대하던 아들이었기에 태어난 당일에 원자元子라는 명호를 내리고 이듬해 세자로 책봉하는 등 큰 기대와 엄청난 사랑을 쏟아부 었다. 그리고 왕세자 책봉례에서 "내가 뒤늦은 나이에 원자를 얻어 그 기쁨이 크다 할 수 있는데 하늘은 내 아들에게 또 다른 자질도 주었다. 비록 세자가 어리긴 하지만 결코 덤벙거리거나 들뜨지 않고 똑똑하면서 찬찬하다. 삼종 효종·현종·숙종을 계승하는 데 문제가 없으니…… 깊은 밤 십 년 걱정이 사라지는 것 같구나"「왕세자 책봉 교문」라고 일렀다.

왕이 서명하는 것을 화압花押이라 한다. 꽃을 누르듯 서명하는 모습에서 그 의미 그대로 음을 단 것이다. 세자가 열 살 되던 해에 본격적인 제왕 수업이 시작되자 영조는 달㺚이란 글자를 직접 써서 하사하면서 이르길 "삼가 힘써

두루 미치라는 의미를 담아 달達자를 주니 장래에 사용하도록 하라. 나는 선왕인 숙종으로부터 통通을 받았고 내가 세자에게 하사한 글자를 합하면 통달通達이 된다. 이로써 너와 나의 마음이 서로 이어지게 되니 이루지 못할 일이 무에 있겠느냐?" 영조의 기대와 사랑이 얼마나 지대했는지 알 수 있는 대목이다.

그러나 날이 갈수록 세자가 경전보다 잡학에 관심을 보이며 글 읽기에는 흥미를 잃고 무예를 더 좋아하게 되자 영조는 세자에 대한 불만을 자주 표출하며 언짢아하였다. 그래서인지 세자의 나이 열다섯에 이르자 시험 삼아 대리청정을 맡기면서부터 그렇게 각별하던 믿음과 사랑이 급격히 식어갔다.

그 후 1750년영조 26년 영조는 세자와 세자빈 홍씨 사이에서 태어난 손자 산祘에게 더 많은 애착과 정을 쏟기 시작하더니 여덟 살 되던 해 세손으로 책봉하였다. 영조는 세자와 세손을 수없이 저울질하면서 학문에 더 열의를 보이는 세손을 우위에 두고 비교하더니 자주 세손만을 찾았다. 사람 마음이 참 묘한 것이 한번 기울면 기우는 각도가 더 급해진다고 하는데 영조의 마음 기울기는 더욱 가팔랐다. 빠른 속도로 학문을 숙달해가는 세손을 시험해보면 볼수록 놀라웠고 나이답지 않은 영민함과 진지함에 흠뻑 반하다보니 미래 정국에 대한 불안한 마음까지도 어느 정도 해소해주는 세손이 흡족할 수밖에 없었다.

"세손을 대할 때마다 하루하루 성취하는 바가 진실되어 바라보는 기쁨이 이루 말할 수 없도다. 불안하였던 조선의 명맥이 세손에 이르러 안심되도다."

그 당시 세자는 와병을 핑계로 영조를 진현進現하는 횟수가 줄어갔고 남몰

래 이십여 일간 관서지역을 유랑하고 돌아오기도 하였으며, 심지어 허락을 구하지도 않고 사냥을 나가는가 하면 민가까지 출입하고 있다는 소문이 분분하였다. 이러한 사실을 뒤늦게 알게 된 영조가 대로^{大怒}하였음은 불 보듯 뻔한 일이었다. 화가 치민 영조는 승정원에 일러 그날그날의 생활상을 적은 일기를 가져오게 하였다. 그리고 일기에 글을 남기지 않은 승지와 이에 동조한 관원과 내시를 벌하고는 유배보냈다.

여러 날에 걸쳐 세자가 대전 뜰에서 석고대죄하고 나서야 "더 이상 이에 대해 논하지 말라"는 영조의 어명으로 일단락되는 듯싶었다.

1762년^{영조 38년} 2월 세손이 세손빈을 맞는 경사가 있게 되자 영조는 만감이 교차하였다. 하지만 평화도 잠시, 석 달 후^{5월 22일} 나경언의 고변이 있었다. 세자가 머물고 있는 동궁전의 그릇된 허물로 인해 발생한 변란이 겨드랑이와 팔꿈치 사이에 머물듯 하고 일전에 세자의 관서행은 반란을 도모하기 위한 것이었다며 그간에 있었던 세자의 일거수일투족과 비행을 조목조목 적고 있었다. 하지만 영조는 세자를 역적이라 운운하던 나경언을 무고죄로 참형에 처하면서 사건이 무마되는 듯하였으나 세자에 대한 영조의 애정은 메말라갔고 오히려 의심만 키우는 결과를 초래하였다.

세자는 후궁 임씨와의 사이에 두 왕손^{은언군, 은신군}을 두고 있었는데 어느 날 곧은 말로 고하는 임씨를 때려 숨지게 한 사건이 발생하였다. 이 변고를 두고 여러 날 고심하던 세자의 생모 영빈 이씨는 결단을 내린 듯 녕소를 찾아가 아들의 비정상적인 작태를 이실직고하였다.

"세자가 그만 분별심을 가리지 못하는 몹쓸 병에 걸려 시름이 깊어만 가고

소첩은 어미 된 도리를 다하지 못해 전하를 뵈올 면목이 없사옵니다. 오랜 숙고 끝에 아뢰오니 이 나라의 종사를 천년세세 유지하기 위해서는 전하께서 결단을 내려주시길 청하옵니다. 더 이상의 돌이킬 수 없는 변고를 막고자, 어미임에도 불구하고 천륜을 어기면서 자식에 대한 가엾고 애틋한 마음을 접었사옵니다. 세자의 병이 이미 도를 넘었으니 병을 꾸짖어 엄중히 조치하시되 부자간의 정을 앞세우지 마시고 차마 떨치시기를 아뢰옵니다. 다만 종사를 이어야 하는 은혜를 베풀어주시길 머리 조아려 간청하나이다."

친어미로서 가슴을 찢는 비통한 슬픔을 뒤로 하고 자식을 내치라 청하는 애끓는 마음을 본 영조는 부자간의 정을 끊는 한이 있어도 종사를 바로잡겠다는 의지를 굳히게 된다.

마침내 영조는 잘못을 뉘우치며 살려달라고 애원하는 세자에게 자결을 강요하였다. 어린 세손 역시 영조에게 아버지를 살려달라 애처롭게 간청하였지만 그 자리에 입시立侍해 있던 신료들은 어느 누구도 나서지 않은 채 바라보고만 있었다. 열 살의 어린나이에 이런 비극을 지켜본 세손은 팔 일 후 영조 38년 윤 5월 21일 뒤주 속에서 숨을 거둔 아버지를 구하지 못한 것을 천추의 한으로 간직하게 된다.

이에 영조는 죽은 세자에게 '곧바로 후회한다'는 의미의 사도세자思悼世子란 시호를 내리고 흉흉한 소문이 잠잠해지기를 기다렸다가 장례를 명하였다. 영조는 "사도세자의 장례식을 법도에 따라 진행하고 모든 문무백관은 장례에 참석하여 예에 맞게 곡哭을 하라" 명하고는 신주神呪를 직접 썼다. 이것은 세손을 역적의 아들로 만들지 않기 위한 영조의 냉철한 판단이었고 후세에 논

의될 수 있는 불화감과 후환을 없애려는 신중한 생각에서 나온 것이었다. 사도세자를 역적으로 몰아가지 않도록 다시금 단속을 한 영조는 "왕의 혈통과 만세의 통로가 세손에게 있음을 세상에 고하라"는 천명과 함께 세손을 동궁전에 들게 하였다.

사도세자의 죽음에 대해 수많은 논란이 있으나 분명한 것은 그가 권력을 둘러싼 당쟁의 소용돌이 속에 묻힌 희생양이었다는 것이다. 대신들의 이간질로 벌어진 부자관계를 더 이상 메울 수 없음을 알고 있던 영조는 아들이 뒤주에 갇힌 팔 일 동안 침묵하였다. 이는 걷잡을 수 없는 광기로 인해 생모가 고변을 한 이후 아비에게 자결을 강요받고 뒤주에 갇혀 죽음에 이를지라도 감히 어느 누구도 세자를 위해 나서지 않아도 되는 상황 명분을 세워준 것이나 마찬가지였다.

어찌 되었건 고칠 수 없는 병으로 치부된 광기를 내세워 세자 스스로 자초한 탓으로 돌리고 이 나라 종사를 위해서 죽어야 하는 것이 마치 세자의 운명인 것처럼 몰고 갔던 것이다. 영조의 의중에 제왕으로서의 가능성이 희박해 보였던 아들보다는 현군賢君의 자질을 타고난 세손에게 왕위를 승계시키기 위해 또 다른 명분이 필요하였던 것이다.

그러나 왕통을 이어갈 한 나라의 세자가 뒤주 속에서 죽어가는 팔 일 동안 모두가 침묵하였던 그 암울하고 애통한 시간을 세손은 생생히 기억하고 있었나. 기억 속에 각인된 이 침묵의 의미를 어린 세손이 어찌 감당해나갈 수 있을지……

영조, 그림 속의 개를 꾸짖다(1763)

세손의 나이 열한 살 때. 영조는 개가 그려진 두 점의 그림을 보여주었다.

영조 이 그림은 궁중화원 김두량金斗樑, 1696~1763이 그린 것으로 각기 다른 모양의
개 두 마리가 마치 살아 움직이는 듯 생동감 있는 모습이다. 한눈에 수작秀
作임을 알 수가 있지 않느냐?

펼쳐진 그림 속에서 금방이라도 개 한 마리가 뛰쳐나올 것만 같다.

영조 개는 주인을 따르며 무조건적으로 복종하고 충성심을 보이는 동물이다.
네가 보기에는 어떠하냐?

세손 털을 날리며 뛰는 모습이 충직하면서도 영민한 개로 보이옵니다.

영조 이십여 년 전에 이 그림을 처음 보고 이 할아버지는 많은 생각이 들었단다.
마땅히 집을 지키고 있어야 할 개가 문밖으로 나다니면 집은 어찌 되겠느
냐? 그 모양새가 천하를 읽지도 못하면서 저마다의 영리와 권력에 편승해
이리 쏠리고 저리 쏠려 다니는 벼슬아치와, 파당을 짓고 왕왕 저만 살겠노
라 짖어대는 모리배와 다르지 않아 보였다.

세손 개를 꾸짖는 발문에 깊은 뜻이 담겼음을 소손 잘 알고 있사옵니다.

영조 모름지기 주인을 지키며 보필해야 하는 본분을 잃는다면 집을 못 지키는
개와 무엇이 다를까 싶어 신료들을 힐난하듯 그림 속의 개를 꾸짖은 것이

다. 밤에 사립문을 지키는 일이 너의 임무이거늘 어찌 본분을 망각하고 그림 속에 들어와 있느냐? 이 발문의 뜻을 세손은 헤아려야만 할 것이다. 파당이나 일삼는 작금의 행태들이 안타까워 신료들에게 던진 과인의 일침이다. 불충하게도 조정 내에서 자리다툼으로 우위를 점하고 권력을 잡은 자들은, 그 기득권을 지키려 설쳐대니 어찌 두고 볼 수만 있겠느냐?

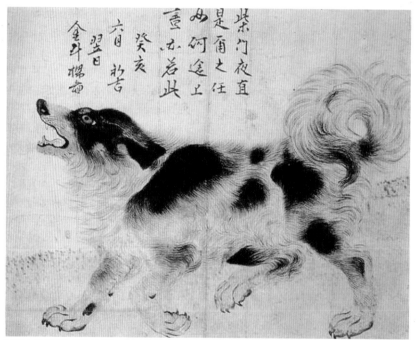

[그림 1-3] 김두량, 〈견도(犬圖)〉, 지본담채, 45×35cm, 1743, 개인 소장

주인에 대한 변하지 않는 개의 복종과 충성심이 부러웠던 영조는 그림 속의 개를 대신들에 빗대어 다음과 같이 발문을 달았다. "밤에 사립문을 지키는 일이 너의 임무이거늘 너는 어찌하여 그림 속에 들어와 있느냐."

조선 제19대 임금이었던 숙종의 뒤를 이은 경종이 재위 4년 만인 서른일곱 살의 나이에 후사를 두지 못하고 승하하자, 동생인 영조가 왕위에 오르게 됐다. 하지만 영조는 왕비가 아닌 무수리 출신의 후궁 소생이기에 적출嫡出을 중시하는 세력들로부터 끊임없이 퇴출 압박에 시달렸다. 그런데다 암살의 위험도 늘 도사리고 있어 오랫동안 두려움에 떨어야만 하였다.

이때 궁중화원 김두량이 긴 털에 가려진 매서운 눈빛으로 귀신을 가려내고 호랑이도 물리친다는 삽살개 이야기를 듣고는, 영조가 악몽에서 벗어나 평안하기를 기원하며 악귀를 물리치는 심정으로 삽살개 그림을 그렸다. 움직일 때마다 털은 북실북실하고 발걸음은 다부져 사악한 기운이 얼씬도 못하며 충직하게 주인을 보호하고 지키는 삽살개를 통해서 왕을 보필하는 신하의 도리를 얘기하고 싶었던 것이다. 그 소문을 전해 들은 영조가 그림을 보고 싶어 한 것은 당연하였다. 물론 그림에서는 얼굴에 털이 다소 빈약해 삽살개와는 거리가 멀어 보일 수 있지만 그 뜻만은 분명하였다.

또 다른 족자를 펼치자 지금까지와는 전혀 다른 분위기의 개 한 마리가 그려져 있었다.

영조 이 그림에서는 무엇이 보이느냐?

세손 개의 표정이 재미있습니다. 가려움을 참지 못한 개가 풀밭에 엎드려 가려운 곳을 긁고 있는 그림 아니옵니까?

영조 그래, 그렇지. 이 그림을 처음 보았을 때 나도 몸이 근질거리는 것 같아 손이 자꾸 등으로 향하였던 기억이 생생하구나.

세손 아주 가느다란 붓으로 한 올 한 올 털의 흐름을 그려 넣어서 마치 근육이
 움직이는 것 같은 생동감이 느껴지옵니다. 그런데 어이하여 이 그림에는
 발문을 주지 않으셨사옵니까?

영조 이 또한 깊은 뜻이 있다. 개는 사람과 가장 친하게 지내는 동물이다. 살이
 찌면 몸뚱이가 가려워지게 마련인데 주로 먹다 남은 음식을 개에게 주지
 않겠느냐? 음식이 남는다는 것은 그만큼 먹을 것이 풍족하고 개에게까지
 돌아갈 음식이 많다는 것을 의미하기도 하지. 달리 말하면 백성들은 개가
 제 몸뚱이를 긁으면 그 집안에 풍족한 복이 들어온다고 믿으며 좋아들 한
 다더구나. 그림인들 다르겠느냐? 만백성의 어버이로서 이 그림을 보며 함
 께 기뻐할 일이지 임금이 스스로 복 들어오라고 발문을 남긴다면 부끄럽
 지 않겠느냐?

세손 소손에게 큰 가르침을 주셔서 감읍할 따름이옵니다. 혹시 그 김두량이라
 는 화원을 곁에 두고 많이 총애하셨사옵니까?

영조 남다르긴 하였느니라. 남쪽 마을에서 온 타고난 재주를 가진 선비 화원이
 란 뜻을 담아 남리南里라는 호를 하사하였지.

세손 남리 김두량…….

세손은 이름을 나지막이 불러보았다.

영조 정치는 어느 한쪽으로 기울면 피를 보게 되니 서로 힘의 균형이 맞추어졌
 을 때 비로소 나라가 안정된다 할 수 있다. 첫 그림에서 본 개처럼 집 밖을

나가 경계 없이 날뛰게 되면 집에 도둑이 들고 화를 입지 않겠느냐? 그러니 주인인 내가 그러지 못하도록 단단히 묶어두고 본분을 망각하지 않도록 단속을 잘해야 하는 것이다. 두 번째 그림에서는 배부른 개가 자기 몸을 긁는 것을 보았을 것이다. 스스로에게 만족한다는 얘기일 터 백성도 다를 바가 없다. 궁핍함 없이 저마다의 삶에 흡족하니 이럴 땐 군주가 관여

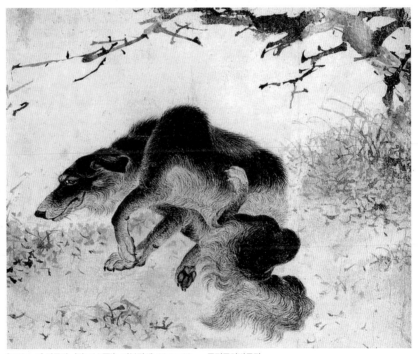

[그림 1-4] 김두량, 〈견도(犬圖)〉, 지본담채, 26.3×23cm, 국립중앙박물관

정조는 세손시절 할아버지인 영조와 김두량의 삽살개 그림을 함께 보고 이야기 나누면서 많은 영향을 받았을 것이다. 윤두서의 제자인 김두량은 양반가의 자손임에도 도화서 화원으로 별제(別提) 지위까지 올랐다.

할 바 아니다.

세손 소손, 할바마마의 깊으신 뜻을 가슴 깊이 새기겠사옵니다.

영조는 다음 왕위를 이어갈 세손에게 난세를 다스리는 처세술을 가르치고 있는 것이었다. 그림에 적는 발문 하나까지도 정치를 염두에 둔 영조의 모습이 세손에게는 큰 가르침이자 군주로서의 도를 깨치게 하는 중요한 계기가 되었다.

영조는 어린 세손과 함께 점심 수라상을 받으며 상 위에 놓인 탕평채를 가리켰다.

영조 세손은 이 음식 이름을 알고 있느냐?

세손 탕평채 아니옵니까?

영조 잘 알고 있구나. 오방위五方位 색 재료를 이용해 만든 음식이지. 북쪽은 검으니 그 색과 맞는 김을, 동쪽은 초록이니 미나리를, 남쪽은 붉으니 쇠고기를, 서쪽은 희니 두부를, 가운데에는 황톳빛이니 노란 계란 부침채를 올린 다음 육수를 부어 낮은 불에 끓이면서 먹는 음식이다. 과인이 종종 대신들과 함께 인재를 뽑거나 논하는 자리에 반드시 올리게 하였던 음식이기도 하다. 그 연유를 알겠느냐?

세손 혹 할바마마의 탕평책과 연관이 있지 않사옵니까?

영조 역시 영민하구나. 네가 짐작하듯이 출신 성분으로 당파를 나눠 서로 견제하고 헐뜯으면서 심지어 권력에 우위를 선점하기 위해 피를 부르는 싸움

을 밥 먹듯이 하고 있지 않느냐? 음식의 맛을 내듯 인재도 고루 등용해야

한다는 것을 간접적으로 피력하고자 과인이 고심한 끝에 해결책으로 탕평

채를 고안해낸 것이다. 그 안에는 임금인 내가 적재적소에 인재를 등용하

고 있으니 그 어느 누구도 반론을 제기하지 말라는 무언의 경고가 담겨 있

는 것이기도 하다.

세손 신하들에 대한 정치 행보에 그리 일침을 가하셨는데 백성을 위한 정치는

어떻게 해야 하는 것이옵니까?

영조 통치를 잘하려면 위로는 천문을 읽어야 하고 아래로는 지리에 밝아야 하

며 가운데로 백성의 일을 살피어야 한다. 모든 정치의 중심에는 백성이 있

어야 한다는 것이다. 다시 말해 천문을 읽는다는 것은 세상의 이치에 순응

한다는 뜻이고 백성을 살피는 것을 가운데 두는 이유는 그들을 긍휼히 여

겨 가슴으로 품는다는 것이다. 그래야 백성을 위한 성군으로 기억될 수 있

을 것이다.

당쟁의 환란을 누구보다 잘 알고 있던 영조는 그 폐해를 막기 위해 노론·

소론·남인·북인 어느 한쪽으로 치우치지 않고 인재를 고루 등용하는 탕평책

을 지향하였다. 이들 모두를 감싸 안고 자리를 배분하며 힘의 균형을 맞추면

서도 때로는 신하의 눈치도 살펴야 하는 군주의 소임을 잘 알고 있었기 때문

이다. 먹는 음식을 통하여 마음을 표현하고 뜻을 관철시키는가 하면, 신하들

이 자신의 뜻을 따르지 않을 때에는 단식을 감행해 그들의 뜻을 여지없이 꺾

어버리고 그들이 여러 차례 고변을 해야만 마지못한 듯 숟가락을 드는 것으

로 밥상 정치를 펴나갔다. 그 밥상머리에 신하들이 무릎을 꿇게 하고야 말았으니 왕으로서의 위용은 대단하였다.

이렇듯 탕평채에 담은 의미를 통해 정치의 뜻을 펼쳐나가는 영조의 처세술은 후일 세손 정조에게도 평생 정치의 밑거름이 되었다. 그리고 세손시절 보았던 김두량의 그림은 내면에 담겨진 깊은 뜻을 더해 붓끝으로 표현될 수 있는 많은 이야기에 대한 경이로움까지 안겨주었다. 잠재되어 있던 예술본능이 깨어나는 것 같은 흥분은 쉬이 가시질 않았고 기회가 된다면 많은 화원과 가까이하고 싶었다.

대물림의 인연 충신 채제공(1755~1772)

채제공蔡濟恭, 1720~1799은 세자의 스승 중 한 사람이었다. 1755년영조 31년 1월, 나주객사에 조정을 비방하는 글이 나붙는 사건羅州掛書事件이 발생하였을 당시 사건의 전모를 밝히고 마무리한 공으로 승정원 동부승지에 제수되었다. 이즈음 노론에서는 서인과 남인의 근간을 뿌리 뽑아 숙청하려 기회를 노리고 있었는데 세자가 채제공을 비호하며 든든한 방패가 되어주었다. 채제공은 이에 감복하며 세자를 위하여 평생 의로운 신하가 될 것을 맹세하게 된다. 큰 빚을 졌다 생각한 것이다.

그로부터 삼 년 뒤 채제공이 승정원 도승지에 임명되던 해, 세자와 영조 사이가 악화되면서 세자 폐위까지 논의되고 비망기備忘記가 내려지는 사건이 일

어났다. 비망기란 차후 문제의 소지가 생겼거나 기억에 없어 혼란이 야기될 때를 대비하는 것으로 서로 맞대어 비교하기 위해 기록해두는 불망기不忘記다. 그런데 이미 비망기가 내려졌으니 세자 폐위는 기정사실이 된 셈이었다.

그러나 채제공은 왕과 세자 이전에 부모 자식 간의 관계는 천륜이므로 그 누구도 거스를 수 없다 하며 죽기를 각오하고 막아서며 세자 폐위 논의와 비망기를 철회시키려 하였다.

이에 영조는 채제공이 세자 폐위를 유일하게 반대하였다는 이유를 들어 그를 귀양 보냈다. 이것은 이후 논쟁을 잠재우기 위한 영조의 한 방편으로, 내심으로는 진실로 사심 없는 충신이라 흡족해했다. 그러면서도 귀하게 얻은 충신을 귀양 보내버리는 양면적 정치 행보를 보이고 있었으니, 영조의 미더운 역주행이었다.

관직에서 물러나 있던 채제공이 모친상을 치르는 사이 세자가 폐위되고 뒤주에 갇혀 죽음을 맞는 안타까운 사건이 발생하였다. 세자를 위한 의로운 신하가 되기를 자처하였던 채제공은 '어찌 이런 일이 일어날 수 있단 말인가!' 가슴을 쥐어뜯으며 통분하였다. 불에 데인 듯 아프고 쓰렸다. 항간의 소문이 갈수록 흉흉해지자 조정에서는 사도세자의 죽음에 대해 함구령을 내렸다. 하지만 발 없는 소문은 빠르게 천리를 가고 세상은 어둠 속에 갇혀갔다.

민심을 모를 리 없고 마땅한 조치가 절실하였던 영조는 고심 끝에 사도세자와 관련하여 금등문서金縢文書를 작성키로 하였다. 금등문서란 중국 주周 왕조 시대에 살았던 주공이 남긴 문서를 말한다. 문왕의 아들인 무왕의 병이 오래 지속되자 무왕의 동생이자 신하였던 주공은 '무왕의 병을 낫게 해주는 대

신 자신을 데려가라' 빌었고 그 기도문을 상자 속에 넣어 쇠줄로 단단히 봉하였다. 목숨 바쳐 혈족의 쾌유를 빌고 신하 된 도리를 다하는 것을 비유할 때 이 금등문서를 인용한다.

무왕은 주공의 형이었지만 영조는 사도세자의 아버지였다. 그러나 영조는 주공과 사도세자를 동격의 신하로 취급한 것이다. 사도세자의 죽음은 신하 된 자로서의 마땅한 죽음이었다며 자신이 행한 일에 정당성을 강조하였지만, 한편으로는 심중에 깊이 감추고 있던 후회의 말을 남긴다. "이 금등문서는 세손후일 정조에게 반드시 필요한 날이 올 것이다. 그대의 충언을 귀담아듣지 않은 것이 참으로 후회스럽다"고 이르며, 이 비서秘書를 쇠줄로 단단히 봉한 후 영조와 세손 그리고 채제공만이 아는 비밀스러운 곳에 보관하게 하였다.

그런데 사도세자의 죽음에 대한 충격이 채 가시지도 않은 얼마 후 이번에는 세손을 내치라는 밀고장이 영조에게 전해졌다.

그러자 영조는 사도세자의 죽음과 연관 짓는 일들은 모두 왕권에 대한 모욕이고 도전이며 어느 누구도 용서할 수 없다는 분명한 뜻을 밝히며 민감하게 반응하였다. 그러나 사람 마음이란 게 참으로 묘해서 처음에는 분명 아니라 생각하였던 일도 반복해서 듣다보면 의심이 앞서게 마련이다. 세손의 일거수일투족을 살펴 올린 밀고장에는 영조의 이런 약점을 온통 자극하는 것들만 적혀 있었다. 워낙 앞뒤 정황이 맞아떨어지도록 치밀하게 작성된 밀고장이었기에 하나하나 세세하고 정확하게 확인하지 않으면 의심을 하게끔 교묘히 묘사되어 있었다.

판단이 흐려질 수밖에 없었던 영조는 친히 국청을 열어 세손을 문초하고

자 하였다. 당시 세손의 스승이었던 채제공은 이러한 정황을 전해 듣고 놀란 마음을 가라앉히며 황급히 묘책을 강구해내었다. 없는 사실을 있는 일이라 꾸며 거짓을 고하였다면 이미 노쇠하여 귀가 얇아지고 의심병이 깊어진 영조로서는 사리판단이 어려울 것이다. 그러니 이를 해결할 방법은 한 가지뿐이었다. 중전인 정순왕후에게 세손을 보내 국청이 열리게 되면 세손의 스승인 채제공으로 하여금 문제의 투서를 직접 읽게 해달라는 청을 넣는 일이었다.

채제공의 예상대로 세손의 청을 들은 정순왕후는 반색하였다. 그리된다면 스승이 제자의 죄과를 들추어내어 낭독하는 꼴이 될 뿐 아니라 제자를 잘못 훈육해 일어난 일이기에 스승과 제자를 함께 벌하는 효과까지 노릴 수 있는 것이다. 더구나 국청장의 분위기가 더욱 지엄해질 것이라는 나름의 생각으로 정순왕후는 흔쾌히 승낙을 하였다.

드디어 국청이 열렸다.

채제공은 짐짓 떨리고 긴장된 목소리로 천천히 내용을 읽는가 싶더니 어느 순간 갑자기 충격을 받은 듯 비틀대며 넘어지면서 활활 타오르는 모닥불에 들고 있던 밀고장을 떨어뜨렸다. 당시 국청장에 모닥불 피우는 것은 관례였다. 활활 타오르는 불꽃을 보면 무엇보다도 국문을 당하는 사람의 심리가 위축될 뿐만 아니라 간혹 국문과정에서 필요할 수도 있기 때문에 비교적 센 불을 피워놓는 것이 관례였다. 워낙 순식간에 일어난 일이라 국청장에 있던 사람들은 불에 타고 있는 밀고장을 망연자실 바라볼 수밖에 없었다.

또한 사람들 모두 밀고장의 내용이 너무나 엄청나 채제공이 충격을 받고 쓰러졌다 생각할 정도로 그의 연기는 뛰어났다. 투서의 소실이라는 한바탕

소란이 지나간 후 모닥불을 피운 궁노는 너무 센 불을 피웠다는 죄로 적잖은 곤장을 맞았고, 중요한 밀고장을 손에서 놓친 채제공은 멀리 귀양 보내지는 것으로 일은 마무리되었다.

세손은 아버지 사도세자를 지키기 위해 목숨을 아끼지 않았고 이번에도 큰 화를 입으면서까지 자신을 지켜준 고마운 채제공을 보면서 마음에 품을 귀한 인연이라 여기었다. 이것은 마음에서 우러난 충정을 대물림하는 하늘이 내린 심성이었고 시절인연時節因緣이기도 하였다. 사도세자가 죽은 후 영조는 금등문서까지 만들어 밀봉하고 나중에 세손에게 힘을 실어주려 할 정도로 뼈저린 후회를 하며 살아오고 있는 터였다. 그러던 차에 세손까지 내치라는 밀서가 날아들었으니 그 곤혹스러움이야 어찌할 수 없는 고통이자 괴로움이었다. 그런데 그 마음을 헤아린 듯 문제의 밀서를 공개된 장소에서 없애주니 고마울 따름이었다. 드러내지 않은 평안함이 찾아왔다. 상대가 채제공이었으니 얼마나 다행인가! 영조는 이 일을 계기로 "세손에 관련된 이번 일을 다시는 거론하지 마라. 이는 하늘의 뜻이다"라고 공표하였다.

얼마 후 영조는 귀양 간 채제공을 다시 불러들여 여러 해 동안 조정의 주요 자리를 두루 거치게 하여 위치를 확고히 다지게 하였다. 1771년에는 호조판서로 있으면서 동지정사冬至正使로 임명되어 청나라로 떠나게 되었다. 당파의 논쟁으로 바람 잘 날 없는 조선과는 달리 연경은 서양 문물을 받아들여 서구화되어가면서 빠르게 변화하고 있었다. 그러한 변화가 언제쯤에나 조선에 영향을 미치게 될까? 반문해보았다.

그런 연유에서인지 이후 주요 관직을 수행하면서 채제공은 서학西學의 경

우 사학邪學이라 하여 배척하였지만, 천주학과 관련된 문제에 대해서는 온건 입장을 취하게 된다. 이듬해 1772년에는 세손우빈객世孫右賓客이 되어 세손의 교육을 책임지게 된다.

균와아집筠窩雅集에 가다 (1763)

균와筠窩는 청명한 봄날에 주로 안산에서 활동하던 예술가 표암 강세황과 현재 심사정, 호생관 최북, 그리고 문필가이자 화가인 연객 허필과 추계秋溪를 한자리에 초청해 아회雅會를 주도하였다. 균와는 예술을 이해하고 풍류를 즐길 줄 아는 사대부 양반이었다.

강세황은 종종 그림과 연관된 일이라면 세상의 흐름이나 여정에 대해 한창 배울 나이인 김홍도를 대동하여 될수록 많은 지식인과 화가를 만나게 하였다. 그림뿐만 아니라 시서詩書에 대한 식견을 넓혀주고 많은 것을 배울 수 있는 산교육의 기회를 주려 하였고 인정하고 아끼는 만큼 그가 가진 재능을 키워주고 싶었다. 김홍도 또한 스승을 모시고 많은 지식인과 예술가를 만나면서 혼자 고민했던 것들에 대하여 답을 구할 수도 있었고, 무엇보다 화의畫意가 살아 있는 그림을 그려낼 수 있다는 믿음을 더욱 확고히 다질 수 있었다.

아회에 초대된 사람들은 내내 집 안에 소장된 그림과 골동을 감상하기도 하고 악기를 연주하면서 바둑도 겨루고 시문을 짓거나 그림을 그리며 예술을 만끽하는 여흥의 시간을 보냈다. 특히 이번 아회에서는 강세황이 거문고를

타고 김홍도가 퉁소를 불면서 분위기가 더욱 무르익어가고 있었다. 스승과 제자가 번갈아 타는 거문고 소리는 여유롭고 한가로웠으며 퉁소 음률은 애잔하고 처량하여 기우는 달빛 속으로 깊이 스며들고 있었다.

균와 오늘 귀하신 분들과 함께하는 시간은 예술 숲을 노니는 봄날의 여정 같습니다. 훗날 추억으로 이 모임을 소중하게 간직하기 위해 〈아회도雅會圖〉를 남겼으면 합니다.

강세황 잘 아시다시피 여기 있는 청년은 제가 아끼는 제자 김홍도입니다. 제안컨대 오늘 〈아회도〉의 인물상은 이 사람에게 그리게 하는 것이 어떻겠습니까?

균와 올해 나이가 몇인가?

김홍도 열아홉 살이옵니다.

균와 표암께서 그리 운을 떼셨으니 저도 제안 하나 하겠습니다. 다름 아니라 오늘 모신 분들을 한자리에서 모두 뵙는 것은 실로 어려운 일입니다. 하여 합작合作을 하여 아회를 기념하는 것은 어떤지요?

허필 듣던 중 반가운 말씀입니다. 어찌 그려나갈 것인지는 표암께서 정해주시지요.

강세황 그럽시다. 인물은 홍도가 그리도록 하였으니 아무래도 나무와 바위는 현재께서 맡아주시고 전체적인 채색은 호생관께서 해주시는 것이 맞을 듯합니다. 그리고 연객께서는 화제를 써주시지요.

최북 그럼 표암께서는 그림 전체 구성을 잡아주십시오. 얘기 나온 김에 오늘 아회의 증인은 저기 빼어난 노송으로 삼아주시고요.

화폭을 펼쳐두고 어떻게 포치布置를 할 것인지 고민하던 강세황이 말을 이었다.

강세황 음양의 조화가 이루어지기 위해서는 호생관께서 말씀하신 대로 두 노송을 중심으로 바위와 계곡을 포치하고 노송 아래에는 여흥을 풀었던 아회의 각기 모습을 담는 것이 좋을 듯합니다.

심사정 화폭 중앙에 두 노송 사이 두 계곡물이 흐르는 구도로 음양의 대비를 이루게 하면 안정감이 있으면서 조화로운 배치가 될 것 같은데…… 표암의 생각은 어떠시오.

강세황 먼저 현재께서 그릴 공간을 정해주신 뒤 나머지 여백에 인물을 잘 배치해서 그리면 될 듯합니다.

김홍도는 가느다란 필선으로 바둑 두는 장면과 거문고와 통소를 연주하는 모습을 구분하여 인물들의 특징을 그려나갔다. 옆에서 묵묵히 애정 어린 눈으로 고개를 끄덕거리며 인물이 다 그려지기를 지켜보던 허필이 한마디 거들었다.

허필 그림을 보면 그 사람의 개성을 알 수 있지. 화폭의 구성이나 섬세한 붓질, 그리고 여백 속에 화가의 성품이 묻어나게 마련이지. 나는 비교적 소심한 편이라 대범하게 생략하지 못하고 섬세하고 가늘게 그리려는 경향이 있다네.

강세황 그것을 단점으로만 보긴 어렵네. 그것은 아름다운 풍경을 놓치지 않고 바라볼 수 있는 섬세한 시야를 가지고 있기 때문이지. 그래서 연객이 그린 풍경 산수를 보면 아름다움이 더 섬세하게 표현되었다는 느낌을 받는 것 아니겠는가?

허필 아닐세. 나는 대범한 필치를 내고 싶으나 그것 또한 성품에서 나오는 것이니 어쩌겠는가. 오늘 홍도가 인물마다 맥을 잘 잡아내고 의습선衣習線을 처리하는 것을 보니 또한 경지에 올라서 있음이야.

강세황 홍도야! 선線은 그림에서 중요한 표현수단이다. 이번 인물상을 어떠한 생각으로 그려내었느냐?

김홍도 한 가닥 선만으로도 예술이 될 수 있고 선의 변화에 따라 화가의 감정을 달리 표현할 수도 있습니다. 거기에 선의 멈춤이라 할 수 있는 점點과 혼용하게 되면 운용의 폭이 더욱 넓어지게 됩니다.

강세황 잘 알고 있구나. 선에 대한 집착이 지나치면 여백을 놓치게 된다. 이 또한 경계해야 할 점이다.

김홍도의 붓끝으로 그림 속 인물들이 자리를 잡고 나자 이어 심사정이 바위와 소나무를 그려나가기 시작하였다. 두 줄기 폭포를 중심으로 암수 소나무를 배치해 음양의 조화가 맞춰졌고 그 등걸에서는 오랜 연륜까지 느껴졌다. 이는 나들이 나온 묵객들의 인연 또한 오래전부터 시작되었음을 암시해주고 있었다. 심사정의 거침없는 필치는 지켜보는 이들의 탄복을 자아내기에 충분하였다. 잠시 먼 산을 응시하는가 싶더니 붓끝으로 솔잎 갈기를 쳐나가

는 것으로 그림을 마무리 지었다.

강세황 현재의 필선에는 거침이 없습니다.

심사정 함께 한 작품을 완성해나가는 것이 생소하였지만 우리의 의기가 더해진
 작품이라 기대 또한 크네.

최북 행여 채색을 잘못하여 그림이 망쳐질까 염려스럽습니다.

세상을 거침없이 주유하듯 살아가는 최북이라지만 걱정 어린 표정이 얼굴
에 배어났다. 두 갈래 계곡 폭포와 소나무 등걸, 그리고 바위를 그대로 옮겨놓
은 듯 색색이 담채하기 시작하였다. 알맞게 먹을 머금은 한지가 채 마르기 전
에 덧칠을 하자 기암절벽에 절묘하게 어우러진 소나무에서 생동감이 살아나
고 계곡의 골은 더욱 깊어지면서 아회에 함께한 사람들은 우정에 취하고 그
림에 취해 유유자적 평화로웠다. 묵묵히 이를 지켜보던 허필의 눈가에는 만
족스러운 듯 미소가 번져나갔다.

허필이 누구인가? 스물일곱 살에 진사 시험에 합격하였지만 관직에 나아
가지 않고 초야에 묻혀 문학과 시화詩畵를 즐겼다. 특히 전서와 예서에 능통하
고 고예술에 조예가 깊으며 성품은 소탈하고 청백하여 재물에 대한 욕심이
없었다. 부족함보다 넘쳐나는 것을 경계하며 선비적 삶을 이어가는 선비 중
의 선비였다. 세상을 바라보는 가치관이 비슷하고 예술에 노니는 취향이 같
았던 허필과 강세황은 서로 호형호제하면서 친분을 나누는 사이였기에 강세
황의 수제자인 홍도는 허필의 제자나 다름없었다. 그런 만큼 김홍도에 대한

허필의 애정은 각별하고 유난스러웠다.

최북이 담채한 그림을 건네받은 허필은 잠시 생각에 잠기더니 이내 붓을 들어 이 아회에 참가한 한 사람 한 사람을 기술하며 이 아집도가 그려진 배경과 과정을 화제로 달기 시작하였다.

서탁에 기대어 거문고를 타는 사람이 표암 강세황이고, 그 곁에 앉은 동자가 김덕형이다. 바로 옆에는 담뱃대를 입에 물고 있는 현재 심사정이 보인다. 먹을 입힌 승려복에 건을 쓰고 바둑을 두고 있는 사람이 호생관 최북이다. 마주 앉아 있는 사람이 추계이며, 바둑 두는 것을 구경하는 사람은 연객 허필이고, 안석에 팔을 기대고 비스듬히 앉은 사람이 균와다. 그 앞에 마주 앉아 김홍도가 퉁소를 불고 있다. 인물을 그린 사람 역시 김홍도이고 소나무와 돌을 그린 사람은 현재다. 그림의 포치는 표암이, 채색은 호생관이 입혔다. 계미년1763년 4월 10일, 균와의 연회에서 모인 내용을 연객이 글로 남긴다.

화제를 다 적은 허필은 홍도를 대견해하는 눈빛으로 바라보며 말했다.

허필 홍도야! 내가 조언을 해주고 싶은 것은 화제에 관한 것이다. 아무리 잘 그렸다 해도 화제가 그림과 맞지 않고 느낀 바를 제대로 정리하지 못하면 그 화제로 인해 전체를 망치는 경우가 많지. 화제는 그림을 보고 난 후 즐기는 좋은 차에 비유할 수 있다. 느낀 바를 정리한 화제 속에 담긴 멋과 맛이 그림 속에 담긴 화의를 이해하고 도와주는 역할을 하니까 말이다. 그림이

빛깔이라면 화제는 향으로 비유될 수 있어 늘 함께 어울려야 제멋이 나는 법이지.

김홍도 그러면 그림과 화제에 걸맞은 글씨체 또한 중요하다 볼 수 있겠군요.

허필 그렇지. 전서·예서·초서·행서 등 선호하는 필체에 따라 느낌이 다르다는 것을 알아야 할 것이다. 글씨 연마에도 게을리하지 마라.

최북 홍도야! 발이 셋 달리고 귀가 둘 달린 솥단지를 살펴본 적이 있느냐? 어느 한 다리가 기울면 바로 서지 못하고 기울어지거나 쓰러지게 되지. 그림도 마찬가지다. 제대로 완성되기까지는 삼정三鼎과 같다고 보면 된다. 이 말은 내가 평생 현장에서 경험하고 겪은 것이니 명심하고 시서에 소홀하지 말 거라. 내가 그림을 아무리 잘 그렸다 해도 결국 남의 손을 빌려 화제를 달 고 이름을 적어야 했을 때는 자존심이 땅으로 떨어지는 슬픔과 화를 느껴야 했다.

김홍도 명심 또 명심하겠습니다.

최북 나는 스승 없이 혼자 배웠기에 제대로 된 솥단지를 만들지 못하였다. 기 울어져 있는 스스로를 보면서 느꼈던 회한을 어찌 말로 다 하겠느냐? 그 래서 표암처럼 훌륭한 스승 밑에서 배울 수 있는 행운과 복을 타고난 자 네를 볼 때마다 부러울 뿐이다. 더욱이 이용휴李用休, 1706~1782나 유경종柳慶種, 1714~1784 같은 문사들이 곁에서 학문을 지켜보고 있으니 이 또한 얼마나 복 된 일이냐?

김홍도 주신 말씀 간직하고 정진하여 기대에 어긋나지 않는 사람이 되도록 하겠 습니다.

[그림 1-5] 김홍도, 〈균와아집도(筠窩雅集圖)〉,
지본담채, 59.8×112.5cm, 1763, 국립중앙박
물관

강세황이 구도를 잡고, 심사정이 바위와 나무를,
김홍도가 인물을 그리고, 채색은 최북이 하고, 허
필이 발문을 단 합작품이다.

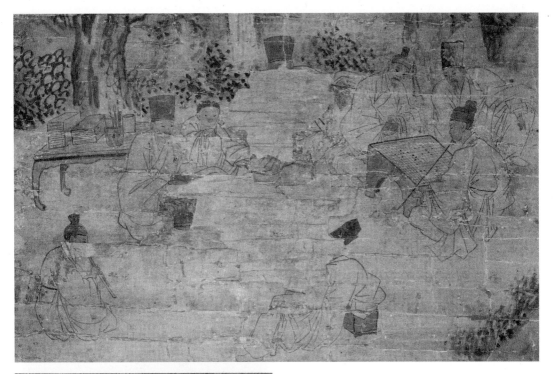

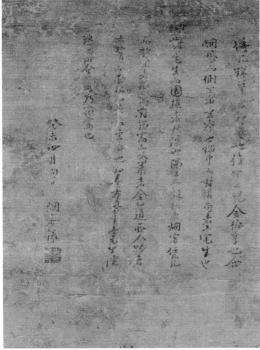

[그림 1-6] 김홍도, 〈균와아집도〉 중 인물 부분

이 아집도는 보기 드문 합작품으로, 김홍도의 선필이 남아 있는 가장 이른 작품이다. 그림 속에 담겨진 역사와 그날의 분위기를 알기 위해서는 화제에 주목해야한다. 모임 당시 나이를 살펴보면 강세황이 51세, 심사정이 57세, 허필이 55세, 최북이 52세, 김홍도가 19세였고, 김덕형은 13세였다.

[그림 1-7] 김홍도, 〈균와아집도〉 중 화제 부분

아회에 모인 사람의 이름과 합작품이 어떻게 그려졌는지에 대해 적혀 있다. 그림 속에서 최북은 추계와 바둑을 두고 있다. 전하는 이야기에 따르면 최북은 어느 양반과 바둑을 두다가 상대가 한 수 물려달라고 하자 바둑판을 쓸어버렸다고 한다. 그 뒤로 다시는 그와 바둑을 두지 않았다 하니, 그림 속에서 최북의 바둑 상대로 등장하는 추계는 그 어느 양반은 아닌 듯싶다.

나를 넘어가라

강세황은 하루가 다르게 필력에 힘이 붙는 제자를 볼 때마다 한시바삐 한양으로 보내야겠다는 생각을 하였다. 도화서에 들어갈 수 있는 방법을 고심하던 강세황은 제자의 아까운 재능이 시간에 밀릴까 싶어 인맥을 통한 추천을 생각해내고, 선이 닿는 인맥 중 고관에게 김홍도의 그림을 보내 재능과 실력을 누누이 강조하였다. 김홍도의 재주가 워낙 출중하니 일단 도화서에 들어가기만 하면 바로 입지를 굳힐 것으로 자신했기 때문이다.

제자를 떠나보낼 준비가 어느 정도 마무리되었다 생각한 강세황은 어느 날 김홍도를 조용히 불렀다.

강세황 예술가의 열망은 한결같다. 그 불꽃은 마지막까지 타올랐다가 흔적 없이
 사라져야 한다. 너 또한 그러하다.

김홍도 스승께서 그늘이 되고 디딤돌이 되어주셨기에 제가 비로소 예술에 눈을
 뜨고 세상을 바로 볼 수 있게 되었습니다.

강세황 인생에서 배우는 즐거움도 있지만 제자를 가르치는 즐거움이 더 크다 하
 였다. 하늘이 낸 재주를 가진 너와 함께한 것이 인생에서는 행운이었고 예
 술에서는 동반자였다. 얼마 있으면 도화서로부터 연통이 올 것이다. 그곳
 은 너의 뜻과 예술의 꿈을 펼쳐나갈 수 있는 곳이니 만반의 준비를 하도록
 해라.

김홍도 스승님…….

강세황 말을 아끼거라. 네가 무슨 말을 하려는지 알고 있다. 그렇다고 언제까지 지방에만 묻혀 있을 참이냐. 나를 넘어가라. 그곳에는 내로라하는 화원들이 많을 것이나, 너는 나를 넘어서서 조선 최고의 화원이 되어야 한다.

김홍도 스승님의 말씀 명심하고 명심하겠습니다. 귀로 보고 눈으로도 들을 수 있는 세상의 이야기를 화폭에 담겠습니다.

강세황 하지만 어리다고 얕잡아보는 이도 있을 것이다. 그렇기에 재주만 앞세우다가는 시기와 질투가 따르는 법이다. 멀리, 멀리 내다보거라.

그들의 화폭에는 호랑이가 산다

강세황 홍도야, 산이 아무리 깊다 해도 범이 떠난 골은 가벼워 보인다. 범이 다시 찾아오기 위해서는 산이 첩첩 골을 이루고 숲이 더 깊어져야 한다. 변함이 없는 내 믿음을 이제는 네 눈과 네 마음에서 찾고 싶구나.

강세황이 웃옷을 벗자 맨살 위로 표범 무늬가 선명하게 드러났다.

강세황 태어날 때부터 내 몸에 표범의 무늬가 새겨져 있어 표암豹菴이라 불리었지. 만져보겠느냐?

김홍도 스승님…….

손끝에 전해지는 느낌은 부드러웠으나 표범의 강인함을 내면에 지닌 스승의 강직한 기운이 가슴까지 전해져왔다. 미끄러져내려가는 무늬를 거스르면 꺼슬꺼슬한 털끝의 감촉으로 움찔할 것 같았다.

강세황은 김홍도에게 누가 더 생동감 있게 호랑이를 그려낼 수 있는지를 제안하였다. 심사는 처남 유경종과 다섯 살 손자 강이천姜彛天, ?~1801이 맡기로 하였다. 스승이 호랑이를 생동감 있게 그려내면 제자 또한 그리 그릴 것이요, 스승이 생동감을 주지 못하면 제자 또한 그러지 못할 것이다. 사제의 정이 담긴 대화를 주고받으며 호랑이 터럭 한 올 한 올 그려나가는 진지함으로 하루해는 이미 저물어갔다. 콧바람에도 흔들리는 미세한 털의 움직임 아래 근육이 꿈틀거리는 것 같았다. 호랑이의 눈빛은 예리하였으며 등을 곧추세운 몸통에는 긴장감이 팽배하였고 꼬리는 들려 있었다. 호랑이가 그림 속으로 들어와 있었다.

유경종 호랑이 털이 꿈틀거리고 살아 움직이는 것이 금세라도 뛰쳐나올 것 같습니다.

강세황 홍도가 그린 호랑이는 동네 개들을 다 잡아먹어 백성들의 근심이 늘어날 것 같구나!

김홍도 스승님의 호랑이 그림에 손자 이천이가 지레 겁을 먹고 뒤로 숨지 않습니까?

유경종 서로 비견할 바 없습니다. 그림을 같이 걸어놓으면 호랑이끼리 싸우지 않을까 걱정이 앞섭니다. 하지만 어린아이의 눈은 정확하니 이천에게 물어

보겠습니다. 이천아, 네가 보기에는 어느 쪽 호랑이가 더 무서우냐?

강이천 둘 다 무섭습니다.

유경종 중국에는 송나라 재상 왕안석王安石이 그린 호랑이가 있다면 조선에는 매형
과 홍도가 있는 것 같습니다. 이 그림들을 보면 시구가 절로 나옵니다만,
훗날 그 누가 있어 뒤를 이어갈 수 있을는지요.

강세황은 도화서로 떠나는 홍도와 함께 각별한 의미를 담아 호랑이를 그
리며 사제 간의 애정과 믿음을 다시 한 번 확인시켜주고 싶었다.

도화서에 첫발을 들이다(1765~1775)

그림을 그려 먹고사는 사람을 환쟁이라 불렀다. 궁궐 내 도화서에 몸담고
있다 해도 크게 대접받지 못하는 중인계급에 속하였다. 화원의 직위는 종9품
에서 시작해 종6품에 해당되는 별제別提 선화善畵 교수敎授직까지 오를 수 있었
다. 하지만 나랏일을 맡아 다스리는 관리하고는 차별을 두었다. 문기文氣를 우
선시해서 서열과 순위를 매기는 사회 통념상 도화서 시험은 정과正科가 아닌
잡과雜科로 분류되었고, 인맥에 의해 세습되는 경우가 많았다.

그러나 그림 그리는 사람들에게 도화서 화원은 꿈이자 희망이었다. 이러한
사회 정서로 볼 때 김홍도가 스무 살에 도화서 화원이 될 수 있었던 것은 타
고난 재능도 있지만 그가 혹독한 수업 과정을 인내와 노력으로 견뎌낸 결과

였다. 물론 스승 강세황의 끊임없는 지원 덕분에 가능한 일이기도 하였다.

광화문 양옆으로는 육조^{이조·호조·예조·형조·병조·공조} 관청이 배치되어 있었다. 궁중에 관련된 그림을 관할하는 관청인 도화서는 예조에 속해 있었고 그림을 그리는 곳은 이곳에서 조금 떨어진 견지동에 위치하고 있었다. 도화서에서는 임금의 위엄 있는 모습을 담은 초상화에서부터 나라의 권위를 나타내는 궁중 의례와 행사 장면을 비롯, 장식용으로 쓰이는 일월오봉도 병풍이나 서책 속에 들어가는 그림 또는 새해나 단오절에 신료들에게 하사하는 그림이나 부채 그림, 도자기에 문양을 넣는 일 등 조정에서 필요로 하는 것을 전부 그렸다.

퇴청을 한 후에는 궁중 업무 이외에 사대부나 양반들이 주문하는 초상화나 문인화뿐 아니라 여항^{閭巷} 세력의 계회도를 그려주며 생계를 이어갔다. 당시 화원의 녹봉은 지극히 박봉이기 때문이었다.

도화서로 들어가는 첫날 김홍도는 설레고 긴장되었지만 "도화서에서 더 큰 배움으로 너의 재능에 날개를 달거라"라고 당부하던 스승의 조언을 생각하였다. 반드시 그 기대에 부응하리라는 다짐으로 광화문 육조거리를 걸었다. 권력과 재물과 관습에 연연하지 않고 오로지 그림에만 정진해 조선 최고의 화원이 되기 위해 깨닫는 발걸음은 의연하였다.

인연의 시작 문방사우

도화서 내에는 명성 높은 화원들이 많았으며 내부 규율은 엄격하였다. 도

화서 화원의 직책은 집안 대대로 자손에게까지 대물림될 수 있었기에 화원들 사이에 서로 견제하는 보이지 않는 장벽도 많았다. 그러나 이곳에서 가장 나이가 어렸던 김홍도는 분위기에 흔들리지 않고 화원으로서 맡은 역할에 충실하면서 그림에만 몰두하였다.

도화서 선배인 강희언姜熙彦, 1738~1782은 이러한 김홍도의 성품과 유유자적한 처세에 믿음이 생겼고 무엇보다 그림에 대한 기량이 뛰어나 더욱 호감이 갔다. 햇살 좋은 어느 봄날 강희언은 김홍도를 집으로 초대하였다.

강희언 그리 길지 않은 인생길에 한곳을 바라보고 같은 길을 함께 걸어간다는 것은 쉽지 않은 일이지. 그것이 우연인지 인연인지 잘 모르겠지만 그보다 더 강한 끌림이라는 생각이 든다네. 그래서 그대와 좋은 연을 오래도록 맺고 싶어 내 선물을 준비하였는데 받아주겠는가?

김홍도 선물이라니요. 몸 둘 바 모르겠습니다.

강희언 큰 선물은 아니지만 마음이라 생각하고 받아주시게나. 벼루와 필묵과 붓 한 자루 준비하였으니 자네의 큰 뜻을 펼치는 데 작은 도움이 되었으면 좋겠네.

강희언은 일곱 살 아래인 김홍도를 나이를 잊은 지인으로 가까이하고 싶어 문방사우를 선물하였다.

강희언 먹을 가는 것을 연硏이라고도 하고 묵도墨道라고도 하지. 도를 닦듯 먹을

갈아야 하고 수행과 연마를 게을리하지 말라는 의미가 담겨 있다네. 그리고 손끝에서 잘 갈린 검은 먹물을 두고 맑다고도 하고 깊다고도 표현하지. 우리가 먹물이 모이는 부분을 연지硯池나 연홍硯泓이라 부르는 것도 다 이유가 있다네.

김홍도 그 이유도 말씀해주시겠습니까?

강희언 끊임없이 사용해도 샘물처럼 마르지 않는 본성을 가지고 있기 때문 아니겠는가.

김홍도 그래서 제게 큰 가르침이 담긴 이 귀한 선물을 주시는군요?

강희언 역시 내가 인재를 제대로 본 듯하네. 하나를 이야기하면 그 뒤에 숨겨진 뜻까지 읽어내는군. 내가 선물한 이 벼루는 중국 광동성廣東省 난가산爛柯山 계곡에서 산출되는 단계석端溪石으로 무척 아끼는 것이네. 다른 벼루에 비해 봉망鋒芒이 단단하고 먹과 궁합이 잘 맞아 최고의 먹물을 얻을 수 있을 것일세.

김홍도 최고의 먹물에 어울리는 그림을 그리기 위해 정진하겠습니다.

강희언은 벼루의 연당 부분을 손으로 부드럽게 쓸어보았다.

강희언 손끝에 감촉이 마치 칼 가는 숫돌처럼 꺼끌꺼끌하면서 미세하게 느껴지는 부분을 봉망이라 하는데 먹과 물이 봉망에 마살되면서 먹물이 생기게 되지. 봉망이 강하면 먹이 너무 잘 갈려 먹색이 좋지 못하고 봉망이 약하면 먹이 잘 갈리지 않으니 이 또한 먹색이 좋지 못하네.

김홍도 스승 중 한 분이셨던 현재 어른께서 벼루와 먹의 궁합을 알려주시고 먹색
고유의 본성에 대해서도 말씀해주시며 발묵의 조화를 일깨워주신 적이 있
습니다.

강희언 훌륭한 스승 밑에서 갈고닦았으니 그 기량을 짐작하고도 남음이 있네.

어린 후배 화원의 깊은 배움에 탄복하며 김홍도에게 눈길을 떼지 못하던
강희언은 앞에 놓인 세 자루의 붓을 들어 올렸다.

강희언 글씨를 쓰거나 그림을 그릴 때 가장 중요하다고 볼 수 있는 것이 바로 이
붓 아니겠는가. 이 가운데 두 자루는 여름에 채취한 사슴의 겨드랑이털과
가을 무렵 채취한 토끼털紫毫로 만든 것이네. 그리고 나머지 한 자루는 세
필細筆인데 황모黃毛, 즉 족제비 꼬리털로 만든 것이지.

김홍도 붓에 쓰이는 짐승의 털도 채취하는 시기가 있나봅니다.

강희언 그렇다네. 토끼털, 양털, 너구리, 사슴, 족제비, 말, 고양이, 노루, 이리의
털뿐 아니라 쥐 수염도 좋은 재료가 되네. 붓의 촉을 호毫라 하고 호의 끝
을 봉鋒이라 하는데, 봉이 얼마나 예리하고 탄력 있느냐에 따라 필선의 질
이 달라지지. 상질上質의 털을 취하려면 그 짐승의 영양상태가 가장 좋은
계절을 택해야 한다네. 그래서 사슴털은 여름에 취한 것이 좋고 토끼털은
중추 무렵에 얻은 것이 최상으로 대접받는다네.

김홍도 철에 따라 털의 등급이 나뉜다는 것은 처음 알았습니다.

강희언 그런가? 내가 너무 아는 체하는 것 같아 조금 민망하지만 말 나온 김에 계

속해도 되겠는가?

김홍도 감사할 따름입니다.

강희언 털끝이 다치지 않은 여리고 어린 털만을 골라 붓을 만들어야 붓끝이 살아 나서 쉬이 갈라지지 않는다네. 그리고 털에 배인 기름기는 충분히 다 뽑아 내야 먹물을 잘 머금는다는 것도 기억해둬야만 나중에 좋은 붓을 고를 수 있는 안목이 생기게 될걸세.

김홍도 많은 도움이 되겠습니다. 왕희지가 「난정서蘭亭序」를 쥐 수염으로 만든 서수필鼠鬚筆로 썼다고 들었습니다.

강희언 서수필은 초상화나 영정의 가는 선을 긋는 데 사용되는 최고급의 붓이라 네. 탄력이 좋고 먹물을 머금는 힘이 잘 유지돼 아무리 가느다란 선이라도 끊어지지 않게 끝까지 그려나갈 수 있는 큰 장점이 있지.

강희언은 이날 김홍도를 위하여 조촐한 자리까지 마련하여 서로 간의 만남을 기념하였다. 귀한 선물과 함께 정이 담긴 접대까지 한 것이었다. 이후 두 사람은 호형호제하며 누구보다 스스럼없이 지내는 사이가 된다.

〈경현당수작도景賢堂授爵圖 계병契屏〉을 그리다(1765)

1764년은 영조가 즉위한 지 사십 년이 되고 춘추 일흔한 살이 되는 겹경사로 여러 의미를 둘 수 있는 해였다. 춘추 일흔을 넘겨 여든을 바라보는 나이

라는 의미로 망팔望八이라 하기도 하였다. 재임 오십 년을 넘긴 조선의 국왕은 숙종이 유일하였는데 대신들은 경사스런 생신을 맞아 연을 베풀고 감축드리는 것이 군신의 도리라고 주청하였다. 그러나 영조는 불과 삼 년 전 아들사도세자을 앞세운 아비가 장수하겠다고 잔을 받는 것은 남부끄러운 일이라 여기고 있었다. 그러면서 한편으로는 아들의 죽음을 자신의 크나큰 정치 오점으로 생각하고 있어 간곡한 대신들의 청을 물리쳤다. 그러나 자신의 핏줄인 세손이 해를 넘겨서까지 다섯 번이나 거듭 간청을 하자 마지못해 잔을 받는 것으로 명분을 찾았다.

이듬해인 1765년 10월 11일 궁중 경현당景賢堂에서 수작授爵 연회가 베풀어졌다. 나라에 큰 경사가 있을 때면 병풍을 만들어 남기는 것이 전례였는데, 도화서 내에서 일찍이 실력을 두루 인정받고 있었던 스물한 살 김홍도가 정치적으로 중요한 의궤 행사도를 그리게 된 것이었다.

김홍도는 행사가 이루어지는 내내 경현당 전체를 한눈에 조망할 수 있는 곳에 자리 잡고 주요한 장면을 재빠른 필선으로 잡아나갔다.

세손의 간청에 의해 이루어진 수작 행사인 만큼 한 치의 오차도 허용치 않았다. 특히 영조의 세심한 성격을 잘 알고 있던 세손이 정치적 입지까지 고려하여 꼼꼼하게 챙겼음은 당연한 일이었다. 그런 가운데 세손은 도화서를 담당하는 관리에게 수작 병풍을 만드는 데 더욱 심혈을 기울이라 당부하였고, 믿고 의지하던 사부이자 좌의정이었던 김상복金相福, 1714~1782에게 행사 전반에 관해 기록하게 하였다. 한 폭에는 경현당 수작 행사의 내용과 의미를 담게 하였고 다른 한 폭에는 영조가 명분으로 중요시한 행사 경위를 상세히 적게 하였다.

더욱이 병풍에 그려질 그림이 잘못되기라도 하면 큰 낭패를 보기 때문에 온 신경을 곤두세우던 세손은 병풍이 그려지는 것을 참관하기 위하여 직접 도화서에 나섰다가 준수한 외모에 귀티가 흐르는 김홍도를 만나게 된다. 인연인지 끌림인지 알 수는 없었으나 평생 같은 곳을 바라보고 생각을 나누게 되는 필연의 만남이 이루어진 것이다.

세손 그대가 김홍도인가?

김홍도는 예를 갖추고 자세를 낮추었다.

김홍도 인사드리옵니다. 세손 저하! 화원 김홍도라 하옵니다.

수려하고 훤칠한 외모에서 풍기는 기운이 신선하고 영리榮利에 물들지 않아 평생 곁에 두어도 될 만한 인물일 것 같다는 직감이 들었다.

세손 붓끝이 예리하구나. 연회 구석구석을 꿰뚫어보지 않고는 나올 수 없는 필
 력이로다. 스승은 누구인가?
김홍도 안산에 사는 표암 강세황이옵니다.
세손 표암이라…… 강세황을 내 기억해두지. 그런데 선체 화폭을 어떻게 구상
 하고 배열하였는지 말해보라.
김홍도 우선 상감마마께서 옥좌에 앉아 연회장을 굽어보며 조망하시는 모습을 시

작으로 줄지어 선 대신들의 모습과 세손 저하께서 잔 올리시는 모습을 담고, 궁중 음악으로 흥을 여는 순간과 만수무강을 비는 무희들의 의례를 차례차례 담아낼 생각이옵니다. 팔순을 기원하는 의미를 담은 팔 폭 병풍으로 한 폭 한 폭 열과 성을 다하여 그릴 것이며, 주청은 밝은색으로 채색을 할까 하옵니다.

세손 이 병풍을 보고 있으면 반드시 그날이 기억나야만 한다. 병풍 속 줄지어 서 있는 신하들의 모습에선 군신의 예가 잘 갖춰져 있어야 하고, 세손인 내가 할바마마께 잔을 올리는 장면에서는 자손 간의 끝없는 정이 묻어나야 할 것이다. 무엇보다 태평성세로 이 나라가 오래오래 이어져나갈 기운이 담겨 있어야만 한다.

팔 폭 병풍이 그려지는 내내 '이 병풍을 보고 있으면 반드시 그날이 기억나야만 한다'는 세손의 당부가 김홍도의 머릿속에서 떠나지 않았다. 발문작업까지 마치고 완성된 병풍은 영조에게 전해졌다.

영조 이번 수작 행사는 세손의 간절한 주청에 의해 치러졌지만 왕조에 길이 남을 수 있는 본보기가 되겠구나. 그래, 이 병풍이 그날을 묘사한 수작도냐?

세손을 맞아 반색을 하던 영조는 그 어느 때보다 흡족한 표정으로 병풍을 찬찬히 살펴나갔다.

영조 참으로 옳게 묘사해내었구나. 이 그림을 보고 있으니 그날의 행사가 다
시 생각나 흐뭇하다. 네가 이처럼 효를 다해 이 할아버지를 기쁘게 하는
구나!

세손 소손의 작은 효가 할바마마를 기쁘게 해드릴 수 있다면 무엇을 더 바라
겠사옵니까? 천세를 누리시길 염원하고 만세의 의미를 담고자 하였사옵
니다.

영조 조선의 역사는 기록의 역사라 할 만하다. 이는 나라에서 일어나는 주요 행
사가 있을 때마다 기록해두고 그림으로 남겨 후일 모범으로 삼고자 함이
다. 거기에 후손이 다한 효심까지 담겨 있다면 어찌 자랑할 만한 기록이
아니겠느냐. 그런데 만약 이러한 역사적 기록물에 조그만 거짓이라도 끼
어 있다면 후손에게 물려주기 부끄럽지 않겠느냐? 실록 또한 마찬가지다.
그러하니 실록에 남겨질 군왕의 모습은 위엄이 있어야 하고 진중하며, 존
경받는 어버이의 몸가짐이어야 하느니라.

세손 깊이 새겨듣겠사옵니다.

영조 내 세손의 효심이 들어 있는 이 병풍을 수시로 보며 그날의 뜻을 기억하겠
노라.

세손 감읍할 따름이옵니다.

영조는 기록문의 마지막 부분에 눈길을 수었다.

영조 세손부 신김상복근기世孫傅 臣金相福謹記 화자화원 김홍도畵者畵員 金弘道 서자사관

홍성원書者寫官 洪聖源이라. 글은 네 스승인 좌의정 김상복이 짓고, 그림은 화
원 김홍도가, 글씨는 홍성원으로 하여금 쓰게 하였구나.

세손 후일 보는 사람으로 하여금 알기 쉽게 기록하고자 하였사옵니다.

영조 그렇구나. 그날의 일상을 낱낱이도 기록하였구나. 특히 화원 김홍도의 채
색이 밝고 비상하구나. 흡족하도다.

〈경현당수작도〉를 그린 이후 도화서 내 김홍도의 입지는 더욱 굳어지게 되
었다. 그러나 이 〈수작도〉는 현재 전해지지 않고 다만 김상복이 지은 두 폭의
글만 전해지고 있다.

〈금강산전도〉를 그려준 김응환(1772)

도화서에 입성하면서 김홍도가 가장 기대하였던 일은 중국 화론서와 명화
를 마음껏 빌려 볼 수 있다는 것이었다. 그래서인지 수장고 차곡차곡 쌓여 있
는 수많은 화론 서책을 보자 스승의 모습이 가장 먼저 떠올랐다. 공부하는 제
자에게 더 많은 화론서를 보게 해주지 못해 늘 미안해하던 스승 표암이었다.
중국의 화론서는 육조시대부터 전해져오고 있을 정도로 긴 역사를 가지고 있
는 반면, 조선에서 발간된 화론서는 희박하였고 단지 중국 화론서에 나오는
도석 인물화나 산수 화조를 모사한 그림들만 전해지고 있었다.
고개지顧愷之가 유교의 가르침을 그림으로 형상화한 인물화론을 읽으며 요

소요소 예리하게 맥을 짚어내는 솜씨에 지그시 눈을 감았고, 이미 천삼백 년 전 그림에 대한 논리가 정리되어 있는 화론서에 연신 탄복하며 고개만 끄덕일 뿐이었다. 더욱이 육조시대 그림이 삽화로 남아 있다는 사실에 압도된 김홍도는 놀라움과 경이로움에 눈을 뗄 수 없었다. 무엇 때문에 중국이란 나라를 대국이라 여기고 사신을 파견하며 교유를 해왔는지 어느 정도 이해되었다. 한 나라가 꽃피워내는 문화의 깊이와 역사성은 곧 그 나라의 힘이라는 것을 상기하며 후일 기회가 주어진다면 꼭 가보고 싶었다.

『고씨화보顧氏畫譜』에는 중국 유명 화원들이 그린 산수화와 사군자는 물론 말 그리는 법 등이 세세하게 담겨 있었다. 이 가운데 사혁謝赫의 〈육법론〉에 나오는 기운생동 골법용필 등은 스승으로부터 이미 배운 것이었지만 새롭기만 하였고, 『개자원화보芥子園畫譜』『십죽재화보十竹齋畫譜』『시여화보詩餘畫譜』『경직도耕織圖』 같은 서책은 밤새워 비교해 보면서 많은 배움을 얻어갔다.

특히 소경小景 산수임석山水林石에서 보이는 구도의 차이를 구별해내고 화조花鳥 묵죽墨竹에서 보이는 필선의 운용을 눈여겨보았다. 화보를 모방해보면서 있는 그대로 따라만 하는 것이 아니라 움직이는 선에 주안점을 두고 익히고 섭렵해나가는 한편, 조영석·이인상·심사정·김응환 등 선배 화원의 화풍을 이어가고자 하였다.

김홍도보다 세 살 많은 김응환金應煥, 1742~1789은 화원 명문을 이루었던 개성 출신으로 정이 많은 사람이었다. 가끔 심홍보와 자리를 마련하곤 하였던 김응환은 김홍도가 그린 산수화들을 한 장 한 장 유심히 넘겨보며 조언도 아끼지 않았다.

김응환 다소 거칠고 굵은 윤곽선의 필치로 양감을 표현하고 도끼로 찍어낸 장작
의 면처럼 수직으로 그어 내려 질감의 무게를 더한 것으로 보이네. 게다가
가느다란 선에 이어 태점苔點을 찍고 달 주위를 두른 둥근 테 모양의 빛바
램 처리는 두말할 것 없는 조선 산수의 모습일세.

김홍도 이번 그림에는 실경에 관념적 산수를 더한 절충적 화풍을 시도해보았습니
다. 이는 제 스승 표암과 현재 어르신의 가르침이었습니다.

김응환 어쩐지 현재의 화풍을 닮았다 싶었네. 명나라 동기창董其昌이 사실寫實적 형
사形似 보다 사의寫意적 화풍을 중시하면서부터 남종화가 정통으로 자리 잡
았다 볼 수 있지. 당연히 조선도 그 영향을 받지 않을 수 없었네.

김홍도 그러나 사의만 강조하다보면 관념적 산수로 이상향만 취하게 되고 사실만
강조하다보면 형사 이상의 정신을 그려내기가 어렵지 않겠습니까? 어느
정도 사실과 사의의 개념을 상호 절충하는 것도 한 방편이라 생각됩니다.

김응환 그렇다고 볼 수 있겠지. 관념적 산수만 고집하면 자유롭게 그릴 수 있을
것 같으나 스스로가 세워놓은 고정관념에서 벗어날 수 없다네. 그러다보
면 곧 바닥을 드러내고 말지. 다시 말해 사의라는 것은 우리 같은 화원들
이 깊이 생각하고 해결해나가야 할 숙제인 것이지.

김홍도 저도 그리 생각해왔습니다. 그동안 보아왔던 산수의 개념은 풍속화의 배
경 정도로 표현하는 데 국한되어왔고 마치 사대부들이 추구하는 이상향의
단면인 것처럼 비쳐진 것도 사실입니다.

김응환 옳게 보았네. 산수다운 산수를 그린 작품이 많지 않은 이유도 바로 그것
이네.

김홍도 그래서 이런 화풍을 비껴가고자 실경을 직접 마주하고 사생을 하였지만

　　　　여전히 그 범위와 깊이를 가늠하기가 어렵기만 합니다.

김응환 눈의 높이로 그리는 산수와 투시적 원근법을 활용하여 그린 산수는 깊이

　　　　에서부터 그 맛이 다르다는 것을 이미 경험하였을 것이네. 내 경험으로는

　　　　가장 경계해야 할 것이 투시적 성향을 가미하면 할수록 관념적으로 빠진

　　　　다는 것이었네. 여간 어려운 일은 아니지만 이 또한 노력하면 되지 않겠는

　　　　가. 진경산수를 잘 그린 겸재의 그림을 접한다면 생각이 많이 정리될 수

　　　　있을 것이네.

김홍도 제 스승께서도 늘 겸재 어르신 진경산수 말씀을 하신 적이 있습니다. 하지만

　　　　금강산 실경을 담은 그림을 아직까지 보지 못해서 아쉽기만 합니다.

　　대화가 오간 며칠 후 김응환은 선물이라며 그림 한 점을 내밀었다. 그림 오
른쪽 위에는 "1772년 봄에 담졸당이 서호를 위하여 금강산전도를 그리다^{歲王}
^{辰春 擔拙堂 鳥西湖倣寫金剛全圖}"라는 발문이 적혀 있었다.

김응환 이 그림은 겸재가 그린 〈금강산전도〉를 어렵게 구해 모사한 것일세. 겸재

　　　　어르신이 왜 진경산수의 대가라 불리는지 잘 말해줄 것이네.

　　아직도 가야 할 길이 먼 후배를 위해 며칠 밤을 속히 새워가며 모사를 해
준 선배가 고맙기 그지없었다. 김홍도는 감사하는 마음에 한동안 말을 잇지
못하였다.

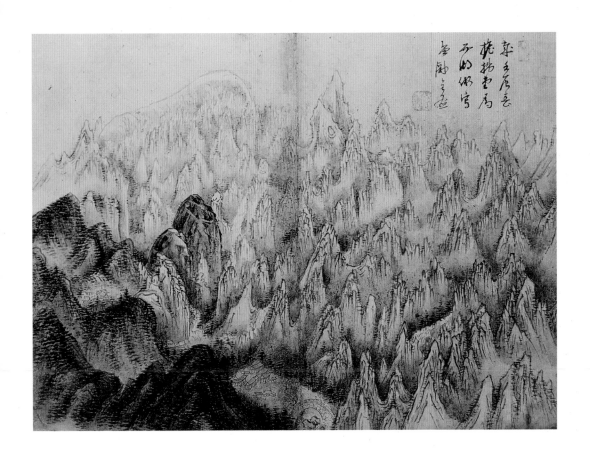

[그림 1-8] 김응환, 〈금강산전도〉, 지본담채, 35.5×26.5cm, 1772, 개인 소장

겸재의 〈금강산전도〉를 보고 모방해 그린 그림. 오른쪽 위에 "1772년 봄에 담졸당(擔拙堂: 김응환의 호)이 서호(西湖: 김홍도의 호)를 위해 〈금강산전도〉를 그리다(壬辰春 擔拙堂爲西湖倣寫金剛全圖)"라는 발문이 적혀 있다. 김응환은 김홍도를 위해 밤새워 〈금강산전도〉를 그려주었는데, 이는 훗날 금강산을 그려오라는 정조의 어명을 받는 계기가 된다.

김홍도 그동안 화론 서책에 그려진 필선이나 모방하면서 화력畵力을 키우려 하였던 제가 심히 부끄럽습니다. 이 땅에는 범접할 수 없는 절대 비경의 금강산이 있는데 그동안 중국 산수나 흉내 내고 있었다니 제 어리석음을 단박에 깨우쳐주셔서 감사할 따름입니다.

김응환 겸재께서 그러하였듯이 우리도 이젠 중국 산하가 아닌 조선 산천이 지닌 비경을 그려야 하지 않겠는가? 나아가 금강산과 하나 되는 조선의 선비와 백성의 모습을 담아내야 하지 않겠는가?

김홍도 그동안 중국 화보에만 의존하면서 스스로 문화 속국이 되어 있었습니다. 이제는 중국에서 벗어나 진정 우리의 것을 고민하겠습니다.

김응환 내 작은 정을 담은 그림 한 점이 그대에게 감흥을 줄 수 있었다니 고맙네. 우리 산천의 아름다운 모습을 필선으로 화폭에 담을 때 느끼는 희열은 이루 말할 수가 없더군. 마치 선線 마디마다 붉은 피가 흐르고 따뜻한 온기가 느껴지면서 맥박이 힘차게 뛰는 것 같았네. 사실 나 역시 금강산에 가본 적은 없다네. 하지만 겸재의 〈금강산전도〉를 모사하는 내내 언젠간 반드시 그곳에 가겠다는 결심을 하게 되었네.

김홍도 기회가 되면 꼭 함께 금강산에 가고 싶습니다.

김응환 그러세. 언젠가는 우리에게도 금강산을 화폭에 담아야 하는 숙명의 날이 올지도 모르지.

화원 김응환이 모사해 선물한 〈금강산전도〉와 이로 인해 이어진 많은 대화는 산수화에 대한 시각과 방향을 다시 정리하게 해주었고, 선후배 관계를

지나 아형아제^{雅兄我弟} 하는 관계로 발전하였다. 그리고 그 인연은 십육 년 뒤 어명을 받아 함께 금강산 사행길에 오르게 되는 계기가 된다.

강세황의 기이한 정치 입문(1773~1776)

강세황은 아버지 강현^{姜鋧, 1650~1733}이 예순네 살에 얻은 막내아들로 늦둥이 중의 늦둥이였다. 어린 나이부터 시와 글씨에 소질을 보이기 시작하였고 많은 사람이 그의 글씨를 얻어 병풍으로 만들 정도였으니 재능이 출중하다 할 수 있었다. 그러나 안타깝게도 명문가의 자손으로 태어났음에도 벼슬에 대한 뜻과 야망을 땅에 묻어야 했기에 평생 초연하게 살아가려 했다. 하지만 나이 예순에 이르러 그는 또 다른 운명과 맞닥뜨렸다.

그 운명의 시작은 형의 부정^{不正} 사건이었고 그 끝은 영조와 정조의 성은이었다. 아버지 강현이 예조판서^{현 문화재청장}로 있을 때 강세황의 형 강세윤이 과거시험 부정 사건에 연루되면서 아버지는 파직을 당하였다. 그리고 이어 또 다른 사건에 휘말려 아버지는 귀양을, 형은 유배를 떠나면서 가세가 급격하게 기울었다. 당시 성리학이 기본이었던 조선의 분위기는 어떤 이유나 명분보다 체면이 우선시되다보니 한솥밥 먹는 팔촌까지 공동책임을 져 평생 과거에 응시하지 않는 것이 관례였다. 가문의 정통성을 중시하였기에 상대에 대한 이해보다 비방과 손가락질이 당연시되던 시대였다.

젊은 날 벼슬길이 막혀버린 강세황은 가난을 견디지 못하여 처가가 있는

안산으로 내려갔다. 지독한 생활고를 겪는 궁핍한 살림에도 그가 거문고를 벗하며 학문과 회화 예술에 정진할 수 있었던 것은 부인 유씨 덕분이었고, 빈곤한 살림살이에도 처남 유경종의 배려와 보살핌으로 수많은 문인과 교유를 하며 높은 안목과 학식을 키워나갈 수 있었다.

그러나 얼마 지나지 않아 부인상을 당하고 네 아들을 홀로 보살펴야 하는 어려움을 겪게 되지만 처가의 도움은 변함이 없었기에 다행히 선비의 삶을 이어갈 수 있었다. 더욱이 스승 정선과 심사정, 그리고 이용휴와 강희언 등과 함께 문예의 교유 폭을 넓혀가면서 김홍도와 같은 제자들에게 글과 그림을 가르치는 것을 낙으로 삼았다. 또한 학문의 내공과 시서화의 균형감각은 당대 최고였으며 학문과 예술 분야에 그와 견줄 만한 사람이 없었다. 낭중지추囊中之錐, 주머니 속에 있는 송곳은 그 날카로움 때문에 밖으로 뚫고 나와 드러나듯이, 유능한 사람은 벼슬에 나아가지 않고 숨어 있어도 자연히 존재가 드러날 수밖에 없다.

해박한 지식과 높은 안목을 가진 감식안이 세상에 널리 알려지게 되자 지식인조차 글과 그림에 대한 평론을 경청하고자 했고 때로는 한번 견주어보고자 찾아오는 경우도 있었다. 당시 글과 그림을 수집하는 것이 유행하던 시기였던 만큼 많은 사람들이 표암의 화평이 달린 그림을 소장하는 것을 최상품으로 여겼으며 완상玩賞의 즐거움을 완성시켜준다는 믿음을 가지고 있었다.

어느 해 과거 시험에 합격한 둘째 아들 강완姜俒, 1739~1775이 소성에서 책무를 맡고 있던 때 영조를 배알하게 되었다.

영조 대제학과 예조판서를 지낸 강현이 자네 할아버지라고? 부왕을 모셔 받들
　　　 던 기개와 충절이 넘쳐나는 충신이었지. 그런데 네 부친은 지금 무엇을 하
　　　 고 지내느냐?

강완 오랜 세월 가문의 죄업을 자숙하며 벼슬길에 나아가지 않고 글과 그림에
　　　 몰두하거나 거문고를 타면서 언행을 삼가 경계하며 지내고 있사옵니다.

영조 한때의 부끄러운 일로 인해 충신의 아들이 초야에 묻혀 야인野人으로 살아
　　　 가고 있다니…….

영조는 영의정 홍봉한을 불러 이게 어찌 된 일인지 물었다.

홍봉한 전하! 일찍이 소신도 강세황이 시문을 잘 짓고 서화에 능하다 들었사옵니
　　　 다. 그러나 초야에 묻혀 겸손히 살아간다 하니 실로 안타까운 일이 아닐
　　　 수 없사옵니다.

영조 이제 생각나는구나. 예전에 서명응이 시서화에 능한 사대부가 촌부로 살
　　　 아가고 있다고 고하였으나 과인이 마음 쓰지 않았다. 그런데 그가 충신 강
　　　 현의 아들이라니…… 더구나 여러 사람들이 인재라고 하니 관심이 가는
　　　 구나. 네 부친에게 전하거라. 사대부 선비가 그림이나 그리고 있다 하면
　　　 천한 기술이라 업신여기게 될 것이다. 그러니 그림 잘 그린다는 말은 앞으
　　　 로 삼가고 비록 벼슬길에 나아갈 나이가 지났다고는 하나, 그 뜻만은 저버
　　　 리지 말라고 반드시 이르라.

강세황은 촌부나 다름없는 자신의 안부를 물어주고 흠까지 염려해주는 영
조의 당부에 흐르는 눈물을 참아보려 하였으나 그간 쌓인 설움과 고마움이
한꺼번에 복받쳐 참았던 눈물을 주체할 수 없었다. 과거 시험이라도 있는 날
이면 미련 때문에 혼자서 먼 산을 바라보며 심란한 마음을 다스려야 했던 수
많은 시간이 보상되는 것 같았다.

그는 "명문가의 자손이 환쟁이들과 어울려 그림이나 그리고 있다 하면 천
하다고 업신여기는 구설수에 올라 흠이 될 수 있으니, 그림 잘 그린다는 말도
하지 말고 처신에 주의를 기울이라"는 영조의 뜻을 어명으로 여겨, 그날로 붓
을 태워버리고는 그림을 그리지 않았다. 이것은 본인이 지킬 수 있는 성은에
대한 최소한의 보답이었다.

1773년 영조는 의지할 곳 없는 노인들을 위한 연회 자리를 마련하였다. 이
때 강세황의 맏아들 강인姜俒, 1729~1791은 영조를 가까이 모시는 자리에 있었다.

강인 전하! 이번 연회는 선대왕 때 가졌던 기로소耆老所 연회를 참고하여 준비하
 였다 하옵니다.
영조 과인이 세자시절에 참석한 적이 있다. 부왕께서 일흔이 넘은 정2품 이상
 되는 중신들을 위한 연회를 베풀고 은배銀杯까지 하사하셨던 그 기로소 연
 회는 내게 각별한 것이었다. 그래, 그때 연회를 기록한 화접을 찾아오너라.

숙종은 1719년 4월 봄날 이틀에 걸쳐 경덕궁 경현당에서 기로소에 든 중

[그림 1-9] 《기해기사첩》 표지,
36×52cm, 1720, 보물 제929호

1719년 4월 17일부터 18일까지
이틀간 경덕궁에서 기로소에 든 중
신들을 위한 축하연이 열렸다. 숙
종이 친히 참석한 행사로 모두 열
두 부의 첩을 만들어, 한 부는 궁중
에 보관하고 열한 부는 참석한 중
신들에게 하사했다.

[그림 1-10] 《기해기사첩》 내 강
현의 초상화

화첩 내 강현의 초상화. 강세황의
초상화와 비교해보면 눈매와 눈썹
주변이 많이 닮았다. 오랜 관직생
활에서 묻어나는 강직함과 강단이
옹골져 있는 인상이다.

[그림 1-11] 강세황, 〈영릉참봉
교지〉, 종이에 먹, 79×55.6cm,
강우식 소장

영조가 충신 강현을 떠올리며 그의
아들인 강세황에게 벼슬을 내린 첫
교지. 인연의 향기가 난다.

신들을 위한 연회를 베풀고 은배를 하사하며 기쁨을 함께 나누고자 하였다. 바닥에는 '사기로소^{賜耆老所}'란 글씨가 금으로 새겨져 의미를 더하고 그 잔으로 임금의 하사주를 받은 중신들은 감회에 젖었다. 그러고는 연회 자리로 옮겨 가족들과 가문의 영광을 나누었다.

기로소란 정2품 이상의 벼슬과 나이 일흔을 넘긴 중신들을 우대하기 위해 만든 모임으로 명예와 수^壽를 동시에 이루었다는 상징적 의미를 담고 있었다. 숙종은 이날의 연회를 후세의 모범으로 삼고자 열두 부의 첩으로 만들어, 한 부는 궁궐에 보관하고 나머지는 참석한 중신들에게 나누어 주었다. 화첩에는 숙종이 친히 경하하는 글을 적고 행사 장면과 참석자들의 초상, 기로소에 든 중신들의 감회를 적은 축시가 남겨져 있었다. 그 화첩 속에 강세황의 부친 강현이 종1품 자격으로 참석해 경하를 받고 있는 장면이 나온다.

영조는 천천히 화첩을 뒤적이며 강현의 초상화와 그가 지었던 축시를 찾아내고는 그날을 회상하며 강현의 큰손자인 강인을 지그시 바라보았다.

영조 그 기로소 모임 때 너의 조부도 경사스런 자리에 참석하여 감격해하던 모습이 눈에 선하구나. 그런데 그 자리에 있었던 사람들은 다 옛사람이 되었고 그 자손 중의 한 사람인 너의 아버지 강세황이 여직 백면서생이라는 것이 말이 되느냐. 명문가의 자손이 때를 잘못 만났구나.

영조의 배려로 강세황은 예순하나에 비로소 9품 영릉참봉^{英陵參奉}에 제수되었다. 그러나 그는 얼마 지나지 않아 관직이 생소하고 자리에 맞지 않아 몸

이 아프다는 핑계로 사임하고는 낙향하였다. 이 소식을 들은 영조는 직을 높여 사포서司圃署 별제직別提職으로 다시 제수하였다. 사포서는 종6품으로 궁중의 밭과 채소 경영을 관장하는 기관이었고 별제는 녹봉을 받지 않는 명예직이었다. 이미 사포서에는 김홍도가 근무하고 있어 스승과 제자 간에 같은 관청에 근무하게 된 것이다.

김홍도 스승님! 문후 여쭙니다.

강세황 인연이란 돌고 도는 법이라더니. 이곳에서 자네를 만나게 될 줄이야!

[그림 1-12] 《기해기사첩》 내 강현이 자필로 기술한 축시

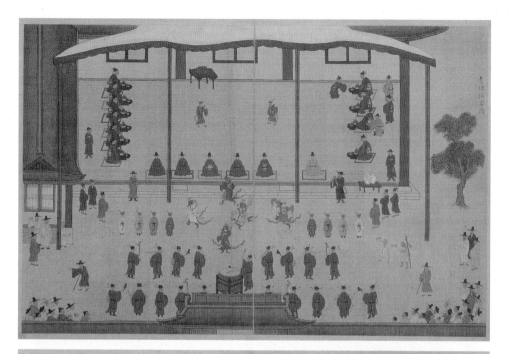

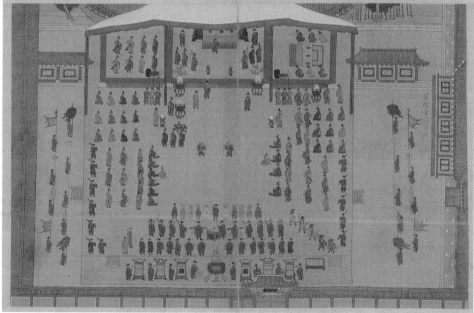

[그림 1-13], [그림 1-14] 《기해기사첩》 내 〈경현당석연도〉

숙종이 경덕궁 경현당에서 기로소에 든 중신들에게 연회를 베풀고 있는 장면. 화면 중앙 양쪽으로는 품계에 따라 오른편에 정1품 네 명, 왼편에 종
1품·정2품 여섯 명이 앉아 있다. 임금이 은으로 만든 술잔을 하사하고 술잔을 채우고 악공들의 연주로 연회가 무르익어가고 있다. 당시 강현은 종
1품으로 왼쪽 맨 앞에 앉아 있다.

김홍도 스승님을 다시 가까이에서 모시게 되어 꿈만 같습니다.

강세황 그동안 잘 지냈느냐? 혹여 별제직이라 하여 그림 공부를 소홀히 하지는
 않았겠지? 그동안 그림 그리는 실력이 어떻게 변하였는지 궁금하구나!

김홍도 도화서 화원들과 그림에 대한 의견을 나누고 서화 책들을 빌려 보면서 이
 해를 높이고 있습니다. 다행히 가까이에 김응환과 강희언 사형이 있어 인
 물화와 도석화에 대하여 공부하고 있습니다.

강세황 다행이구나! 중국에는 부처님의 가르침과 도교의 사상을 회화적으로 해석
 한 도석화와 신선도가 많이 그려지고 있지. 그리고 보면 한 분야에 정통하
 기도 쉽지 않은데 너는 모든 분야에서 출중한 솜씨를 보이고 있으니 신이
 내린 재주가 분명하다. 그러나 남보다 뛰어나게 되면 시기와 음해가 뒤따
 르는 법이니 처신을 겸손하게 하고 말을 아끼도록 해라.

김홍도 명심하겠습니다. 이렇게 스승님을 조석으로 뵈올 수 있다는 사실에 가슴
 이 설렙니다.

영조가 승하하고 왕위에 오른 정조는 강세황의 맏아들 강인을 찾았다.

정조 올해 아버님의 춘추가 어찌 되느냐?

강인 계사癸巳생으로 올해 예순여섯이옵니다.

정조 벌써 그리되었느냐? 아버님의 학문과 예술적 깊이를 익히 들어 알고 있
 다. 도화서 내 김홍도라는 젊은 화원을 천거한 것 또한 아버님이시라지?
 오랜 세월 자숙하고 자계自戒하였으면 충분하다. 지금의 관직도 과분하다

김홍도에게 묻다. 너는 누구냐?

고집부리지 말고 조만간 노인 과거시험
을 명할 것이니 그때 반드시 과거에 응시
하라 전하라.

이 소식을 전해 들은 강세황은 깨끗한 옷으
로 갈아입고는 임금이 계신 곳을 향해 큰절을
올렸다. 이후 치러진 과거시험에서 강세황은
당당하게 장원 급제를 하게 된다. 발탁이라는
그동안의 특혜에서 벗어나 당당히 벼슬길에 승
승장구할 수 있는 명분을 얻게 된 것이다.

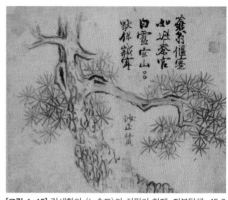

[그림 1-15] 강세황의 〈노송도〉와 허필의 화제, 지본담채, 45.6
×42cm, 국립중앙박물관

영릉 참봉에서 물러난 강세황이 낙향한 뒤 그린 것으로 짐작된다.
강세황은 관직이 생소하고 맡은 자리가 맞지 않아 몸이 아프다는 핑
계로 벼슬에서 물러난다. 그러고는 붓을 들어 자신의 처지를 굽어
있는 노송에 대입시켜 흰 눈 가득한 고요한 산속에 파묻혀 있음을
나타냈다. 허필은 진사에 급제했으나 벼슬도 마다하고 풍류를 벗하
는 자신의 처지나 강세황의 신세가 다를 바 없다는 심정으로 화제로
달았다. 두 사람의 교유관계가 끈끈하다.

김홍도 장원급제 하심을 감축드립니다.

강세황 내 이제야 늦은 나이에 아버님 묘소에 떳떳하게 절을 올릴 수 있어 가장
기쁘다. 홍도야! 아마도 도화서 내에서 그림 그리는 네 실력이 출중하여
임금께서 이 스승까지 눈여겨보았던 모양이다. 제자를 잘 둔 덕에 오늘 같
은 기쁨을 내가 얻는구나.

김홍도 스승님의 농이 지나치십니다. 제자를 그만 놀리시고 이제 학문과 예술을
마음껏 펼치시어 조선 학예의 경지를 한 단계 더 높여주시길 바랍니다.

강세황 의당 그래야 하겠지. 네가 그림 그리는 모습을 볼 때마나 느낀 점이 많았
다. 그것은 다름 아닌 '하늘이 사람을 낸다'는 것이지. 하늘이 사람을 점지
할 때엔 분명한 이유가 있듯이 내가 겪었던 고난과 역경에도 필시 이유가

있을 것이야.

김홍도 스승님께서는 늘 세상 사는 일은 마음먹기에 달렸고 반드시 때는 오게 되어 있으니, 기다리라고 가르쳐주지 않으셨습니까?

강세황 그래, 성은으로 이 자리까지 왔지만 늘 그리해왔던 것처럼 재물과 벼슬에 연연하지 말고 하늘을 우러러 부끄럽지 않게 의로운 길을 걷자꾸나.

김홍도 주신 말씀, 가슴 깊이 명심하겠습니다.

그 뒤 강세황은 예술을 사랑한 정조의 관심 속에 당상관을 거쳐 한성부 판윤^{현 서울시장}까지 초고속으로 승진하는 역동적인 삶을 살아가게 된다. 김홍도 또한 스승이 뒤를 받쳐주니 날개를 단 듯 예술가적 재능을 마음껏 펼쳐나갈 수 있었다.

〈군선도^{群仙圖}〉로 경하드리다 (1776)

"죄인의 아들은 군주가 될 수 없습니다^{罪人之子 不爲君主}. 차라리 도끼에 베어 죽는 한이 있더라도 결코 받들어 행할 수 없습니다."

영조가 세손에게 왕위를 물려주려 하자 좌의정 홍인한이 노론의 의견을 규합하여 어전에서 아뢴 말이다. 아버지^{사도세자}가 죄인이었으니 아들도 죄인이나 다름없기에 이 나라의 임금이 될 수 없다는 주장이었다. 영조는 재위기간 내내 세손에게 왕위를 물려주어야 하는 정당성을 강조하며 공을 들여왔

다. 그러나 천수에 이르러 왕권이 약화되는 듯하자 붕당을 등에 업은 홍인한이 정면으로 반박하고 나선 것이다.

그러나 세손 주위에는 홍국영洪國榮과 정민시鄭民始가 곁을 지키고 있었고 노론 시파가 뜻을 같이하고 있었다. 이에 홍국영은 반격의 전기를 마련하고자 서명선徐命善을 앞세워 홍인한을 겨냥한 상소를 올리게 하였다.

영조는 기다렸다는 듯 조례朝禮에서 서명선으로 하여금 직접 상소를 읽게 해 반전을 도모하였다. 목숨을 건 상소인 만큼 의롭고 비장한 분위기로 왕위계승의 명분을 찾고자 하였다. 그러나 뜻밖에 서명선은 대신들의 눈치를 보듯 병약한 목소리로 상소를 읽어내려갔고 이에 당혹해하던 영조는 의분義憤을 토해내며 하명하였다. "국본國本으로 하여금 보위를 잇게 하기 위해 목숨을 걸고 자신의 뜻을 세운다는 것은 참으로 의롭고 어진 일이다"라며 강경한 행보로 세손의 대리청정을 시행케 한다.

1776년 2월 4일, 왕세손은 사도세자가 모셔진 수은묘를 참배한 뒤 영조를 배알하였다. 사도세자의 비극적이고 광기 어린 행적들이 『승정원일기』에 기록되어 남겨지는 것은 아비에 대한 자식의 도리가 아니라며 마땅히 세초洗草되어야 한다며 애통한 마음을 눈물로 호소하였다. 이에 영조는 그 뜻이 매우 가상하고 훗날 만에 하나라도 역성혁명의 빌미가 될 수도 있겠다 싶어 그 초고草稿를 세초하라 명하였다.

그로부터 한 달 뒤3월 5일 "전교한다. 옥쇄를 왕세손에게 전하라"는 유언을 남기고 여든두 살의 춘추로 경희궁 집경당에서 붕어崩御하였다. 승하한 지 닷새 만에 임금으로 즉위한 정조는 마냥 슬퍼할 겨를이 없었다. 겉으로 보기엔

온 나라가 슬픔에 싸여 곡소리가 길게 이어졌지만 조정 내에는 당파 간 손익 계산으로 바삐 돌아가고 있었다.

정조는 옹호하는 세력이 없으면 자리가 위태롭고 자신이 의도한 정치를 펴나갈 수 없다는 사실을 누구보다 잘 알고 있었다. 그리하여 즉위 다음 날 상중喪中임에도 영조의 문장과 유품을 봉안한다는 명분을 내세워 창덕궁 인정전 후원에 규장각奎章閣과 부속 건물들을 짓게 한다. 그것은 세손시절부터 계획하였던 구상으로 정조 개혁의 이념과 방향을 규장각 안에 두고자 하였다.

이어 정조는 우호세력인 노론 시파를 염두에 두고 노론 벽파, 소론 남인까지 고루 중용하는 탕평책을 이어가며 정치 안정을 도모하였다. 이즈음 주목해야 할 점은 정조의 사람들이다. 1772년부터 왕세손 교육을 맡았던 남인 출신 채제공을 발탁하여 곁에 두고 규장각의 핵심 역할을 하게 하였고, 화원 김홍도를 불러들여 규장각 조망도를 그리게 함으로써 정조가 쏟고자 했던 위민정치의 의미를 새겨두고자 하였다. 이러한 정조의 고뇌와 정치 역량을 곁에서 지켜봐온 김홍도는 자신을 총애하는 주군을 위한 일에 대한 고민에 빠졌다. 규장각이 지어지기까지는 아직 시간이 남아 있었다.

숙종은 중국고사도와 신선도를 좋아해 그림을 곁에 두면서 즐기고 감상하였다. 백육십 편에 이르는 서화에 관련된 시문을 『열성어제列聖御製』에 남길 정도로 그림에 대한 숙종의 사랑은 지대하였다. 연잉군이었던 영조가 부왕인 숙종에게 신선도를 그려 보이자 숙종은 "연잉군의 신선도 그림에 제목을 달고 시문을 남긴다題延礽君自畵仙人圖, 眉目何開朗 檢藏脊上韜 初圖元子好 平日不曾敎"고 적기도 하였다. 그런 부왕의 영향을 많이 받았을 영조 역시 신선도는 물론이고 산수, 인물화

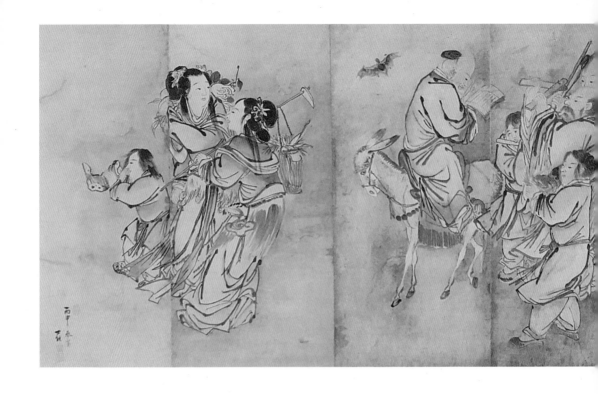

[그림 1-16] 김홍도, 〈군선도〉, 지본담채, 575.8×132.8cm, 1776, 호암미술관

정조가 왕위에 오른 것을 경하드리기 위해 그린 것으로 짐작된다. 노자, 팔선(八仙: 하선고·남채화·장파로·한상자·조국구·종리권·여동빈·철
괴리), 동방삭, 문창의 열한 명의 신선이 수행 동자를 데리고 서왕모가 초대한 연회에 가는 행렬도. 화폭의 첫 단에는 하선고와 남채화가
수행 동자의 나팔 소리를 앞세우고, 두 번째 단에는 장파로가 나귀를 거꾸로 타고 박쥐의 안내를 받고, 세 번째 단에는 노자가 외뿔소를
타고 각기 다른 형상의 신선들과 함께 행렬을 이루고 있다.

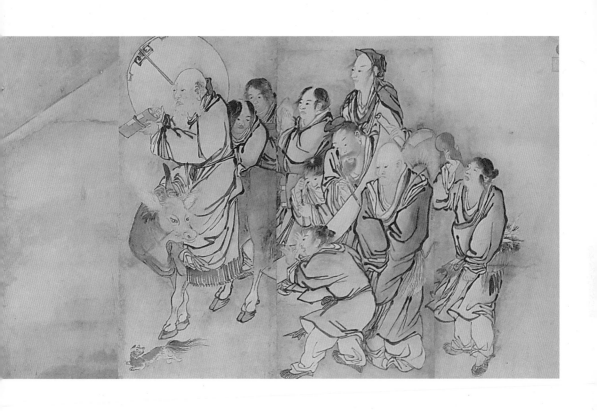

까지 직접 그릴 정도로 서화에 큰 관심을 가지고 있었다.

　숙종과 영조의 서화에 대한 사랑을 익히 들어 알고 있던 김홍도는 여러 날 고심 끝에 주군을 위한 그림을 생각해냈다. 외형적으로는 신선도를 가장 즐겨 보았다는 선왕 영조가 신선으로 환생하기를 기원한다는 의미를 담고 있고, 내적으로는 이제 막 보위에 오른 정조의 안녕과 평안을 기원하며 경하드리고 싶었다.

　그래서 서왕모西王母가 초대한 연회에 참석하기 위해 길을 떠나는 신선들의 모습을 통해 왕위에 오른 정조를 축하하는 사절단으로 승화시킨 〈군선도〉를 그렸다. 신선들까지도 인정한 이 나라 단 한 사람의 지존이라는 의미를 담아 담박한 필선으로 표현해내었다. 그 의미를 아는 사람은 정조와 김홍도뿐이었다.

　팔 폭 병풍으로 만들어진 〈군선도〉가 완성되자 김홍도는 정조를 알현하였다.

정조　전에 없는 대작이로구나. 〈군선도〉라니…… 과연 김홍도답다. 그림 속 신선들이 행렬을 이룬 것으로 보아 남다른 의미가 숨어 있겠구나.

김홍도　네, 전하! 이 그림은 삼천 년 만에 한 번씩 열매를 맺는다는 천도복숭아蟠桃의 결실을 기념하기 위하여 서왕모가 초대한 연회에 가는 신선들의 모습이옵니다. 이 그림에 등장하는 신선은 필신仙皇과 노자老子와 동방삭東方朔과 문창文昌이 각각 수행 동자를 데리고 연회에 가고 있사옵니다.

정조　마치 눈앞을 지나는 행렬을 보는 듯 생동감 있게 그려낸 솜씨는 가히 일

품이로다. 자세히 설명해보
거라.

김홍도 하선고^{何仙姑} 신선을 필두로
나귀를 거꾸로 타고 가는
장과^{張果} 노인을 그렸사옵니
다. 그 뒤를 잇는 것은 청우
^{靑牛}를 타고 가는 노자이옵
니다.

정조 성품이 맑고 깨끗하여 남을
도와주기를 좋아한다는 신
선 하선고가 길을 인도하고
있고 그 옆은 인간세계로

[그림 1-17] 김홍도, 〈군선도〉 중 부분

나팔 부는 수행 동자의 뒤를 따르는 신선이 하선고와 남채화
다. 발걸음을 재촉하는 치맛단이 가볍게 휘날린다. 걸음걸이
에 기쁨과 즐거움이 묻어 있다.

귀양 왔다는 남채화^{藍采和}인 듯싶구나.

김홍도 그러하옵니다. 전하! 소신이 듣기로는 신선들의 세계에서도 싫고 좋음이
뚜렷한데 그 강도가 세속의 인간들보다 더 심하다 하옵니다. 그 얘기가 재
미있어서 그림 속 신선들에게 접목시켜보았사옵니다.

정조 그러면 나귀를 거꾸로 타고 책 속에 빠져 있는 백발노인이 신선 장과 노인
인 것이냐?

김홍도 잘 보셨사옵니다. 장과는 흰 박쥐의 정령^{精靈}을 받은 백발 늙은이로 당나
라 태종^{太宗}과 고종^{高宗}이 칙사를 여러 번 보내도 조정에 나오지 않았고, 더
욱이 측천무후^{則天武后}가 억지 고집으로 불러내려 하자 이를 모면하기 위해

죽어 썩어가는 모습으로 변하여 피하기까지
했다 하옵니다. 흰 당나귀는 종이로 만들어져
있사옵니다. 쉬고 있을 때는 접어서 조그만 상
자 속에 넣어두었다가 물을 뿌리면 진짜 당나
귀로 살아나 하루에 수만 리씩 이동하기도 하
옵니다.

정조 남부러워할 기이한 재주로구나. 그런데 그가
보고 있는 책 속에는 어떤 내용이 있기에 뚫어
져라 보고 있는 것이냐?

[그림 1-18] 김홍도, 〈군선도〉 중 부분

나귀를 거꾸로 타고 글을 읽고 있는 신선이 장과 노인이고,
박판(拍板)을 두드리며 가는 신선이 조국구, 맨 뒤에 키 큰
신선이 한상자다.

김홍도 많은 사람들 또한 그것을 궁금해하였사옵니
다. 석초石樵라는 이는 '장과 노인 손에 들고 있
는 서책은 신들만 교감하는 이별사 내지는 사람의 운명을 정하는 예언서
일 텐데 어찌하면 내 말년 신수를 물을 수 있을까'라고 호기심을 참지 못
한 화제를 달기도 하였사옵니다.

정조 과인이 보기에는 『주역』 같구나. 세상에서 가장 호기심을 자극하는 책은
역시 『주역』이 아니더냐. 물리가 트이고 운명 또한 예언할 수 있으니 그럴
법도 하지 않겠느냐.

김홍도 행간의 글씨는 보이지 않아 분간하기 어렵사오나 말씀을 듣고 보니 그럴
수 있겠사옵니다. 녹서에 몰입해 있는 김면을 표현하면서 긴장감을 더하
고자 길잡이 흰 박쥐를 앞세우고 나귀를 거꾸로 탔음에도 흔들림 없는 꼿
꼿한 자세로 그렸사옵니다.

정조　신이 내린 붓질이로다. 나귀를 거꾸로 타고 가는 장과 노인이 신선도의 중심 같구나. 그런데 나머지 두 신선은 뉘신가?

김홍도　조국구曺國舅와 한상자韓湘子이옵니다.

정조　이 신선들의 재주는 어떠하냐?

김홍도　조국구는 "선을 쌓는 자는 반드시 창성하며 악을 짓는 것은 수치스러운 일이고 반드시 멸망한다"며 박판拍板이란 악기를 두드리고 가난한 사람들에게 재물을 나누어 주길 좋아하는 신선이옵니다. 그리고 한상자는 신선주神仙酒를 즉석에서 만들어 수명을 연장시켜주고 평생 고질병을 고쳐주었다 하옵니다.

정조　사선의 측면에서 신선들의 배치가 자연스러워 마치 대화와 악기의 음률이 흘러나오는 듯하고 이들의 걷는 모습이 흥에 겹구나. 그런데 앞서거니 뒤서거니 신선들 속에 사제의 연을 갖고 있는 이들이 있다고 들었다.

김홍도　네, 청우를 타고 가는 노자를 앞세운 마지막 행렬 속 종리권鐘離權과 여동빈呂洞濱이 바로 그 스승과 제자이옵니다.

정조　내 그럴 줄 짐작하였다. 여동빈은 항상 소매 속에 단검을 지니고 다니는데, 기백은 호쾌하고 담력은 광활하다고 알려진 신선이 아니더냐. 걸핏하면 인간 세상을 두루 돌면서 사람들과 어울려 술에 취하기도 하고 시문도 지으면서 세상 사람들을 제도濟度하였다지. 그러나 제도하면 할수록 인간들의 탐욕스러운 욕심은 끝이 없고 명리재색名利財色에 빠져 허우적거리는 것에 실망도 느껴 이를 경계하는 글을 남기기도 했지 않느냐?

김홍도　그렇사옵니다. 그리고 이들 중에 호리병을 거꾸로 든 신선 이철괴李鐵拐에

대한 얘기도 전하께서 기억하실 것이옵니다.

정조　맞다. 이철괴는 팔선들 중에 가장 먼저 도를 깨친 신선의 수장이라 할 수 있지. 과인도 그와 같은 육체이탈의 재주를 지녔다면 올곧은 인재들을 찾아내기가 쉬울 터인데……

본래 이철괴는 체구가 당당하고 풍기는 외모가 훤칠한 선비였으며 이름은 이현李玄이었다. 그는 세상이 덧없음을 알고 서책 속에 파묻혀 깨달음을 얻고자 하였다. 그러나 어느 날 책상에 앉아 있는 것을 무의미하게 느낀 후 깊은

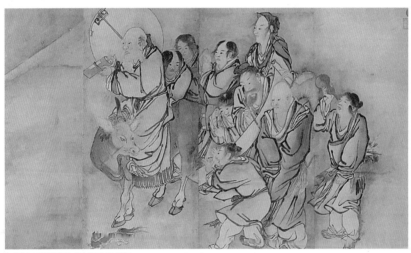

[그림 1-19] 김홍도, 〈군선도〉 중 부분

앞서 외뿔소를 타고 가는 신선이 노자이고, 동방삭이 천도복숭아를 들고 있고, 그 바로 뒤에 종리권이 보인다. 길을 가면서도 글을 적고 있는 신선이 문창이고, 그 옆이 여동빈이며, 술이 다 떨어진 빈 호리병을 거꾸로 들고 아쉬운 듯 들여다보고 있는 신선이 이철괴다.

산 토굴 속에서 『도장경』을 보며 수련해보았으나 진전이 없었다. 스승 없이 혼자 수행하여 깨달음을 얻기에는 한계가 있다는 것을 뒤늦게 알게 된 이현은 태양노군인 노자를 찾아가 예를 갖추고 가르침을 청하였다. 그리고 오랜 수련 끝에 대도요결大道要訣의 비법을 전수받아 갈고닦은 끝에 혼이 육체를 떠났다가 되돌아오는 육체이탈을 자유자재로 구사하는 경지에까지 이르게 되었다.

이 소문을 듣고 양자楊子라는 젊은이가 찾아와 도를 배우겠다고 청하였다는데 눈을 들여다보니 빛이 고요하고 선근이 맑아 제자로 삼았다. 어느 날 스승 노자가 찾아와 "십여 일 서역을 다녀올 것이니 육신은 두고 혼만 빠져나와 너도 참여토록 하여라"라고 일렀다.

약속한 날에 이르러 이현은 제자 양자를 불렀다. "나의 혼이 육체를 떠나 서역을 다녀오게 될 것이다. 내가 다녀올 동안 이 육신을 잘 지키도록 하여라. 만일 이레가 넘어도 돌아오지 않으면 그때는 화장을 하라." 그러고는 가부좌를 튼 자세로 기도에 들자 곧 육체에서 혼이 빠져나와 여행길에 오르고 양자는 스승의 당부대로 육체를 지키고 있었다.

이현의 혼이 떠난 지 엿새 되는 날 고향으로부터 한 무리의 사람들이 양자를 찾아왔다. 어머님이 돌아가셨으니 속히 고향으로 돌아가자는 것이었다. 이에 양자는 이곳을 떠날 수 없는 이유를 설명하며 사정해보았다. 그러나 사람들은 자신을 낳아준 부모보다 중요한 것이 세상 어디에 있겠느냐며 강하게 반발했다. 썩어가고 있는 육신이 다시 살아날 수는 없는 일이라며 양자를 막무가내로 끌고 가려 하였다. 평소 효심이 지극하였던 양자는 깊은 갈등을 하

다 포기한 듯 예를 갖추고는 스승의 육체를 화장해 버렸다.

서역길 여정을 마치고 돌아온 이현은 당혹스러웠다. 제자도 자신의 육체도 사라지고 화장한 흔적만 남아 있었다. 할 수 없이 영혼만 떠돌던 이현은 사람 사는 세상으로 나왔다가 마침 죽어 있는 걸인의 모습을 발견하고는 그의 몸속으로 들어갔다. 이전 모습과 전혀 다른 걸인 모습으로 변해버린 이현은 이름마저 이철괴로 바꾸어버렸다. 쇠로 만든 목발을 짚고 다니는 걸인 형상을 본뜬 이름이었다.

[그림 1-20] 김홍도, 〈군선도〉 중 부분

노자를 태우고 가던 외뿔소가 고개를 옆으로 돌려 눈을 부릅뜨며 코를 벌름거리고 있다. 옆을 따르던 여동빈의 수행 동자가 놀리고 있기 때문이다. 그 광경을 개 한마리가 재미있다는 듯 즐기고 있다.

김홍도 위 팔선은 전생의 업장을 다 소멸하고 신선이 되었지만 선계에 머물지 않고 어지러운 세상에 머물면서 선을 권장하고 악을 벌하며 세상을 밝게 하고 있사옵니다.

정조 이처럼 세상을 이롭게 하고 사람들의 마음을 밝게 할 수 있는 재주가 과인에게도 있다면 얼마나 좋겠느냐. 혹여 그대의 솜씨라면 이 그림 속 어딘가에 신의 한 수를 두었을 것으로 믿는다. 어디 말해보라.

김홍도 전하! 아무리 신선도라도 해학의 미가 빠지게 되면 무덤덤한 그림일 뿐이옵니다. 하여 익살스러움을 조금 가미하였사옵니다. 노자가 타고 가는 소에게 여동빈의 수행 동자가 약을 올리며 장난을 걸고 있사옵니다. 신선을 모시는 신성한 소라는 것을 잘 알면서도 뿔이 하나뿐이라고 농을 하는 것

이옵니다. 수행 동자의 '용용 죽겠지' 놀림에 노자를 등에 모신 입장이라 이러지도 저러지도 못하고서 고개만 돌려 눈을 부릅뜨고 성이 잔뜩 나서 째려보는 소의 콧구멍이 크게 벌름거리고 있사옵니다. 그 광경을 개 한 마리가 즐기고 있사옵니다.

정조 그러고 보니 개가 웃고 있는 것 같구나. 붓 잡은 화원의 정신이 우주 밖을 노니지 않고서야 어떻게 이런 경지의 그림을 그려낼 수 있겠느냐?

김홍도 과찬이시옵니다. 소신은 단지 〈군선도〉를 그려서 보위에 오르신 전하께 경하드리고 싶었사옵니다. 그리고 이 신선들이 늘 전하 곁에 머물러 만년세세 강건한 왕통을 이어가실 수 있기를 기원하고자 하였을 뿐이옵니다.

정조 그대의 신필을 빌려 신선들의 세계를 마음껏 노닐고 또한 경하까지 받으니 오늘만큼은 적적하지 않구나.

조선의 미래를 담은 〈규장각도〉(1776)

준공일1776년 7월 20일을 앞두고 서서히 규장각 외형의 윤곽이 잡혀가자 김홍도는 〈규장각도奎章閣圖〉를 완성해 정조에게 바쳤다.

정조 이 나라의 대계를 이어나갈 〈규장각도〉로구나.

김홍도 네, 하지만 아직 규장각이 자리를 잡기 전이라 그림을 완성하기 쉽지 않았으나 전하의 뜻에 맞게 그리고자 하였사옵니다. 가운데 솟아 있는 봉우리

는 백악산 응봉^{鷹峰}이옵고 그 옆에 위치한 산이 삼각산이옵니다. 응봉 아래에 소나무 군락을 그려 넣어 그 기운이 규장각으로 흘러들어오는 형상이옵니다. 응봉은 이 나라의 주군이신 전하이시며, 삼각산은 삼정승으로 전하를 보필하고, 소나무 여섯 군락은 육 판서를 의미하옵니다. 규장각 주변으로 아름드리 소나무가 즐비한 것은 이 나라에는 젊은 인재가 수없이 많다는 것을 뜻하옵니다.

정조 풍수의 원리를 그림 속에 접목시켜 그 의미가 잘 살아나는구나. 헌데 중간중간 꽃이 핀 듯 하얗게 가지를 친 나무는 무엇이냐?

김홍도 꽃 중의 꽃, 매화이옵니다. 매향^{梅香}이 궁 안을 오래도록 향기롭게 할 것이옵니다.

정조 그렇지. 온통 정쟁으로 날이 서고 얼룩진 궐내에서 향기까지 없으면 삭막하게 마련이지. 눈 속 설중매는 세밑에 가장 먼저 꽃을 피우고 그 향기는 그윽하고 은은하기 이를 데 없어 화중화^{花中花}가 아니더냐. 〈군선도〉로 하여금 과인을 일깨우고 성군으로서의 언덕을 만들어준 기억이 아직 생생한데 이번에는 과인의 뜻과 의지를 정확하게 이해하고 표현한 〈규장각도〉로 나를 기쁘게 하는구나.

약 다섯 달에 걸쳐 건축된 규장각이 완성되자 정조는 실력을 갖춘 젊은 문신들을 대거 발탁하여 규장각에서 마음껏 학문에 몰두하게 하였고 수시로 들러 이들과 허물없이 정책과 학문에 대한 토론을 이어갔다. 게다가 이들에게 엄청난 특권도 부여하였다. 규장각 각신들은 다른 신하들과 달리 승정원을

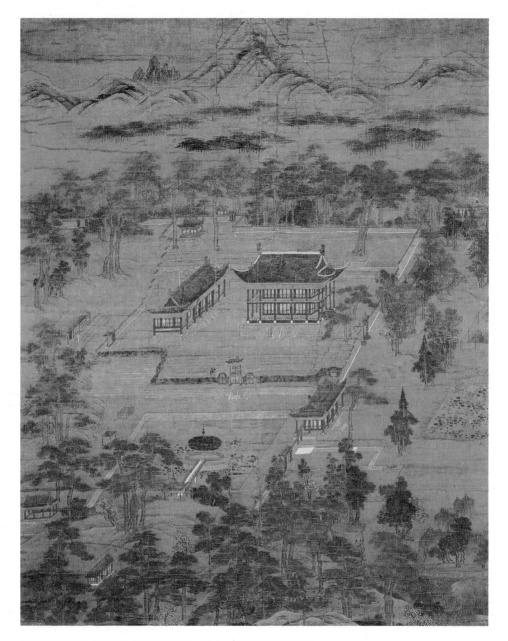

[그림 1-21] 김홍도, 〈규장각도〉, 견본채색, 115.6×144.4cm, 1776, 국립중앙박물관

창덕궁 후원에 창건한 규장각 전경을 그린 관아도. 화폭 속 규장각은 백악산 응봉과 삼각산을 배경으로 삼고 앞쪽으로 사각 연못을 배치했고, 응봉 아래 소나무 군락을 그려 넣어 푸른 기운이 규장각 안으로 흘러 들어오게 했다. 주변으로는 소나무와 매화만 그려 넣어 소나무의 선비적 기상과 매화의 예술향이 번져나가게 했다. 풍수를 감안해 지어졌다는 것을 한눈에 알 수 있는데, 화면 오른쪽 위에는 "소신 김홍도 봉교근사"라는 글자가 씌어 있다.

거치지 않고 임금을 보필할 수 있었고 규장각 각신이 죄를 범해도 임금의 허락 없이는 의금부조차 규장각 안으로 발을 들여놓을 수 없는 신성 지역으로 규정해놓았던 것이다.

아울러 규장각 내에 고관대작이나 손님이 방문해도 자리에서 일어나지 않고^{客來不起} 자신의 업무를 수행할 수 있도록 하였으며 규장각을 전담하는 이가 아니면 아무리 높은 직계를 가지고 있더라도 당^堂에 오르지 말라는 규제를 통해 규장각 내 출입을 극도로 제한하였다. 이는 기득세력으로부터 어떠한 간섭이나 접촉을 받지 않으며 나라의 동량지재^{棟梁之材}로 양성하기 위한 필단의 조치였다. 또한 규장각 관원 스스로 자부심과 자긍심으로 정조의 새로운 정치를 위한 개혁안을 낼 수 있도록 지위를 보장해준 것이었다.

그러자 집권당인 노론에서 불만이 터져 나왔다. 규장각 신하들을 특별하게 대우하는 것은 지나친 일이며 나라의 기관이 되어야 할 규장각이 임금 개인을 위한 기관이 되는 일은 부당한 일이라 주장한 것이다. 또한 이런 관행이 지속되면 조정의 질서가 무너질까 두렵다는 상소문들이 이어지기도 하였다.

그러나 정조는 흔들림 없이 당파에 구애받지 않고 고르게 인재를 등용하였다. 직제학·제학을 임명하는 경우에도 노론 황경원 대 소론 이복원, 노론 홍국영 대 소론 서명응, 노론 김종수 대 남인 채제공을 발탁하면서 상호 대비가 될 수 있도록 균형을 맞추어 배치해 탕평의 원리를 실천해나갔다.

보위에 오른 지 육 년이 지나면서부터는 한걸음 더 나아가 출신 성문에 지우치지 않고 인재 발탁의 폭을 넓혀나갔다. 이덕무^{李德懋}·유득공^{柳得恭}·박제가^{朴齊家}·서이수^{徐理修} 등 실력 있는 젊은 인재를 뽑아 검서^{檢書}로 임명하였다. 검서

의 직위는 임금을 가까이 모시면서 서책을 편찬하는 자리였는데 유득공을 제
외하고는 모두 서자 출신이었다. 그동안 유지되어왔던 관행을 과감하게 깨버
리고 관리등용에 문을 활짝 연 계기를 만든 것이다.

이렇듯 정조는 새로운 정치를 열어가고 새로운 혁신사상을 만들어가면서
새로운 문화와 학문을 실천하는 의지의 지지기반으로써 규장각을 중심에 두
었다.

김홍도에게 묻다. 너는 누구냐? (1777~1778. 가을)

1777년 가을, 제자 김홍도가 도화서에 들어온 이후 어느 정도 실력이 늘었는
지 얼마나 화의를 깨치고 있는지 내심 알아보고 싶어 궁리하던 강세황은 세 뼘
이 넘는 부채용 한지에 〈서원아집도西園雅集圖〉의 내력을 적어서 김홍도를 찾았다.

강세황 그림을 배우겠다고 이십여 년 전에 붓 한 자루를 들고 나를 찾아왔던 네가
　　　　이제는 도화서 내에서 인정받고 있으니 대견하기만 하다.

김홍도 그림 공부가 될 만하다 싶은 곳은 어디든 데려가주신 스승님의 가르침 덕
　　　　분 아니겠습니까.

강세황 그리 생각해주니 고맙구나. 오늘 널 이렇게 찾은 이유는 글과 그림과 음악
　　　　으로 한때를 보내며 남겼던 〈서원아집도〉가 보고 싶어서다.

김홍도 아집도를 이르시니 일전 균와 어른 댁에 모였던 날 현재 어르신, 연객 어르

신, 호생관 어르신과 합작으로 아회의 풍경을 그리던 기억이 생생합니다.

강세황 　나 또한 그날을 생각하며 지내곤 하였다. 그래서 내가 이름만으로도 쟁쟁한 명사 열여섯 명이 서원西園 정원에서 풍류를 즐기던 송나라 때, 그중 한 사람이었던 미불의 「서원아집도기」를 적어보았는데 네가 남은 여백에 나머지 여흥을 담아주겠느냐?

김홍도 　물론입니다. 언젠가 꼭 한번 그려보고 싶었던 그림입니다.

강세황 　네가 그린 아집도를 즐겁게 볼 수 있는 내년 여름이 기다려지는구나.

해를 넘기고 다음 해 여름이 임박해서야 김홍도는 스승이 부탁한 부채용 한지를 펼쳐놓았다. 구영仇英이 그렸다는 〈서원아집도〉를 머릿속에 두며 등장인물의 특징을 가는 선으로 묘사해나갔고 수묵담채를 여리게 입혀 잘 마르기를 기다린 후 짙은 먹으로 격조를 높여나갔다. 그리고 아집도가 완성되자 스승을 찾아뵈었다.

그림을 펼쳐 든 강세황은 그림에서 눈을 떼지 못하였다. 어떤 그림이 나올까 늘상 궁금했는데, 구도와 채색이 뛰어나고 등장인물의 표정과 의습선이 조선朝鮮적으로 잘 풀어져 있는 아집도가 아닌가! 이런 수작을 그려내다니……. 놀라 말문이 막히는 표정으로 말없이 김홍도를 바라볼 뿐이었다.

강세황 　너의 실력이 이 정도일 줄은 몰랐다. 나 혼자 보기가 너무 아깝구나! 내가 발문을 미리 써놓아 더 이상의 찬문을 달지 못하는 것이 더더욱 아쉽구나.

김홍도 　〈서원아집도〉를 그리는 내내 여백과 포치의 적당한 비율을 고민하고 어떻

게 하면 인물을 살아 움직이듯 역동적으로 그려낼까 생각하였습니다.

　이후 강세황은 만나는 관료마다 〈서원아집도〉가 그려진 부채를 보여주며 자랑삼았다. 이 소식을 전해 듣고 궁금하기 이를 데 없었던 정조는 뒤늦게 〈서원아집도〉가 그려진 부채를 볼 수 있었다. 일전에 〈군선도〉를 처음 보았을 때 어찌 이리 경이로우면서 신비롭게 그릴 수 있었는지 감탄하던 감흥이 되살아났다. 그리고 여러 날 후 정조는 은밀하게 김홍도를 불렀다.

정조　　어서 오라. 요즘은 어떠한 그림 공부를 하고 있느냐?

김홍도　명나라 서심徐沁이 저술한 『명화록明畵錄』 중 도석道釋을 다룬 화론에 빠져 있사옵니다. 신선마다 각기 펼쳐내는 도의 영험함과 저마다 가지고 있는 작은 세계들이 주는 매력에 도취되어 있사옵니다.

정조　　중국에서는 사람들을 교화시킬 목적으로 도석화를 많이 그려왔다더니 그것 참 흥미롭구나.

김홍도　신선세계를 부러워하였던 사람들이 도석화에서 위안을 삼았다 하옵니다. 마치 도통한 자기 자신을 보는 것처럼 가까이 두고 감상하는 것이 당시 유행이었사옵니다. 하지만 내란과 전쟁이 끊이질 않게 되자 은일한 삶을 추구하는 선인仙人이나 걸인乞人 그림이 오히려 호평을 받기도 하였사옵니다.

정조　　신선도나 도석화를 가까이하다보면 세상의 혼란스러움과 시름을 잠시나마 날려 보낼 수가 있었을 테지. 중국 송나라 영종英宗의 부마였던 왕선王詵이 당시 이름을 날리던 문인 묵객 열다섯 명을 초청하여 풍류를 즐겼다는

고사는 알고 있느냐?

김홍도 네, 소신이 중국에서 들어온 〈서원아집도〉 모사본을 본 적이 있고 그에 얽힌 문학적 이야기를 들어 알고 있사옵니다.

정조 당시 고상한 아취雅趣가 넘치는 광경을 이공린이 그리고 미불이 찬문으로 남겼다지. 그런데 이공린의 아회도는 전해지지 않고 미불이 남긴 찬문만 전해오고 있다는데 지금도 많은 이들이 그 모임을 선망의 대상으로 삼고 〈서원아집도〉를 그린다 들었다. 최고의 반열에 올라 있는 일류명사들이 아회를 즐기는 모습은 생각만 해도 유쾌하지 않느냐? 네가 스승에게 그려 준 〈서원아집도〉를 보았느니라. 지금까지 수십 본의 아집도를 보아왔지만 가장 으뜸이라 할 만하기에 과인이 오늘 너를 보자 한 것이다.

김홍도 과찬이시옵니다. 미불이 남긴 화제에서 본질이 어긋나지 않게 그리고자 노력하였을 뿐이옵니다.

정조 내 보건대 이공린이 그린 원작과 우열을 다툰다 해도 전혀 밀리지 않을 것 같다. 화제 또한 매우 마음에 든다. 과인이 비단을 내려줄 터이니 신선처럼 살다 간 이들의 아회 모습을 더 담아보거라.

김홍도 성심을 다해 〈서원아집도〉를 그려보겠나이다.

정조 병풍으로 만들어 곁에 두고 그들의 모임을 음미하고 싶구나!

임금의 명을 받은 김홍도는 스승 강세황을 찾아 자문을 구하며 서원아집의 필의에 맞게 그려나갔다. 이때 김홍도 곁에는 후원을 아끼지 않는 이용눌이 있었다. 그는 그림에 미쳐 있다 할 정도로 열렬한 수집광이기도 하였다.

강세황 　중국의 많은 화원들이 오랫동안 서원아집의 경이로운 모습을 그려왔다. 그렇지만 홍도 너의 그림은 달라야 한다. 물론 중국의 그림을 참고는 하되 임모臨摸하지 말고 너만의 포치와 너만의 화법으로 아취가 살아 있는 그림을 그리도록 하여라.

김홍도 　그렇지만 스승님! 걱정되는 부분이 있습니다. 포치하는 데 사물 하나하나에서부터 전체 배경에 이르기까지 깊은 의미가 담긴 것이 아회인지라 한 가지 특징만을 내세워 부각시키는 여느 그림하고는 많은 차이가 있지 않겠습니까?

강세황 　너의 질문대로라면 맥은 제대로 짚은 듯하구나. 서원아집의 그림 단락은

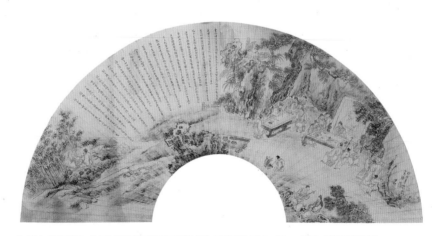

[그림 1-22] 김홍도, 〈선면서원아집도(扇面西園雅集圖)〉, 견본담채, 80.3×27cm, 1778, 국립중앙박물관

강세황이 1777년(丁酉年) 가을에 제발을 적고, 1778년(戊戌年)에 여름이 오기 전 비오는 날 김홍도가 그렸다고 관지를 단 것으로 보아, 서원아집의 발문을 미리 적어 김홍도에게 그리게 한 것 같다. 이 그림에서 주목해야 할 점은, 김홍도가 인물의 모습을 중국인이 아니라 조선인으로 그렸다는 것이다.

김홍도에게 묻다. 너는 누구냐?

시서화금론^{詩書畵琴論}, 다섯 단락으로 나누어 그리는 것이 마땅할 것이다.

김홍도 제자의 생각도 스승님과 같습니다. 그리고 제가 듣기로는 송나라 시대 문인들이 산수화에 시문을 적기 시작하면서부터 산수화 선풍이 불었다고 들었습니다. 그래서 청컨대 이번 아집도 병풍에 스승님의 화제를 달고 싶습니다.

강세황 화제의 중심이 훗날 그림의 흔적을 알려주는 보조 역할을 넘어서면 아니된다. 물론 화제가 시대에 따라 미적 감각을 더하기도 하지만 오히려 그림의 가치를 떨어뜨리는 경우도 생기지. 그러니 네 청은 못 들은 걸로 하자꾸나.

김홍도 궁궐에 드나드는 문무백관들에게 스승님의 문장을 널리 알리고 싶은 제자의 성급한 소견이었습니다. 심기를 어지럽혀드렸다면 용서해주십시오.

강세황 물론 임금 곁에 두는 병풍이니 네 생각만으로 되는 일이 아니다. 자칫 분란을 일으킬 수도 있으니 그림에만 집중하여라.

김홍도의 〈서원아집도〉가 다 그려지자 스승 강세황에게 그림을 보인 후 임금께 진상하였다.

정조 기다리고 있었다. 과인도 틈틈이 그림을 그리며 지금쯤 〈서원아집도〉가 완성되지 않았을까 생각하고 있었지.

김홍도가 그린 〈서원아집도〉 병풍이 펼쳐지자 신선한 묵향이 코를 자극하

였다. 정조는 눈을 지그시 감고 다가섰다가 물러서기를 여러 번 반복하였다.

정조　　대단하구나. 대각선으로 흐르는 전체 구도를 과인도 생각하고 있었는데 그 생각을 읽기라도 한 것이냐? 이 병풍을 보니 마치 그림 속으로 걸어 들어가 있는 듯 인물들의 포치가 잘 드러나 있구나. 과연 명작이로다. 붓을 잡고 글을 써내려가는 이가 소동파냐?

김홍도　그러하옵니다. 자주색 옷을 입고 필획을 바라보고 있는 이는 집주인인 왕선이옵니다.

정조　　그래, 여종이 비단 빛가리개를 들고 시중드는 것으로 보아 집주인임을 알겠다. 시문을 적고 있는 소동파 주위에 여러 사람이 함께하고 있구나.

김홍도　네, 그들 중에 소동파를 마주 보고 있는 사람은 이지의, 옆에서 지켜보고 있는 사람이 채조이옵니다.

정조　　소나무의 등걸이 예사롭지 않은 것으로 보아 명문가 별장이라는 것을 한눈에 알 수 있겠구나. 그런데 노송을 타고 오르는 저 넝쿨 꽃은 무엇이냐?

김홍도　노송의 등걸과 어우러진 두 가닥 넝쿨 꽃은 능소화이옵니다.

정조　　능소화는 하늘의 꽃이 아니더냐? 노송과 능소화가 어우러져 있는 배경이야말로 이 병풍의 백미로다.

김홍도　탁자 가운데에 머리에 복건을 쓰고 붓을 든 채 화폭을 내려다보고 있는 이가 바로 이공린이옵니다. 이공린 뒤에 서서 붓질이 이루어질 때마다 고개를 끄덕이고 있는 사람이 조무구와 정정로, 그 옆으로 황정견과 장문잠이 있사옵고, 오른쪽에 두루마리를 쥐고 그림을 자세히 바라보는 이가 소동

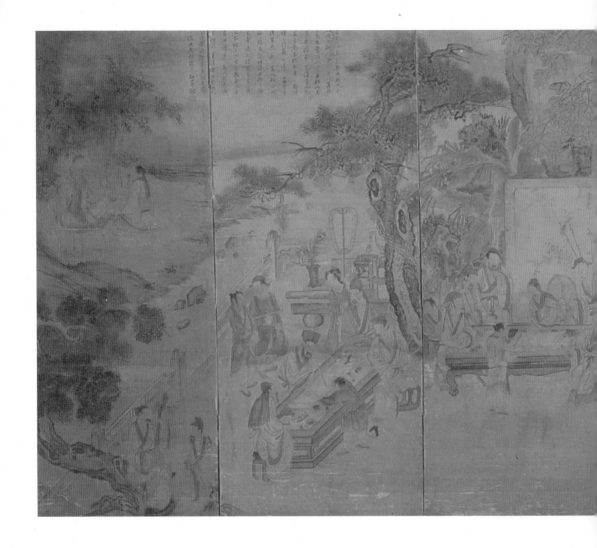

[그림 1-23] 김홍도, 〈서원아집도〉 병풍, 견본담채, 287.4×122.7cm, 1778, 국립중앙박물관

1087년 늦은 봄, 왕선이 당시 유명한 문인 묵객 열다섯 명을 초청해 아회를 즐겼다. 시선 소동파·문인화가 이공린·서화가 미불·소동파의 동생 소철, 소동파의 네 제자 황정견·조무구·장문잠·진관파, 문인 채조·이지의·정정로·진경원·왕중지·유경, 그리고 고승 원통대사가 이들이다. 이 고상한 모임을 기념하기 위해 이공린이 〈서원아집도〉를 그리고, 미불은 「서원아집도기」를 썼지만, 이공린의 그림은 전해지지 않는다.

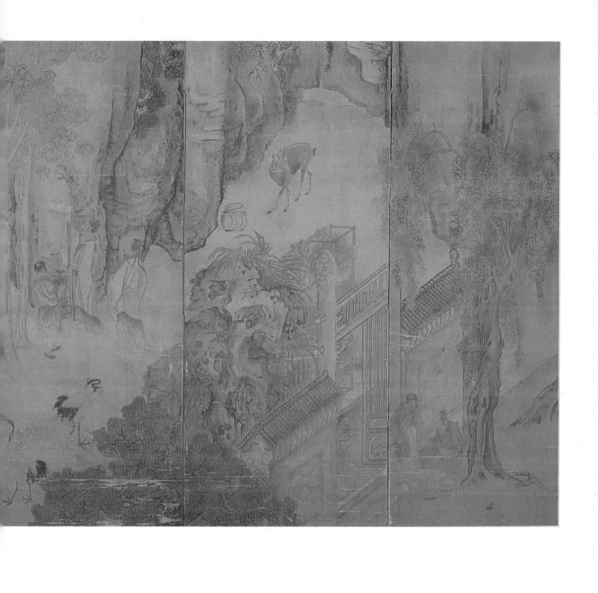

파의 동생인 소철이옵니다.

정조 　많은 사람이 한곳에 몰려 있는 것을 보니 다들 그림에 관심이 많은 게로구
　　　나. 그림 속 이공린이 화폭에 채우고 있는 것은 분명 도연명의 「귀거래사」
　　　일 것이고.

김홍도 네, 전하! 소신 그리 알고 있사옵니다.

정조 　도연명처럼 벼슬을 싫다 하고 돌아갈 수 있는 고향이 있고, 그 고향에 기
　　　다리는 가족이 있다는 것은 참으로 유복한 삶이다. 은일하게 누릴 수 있는

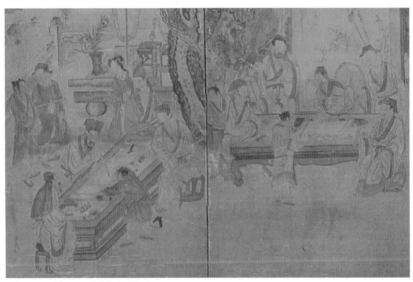

[그림 1-24] 김홍도, 〈서원아집도〉 병풍 부분

소동파가 시문을 적고 이공린이 그림을 그리는 모습. 소동파의 동생 소철과 네 명의 제자가 함께 아회에 참여한 것으로 보아
당시 소동파의 시적 영향력은 대단했던 모양이다. 이 그림이 흥미롭게 보이는 까닭은 신이 난 듯 화선지를 재빠르게 펼치는
시동의 동작과, 호기심에 슬쩍 몸을 돌려세우고는 시선을 거두지 못하는 또 다른 시동의 얼굴 때문이다.

소박한 즐거움을 주머니처럼 달고 다니며 거울 꺼내 보듯 살던 도연명이 과인은 부럽구나.

김홍도 덕을 많이 베풀면 동남쪽에서 귀인이 몰려온다는 말을 들었사옵니다. 그래서 소신이 도연명의 고향집 물가 버드나무를 그림 속 동남쪽으로 옮겨다 놓았사옵니다.

정조 허허~ 생기를 머금고 하늘거리며 손님을 반가이 맞이하는 대문 밖 수양버들까지…… 이처럼 한 치의 소홀함도 없이 그림을 완성해 과인을 탄복시키는 너는 도대체 누구냐? 너의 재능은 어디까지인 것이냐. 어디 보자. 과인이 짐작건대 심의深衣를 입고 절벽에 글씨를 쓰고 있는 이가 미불이로구나. 그리고 옆에서 감탄하는 이가 왕중지 같은데 맞느냐?

[그림 1-25] 김홍도, 〈서원아집도〉 병풍 부분

미불이 바위에 글씨를 쓰고 있다.

김홍도 네, 그러하옵니다. 전하! 그들의 머리 위로 넓은 잎을 드리우고 있는 나무는 벽오동이옵니다. 천년의 음률을 간직하고 있는 오동나무이기에 그림의 격을 살리고자 그려 넣었사옵니다.

정조 바윗면에 일필휘지로 쓰는 글은 무엇이냐?

김홍도 서원아집 모임의 내력을 적고 있사옵니다. 이 아집도의 화제라 할 수 있사옵니다.

정조 그대의 손만 거치면 하나의 문장이 그림이 되고 하나의 시문도 그림이 되니, 신기神技의 솜씨로다.

김홍도 신의 미력한 재주가 전하를 위해 쓰일 수 있다면 신하로서 더 큰 영화가 아니겠사옵니까? 부디 과찬을 거두어주시옵소서.

정조 아니다. 내 그대를 곁에 두고 삶의 흥취와 내 백성의 안일을 함께 맛볼 수 있으니 과인의 복이 아니겠느냐? 겸손치 마라. 어디 그림이나 더 보자꾸나. 금琴을 타고 있는 이 사람들은 누구냐?

김홍도 줄기가 휘어져 다시 제 몸을 감고 오르는 전나무 노송에 걸터앉은 두 사람 중에 월금月琴을 연주하고 있는 이가 진경원이옵고, 무릎 위에 손을 얹고 음률에 심취한 사람이 진관이옵니다.

정조 여흥을 돋우고 있는 게로구나. 이렇게 좋은 날 음악이 빠져서야 되겠는가? 음률로 품을 파는 악공의 연주가 아니라 고매한 인품의 예인과

[그림 1-26] 김홍도, 〈서원아집도〉 병풍 부분

진경원이 악기를 연주하고 있다.

[그림 1-27] 김홍도, 〈서원아집도〉 병풍 부분

원통대사가 무생론에 대해 담론을 펼치고 있다.

학자들이라 더욱 품격 높은 회합이 아니었겠느냐? 이것은 물소리도 청아한 맑은 계곡 푸른 대숲에 앉아 한담하는 모습이로다. 향로 연기가 편안한 숨을 고르듯 가늘게 피어오르고 댓잎이 흔들리는 것을 보니 산들바람이 부는구나. 한가로운 이 정경은 무엇이냐?

김홍도 대숲 그늘 아래 마련된 부들방석에 낡은 가사 차림으로 정좌한 이는 원통대사이옵니다. 그리고 그 아래 두건을 두르고 계곡물을 등지고 앉은 이가 유경이옵니다.

정조 그들의 대화가 궁금하구나. 무엇을 논하고 있을꼬?

김홍도 아마도 허무의 도가 담긴 무생론無生論을 논하고 있지 않겠는지요?

정조 그래, 허무와 대나무의 맥이 상통하니 그럴 수도 있겠구나. 과인 또한 댓잎 소리를 배경 삼아 이들과 차 한잔 나누며 비움의 이야기를 듣고 싶구나.

정조는 〈서원아집도〉 병풍을 단락으로 나누어 감상하면서 무엇보다 중요하게 생각한 것은 그리고자 하는 대상을 꿰뚫어보는 화원의 정신이었다. 화폭 속에 화원의 정신이 깃들지 않은 그림이라면 한낱 종이에 불과할 뿐이기 때문이다. 그런데 김홍도가 그린 육 폭 병풍 한 폭 한 폭마다 내용에 걸맞게 배치된 노송과 능소화, 넓은 잎을 드러낸 벽오동과 파초, 생기를 머금은 버드나무, 바람 소리를 내는 대나무가 그림의 운치를 풍기고 있을 뿐 아니라 시정詩情을 풍기고 있었다. 마당을 노니는 학과 사슴의 배경 처리까지 어느 것 하나 소홀함이 없었다. 이것은 김홍도만이 다가갈 수 있는 최고의 경지였던 것이다.

정조　역시 고사 인물화나 신선도는 그린 이의 예술적 정서와 정신을 알고 감상

　　　하는 것과, 모르고 감상하는 것과는 차이가 크다 할 수 있겠구나.

김홍도　전하! 청이 하나 있사옵니다.

정조　청이라? 무엇인지 말해보라.

김홍도　화제는 그림의 내용을 알려주기도 하지만 훗날 그림을 보는 이들에 대한

　　　배려이기도 하옵니다. 하여 저의 스승 강세황에게 화제를 적도록 하여 그

　　　뜻을 배가시키면 좋지 않겠사옵니까?

정조　그거 좋은 생각이로다. 병풍의 내용을 별지에 적는 관례를 고집하지 말고

　　　화폭 위에 직접 화제를 적도록 이르라. 그림 속 미불이 바윗면에 적었다는

　　　「서원아집도기」를 참고해 강세황으로 하여금 화제를 달게 한다면 대신들

　　　도 그림의 뜻을 응당 이해할 수 있게 될 것이다. 대신 한 가지 일을 더 해

　　　주어야겠다. 〈서원아집도〉의 상징을 알리면서 망실에 대비할 수 있도록

　　　병풍을 하나 더 그리도록 하라.

　강세황은 제자 김홍도의 속 깊은 생각이 한없이 고마웠지만 막상 어명을
받아 화제를 넣으려니 걱정이 앞섰다. 화제를 잘못 썼다가는 이미 완성된 어
람용 병풍을 망칠 수도 있기 때문이었다. 진중하게 고심하던 강세황은 고민
끝에 송대 문인들이 즐기던 풍류의 고아한 정취를 적어나갔다.

　인간 세상에 이보다 맑고 밝은 즐거움이 어디 있으랴. 명예와 이익에 빠져 한
발조차 물러나지 못하는 자들이 이를 어찌 얻을 수 있겠는가? 소동파 이래 열

여섯 문인이 벌이는 화론은 박식다변博識多變하고 글로 남기는 가사마다 빼어나며 그 필筆은 묘하기 그지없다. 그동안 아집도를 많이 보아왔지만 중국 구영仇英, 1509~1559이 그린 것이 제일이라 다른 것들은 변변치 않아 논할 가치가 없었다. 김홍도가 그린 아집도를 보니 적당한 포치에 필세를 더하여 고상한 아름다움 빼어나다 하겠다. 절벽에 글씨를 써내려가는 미불이나 「귀거래사」를 그리는 이공린이나 시문을 짓는 소동파가 마치 그림 속에서 살아 있는 듯 풍류를 즐기고 있다. 이는 그들의 정신을 이미 알고 있거나 하늘이 내린 재능일 수밖에 없다. 구영의 실처럼 가는 필치에 비해 힘이 넘치고, 이공린이 그렸다는 〈서원아집도〉와 우열을 다툴 만하다. 우연하게도 조선에 이런 신필이 있으니 이 역시 하늘의 뜻이다. 한 가지 흉을 잡자면 김홍도가 그린 아집도는 원본과 다름없는데 나의 필법은 성글고 서툴러 미불에 비할 수 없으니 다만 좋은 그림을 더럽히는 것이 부끄럽다. 어찌 보는 이의 꾸지람을 면할 수 있으랴. 무신년1778년 섣달 표암이 제하다.

화제가 실린 〈서원아집도〉를 감상하던 정조는 마지막 문장을 읽고 또 읽으며 환한 미소를 지어보였다.

우연하게도 조선에 이런 신필이 있으니 이 역시 하늘의 뜻이다. 김홍도가 그린 아집도는 이공린이 그렸다는 원본과 다름없는데 나의 필법은 서툴고 성글어 미불에 비할 수 없으니 다만 좋은 그림을 더럽히는 것이 부끄럽다. 어찌 보는 이의 꾸지람을 면할 수 있으랴.

정조 보기 드문 사제의 정이 아니냐? 훗날 이를 열람하는 자는 글과 그림을 따
 로 감상하지 않아도 되니 그 시대를 살다 간 예사롭지 않았던 선인들을 방
 불케 할 것이다.

제자를 신필이라 아낌없이 칭찬하는 것도 부족해 그 재주에 미치지 못한
다 말하는 스승의 지극한 겸손함과 미안함이 묻어나고 있었다. 제자를 향한
스승의 끊임없는 사랑과 신뢰가 아니고는 가늠할 수 없는 화제를 남긴 것이
다. 눈을 감아도 〈서원아집도〉 속 문인들의 잔상이 떠오르고 귓가에는 음률
의 여운이 남아 있었다. 더욱이 그 누구도 흉내 낼 수 없을 각별한 사제의 정
이 담긴 문장으로 인해 오랜 평온이 찾아왔다.

의리의 정치 인연, 정조와 채제공(1776~1786)

1776년 영조의 승하 후 국장國葬을 주관하였던 채제공이 형조판서에 제수
되면서 사도세자를 모해하는 데 앞장섰던 김상로金尙魯 등을 추주追誅하였다.
이에 위협을 느낀 홍계희洪啓禧 등이 궁을 지키는 군관과 공모해 정조를 암살
하려는 사건이 발생하자 정조는 궁성을 지키는 수궁대장守宮大將에 가장 신임
이 두터웠던 채제공을 임명하였지만 당시의 권세가였던 홍국영과 빈번히 마
찰을 빚자 그에게 낙향을 권하였다.
 낙향 후 고향에 머무는 동안 상喪을 입어 삼년상 시묘살이를 하였다. 1781

년^{정조 5년} 채제공의 시묘살이가 끝나자 정조는 기다렸다는 듯 그를 다시 조정으로 불러들였다. 정조의 절대적 신임을 받고 있는 채제공을 심히 견제하던 노론과 소론 세력은 그에 대한 경계를 한시도 늦추지 않았다. 먼저 대사헌 김문순이 십 년 전에 논란이 되었던 채제공의 죄과를 들먹이며 극력하게 탄핵 상소를 올렸다.

이에 정조는 분통을 터뜨리며 하명하였다.

> 정조 　과인이 매번 강조하고 해결하고자 하는 고심苦心은 진안鎭安, 이 두 글자에
> 있다. 서로 배반하고 사이를 갈라놓는 일은 의당 저지하거나 억제시켜야
> 하거늘 일필一筆로 적은 상소문은 문장조차 정리되지 못하고 낭자하여 반
> 도 읽기 전에 당혹스럽고 의혹이 짙어지니 이를 견딜 수 없다. 이미 정리
> 된 병신년丙申年 일을 다시 열거해 비판한다면 빗나간 분쟁을 종식시킬 수
> 없을 것이다. 생각해보건대 또다시 극심한 분란을 일으킬 우려가 있으니
> 과인이 모범을 보이지 않을 수 없다. 대사헌 김문순의 벼슬과 품계를 삭탈
> 하고 벼슬아치의 명부에서 이름을 지워버려라.

그러나 정조의 이 같은 강력한 대응에도 불구하고 조정의 분란은 계속되었다. 몇 개월 뒤 채제공을 병조판서에 제수하자 영의정 서명선에 이어 우의정 이휘지가 극구 탄핵에 나섰고 이조판서 김종수까지 조정 복귀를 반대하는 주청을 올렸다. 노론과 소론의 영수까지 들고 일어난 것이었다.

정조는 고려 때 최충헌이 장남인 최우에게 정권을 물려주기 위해 의도된

사기詐欺 장기를 빌미로 삼아 총애하던 이규보를 변방으로 내쫓고 후일을 기약했던 일을 염두에 두고 있었다.

　최충헌은 최향의 첩자인 간신 김덕명이 있는 자리에서 이규보에게 "네가 나와 친한 것을 앞세워 뇌물을 받아먹고 부정을 저지른 것을 알고 있다. 다시 그런 일이 있게 되면 네 목숨은 네 것이 아니다"라며 엄하게 꾸짖었다. 그로부터 달포가 지나 이규보와 장기를 두던 최충헌은 느닷없이 장기판을 뒤엎고 자기를 속였다며 노발대발하였다.

　최충헌 이게 뭐하는 짓이냐! 감히 나를 상대로 사기 장기를 두려 하다니……. 네가 내 측근이라는 이유로 부정을 밥 먹듯 일삼고 있다는 것을 모를 줄 알았느냐? 감히 나에게까지 장기로 사기 치려 하는 것을 보니 얼마나 많은 매관매직과 뇌물을 받았는지 알겠구나.

　분을 이기지 못한 듯 자리를 박차고 일어난 최충헌은 화난 음성으로 김덕명을 돌아보았다.

　최충헌 최우를 들라 하라.

　명을 받고 최우가 들자 여전히 화를 삭이지 못하고 있던 최충헌은 이규보를 내치라 명하였다.

최충헌 여기 이 작자는 그동안 나의 총애를 빙자하여 수많은 백성들로부터 뇌물을 받고 숱한 부정을 저질러왔다. 내 참을 수 없는 배신감으로 지금 당장 요절을 내고 싶지만 그동안 나눈 옛정을 생각해서 죽이지는 않을 것이니 멀리 쫓아 보내라.

일부러 들으라는 듯 간신을 옆에 세워두고 사기 장기를 두었다는 명분을 만들어서 이규보를 내친 후 생명을 보전케 하고 나중을 도모하자는 최충헌의 연막작전이었다. 이는 암암리에 큰아들 최우와 권력승계 다툼에 있는 둘째 아들 최향의 권력욕을 잠재우기 위함이었다. 또한 최우에게는 충직한 인재를 옆에 둘 수 있도록 사전 방어진을 형성하는 기막힌 선견지명이었다. 앞날을 내다보는 분별 있는 안목과 권력의 흐름을 조절하는 능력은 혀를 내두르게 하고, 깊은 속내를 가진 노련한 권력자의 용의주도함을 잘 보여주는 일례이기도 하였다.

조정의 혼란스러움이나 당쟁의 세력 다툼은 고려 무신정권시절과 다를 바가 없었다. 최충헌이 이규보의 명예와 목숨을 지켰던 것처럼 정조도 채제공을 지켜주었다가 재등용시키는 노선을 늘 생각하고 있었던 것이다. "채제공은 세손을 지켜줄 유일한 충신이고 사도세자의 신원 회복에도 반드시 필요한 신하임을 명심하라"는 선왕 영조의 당부가 떠올랐다.

계속되는 분란에 정조는 채제공을 조정에 들이기에 아직 시기상조임을 인지하고 안타까움을 뒤로한 채 다시 그를 고향에서 칩거하게 하였다. 아끼는 신하라 하여 무리하게 곁에 두고자 했다가는 잃을 수도 있기 때문에 훗날을

기약하는 것보다 더 좋은 묘책은 없어 보였다.

여러 날 고민에 빠졌던 정조는 파당의 난국을 해결하기 위하여 특단의 조치를 내렸다. 간사한 사람을 앞세워서 상대 당의 수뇌를 공격하는 관행을 없애기 위하여 여러 대신 중 한 사람이 정승을 고발하거나 풍문에 의지한 탄핵은 일절 금하며, 대역죄를 빙자하여 상대 당을 일시에 탄핵하지 못하도록 하였고, 공공적인 자리 어디에서도 당파를 지목하거나 당파라는 용어를 사용하는 대신은 지탄을 받도록 대신들에게 선포하였다. 이것은 절대 약세 당이었던 소론과 남인을 보호하기 위한 조치였으나 그 안을 들여다보면 남인 채제공의 정치적 입지를 보호하려는 정조의 배려라는 것을 알 수 있다.

채제공의 벼슬을 거두고 낙향시켜 보호하게 한 것이 안목이라면, 당파 간 끊이지 않는 세력 싸움에 찬물을 끼얹는 파당 금지 선포는 남인을 보호하기 위한 안배였던 것이다.

그러나 이 같은 특단의 조치에도 불구하고 당파 간 분쟁의 촉(觸)은 살 속 깊은 곳까지 박혀 있는 가시 같았다. 생살을 자르고 비집어 빼내지 않는 한 가시가 저절로 빠져나올 리 없었다. 그렇다고 저절로 곪아터지기를 무한정 기다릴 수는 없는 일이었다. 이미 삼 년이 지나고 있었다.

[그림 1-28] 이명기, 〈금관조복본(金冠朝服本) 채제공 초상화〉, 견본채색, 78.5×145cm, 1784

정치의 곡진한 여정을 고스란히 받아낸 고집과 내공이 가득 차 있는 65세의 채제공. 금관조복은 조선시대 주자학의 이념을 기초한 궁중에서 만들어진 중요한 궁중 예복으로 최고의 정장이었다. 모자에 그어진 줄은 품계를 나타내는데 줄이 다섯 개라서 오량관(五梁冠)이다. 중종(中宗)은 임금도 쓰지 않는 금관을 신하들이 쓰고 있는 것을 보고는 하극상이라 여겨 양관으로 바꿔 쓰게 했다.

1784년 정조는 채제공을 조정으로 불러들여 수면 아래 감춰진 반전의 칼날을 비장하게 꺼내 들었다. 그것은 당시 조선 최고의 어진御眞 화원이자 당대 국수當代國手로 꼽히던 이명기李命基, 1756~?로 하여금 채제공의 금관조복본金冠朝服本 초상화를 그리게 한 것이다. 노론이 어떻게 받아들이는지 반응을 살피기 위한 사전포석이기도 하였다.

당시 조선 최고의 어진화가를 붙여 신하의 초상화를 그리게 한 것은 흔한 일이 아니었다. 게다가 신하로서 금관조복본을 갖추고 등청登廳한 모습을 그림으로 그려 하사하는 일은 극히 드문 일이다.

초상화를 들여다보고 있으면 그 이유가 분명하고 정조가 채제공을 얼마나 각별하게 대하고 있는지 알 수 있게 하였다. 우선 쓰고 있는 관모가 금관이다. 금관이라 함은 한 나라의 통치자, 오직 한 사람만 머리에 얹을 수 있는 상징성을 가지고 있다. 정조 자신과 다를 바 없는 귀한 사람이라는 무언의 의사를 문무대관들에게 알리고자 한 것이었다. 그리고 조복을 입고 있다. 조복이란 관원이 조정에 나아가 하례할 때 입는 예복 아닌가! 이제 조정에 부름을 받아 왕의 곁으로 돌아오라는, 지척에서 곁을 지키라는 의미가 확연히 담겨 있다. 누가 뭐래도 '정조의 오른팔은 채제공이다'란 명제를 분명히 한 것이었다.

정조는 탕평의 추를 맞추며 노론의 대항마로 소론을 두었지만 기대와는 달리 소론의 힘은 점점 기울어져만 갔다. 하지만 정조는 추가 더 빨리 기울기를 기다렸다. 그것은 노론의 대항마로 남인을 세울 날이 머지않음을 의미하기도 하였다. 조정의 분쟁이 가라앉지 않고 머리를 들 때마다 '둘 다 잘못한 것이 아니겠느냐'며 모호하게 양쪽을 질책한 것도 그 후를 예견하고 있기 때

문이었다.

드디어 때가 오기를 기다렸던 정조는 1786년 마침내 채제공을 평안 병마절도사로 삼았다. 그러나 이때도 서명선이 채제공과는 한 하늘 아래 살 수 없다며 탄핵을 하자 정조는 대신들을 이문원攡文院에 모이게 하였다.

정조 오늘 대신들을 빈대賓對하는 것은 경들을 깨닫게 하고자 함이다. 십 년 전에 있었던 일을 들먹이며 흉악한 말은 극도에 달하고 조정의 기상을 어지럽히며 인심을 흐트러지게 하고 있으니 분명하게 해두어야 할 일이 한 가지 있다. 역적 김귀주와 홍봉한은 바로 자전慈殿: 정순왕후과 자궁慈宮: 혜경궁의 동기간이고 친족이다. 그런데도 과인은 은정恩情을 끊고 법을 엄격히 행하여 사적인 정에 연연하지 않았다. 지금 채제공을 비호하는 과인의 정이 어찌 두 친족보다 치우침이 있겠느냐?

홍낙성 신들이 어찌 불충스럽게 채체공을 전하께서 사적인 정으로 대하셨다 여기겠사옵니까? 하오나 은밀히 역적 내시와 결탁하여 제멋대로 흉악한 말을 지껄였다면 역적인 것이옵니다. 이에 대해서는 채제공을 국문해야 함이 마땅한 줄로 아뢰옵니다.

김이소 그러하옵니다. 이미 성상에게 부도덕한 말을 하였다면 이것은 바로 흉악한 말이옵니다. 신들의 뜻을 헤아려주십시오.

서유녕 그가 흉악한 말을 하지 않았다면 어찌 이러한 말이 세간에 떠돌겠사옵니까?

홍수보 그 흉악한 말이 무엇인지 모르겠습니다만, 임금을 아비처럼 섬기는 법인데, 아비에게 욕설을 하였다면 어찌 차마 입에 담을 수 있겠사옵니까?

대신들의 논쟁은 한결같았다. 이후로도 이복원·김익·홍수보 등이 비록 사실 여부를 확인할 수는 없지만 채제공이 흉악한 말의 주범이었다는 것과 내시와 내통한 사실이 숱하게 소문으로 떠돌았으니, 채제공의 보직을 회수하는 것이 마땅하다 주청하였다.

> 정조 고금 이래로 어찌 사건의 진상을 모르고 징계하여 토벌한 적이 있었는가?
> 이 흉악한 말이 국문에서 토설된 것도 아니고 누가 이 불충한 일에 참여하였고 누가 아뢰었는지도 불분명할진대 이것으로 죄를 성토한다면 죄인 아닌 이가 몇이나 되겠느냐? 이 자리에서 다시 묻노니 이 사건의 자초지종 내막을 잘 알고 설명할 수 있는 대신이 몇이나 되느냐? 몇몇 신료의 말만 믿고 행한다면 이를 미처 파악하지 못하고 있던 나머지 대신들은 조정의 이치에 무관심하고 무능하다는 얘기가 아니겠느냐? 과인도 역시 정황을 모르고 있었으니 무능타 할 것이냐? 이 일을 전한 자도 있고 들은 자도 있다지만 애당초 채제공 자신이 이 말을 하였다 시인한 것도 아니고 와전이 되어 이 지경에 이르렀으니, 이는 절대 모함이 아니라고 단정 지어 말할 수 있는 자 있겠느냐? 다시는 논하지 마라.

정조의 단호한 결정에 따르지 않는다면 모함하는 자, 무능한 자가 되어버리는 꼴이니 이문원에 배석한 대신들은 머리를 조아릴 수밖에 없었다.

"내가 보고 싶었던 그림들이 바로 이것이다. 놀라는 얼굴 표정을 곁에서 보는 듯하고 밥 한술과 한 사발 탁주에 만족해하는 너털웃음 소리가 생생히 들리는 것 같구나."

네 붓끝에 내 꿈을
실어도 되겠느냐?

사도세자의 선물, 정약용(1782)

1781년 정조는 문신들에게 유교의 가르침을 적은 책들을 강론하고 매달 글을 지어올리라 했으나 제목만 그럴듯하고 실속이 없자 이를 책망하였다. 근래에 출사한 문관들이 어렵사리 과거에 급제를 하고 나면 다시 책을 잡지 않는 습속이 고질로 굳어져 바로잡기가 쉽지 않다고 지적하면서, 글을 숭상하는 풍습이 이어지지 않고 출셋줄만 찾고 있는 세태를 심히 비판한 것이다. 문풍文風이 떨치지 않음은 그 배양이 근본을 잃은 데서 말미암은 것이라 판단한 정조는 이를 바로잡을 방책으로 초계문신抄啓文臣 제도를 공표하였다.

초계문신 제도란 당파에 관계없이 서른일곱 살 미만의 중간 벼슬아치 스무 명을 뽑아 규장각 내에서 삼 년 동안 직책과 직무를 면제하고 학문에만 몰두하게 하는 구도로 특별 교육을 시키는 인재 재교육 과정이었다. 신분이나

당파에 관계없이 젊고 참신한 인재를 모아 우수한 관료로 양성해 이들과 함께 개혁 정치를 펼쳐나가며 자신의 꿈을 실현해나가고자 했던 것이다.

인연의 시작은 끌림이 있어야 한다고 하였던가!

이는 정약용과 정조의 첫 만남을 두고 하는 말인 듯싶다. 1782년 2월, 세자 책봉을 기념하기 위한 과거가 치러졌고 이 과거에 합격한 태학생 중 한 사람이 정약용이었다. 평소 인재가 그리웠던 것일까! 정조는 전에 없이 생원시에 갓 올라온 태학생들을 어전에 들여 한 사람 한 사람 면면을 유심히 살펴보았다. 그중 단정한 외모와 단단함이 느껴지는 미관의 청년에게 눈길이 갔고 울림에 이어 미세한 흔들림이 정조에게 전해지며 자석처럼 빨려들어갔다.

정조 고개를 들라. 올해 나이가 몇이냐?

정약용 임오생壬午生으로 이제 스물이옵니다.

정조 임오생이라? 그럼 생월은 어찌 되느냐?

정약용 6월 16일생이옵니다.

정조는 정약용의 대답을 듣자마자 자신도 모르게 앞에 놓인 용상을 힘주어 잡더니 몸을 반쯤 일으켜 세웠다. 아버지 사도세자께서 운명하신 그해 1762년 그 비통한 날 이십 일 뒤에 태어나다니…… '어쩌면 돌아가신 아버지의 환생일지 모른다' 운명적인 만남이라 직감하자 전율이 전해졌다. 기막힌 인연은 단 한 발의 화살 시위 같다. 그 시위는 심장을 정확히 꿰뚫는다. 화살을 맞은 자는 감읍하고 화살을 쏜 자는 시선을 떼지 못한다. 그래서 한번 꽂힌

인연의 시위는 흔들림도 변함도 없다고 하지 않는가!

정조　누구로부터 학문을 접하였느냐?

정약용　이가환李家煥과 이승훈李承薰, 두 분 스승께 성호星湖 이익李瀷, 1681~1763의 학문
　　　을 배우고 있사옵니다.

정조　이익은 남인계열 선각자 아니냐? 과인이 알기로 그는 유형원柳馨遠의 학문
　　　을 계승하여 실학을 중시하고 시폐時弊를 개혁하고자 하였던 인물이다. 그
　　　가 추구하고자 했던 개혁 방안을 기억하느냐? 말해보거라.

정약용　네 전하! 하문하시니 감히 말씀 올리옵니다. 성호께서 정립하신 개혁방안
　　　의 기본은 실제 시행이 가능하도록 현실에 맞추는 것으로 획기적 변화를
　　　꾀하기보다는 부작용을 최대한 줄여가면서 실행할 수 있는 점진적 개혁이
　　　옵니다.

정조　학문의 목적이 실제와 상호 응용되어야 한다는 그 뜻을 아느냐?

정약용　성호께서 이르길, 글만을 읽고 성인의 도리만을 말하면서 나라를 다스리
　　　고 천하를 평정하는 방책에 대한 연구를 하지 않는다면, 그 학문은 개인은
　　　물론이거니와 국가적 관계에서도 무용한 것이라고 하였사옵니다.

정조　학문의 목적을 개혁과 변화로만 보게 되면 근본 바탕이 잘못될 수 있을 것
　　　이다. 우선 근본을 바로 세워야만 개혁의 방향도 올바르게 갈 것이다. 과
　　　인이 한 가지 묻겠다. 너는 앞으로 어떤 학문을 가까이하고 싶으냐?

정약용　네, 소신은 안정복安鼎福, 1712~1791의 『동사강목東史綱目』을 탐독하면서 역사관
　　　을 높이고 민생 치세 관련 학문을 배워나가고 싶사옵니다.

정조 안정복은 경학經學과 사학史學의 학문을 섭렵하고 덕행을 몸소 실천한 본보기가 되는 현감이다. 그가 저술한 『동사강목』은 중국 사대주의 사관으로부터 벗어나 단군에서 조선에 이르기까지를 실증적 사료에 입각해 자주적으로 고증한 역사 해설서인즉, 특히 외적의 침략을 물리친 장수들의 이야기 부분을 읽을 때는 통쾌한 기분을 감출 수가 없었다. 『동사강목』 이외에 또 다른 서책은 없겠느냐?

정약용 고을 원이 공무에 임하는 지침서인 『임관정요臨官政要』와 『잡동산이雜同散異』란 책을 근래 가까이하고 있긴 하옵니다.

정조 그래, 선왕 때 편찬된 『임관정요』는 고을 수령이 백성을 다스리는 원칙을 제시하고 귀감이 되는 정치 업적을 모아놓은 것으로 참고할 만한 것이 많은 목민서牧民書이지. 과인도 읽은 적이 있다. 그중 기억하기로는 항통법缿筒法인데 백성들의 뜻을 옳게 헤아리기 위해서는 향리들의 말만 듣지 말고 마을마다 벙어리저금통缿서함을 설치해서 민의를 수렴해야 한다는 것이었다. 민심을 알면 수령으로서 두려울 것이 없다는 얘기가 아니냐. 그런데 『잡동산이』란 서책은 어떤 것이냐?

정약용 불교와 서학西學·역사·풍습 등 분야를 가리지 않고 기술되어 있어 여러 분야로 지적인 호기심을 불러오게 하는 서책이옵니다.

정조 국사 운영에 필요한 부분이 있으면 과인에게도 전하도록 하라. 그리고 자신이 배운 학문과 지식, 그리고 펼쳐나갈 재능이 같아야 나라의 동량이 된다는 것을 한시도 잊지 말라.

조선 최고의 성군과 최고의 실학자와의 만남은 이미 오래전부터 알고 지내던 것처럼 이렇게 시작되었다. 정조는 임금과의 첫 대면에서 이어진 질문에 정약용이 진지하게 답하는 의연함과 개혁 추진의 기본이 되는 실학에 대한 열의가 느껴져 호감이 갔다. 더욱이 유일한 충신으로 인정하는 채제공과 같은 남인 핵심 계열이라 이 나라 종사를 이끌어가는 데 큰 힘이 될 수 있을 것이란 믿음이 생겼다.

그러던 어느 날 이황과 이이의 학설 차이를 논하는 경연이 치열하게 펼쳐진 규장각에서 예기치 못한 일이 발생하였다. 남인 출신이기에 이황의 논리를 좇는 것이 당연한 일이었음에도 정약용은 이 경연에서 이이 학설의 정당성을 들고 나왔다.

그 모습을 접한 정조는 당파를 떠나 자기 소신대로 논리를 펼쳐나가는 당찬 그가 더욱 마음에 들었다. 본인이 추구하는 탕평의 개념과 당파로부터의 입김을 배제하고 인재를 키워내려는 초계문신의 설치 목적과도 일치하니 탕평정책 추구에 더욱 없어서는 안 될 인물이라는 신임이 두터워질 수밖에 없었다. 게다가 치밀하면서 실천적 추진력까지 갖추고 있는 그의 장점이 개혁적 대업 추진에 적격이란 생각이 들었다.

강세황, 기로소에 들다 (1782~1783)

나이 칠십에 이르자, 강세황은 스스로 감회에 젖어 눈을 감았다. 형의 부정

사건으로 몰락해가는 가문을 지켜보면서 처가가 있는 안산에 정착하였다. 처가의 배려와 지원이 없었다면 어찌 학문과 예술을 이어갈 수 있었을까? 지아비 뒷바라지와 가난한 살림살이를 책임지다 이른 나이에 세상을 떠난 부인 생각에 눈시울이 붉어졌다. 더구나 처남 유경종이 자신의 자식보다 누이의 아들들을 과거에 합격시켜 조정에 내보내지 않았다면 어찌 영조와 정조의 성은을 입을 수 있었단 말인가? 조선 제일의 화원 김홍도의 스승으로서 실력을 인정받지 않았다면 어찌 가문의 명예를 지켜낼 수 있었단 말인가?

지난至難하기만 한 시간들이 주마등처럼 지나갔다. 강세황은 자신의 모습을 거울에 비춰 보았다. 머리 희끗한 본인의 모습을 한동안 서로 바라보고 있었다. "저기 보이는 저 사람은 도대체 누구란 말인가?" 거울에 비친 인물의 속됨을 그려내고 싶어진 강세황은 자신의 초상화를 직접 그리고 화제도 직접 써 넣었다. 그간 몇 차례 자화상을 그려보았지만 이번처럼 맘에 든 경우는 없었다. 삼십여 년을 함께해온 제자 김홍도를 불렀다.

강세황 단원, 내 나이 어느덧 일흔을 맞았구나. 내 자네에게 보여줄 것도 있고 단둘이서 조촐한 자리를 하고 싶어 이리 오라 하였다.

김홍도 일곱 살 때 처음 뵙던 스승님의 모습이 아직도 선하온대 벌써 그리되셨군요.

강세황 그때 비록 자네는 어린아이였으나 총명하면서 눈매가 살아 있었지. 이제는 조선 최고의 화원이 되어 임금을 곁에서 모시고 있으니 감회가 새롭기만 하다. 그때가 벌써 삼십 년 전이었으니 세월이 많이 지났구나.

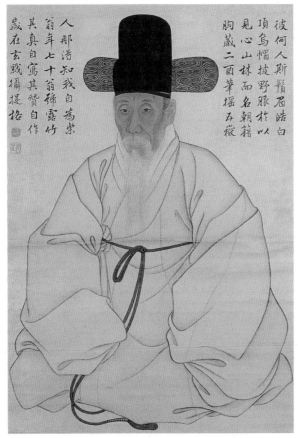

 강세황은 자신의 성품이 그대로 묻어나 꼿꼿한 모습이 느껴지고 필치 또한 단정한 초상화를 꺼내 펼쳐 보였다.

강세황 거울에 비친 노인의 모습을 보고 그려낸 것이라 행여 허튼 붓질을 한 것은

아닌지 몰라 자네를 오라 한 것이다. 내 인생 역정을 누구보다 잘 알고 있는 자네가 아닌가? 그래서 자네에게 제일 먼저 보여주고 싶었지.

김홍도 평상복 차림에 오사모를 쓰신 모습이 권위가 느껴지는 일반적인 사대부 초상화와는 다르옵니다.

강세황 화제를 보면 그 이유를 알 수 있을 것이다. '저 사람이 누구인가? 수염과 눈썹이 하얗구나. 오사모 쓰고 야복野服을 걸쳤으니 이름은 조적朝籍에 올라 있으나 마음은 산림에 가 있음을 알겠다. 가슴에는 만권의 서책을 품었고 필력은 오악을 흔들어도 어찌 세상 사람이 알겠느냐? 나 혼자 즐기노라. 노죽露竹이란 일흔 노인이 자신의 모습을 직접 그리고 화찬도 손수 쓰네'라고 화제를 적어보았다.

김홍도 세상을 향해 일갈하시는 모습이 통쾌합니다. 중국 이름 있는 서화가들이 종종 자화상과 자찬을 남기는 경우가 있었지만 이 나라에 본인의 초상화에 화제까지 달 수 있는 사람은 별로 없을 것입니다. 글씨는 되는데 그림이 안 되고 그림은 되는데 글씨가 안 되는 경우가 많으니 조선 천지 그 누가 이 그림에 이의를 달겠습니까?

강세황 도저히 일으킬 수 없을 것 같았던 가문을 포기하지 않고 기적같이 일으킨 나 자신의 자부심으로 그려본 것이다. 그동안 세상을 향해 한마디 하고 싶었으나 당파의 대립 속에서 자칫 오만하게 보여 흠이라도 잡혀 임금께 누가 될까 참아왔다. 그러나 이제 나이 일흔에 이르렀으니 세상이 주유하기 비좁다 한마디 한다고 누가 뭐라 하겠느냐?

김홍도 스승님이 그리신 자화상을 보고 있으면 대나무 숲 속에서 아침 햇살을 맞

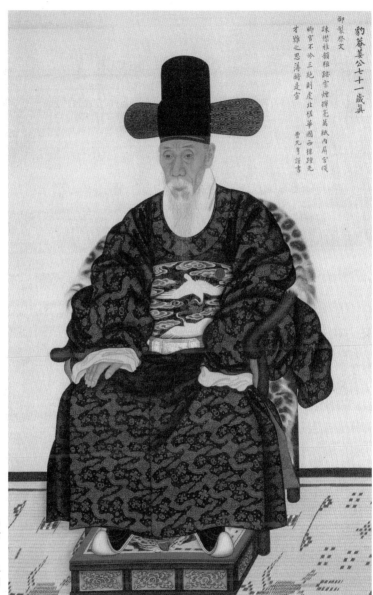

御製贊文

豹菴姜公七十一歲眞

踈儀雅韻粗䟦雪煙揮毫萬紙內屏宣傳

卿宜不冷三絶則處北恉華國西樞諧光

才難之思薄蔣是宣

票先李誼書

[그림 2-2] 이명기, 〈강세황 초상화〉,
견본채색, 94×145.5cm, 1783, 국
립중앙박물관

예술을 이해하던 정조의 어명으로 그
려진 이 초상화를 볼 때마다 예술계
거두로서의 면모가 느껴진다.

이하고 있는 선인仙人의 모습과 다름없어 보입니다. 그리고 옷깃에서 여린 댓잎 향이 나는 것 같습니다.

 정조는 이듬해1783년 5월, 강세황을 정2품 병조참판으로 제수하고 교지를 내렸다. 할아버지 강백년姜栢年, 1603~1681, 아버지 강현에 이어 강세황까지 삼대가 연이어 기로소에 들자 삼세기영지가三世耆英之家라는 영광이 주어졌다. 칠십 세 이상 정2품 이상의 벼슬을 올라갔을 때 '기로소에 든다'고 말한다.

 이제 얼룩진 가문을 묵묵히 갈고닦아 가문의 영광을 이어간 것이니 가슴이 벅차올랐다.

정조 기로소에 든 것을 감축하노라! 과인이 언젠가 대신들 앞에서 그대를 가리켜 '고상한 풍류와 삼절三節의 예술가'라 평가한 적이 있었는데 그 말이 틀리지 않았구나. 조선의 역사에 삼대가 기로에 든 가문이 다섯에 그치고 있다는 것은 그동안 정세가 불안하여 가문을 지키기가 녹록지 않았다는 증거인데 더욱이 늦은 나이에 출사하여 능력을 인정받았으니 백성으로부터 추앙받아 마땅한 일이다.

강세황 촌부를 기억해주셨던 선왕과 주상 전하께서 베풀어주신 망극한 성은 덕분이옵니다.

정조 과인은 그대를 볼 때마다 부럽기만 하오. 주위에는 많은 벗들과 함께하면서 김홍도 같은 제자를 두고 있고 그간 쌓아온 문예적 내공이 남다를 뿐 아니라 명예로울 때 참고 겸손할 줄 알고 잘나갈 때 나서지 않고 절제할

줄 아는 심성까지 갖추었으니 더 바랄 것이 무엇이란 말인가. 그것도 삼대에 걸쳐 지속되어 기로소에 들었느니 자부심을 가질 만한 일이라 마음 같아선 기로에 든 연회를 베풀어주고 싶지만 가문의 경사를 축하하는 과인의 뜻을 전하고 훗날 모범으로 삼고자 어진화가 이명기에게 초상화를 그리게 할 것이니 그대는 사양치 말라.

스물여덟 살이었던 이명기는 초상화를 그리기에 앞서 걱정이 앞섰다. 강세황은 조선 최고의 감식안을 가지고 있었고 불과 이 년 전, 정조께서 친히 어진을 그려달라 분부하였으나 나이가 들어 눈이 침침하고 잘 보이지 않아 정밀을 요하는 초상화는 그리기 어렵다고 극구 사양하였다는 것을 익히 들어 알고 있었다. 또한 이미 수차례에 걸쳐 자신의 초상화를 그릴 만큼 일가견을 가지고 있는 노신老臣을 그리는 일이기에 한 치의 오차도 허락되지 않았기 때문이기도 하였다. 이명기는 전신傳神 화법의 기본을 갖춘 초상화를 십구 일 만에 완성하였다. 강세황의 셋째 아들 관1743~1824은 삼대에 걸쳐 기로소에 들어 명문가의 전통을 이어간 부친의 초상화 제작 공정을 『계추기사癸秋記事』에 기록하여두었다. 장인匠人에게 생명주를 구입하는 것부터 소목장에게 초상화 담을 궤 만드는 전 과정을 담았다.

김홍도　스승님! 너무나 자랑스럽습니다.

강세황　전하께서는 자네가 그린 궁궐의 병풍이나 그림을 나로 하여금 화제를 달게 하면서 직접 그림에 대한 강평을 듣고자 하신 적이 많았다. 그럴 때마

다 화격의 차이에 대해 이해하시고 비로소 예술적 안목을 틔울 수 있었다 말씀하셨지. 내가 임금님으로부터 초상화까지 하사받을 수 있었던 것은 자네가 조선 제일의 화원으로 자리 잡아준 것이 가장 큰 힘이었다네. 단원! 참으로 고맙네.

서민들의 숨결을 그려오라(1783~1786)

영조가 생전에 즐겨 먹던 겨울철 건강식은 소의 젖으로 만든 타락죽이었다. 타락죽은 불린 쌀에 우유를 조금씩 넣어주면서 약한 불에 눌어붙지 않게 저어주며 끓인 죽이다. 정조는 강세황과 함께 소젖을 짜는 풍속화를 들여다보고 있자니 갓을 쓴 선비들이 나누는 이야기가 들리는 것 같았다.

선비1 임금님께서 타락죽을 좋아하시니 죽을 쑤려면 신선한 우유가 필요해. 새끼를 앞세워 어미소를 자극하면 신선한 우유를 얻을 수 있을 게야.

선비2 저 새끼소가 어미 부르는 것 좀 보소. 이보게나! 어미가 지 새끼 먹을 젖을 다 빼앗길까 뒷발질할지 모르니 끈으로 다리를 잘 묶어놓게.

선비3 이보게. 젖이 잘 안 나오는데?

선비4 그러면 어미 눈과 새끼 눈을 잘 맞춰보게나. 그래야 어미가 사특을 받아 젖이 잘 나오지.

선비5 젖을 다 짜내지는 말고 새끼 먹을 것은 좀 남겨두세나.

[그림 2-3] 조영석, 〈채유(採乳)〉, 종이에 먹, 44.5×28.5cm, 개인 소장

영조가 좋아하는 타락죽을 만드는 데 필요한 영양만점 소젖을 짜는 장면. 임금이 드시는 음식이기에 갓 쓴 선비 다섯 명이 범절을 지켜 우유를 얻고 있는 그림 소재와 구성력이 야무지다. 티베트 고산지대에서도 야크 젖이 잘 안 나오면 새끼를 데려다 어미를 자극한다고 하니, 모성애는 사람이나 짐승이나 경계를 따질 일이 아니다.

당시 내의원內醫院에서 임금의 건강식으로 타락죽을 권유하였고 사옹원司饔院에서 음식을 장만하였다. 우유를 얻는 장면을 풍속적으로 그린 장면을 보면서 정조는 어린 시절 할아버지가 떠주던 고소한 타락죽 맛을 기억하고 있었다.

정조 소의 모성애를 자극하면서 우유를 얻는 어진 장면이로다. 어미소 코뚜레를 잡고 있는 선비는 어미에게 도움을 청하는 송아지를 웃음 지으며 바라보고 있고 새끼소를 잡고 있는 선비는 어미소의 눈을 마주보며 진정시키고 있구나. 사선으로 그은 시선처리가 기막히다. 단순한 선의 구성만으로도 이야기하고 싶은 것을 다 보여주고 있으니 그 어떤 서책이나 문장보다

낫구나.

강세황 어미를 애타게 바라보는 송아지 입에서 침이 흐르고 어미소의 울음소리가 들리는 것 같사옵니다.

정조 선왕께서는 어느 날 어린 송아지가 젖을 먹기 위해 따라가는 모습을 보고 측은한 생각이 들어 타락죽을 들지 않은 적도 있으셨지. 더욱이 바쁜 농사철에는 암소를 궁에 들이는 것조차 사치로 여겨 금지시키기도 하였네.

강세황 기름진 음식과 술을 탐하다보면 몸에 병이 들게 마련이라 누누이 강조하시면서 검소한 수라상을 즐기셨다 알고 있사옵니다.

정조 단순하게 처리된 선만으로 이토록 살아 있는 이야기가 되다니 감회가 새롭구나. 이처럼 놀라운 재주를 가진 화원이 누구더냐?

강세황 관아재觀我齋 조영석趙榮祏, 1688~1761 이옵니다. 전문 화원이 아닌 사대부이온대 취미 삼아 그렸다 하옵니다.

정조 그래 그렇군. 선왕께서도 관아재가 그린 인물화를 보시곤 그 재주를 인정해 선왕의 초상화를 중모重摹하라 어명을 내리신 적이 있지. 그런데 환쟁이 무리와 어울려 양반의 체면을 더럽힐 수 없다며 감히 어명을 거절한 적이 있었더랬지.

강세황 화원은 중인이나 양반의 서자 출신이 메우는 자리로 여겨왔고, 전문가가 아닌 기술공技術工으로 천기시되어왔기 때문 아니겠사옵니까? 그림 그리기를 즐긴다는 소문이라도 나면, 양반이나 선비일지라도 그림이나 좋아하는 천한 환쟁이로 몰릴까봐 두려울 수밖에 없사옵니다.

정조 그렇겠구나. 과인 또한 서화를 가까이하며 삭막한 정파 싸움에서 벗어나

예인의 꿈을 펼치고 싶지만 이는 결코 사대부의 소임이 될 수 없는 세태가 아니더냐?

강세황 그럼에도 타고난 재주를 숨길 수는 없었나봅니다. 공재恭齋 윤두서尹斗緖, 1668~1715와 관아재는 기존에 청나라에서 건너온 풍속화들을 보면서 한정된 소재로 그리는 문인화가 아니라 쉽게 접할 수 있는 평범한 소재를 대상으로 풍속화를 그려나갔사옵니다. 그림을 자세히 살펴보시면 공재나 관아재는 전문 화원이 아니었기 때문에 서투른 면이 있사오나, 오히려 그리고자 하는 대상의 맥을 잘 짚어 선만으로 사람의 마음을 끌어내게 만드는 재주가 남달랐사옵니다.

정조 그래서 그림 그리는 것을 천한 재주로 여겨서는 안 된다. 사대부라 하여 책이나 읽는 것은 시대에 뒤떨어진 일인즉 그 속에 내재된 가르침을 읽어내고 그 뜻을 같이 나누는 즐거움을 알아간다면 그 나라는 예인藝人의 나라가 되지 않겠느냐!

강세황 전하! 삼가 말씀 올리면 삼 년 전에 김홍도가 여행을 하면서 여러 가지 풍속을 그린 적이 있사옵니다.

정조 풍속화라?

강세황 백성들이 살아가는 소소한 일상 풍경들을 담은 팔 폭 그림이옵니다. 그 첫번째 폭에는 노새를 탄 나그네가 좁은 다리를 건너자 놀란 물새들이 날아가고, 두 번째 폭에는 행차에 나선 고을 수령이 길거리에서 백성들의 분쟁을 해결해줍니다. 세 번째 폭에는 수확한 벼를 타작하는 가을이 담겨 있으며, 네 번째 폭에는 주막과 대장간의 분주한 모습이 있사옵니다. 다섯째

폭에는 어촌 마을의 아낙들이 장에 가고 여섯 번째 폭에는 나루터에서 배
를 기다리고 있사옵니다. 농어촌의 풍경과 저잣거리의 풍경을 그린 것이
옵니다.

정조 주막의 왁자한 풍경과 대장간에서 쇠를 달구고 두드리는 모습들을 어떻게
그려냈는지 보고 싶구나. 화원의 눈에 비친 세속의 풍경들이니 그 화의가
더해져 정겹겠구나. 그래 그다음 폭에는 어떤 그림이 그려져 있느냐?

강세황 나머지 두 폭에는 남녀 간의 춘정^{春情}이 슬며시 그려져 있어 흥미를 끌고
있사옵니다. 한 폭에는 유람 나온 선비가 부채 너머로 아낙네를 훔쳐보고
있사옵고, 또 다른 폭에는 나귀를 타고 지나던 선비가 목화를 따는 아낙네
를 넌지시 훔쳐보고 있사옵니다. 보고 있으면 절로 미소를 짓게 되는 그림
이옵니다.

정조 소젖 짜는 〈채유〉에서처럼 가벼운 시선 처리가 완성의 미까지 더해주었
으면 좋겠구나. 어느 사대부가에서 소장하고 있는지 내 한번 보고 싶다
전해라.

정조는 지나온 날들에 대한 생각에 잠겼다. 스물네 살 때 승명^{承命} 대리^{代理}
가 되어 국정을 다스리다가 이듬해 선왕이 영면에 들자 왕위에 올랐다. 선왕
때 집권파였던 벽파 일행이 그를 옹호하던 시파에 대해 탄핵을 해오자 벽파
를 추방하였고, 이어 역모를 꾀한 홍상산·정후겸·윤상고 등을 주산·유배시
키고 은전군을 추대하기 위해 그를 시해하려던 홍상범 일당까지 처형하였다.
이후 총애하던 홍국영에게 정사를 맡겨 아버지 사도세자를 죽게 한 벽파 잔

당의 음모를 분쇄케 하였다.

그러나 홍국영이 총애를 빙자해 횡포를 일삼고 세력유지를 위해서 왕통까지 바꾸려 획책하자 그마저 전리田里에 추방함으로써 비로소 홍씨 세도정치를 종식시킬 수 있었다. 그 후 선왕의 탕평책을 계승하여 당쟁의 격화를 누르는 데 힘써왔지만, 가만히 돌이켜보니 왕권을 강화하느라 칼끝에 너무 많은 피를 묻혔다.

하지만 분명한 것은 백성을 위하고 백성에 의해 백성과 함께하는 군주가 되고자 하였다. 그리고 이제 이 나라 백성을 위한 연결선이 붓끝이어야 한다는 데 생각이 미쳤다. 시문을 짓든 그림을 그리든 붓끝에서 이루어지는 문민정치를 펼쳐나가고 싶은 생각이 간절해졌다.

도화서 화원인 김응환·신한평·김홍도·이인문·강희언은 가깝게 지내던 막역한 사이로 궁궐 밖에서도 자주 어울렸다. 주막에 들러 그림에 대한 이야기로 술잔이 오가는 날들이 많았다. 밤을 새며 끈끈한 정을 이어가기도 하였지만 대부분의 시간은 중부동에 있는 강희언의 집에 모여 공사公私 간 주문받은 그림을 그리곤 하였다. 이때 김홍도는 여행 중 자주 볼 수 있는 거리 풍경을 담은 〈행려풍속도行旅風俗圖〉를 그렸다.

정조가 한번 보기를 원해 궁으로 들어온 〈행려풍속도〉의 산수와 인물은 가까이에서 보듯 세밀하게 구성되어 있었다. 중국에서 넘어온 풍속화를 주로 감상하였으나 그것과는 사뭇 달랐다. 그림 속 산하가 조선의 풍광이고 무엇보다도 그 속에 담겨 있는 인물들이 이 나라 백성들의 모습이 아닌가! 산수의

구도도 멀고도 가까운 원근법으로 배경이 나뉘어 주변 아름다움까지 적절히 표현되었고 인물들의 표정 또한 생생하게 살아 있었다.

정조 내가 보고 싶었던 그림들이 바로 이것이다. 놀라는 얼굴 표정을 곁에서 보는 듯하고 밥 한술과 한 사발 탁주에 만족해하는 너털웃음 소리가 생생히 들리는 것 같구나. 길거리에서 송사를 벌이는 장면에서는 어떤 판결이 내려지는지 한번 참견하고 싶은 생각이 들 정도다. 이처럼 서로 부대끼며 백성들과 함께 살아가는 수령이 있으니 과인이 바라던 바다. 그리고 그 주변 사람들의 움직임까지 이토록 자세히 읽어내고 그려내다니, 마치 백성들이 그림 속으로 걸어 들어간 것 같구나. 더욱이 표암이 유려한 필치로 느낌까지 적었으니 그 강평이 날카롭게 풍자되어 읽어보는 재미 또한 쏠쏠하기만 하다.

강세황 전하께서 풍속화를 보시고 이리 즐거워해주시니 소신 몸 둘 바를 모르겠사옵니다. 이 노상송사路上訟事의 핵심은 형리에 두고 있사옵니다. 갓을 삐딱하게 쓴 것으로 보아 취기가 어느 정도 올라 있는 모양이옵니다. 수령이 탄 가마 앞뒤로 수행인들이 물건을 이고 지고 있어 행색이 초라하지 않으나 판결문을 적고 있는 형리는 취기가 오른 듯해 판결문을 기술하는 맡은 바 소임을 다할 수는 있을까? 걱정되어 조금 강평을 하였사옵니다.

정조 어허~ 형리 갓이 완전히 놀아갔구면…… 빅살스러운 몸짓 하나가 그림을 살리고 있군. 이처럼 단원이 세속의 일상을 맥을 집어내듯 그려내고 있고 그 스승은 그림에 맞게 풍자하는 글을 적고 있어 보는 이의 이해를 돕

고 있구나.

정조 관아재가 그린 속화는 궁궐에서 일어난 익살스런 장면을 그려낸 것이라면, 서민들이 살아가는 사실적 모습들을 그려낸 것은 김홍도로구나. 과인은 백성들이 어찌 살아가고 있는지 어떤 생각을 하고 있는지가 궁금하였다. 그러나 자유로이 궁 밖을 출입할 수 없으니 어찌해야 백성들과 자연스럽게 만날 수 있는가 고민하였었는데 오늘에야 그 답을 찾았다.

강세황 전하께오서 궁 밖으로 행차하실 때 글을 모르는 무지한 만백성들을 위하여 상언上言이나 격쟁擊錚을 할 수 있게 한다면 많은 백성들을 만나 이야기

[그림 2-4] 〈행려풍속도〉 병풍 중 7폭 그림 부분

선비가 아낙을 몰래 훔쳐보는 장면을 묘사한 그림. 강세황이 적어놓은 평을 해석하면 이렇다. "소등을 타고 지나는 노파의 얼굴이 무에 볼 게 있다고 말고삐를 늦추고 힐끔 훔쳐보나. 한때의 광경이 사람을 웃음에 이르게 하네."

네 붓끝에 내 꿈을 실어도 되겠느냐?

를 들으실 수 있을 것이옵니다.

정조　억울한 일을 당한 백성들의 고충도 헤아리며
　　　과인의 정치가 과연 올바른 것인지 그림을 통
　　　하여 다시 한 번 생각하게 하는구나.

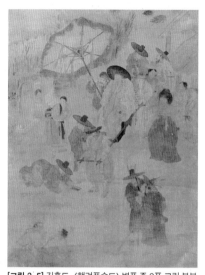

[그림 2-5] 김홍도, 〈행려풍속도〉 병풍 중 2폭 그림 부분

고을 수령이 행차 도중 가던 길을 멈추고 노상에서 즉결 송사를 벌이고 있는 장면. 풍천 갓을 쓴 고을 수령의 위세가 대단하고 시시비비를 가려달라며 마주 보고 언성을 높이며 큰소리치고 있다. 이 그림의 핵심은 길바닥에 엎드려 갓을 삐딱하게 쓴 채 두 사람을 불만에 찬 표정으로 바라보며 내용을 적고 있는 형리다.

　　정조는 세손시절 윤두서와 관아재가 그린 속화를 종종 보았지만 이처럼 가슴에 와 닿게 감상하지는 못하였다. 중국 옛 명화를 보면 어느 황제가 보았다고 황실 도장을 찍어놓거나 진품임을 누가 확인하였다는 감정인이 작품 위에 빼곡하게 찍혀 있거나 그것도 모자라 부전지를 달아 강평을 적고 소장하였던 사람들의 인장을 찍어 정통성을 확인한다는 이야기를 들은 적이 있었다.

　　그러나 조선은 그러하지 못하였다. 왕실에서 그림을 가까이하면 임금이 속된 그림을 빌려다 보아 품위가 떨어진다고 하는 유생들의 상소가 앞다투어 올라온다는 것을 정조는 잘 알고 있었다. 그래서 은밀히 소문나지 않게 그림을 빌려 보곤 하였다.

　　관아재는 〈새참도〉를 통해 백성들의 행복이 무엇인지를 알려주었고 김홍노는 〈행려풍속도〉를 통해 백성들이 이떻게 살아가고 있는지 알려주고 있었다. 가는 필치로 그려진 백성들의 얼굴 표정에서 천진난만한 익살스러움이 배어나고 간간이 날카롭게 풍자되기도 한 글귀에서는 그 뜻이 전해졌다. 궁

궐 안팎의 간격을 벌리고 임금의 시야를 가리려는 기득권자의 욕심이 짙으면 짙어갈수록 백성들에 대한 정조의 관심과 염려는 오히려 커져만 갔다. 백성들이 어떻게 살아가는지 궁금증을 해소할 수 있는 유일한 창구가 풍속화라는 믿음도 더욱 커졌다. 풍속화를 보면 궁중 생활에서는 느낄 수 없는 달정達情을 그대로 전달받을 수도 있었기에 더 많이 보고도 싶어졌다. 무엇인가 결심한 듯 정조는 강세황과 김홍도를 들라 명하였다.

정조　어서들 오라. 요즈음 〈행려풍속도〉를 보면서 내내 즐겁게 지내고 있다. 오래전부터 내려오는 생활 모습이 관습이 되고 그 관습이 이어져 풍속이 되는 것일 터인데 그 풍속이 바로 우리의 생활 문화다. 단원을 비롯해 공재와 관아재가 그린 풍속 속의 백성들 모습이 평화롭게 보이는 연유가 어디에 있느냐?

강세황　이전에 그려진 풍속화는 중국 화풍을 그대로 모방한 중국식 풍속화였으나 지금은 중국의 화풍 모방에서 벗어나 풍속화 대상이 우리의 늘상 이루어지는 생활 속으로 이동했기 때문이 아닐는지요. 덧붙여 화원의 예리한 관찰력과 그를 묘사해낼 수 있는 특출한 사생력이 더해져 빚어낸 결과라 생각되옵니다.

정조　나도 그리 생각하고 있었다. 소재의 중심이 우리 것으로 변하였고 하늘이 낸 신필이 곁에 있으니 가능한 일이겠지.

김홍도　전하께서 그리 칭찬해주시니 몸 둘 바 모르겠나이다. 그러나 그림만으로 이로운 세상을 이어가기에는 부족함이 많을 것이라 사료되옵니다.

정조 그렇지. 아직도 당파가 상대를 향해 서로 각을 세우고 상소 또한 끊이질 않고 있으니 그림 그리는 것을 천기시하는 기득권자의 눈에 찰 리가 없겠지. 그것이 문제라는 것을 과인도 잘 알고 있다. 그렇다고 백성들이 어떻게 살아가는지 모른 체한다면 한 나라 군주로서 말이 되겠는가? 회화란 오해받지 않는 문화를 통하여 잘못된 점을 풍자하고 그 의미까지 전달할 수 있는 일이기에 가히 사회 혁명이라 불러도 되지 않겠느냐. 굳이 창을 앞세워 시위하지 않아도 방패를 내세워 방어하지 않아도 평화적 대항마가 될 수 있어 과인에게는 큰 무기가 될 것이다.

김홍도 전하의 깊은 뜻을 잘 알겠사옵니다. 하지만 그림을 그리는 사람과 그림을 감상하는 사람 사이에 느끼는 전달력에는 한계가 있지 않겠사옵니까?

정조 단원! 그것은 시대가 만들어갈 것이다. 지금은 실학을 내세우고 있으나 성리학의 사상과 체면만 넘쳐나고 머리만 크지 정녕 팔다리를 움직여줄 몸통이 작으니 백성과 함께 이 나라를 지탱해줄 동력이 부족하다. 이럴 때 채제공 또한 멀리 떠나 있으니 답답하고 막막할 뿐이구나. 그 막막함이란 흐르는 시냇물 속에서 옥돌을 찾아내는 것만큼 어려운 일이니 과인의 답답함이 그대들은 이해되는가? 이제 그 물꼬를 그대들이 풀어주어야겠구나.

강세황 여기 두 사람 비록 미천한 재주이지만 전하를 모시는 데 성심을 다할 것이옵니다. 천성이 착한 백성늘이 선하만 바라보고 있고 전하의 그늘에서 평생 희로애락을 염원하옵니다. 그러하니 백성들이 살아가는 삶의 모습을 단원으로 하여금 그려오게 하시옵소서.

김홍도 전하! 소신이 그림을 그릴 때면 스스로에게 엄격히 정한 기준과 가치가 있사옵니다. 그것은 그림에도 생명력이 담겨 있어서 보는 이에게 반드시 이야기를 건네는 그림이라야만 살아 있는 그림이라 말할 수 있기 때문이옵니다.

정조 이야기를 건네는 그림이라. 단원의 그림 속의 비밀이 여기 있었구나. 단원! 백성들이 살아가는 모습들을 보고 그들의 마음을 읽으며 그들의 삶을 조금이나마 이해하고자 애쓰는 성군 정치를 하고 싶다. 네 붓끝에 내 꿈을 실어도 되겠느냐? 과인과 단원의 인연은 백성에서 시작된 것이니 이것이야말로 하늘이 그대를 내게 보낸 이유라 생각한다. 그러니 이 나라 백성들의 숨결을 그려오라. 백성들이 어찌 살아가고 있는지 숨김없이 고스란히 담아내어라.

그렇다. 이 나라 군주가 가진 생각의 시작은 언제나 어우러져 살아가는 백성들이었다. 이 나라 조선의 최고 지도자와 하급 관리인 화원이 같이 고민하고 같이 바라보고 공감하려 했던 것은 백성이었던 것이다. 꼭 빼닮은 두 사람이 거울 속에서 서로를 바라보고 있는 것 같았다. 풍속화는 뭇 백성의 자화상이었다. 정조도 알고 김홍도도 알고 있었다.

강세황 화폭의 크기는 너무 작아도 너무 커서도 안 된다. 임금께서 감상하시는 눈과 화폭까지의 거리를 대각선 길이로 감안하여 크기를 정하거라.

김홍도 백성들을 인자하게 바라보시는 임금님의 시선에 백성들이 한눈에 들어오

도록 화폭의 크기를 그리 정하겠사옵니다.

강세황은 이번에 그려지는 풍속화가 임금이 펼쳐나가려는 예인의 정치에 촉매역할을 하게 될 것이고 앞으로 그려질 풍속화의 전형으로 자리 잡을 것이라 예견하고 세세한 조언을 아끼지 않았다.

어명을 받은 김홍도는 깊은 생각에 잠겼다. 어떻게 그려내야 세상을 이롭게 하는 그림들을 그릴 수 있을까? 풍속화 속에 단순하게 그려진 그들의 모습만 보고도 '순박한 그 모습 그대로 잘 살아주기를 바라는 마음에 말을 아끼게 하는 그림을 밑그림으로 하여 접근해나가자'고 생각을 정리한 김홍도는 화원 선배이자 도반인 김응환과 강희언·이인문을 만나 임금의 뜻을 전하고 도움을 구하였다.

김응환 전하께서 자네의 재능을 인정하시니 무엇보다 기쁘네.

이인문 하지만 서민들의 숨결을 그린다는 것은 쉽지만은 않을 것이니 그대의 노고가 클 듯싶네. 백성들의 일상을 중심으로 그들의 표정이 바로 이야기가 되는 그림이어야 할 테지.

김응환 배경은 최소한 줄이고 인물 중심으로 그려나가면 좋을 듯싶네.

강희언 내 생각도 그러하네. 일전 내가 〈사인사예士人射藝〉를 그리며 느낀 것인데, 풍속화의 배경을 산수로 그리나보니 인물에 대한 집중력이 떨어지는 것은 느낄 수 있었네. 그런 것도 참고해야 할 것이네.

김응환 맞아. 〈사인사예〉 속에 그려진 빨래터 전경뿐 아니라 활 쏘는 장면의 구성

과 표현력은 아주 좋았었지.

이인문 내 생각에는 인물들의 표정을 어떻게 단순하면서 인상적으로 묘사해나가
느냐가 과제로 보이네.

김홍도 그래서 저는 제3의 시선을 찾아내 그 지점을 화면의 각도로 삼고 백성들
의 표정을 단순한 필치로 어떻게 이끌어낼 것인가에 주안점을 둘 생각입
니다. 그리고 선배들의 조언대로 배경은 꼭 필요한 것만 살리고 나머지는
여백으로 남겨야겠습니다.

김응환 화면의 각도 기준을 정할 때 간접 표현이 숨겨져 있어야 깊이가 있으니 이
점도 명심하게나.

강희언 그런 의미에서 오늘은 내가 한턱 낼 터이니 서민의 숨결이 살아 있는 주막
으로 가십시다.

주막으로 향하는 발걸음이 경쾌해 보였다. 밤새 술잔 돌아가는 소리가 문
틈으로 새어 나오고 있었다.

정조는 백성들이 어떻게 살아가고 있는지 백성들의 생각들을 알고 싶어
직접 백성들을 만나려 하였다. 물론 사도세자 능을 참배하면서 이루어진 것
이 대다수이지만 그 어느 임금보다 자주 궁궐 밖으로 행차하였다. 이를 잘 알
고 있는 김홍도는 젖먹이 아이에서부터 노인까지, 농부에서부터 양반까지,
앞마당에서 바다까지, 주변에서 일어날 수 있는 모든 곳의 이야기를 그림 속
에 담고자 하였다. 서당, 농촌, 어촌, 저잣거리를 수없이 돌아다니며 백성들의
삶을 그려나갔다. 어명을 받들기 위해 백성들 생활 속에 깊이 빠진 것이었다.

다양한 소재를 찾고 나아가 단순명료한 필선으로 핍진한 현장감을 잡아내는 일이 무엇보다 어려웠으나 사람들이 사는 곳이라면 어디든 달려갔다. 그러면서 그림의 기준은 뒷짐 지고 기웃거리며 그림을 보아도 만족할 수 있는 백성들의 모습으로 담아나갔다. 어느 정도 풍속화가 완성되자 김홍도는 스승 강세황에게 그림을 보이고 그중 완성도가 높은 그림을 추려《풍속화첩》을 만든 다음 임금께 진상하였다.

정조　　많은 기대를 하고 기다렸다.

강세황　이전에 그려진 〈행려풍속도〉는 배경 풍경이 너무 세밀하고 정확하게 묘사되어 딱딱한 느낌을 받았는데, 어명을 받들어 이번에 그린 풍속화는 순박한 백성들이 살아가는 모습을 해학적으로 친근하게 풀어내 정이 넘쳐나고 무엇보다 사람 냄새가 나는 것 같사옵니다.

김홍도　조선 산천에서 열심히 살아가는 백성들의 웃음소리와 땀 냄새에서 태평성세를 이어나가는 기운을 느낄 수 있었사옵니다. 그들의 얼굴은 달빛을 띠었고 표정은 밝았으며 흥에 겨워 보였사옵니다. 그림 속에 백성들은 억지로 만든 들러리들이 아니라 그들이 살아가는 숨결의 단면을 사실대로 옮겨놓았기에 달리 더하거나 뺄 것이 없었사옵니다. 표정에는 일상의 언어들이 묻어 있고 그들이 하는 말은 곧 웃음이었사옵니다.

정조　　말만 들어도 흡족하도다. 후세까지 전해져 회사되는 풍속화가 될 짓이다. 빨리 펼쳐보아라. 첫 화폭에는 무엇이 그려졌는지 궁금하구나.

김홍도　많은 고민 끝에 조선의 미래를 그리고자 하였사옵니다. 그래서 글 읽는 소

리가 낭랑히 들리는 시골 오두막 서당을 찾아갔사옵니다.

정조 역시 내 판단이 옳았구나.

《풍속화첩》첫 장을 넘기자 서당의 풍경이 나온다.

정조는 시골 서당 안의 풍경에서 눈을 떼지 못하였다. 백성으로 태어났으면 꼭 가보고 싶었던 곳이 바로 이 서당이었고 같은 또래들과 동문수학하면서 마음껏 어울리고 싶었다. 서책 한 권을 마치고 떡을 나누는 책거리는 어떤 기분이었을까! 책거리 뒤에 오는 성취감을 맛으로 표현하자면 꿀떡일 듯싶었다. 늘 부러워하던 풍경이었다.

서당의 풍경을 생각하면 으레 글 읽는 소리만 들릴 줄 알았는데 이《풍속화첩》속에는 매를 벌고 있는 아이의 긴장된 모습이 담겨 있다.

김홍도 이 그림에는 숙제를 다 하지 못해 회초리 맞을 일이 두려워 대님을 느릿느릿 풀며 훌쩍이는 모습이 있사옵니다. 그리고 이 모습에 잠시 갈등하는 훈장의 눈빛을 제3의 시선으로 담았습니다. 아이들 사이에서도 속된 마음이 있다는 것을 알고 있는 훈장이옵니다. 이를테면 파가 갈려 있는 것이지요. 왼쪽 세 동자를 보시면 매를 맞게 된 친구에게 답을 가르쳐주려 애쓰고 있고 심지어 책장을 슬쩍 앞으로 들이밀어 답을 가리키고 있사옵니다. 입을 가리고 속닥거리는 것도 친구에게 답이 전해지기를 간절히 바라는 우정이옵니다. 그러나 오른쪽 네 동자는 훈장님이 보지 못하게 얼굴을 돌리고 익

[그림 2-6] 김홍도, 《풍속화첩》 중 〈서당〉, 지본담채, 22.7×27cm, 국립중앙박물관

살스럽게 웃고 있사옵니다. 상대 친구의 매가 고소하다는 건지 그동안 당하였을지도 모를 억울함에 기분이 좋아져서인지, 누가 이야기해주지 않아도 짐작할 만하옵니다. 이처럼 그림만 보고도 감추기 어려운 이야기를 엮어갈 수 있는 자정 능력을 보여주는 그림이옵니다.

정조 정지된 화폭에 동시에 진행되는 이면을 마음으로 잘 읽어내었구나. 훈장의 얼굴 표정으로 보아 양측의 희비를 알아차리고 회초리를 들까 말까 고민하는 모습이 역력하다. 표현력이 진솔하여 거짓이 없어 보이는구나. 잘 묘사해내었다.

강세황 회초리를 맞으려고 대님을 푸는 서당 아이의 오른팔과 몸에 걸친 의습선을 진하게 표현하였사옵니다. 또한 가볍게 흔들리는 것이 훈장님의 회초리가 무서워 몸을 떨고 있다는 것을 표현해주고 있사옵니다. 이를 안쓰럽게 바라보는 훈장의 눈매와 다문 입술에서 아이의 마음이 읽히옵니다.

정조 그렇군. 그래도 과인은 훈장이 회초릴 들었을까? 그 결과가 궁금하군.

김홍도 뒤돌아 앉아 등을 보이고 있는 아이가 올라오는 웃음을 도저히 참을 수 없는지 킥킥대고 있사옵니다.

강세황 매 맞으려는 아이와 덩치도 비슷한 것으로 보아 그동안 티격태격 많이도 싸우면서 괴롭힘을 당한 모양이옵니다. 그런데 훈장님이 대신 혼을 내주니 얼마나 좋으면 어깨가 들썩거릴 정도로 웃고 있겠사옵니까?

정조 과연, 단원의 솜씨로다. 어깨선 주름을 파도처럼 출렁거리게 그려 얼굴 표정을 굳이 보려 하지 않아도 신이 나 웃고 있다는 것을 알 수 있구나.

다음 장을 넘기자 농사일 도중에 새참을 먹는 백성들의 모습이 보인다. 정조는 이 풍속화를 보고도 연신 고개를 끄덕였다. 궁궐에서는 느낄 수 없는 평화로움이 묻어나 있다. 웃통을 벗어던진 채 태연히 새참을 먹는 표정이 지극히 편안해 보이고 곡식이 귀한 시절임에도 탁주 한잔 받아 마시는 장면은 그만큼 무장해제된 평화로움을 나타내주고 있다. 딱 탁주 한 사발이다.

이들이 새참을 먹는 동안 아낙은 젖가슴을 드러내고 아이에게 젖을 물리고 있다. 부끄러움도 잊었다. 이는 자손이 대대로 이어지고 있다는 간접 응어應語다. 서로 가슴을 내 보이는 것으로 남자와 여자 간 음양의 조화를 나타내고자 한 것인데 아낙의 옆에서 웃통을 벗어던진 사람이 남편이고 가슴을 풀어헤치고 젖을 물리고 있는 아낙이 아내일 것이다. 아이가 둘로 짐작된다. 그림으로 표현된 언어의 반동이 정겹다. 어른이나 아이나 새참을 거르지 않고 참하게 먹고 있으니 살아가는 끼니는 걱정 안 해도 되는 태평성세다.

그런데 이 풍속화 중 가장 애가 타는 사람이 있다. 술병 속을 들여다보고 또 들어 올려도 보는 터벅머리 총각이다. 내 차례가 돌아오지 않을까 기대가 큰 표정이다. 걱정은 안 해도 될 듯 술병은 보기보다 크고 어른들은 벌써 만족한 표정이다. 딱 한 순배만큼만 먹고 남겨줄 것 같기 때문이다. 대각선 거리에 엉덩이를 딱 붙이고 순하게 앉아 있는 검둥이가 보인다. 늘 그랬던 것처럼 기다리다보면 떡고물이 떨어진다는 것을 알고 있는 자세다. 검둥이도 조바심을 참아내고 있는데 오히려 술병 안을 들여다보는 총각 눈이 애꾸가 될까 걱정이다.

166　　　　　　　　　　　　　　　　　　　　　　　　　　　제2부

[그림 2-7] 김홍도, 《풍속화첩》 중 〈새참〉, 지본담채, 22.7×27cm, 국립중앙박물관

정조	수작이로다. 구성이 야무지고 젖먹이 어린아이부터 나이 든 농부까지 표정이 밝아 보이니 내 마음도 환해진다. 그런데 이 그림에서 제3의 시선은 어디에 두었느냐?

김홍도 한 해 농사 중 가장 행복한 새참을 먹는 장면이옵니다. 고된 노동으로부터 휴식을 취하기도 하지만 가을에 풍년을 먼저 생각하기 때문일 것이옵니다. 여기서 제3의 시선은 터벅머리 총각과 검둥개가 대각선으로 서로 마주 보는 시선이옵니다.

[그림 2-8], [그림 2-9] 김홍도의 〈새참〉 부분과 조영석의 〈새참도〉 부분

정조 듣고 보니 더 실감나는 그림이로구나. 터벅머리 총각은 어른들이 남겨주어야만 탁주 한 사발 얻어먹을 수 있고 검둥개 또한 먹다 남은 음식을 기대할 수 있으니 공통된 속마음을 이렇게 끄집어내 연결시킬 줄이야 누가 알겠는가? 예리한 관찰도 중요하지만 그 생각을 읽고 묘사해내는 일에는 그대가 독보적이구나.

강세황 소신이 보기에도 터벅머리 총각의 왼 팔뚝이 불룩한 것을 보아서 탁주가 좀 남아 있는 모양이옵니다. 한쪽 눈을 찡그려 확인하고는 검둥개가 걱정되는 듯 바라보는 시선이 자못 흥미롭사옵니다.

정조 아하~ 바로 그것이야. 내가 세손시절 신옹께서 들려주신 이야기가 생각나는구나. 일찍이 세종 임금께서 보는 사람마다 마음을 흐뭇하게 만드는 그림이 있다는 소문에 그림 보기를 청하신 적이 있다. 그 그림은 다름이

아니라 아비가 자식에게 밥을 떠먹이는 그림이었지. 밥을 받아먹는 자식을 바라보는 아비의 행복한 표정을 한동안 바라보시던 세종 임금께서 아쉬워하시면서 "밥 떠먹이는 아비의 입이 왜 다물어져 있느냐?"라고 말씀하셨다고 들었지.

김홍도 높은 통찰력에 놀랄 따름이옵니다.

정조 관아재가 그린 풍속화 중에도 〈새참도〉가 있었지. 그 그림에도 아비가 아들에게 밥을 먹여주는 장면이 있는데 이 또한 아비의 입이 다물어져 있어 아쉬웠다네.

강세황 그렇사옵니다. 어느 부모가 자식의 입에 들어가는 것을 사랑스럽게 바라보지 않겠사옵니까? 한입이라도 더 먹이려고 함께 입을 크게 벌려 '아~'라고 하는 것이 부모의 마음이옵지요.

정조 내가 아쉬웠던 것이 바로 그것이다. 단원의 그림을 보면 아이가 어미젖을 물고 있고 그 아이의 얼굴을 지그시 내려다보는 어미의 흐뭇하고 따뜻한 표정이 이 그림을 맛깔나게 해주고 있구나. 내가 바라던 것이 바로 이런 부모의 넘쳐나는 사랑이었네.

단원의 《풍속화첩》을 한 장 한 장 넘겨 보면서 정조와 강세황, 그리고 김홍도는 시간 가는 줄 모르고 담소를 나누었다.

또 다른 그림을 들추자 소 등에는 쌀가마가 남정네의 뒷짐에는 아이와 닭이 보인다. 어느 누구 하나 행색이 남루하지 않고 애들을 쑥쑥 낳아 잘살아가고 있는 백성의 생활상이 보인다. 풍족하고 여유로운 백성들의 모습을 바라

보는 정조의 마음은 흡족하기만 하였다.

김홍도 이 그림의 묘미는 나귀를 타고 가는 양반의 시선이옵니다. 부채로 얼굴을
가립네 하면서 아낙을 훔쳐보고 있사옵니다. 지나가는 한순간이니 어이
놓치겠사옵니까. 은근슬쩍 말고삐를 늦추고 부인네 모습 훔쳐보는 사이에
어린 나귀는 어미젖을 빨고 있사옵니다. 양반의 시선과 어린 나귀의 동작
을 슬며시 연결하면 부인네의 가슴을 탐하고 싶어 하는 양반의 속내가 보
이옵니다. 이 그림을 그리는 내내 소의 눈과 나귀의 눈은 어찌 처리할까
고민하였사옵니다.

정조 소와 나귀가 제3의 시선으로 단원 그대를 보고 있었구먼. 동물적인 감각
으로 양반의 흑심이 들통났다는 것을 알려주고 있는 것 같은데…… 과인
의 생각이 맞느냐?

김홍도 잘 보셨사옵니다. 사선으로 이어지는 시선을 좇다보면 제3의 시선을 읽을
수 있게 되옵니다. 이 그림은 〈행려풍속도〉에서 인용하였사옵니다.

강세황 이 그림 속을 들여다보면, 소를 타고 가는 아낙 가족은 풍족해 보이옵니다.
소 등에 쌀가마가 보이고 희죽거리는 남정네 뒷짐에는 씨암탉도 있사옵니
다. 아이 또한 둘이나 되어 금슬 또한 좋아 보이옵니다. 반면 만년 서생인
선비는 휘청거리는 마른 말을 타고도 봄놀이 색정을 참지 못하고 남의 아낙
의 젖가슴을 탐하는 모습은 세상을 풍자한 수작이옵니다.

아마 이 〈노중상봉〉 그림을 보면서 정조는 격의 없이 세상에서 가장 무서운

[그림 2-10] 김홍도, 《풍속화첩》 중 〈노중상봉〉, 지본담채, 22.7×27cm, 국립중앙박물관

것은 오십 대 서생과 청상과부라는 농을 던졌을지도 모른다. 익살스러우면서 진행형 동작에서 자연스럽게 웃음이 터져 나오고 그 이면에서 포착된 웃음은 결코 천한 것이 아니라 귀한 것이다. 품위와 절제가 가미된 우리만의 웃음이다. 김홍도는 그림 속 평화로운 백성의 모습을 통해 왕이 성군임을 간접적으로 보여주고 있었다.

연이은 정조의 감탄과 칭찬에 화폭 첩을 넘기는 김홍도의 손끝에도 웃음이 묻어났다.

김홍도 다음 그림을 펼치겠사옵니다. 전하! 이 그림은 마을 대항 시합을 벌이는 씨름판 풍경이옵니다. 네 화면의 모서리 쪽으로 마을 사람들을 배치해서 씨름판의 분위기가 달아오르도록 구성하였사옵니다.

정조 단오절에 남자들이 힘겨루기 한다는 씨름판이로구나. 역동적으로 흥미롭게 그려내었구나.

김홍도 힘찬 기합소리와 함께 들배지기 기술로 상대를 들어 올리는 순간 구경꾼과 선수들의 표정이 서로 엇갈리며 승패를 가늠해보면서 눈에 잔뜩 힘이 들어가는 모습들을 그리고자 하였사옵니다. 제각기 다른 얼굴 표정과 엇갈려 앉은 자세를 힘 있고 간결한 필선으로 그리고자 하였는데 마음에 드시는지요?

정조 탄성이 절로 나는구나. 이 조그만 화폭에 씨름판 전체를 그려 넣다니 도대체 몇 사람이 있는 것이냐?

김홍도 엿장수와 구경꾼을 포함하면 스물두 명이옵니다.

[그림 2-11] 김홍도, 《풍속화첩》중 〈씨름〉, 지본담채, 22.7×27cm, 국립중앙박물관

정조 그런데 모두의 시선이 씨름판에 집중되었는데 유독 엿장수만 먼 하늘을 바라보며 딴청을 피우고 있구나. 필시 이유가 있을 듯한데…….

김홍도 이 그림의 묘미는 승패의 결과를 기다리는 엿장수의 속마음에 있사옵니다. 서로 자웅을 겨루느라 긴장감이 팽팽한 이런 순간에는 엿장수를 찾는 사람이 없다는 것을 그가 잘 알고 있사옵니다. 그래서 시선처리를 멀리한 것이옵니다. 태연한 척 눈치를 보고 있다가 승패가 갈리면 이기는 편으로 재빨리 달려가 엿을 들이밀 마음의 준비를 하는 것이옵니다. 자칫 지는 편에 엿을 팔러 갔다간 큰 낭패를 볼지도 모르니까요. 그리고 한편에는 어린 아이를 대동해 온 사람은 없는가 살피고 있는지도 모르옵니다. 아이들이 사달라 보채는 그 틈도 노려볼 생각으로 씨름판 밖의 오가는 풍경까지 살피고 있는 것이옵니다. 이처럼 씨름에는 영 관심이 없는 듯 처리하여 그림의 묘미를 살리고자 하였사옵니다.

정조 그런 것이었구나! 단원이 그린 그림을 보고 있으면 나도 모르게 이마를 치거나 무릎을 치게 만드는 마력이 있는 것 같구나.

김홍도는 지극히 평범한 서민들의 모습에서 무심코 지나쳐버리기 쉬운 표정을 잡아내 익살스러우면도 해학적이고 감칠맛 나는 그림을 그렸다. 얼굴 표정 표정마다 이유가 있어 따뜻한 정까지 묻어났다. 문무대관들이 아무리 설명을 한들, 아무리 서책으로 상세히 편찬해낸들 이 그림만 할까. 김홍도 그림 한 장이면 백성들이 어떻게 살아가고 있는지 한눈에 알 수 있으니 무엇에 비견한단 말인가! 더욱이 그 속에는 재미있는 이야기까지 숨겨져 있으니 느

끼는 생동감이야 이루 다 말할 수 없었다.

　이번 그림은 무동이다. 춤사위에 흥을 맞추며 여섯 명의 악공이 질펀하게 연주를 한다. 악공들의 눈길을 찬찬히 따라가보면 서로 간의 관계와 호흡을 파악할 수 있다. 북을 다루는 악공은 해금과 호흡을 맞추고 세피리와 대금, 향피리는 무동의 팔과 몸동작을 주시하며 음률의 빠르기를 조절하고 있다. 장구는 무동의 발동작을 이끌어주고 있으며 해금이 앞서 나가면 북이 뒤를 받치고 세피리의 선율에 향피리와 대금이 뒤따라온다. 발동작의 경쾌함과 높이에 맞춰 장구채가 호흡을 고르고 있다.

　강세황　악공들은 모두 흥겨워하고 몸동작은 음률을 따라 움직이고 있사옵니다. 도약하는 무동의 춤동작과 양쪽으로 올라간 입꼬리가 흥에 겨운 놀이판이 펼쳐지고 있음을 알게 하옵니다.

　정조　무동의 얼굴과 옷자락에서 역동적인 흥이 느껴지는구나. 그림에 흥까지 입힐 수 있다니 좋구나.

　김홍도　악단의 빠른 음률이 춤사위로 휘돌아나가는 신명 나는 장면을 그려보았사옵니다. 대상을 정하기 위해서는 세심한 관찰이 필요하온대 화원이 그림 속의 대상이었다가 그림 속 대상이 화원이 되는 교착 상태를 넘어 교감과 몰입의 경지에 이르러서야 비로소 생명력이 담기지 않을까 생각했사옵니다. 그리해야만 그림을 감상하는 사람이 그림 속 주인공으로 전이될 수 있을 것이옵니다.

[그림 2-12] 김홍도, 《풍속화첩》중 〈무동〉, 지본담채, 22.7×27cm, 국립중앙박물관

정조 그런 교착과 몰입이 선행되어야 또 다른 생명이 전이되는 꿈을 꾸는 그림
 이라……! 그 말이 정말 마음에 드는구나. 이 그림에서는 세피리 부는 악
 공의 부풀어 올라 터질 것 같은 양 볼과 하늘 높이 도약하려는 무동의 춤
 동작을 일치시킨 것이 제3의 시선 같구나.

김홍도 그러하옵니다. 전하! 무대의 중심은 무동이고 세피리 부는 악공의 음률이
 놀이마당을 이끌어가고 있사옵니다. 무엇보다도 이 그림의 백미는 동작
 속도에 따라 사뭇 바람을 일으키는 무동의 옷자락과 무동의 발동작에 맞
 추어 두드리는 장구재비의 어깨 춤사위이옵니다.

정조 그렇구나. 콧바람 소리에 어깨가 들썩들썩거리고 도포 안쪽 옷깃이 출렁
 거리는 것을 보니 장구재비 오른손 채끝의 박자가 바삐 돌아가고 있구나.
 이런 흥겨운 가락에 덩실덩실 어깨춤이나 춰보았으면 좋겠다. 게다가 이
 풍속화 속에 들어가 백성들과 같이 흥을 나눈다면 사악한 기운이 못 일어
 날 것 같다는 생각까지 드는구나.

기분이 흡족해진 정조는 주안상을 준비하라 일렀다.

주군과 신하의 관계를 떠나 호형호제하듯 세 사람은 술잔을 기울이며 그
림 속 백성들의 이야기에 취해 시간 가는 줄 몰랐다.

다음 장을 넘기자 우물가와 빨래터가 나온다. 남존여비 사상이 엄격히 존
재하는 유교 사회에서 여인네들끼리 흉허물 없이 자유롭게 시간을 보낼 수
있는 공간은 두 곳이다. 집 밖에 위치한 우물가와 빨래터가 있는 개울가다. 여
인네들에게 두 장소는 한마디로 해방구였다. 빨래는 물론 머리도 감고 목욕

까지 하던 여인들의 전용 공간인 빨래터는 남정네의 접근이 허용되지 않았다. 하지만 간혹 예외는 있었는데 여인네들이 물 길러 오가던 우물가에서 점잖게 목을 축이고 가는 남정네들의 모습은 가끔은 볼 수 있었다.

그림을 보면 우물가에서 물 한잔 걸쭉하게 얻어먹는 사내의 품새가 가관이다. 물 얻어먹기까지 과정을 유추해보면 수작을 걸고 있다. 따스한 봄날 대낮부터 친구 서넛이 주막에 앉아 술 한잔 걸치고 내기를 한다. 패를 돌려 한 사람을 정하고 우물가에 물 길러 나온 아낙 중 가장 어여쁜 새댁을 골라 물 한잔 얻어먹는 내기다. 새댁의 낯부끄러워 발그레해진 얼굴을 보자는 수작이다.

내기에서 걸린 남정네는 옷고름을 풀어헤치고 가슴을 드러낸 채 낮술에 취하였다는 듯 능청스럽게도 히죽거리고 있다. 곱게 생긴 새댁이 물을 길어 두레박을 건네자 목이 타는 듯 얼굴을 두레박에 묻으면서도 눈길은 또 다른 아낙에게 가 있다. 기분 좋게 마시는 물이다. 고운 아낙이 떠주는 물도 마시고 내기에도 이겼다는 의기양양한 표정이다.

그런데 이 남정네 뒤편에 곱지 않은 시선이 꽂힌다. 물동이를 이고 물 두레박을 손에 쥔 채 편한 걸음걸이를 위해 치맛단을 위로 말아 올리고 서 있는 아낙의 눈길이다. 다문 입이 팔자로 된 것을 보니 화가 난 표정이다. 머리에 이고 있는 물동이가 무거운데도 가던 걸음 멈추고 인상을 쓰는 다른 이유가 있을 듯싶다.

김홍도 마을 우물가는 아낙들이 물 길러 나왔다가 주고받는 농스런 입담에 웃음

[그림 2-13] 김홍도, 《풍속화첩》 중 〈우물가〉, 지본담채, 22.7×27cm, 국립중앙박물관

이 끊이질 않는 곳이옵니다. 이렇게 아낙들이 모이는 곳이니 때로는 호기심에 찬 남정네들이 기웃거리며 물 한잔을 핑계로 수작을 부리는 곳이기도 하옵니다. 이날도 어여쁜 새댁한테 수작을 거는 장면을 포착하였사옵니다.

정조　　선대왕이신 태조께서도 우물가에서 물 한잔으로 얻어먹고 신덕왕후와 부부의 연을 맺으셨지. 이 사내 물 넘기는 모양새로 보아 버들잎까지 띄우진 않았겠군.

강세황　남정네의 우악스런 모습으로 보아 아예 버드나무를 심어줘도 그 뜻을 읽지 못할 듯하옵니다.

정조　　그런데 이 그림에서는 제3의 시선을 도무지 찾을 수가 없구나.

김홍도　제3의 시선은 우악스런 사내의 왼손에 들린 갓을 한심스럽다는 듯이 바라보는 아낙네의 눈길에 두었사옵니다. 앞가슴을 풀어헤치고 물을 받아 마시는 사내의 옷가지 뒤로 감춰진 왼손에는 갓이 들려 있사옵니다. 갓으로 보아 분명 양반인데 점잖지 못하고 흐트러진 모습으로 물 한 모금 청하는 모습이 볼썽사납기도 하고 그 잘난 체면을 생각한답시고 갓을 뒤로 숨긴 것이 하도 눈꼴사나워 심통이 나 있는 것이옵니다.

정조　　그림이 아주 감칠맛 나는구나. 빨래터 그림도 어서 보자꾸나.

김홍도　빨래터는 마을에서 일어나는 소소한 사건부터 사람들의 일거수일투족까지 도마에 오르는 곳으로, 밀씀 올렸듯이 사내들의 접근이 금지되어 있사옵니다.

정조　　그런데 웬일인지 사내가 있지 않느냐?

[그림 2-14] 김홍도,《풍속화첩》중 〈빨래터〉, 지본담채, 22.7×27cm, 국립중앙박물관

김홍도 춘정이지요. 호기심을 이기지 못한 한 양반이 은밀히 훔쳐보는 장면이옵니다.

정조 평소에는 점잖은 척 허세를 부리며 거드름이나 피우는 양반들을 풍자한 게로구나. 모양새는 점잖아 보이는데 사람들 눈을 피해 바위 뒤에 숨어서 여인들을 훔쳐보고 있으니 큰 웃음거리가 되겠다.

강세황 부채로 얼굴을 가리긴 하였사오나 아낙들이나 몰래 훔쳐보는 한량의 눈빛은 숨길 수가 없사옵니다.

정조 허허~ 그런가. 과인이 보기에도 좀 심하구나. 이렇게 그림 속에 풍자와 해학을 한꺼번에 비벼 넣는 솜씨가 신통하다.

김홍도 이 그림에서는 가운데 앉은 아낙이 제3의 시선이옵니다.

정조 과인은 머리 빗는 아낙이 제3의 시선이라 생각하였는데 틀렸구나. 이렇게 매번 단원의 설명이 있어야 숨겨진 풍자를 이해하게 되니 백성들을 곁에 두기엔 아직도 거리가 멀어 보이는구나. 하지만 가야 할 길이 멀다 한들 그 길이 즐겁기만 하니 어찌겠느냐? 어디 단원의 해학이나 들어보자꾸나.

김홍도 가운데 아낙은 뒤에서 양반이 몰래 훔쳐보고 있다는 것을 알고 있사옵니다. 그래서 속바지를 허벅지 위로 끌어올릴 수 있는 데까지 한껏 올리고서 빨랫감은 염두에 두지 않은 채 방망이질을 열심히 하는 척 엉덩이를 들썩거리고 있으니 나를 좀 봐달라는 모양새이옵니다. 아마도 청상이 된 지 오래인 과수댁이 아닌가 짐작되옵니다. 이 모습에 한량은 침깨나 흘리고 있사옵니다.

강세황 슬며시 뒤돌아볼 듯 얼굴선 반쪽만 보여주고 있으니 이 양반 애간장이 녹

겠사옵니다.

정조 얘기를 듣고 보니 양반의 시선이 정말 들썩거리는 엉덩이로 향하고 있구나. 고약한 양반이로고. 어디 사는 누군지 내 궁금하구나.

김홍도 차마 물어보지 못하였사옵니다. 소신 또한 숨어 그린 풍정이니 그 양반과 다를 바 없사옵니다. 전하! 또 다른 다음 그림을 보시지요.

정조 민가에서 밥을 먹는 풍경 같구나.

김홍도 아니옵니다. 이 그림은 주막 풍경을 그린 것이옵니다. 오가는 행상들과 서민들이 간단하게 요기를 하면서 한잔 술로 고달픔도 날려버리는 정감이 넘치는 곳이옵니다. 서로 일면식도 없는 사람들이 같이 식사도 하고 때로는 하룻밤 묵어가며 귀동냥도 하는 사랑방 역할을 하기도 하옵니다.

정조 아주 단출하구나. 과인이 보기엔 평범한 민가의 모습과 다를 바 없을 것 같은데 여기에도 풍자를 빗댄 제3의 시선이 있느냐?

김홍도 네, 주모의 눈길과 밥값을 계산하는 행상의 눈길이 마주치는 지점을 따라가 보시면 답을 얻으실 수 있사옵니다. 동일하게 시선이 꽂히는 곳에는 어린아이가 있사옵니다. 이제 막 어린아이의 손이 어미의 젖가슴을 향하고 있고 끼니를 때우던 행상은 아이의 손끝이 내내 신경 쓰였사옵니다. 아이가 어미의 속살에 손을 넣으려 용을 쓰니 이참이다 싶어 곁눈질을 하고 있는 행상과 그의 은밀한 눈길을 의식하고 팔꿈치로 오므려 아이의 손을 제지하는 주모의 난감한 순간을 포착한 것이옵니다. 여자들의 촉은 육감에 해당되니 더욱 그럴 것이옵니다.

강세황 이 좋은 구경을 놓칠세라 행상은 곰방대까지 물고 급할 것 하나 없다는 듯

[그림 2-15] 김홍도, 《풍속화첩》중 〈주막〉, 지본담채, 22.7×27cm, 국립중앙박물관

느긋해 보입니다. 더욱이 한 모금 깊게 빨아들인 모양새입니다.

정조 아이를 보아하니 평소와 다른 어미의 행동을 이해할 수 없다는 표정으로 보채고 있구나.

김홍도 제3의 시선에 대한 설명을 하기 위해선 보채는 아이의 역할이 컸사옵니다. 또 다른 손님은 이런 분위기를 전혀 눈치 채지 못하고 마지막 밥 한술까지 맛나게 먹으며 흡족해하는 표정은 밥값을 계산하는 행상의 속마음을 대신 표현하고 있사옵니다.

정조 서로 간의 심리 상태를 엇갈려 처리하는 것이 풍속화가 보여주는 작은 미덕인 것 같다. 그림 속 인물에 대한 설명까지 들으니 감상하는 재미가 쏠쏠하구나.

벼 타작이 한창이다. 함박웃음 짓는 농부들의 표정에서 풍년이 느껴진다. 희희낙락 이보다 즐거운 농사일이 없을 듯한데 가슴을 풀어헤친 총각의 얼굴만 뚱하게 부어 있다. 올해 농사 잘되면 참한 색시 얻어 장가를 가기로 하였는데 산통이 깨진 것인가. 곧 상투 틀 일이 미뤄졌다면 도통 흥이 나질 않고 벼 낱알 터는 일이 즐거울 수 없으니 거의 화풀이 수준이다.

그런데 감독관인 마름은 볏짚 위에 돗자리 깔고 다리를 꼰 채 긴 담뱃대를 늘어뜨리고 대낮부터 졸고 있다. 낮술 한잔한 모양이다. 턱을 바치고 있는 왼팔에 힘이 빠진다. 비스듬히 뒤로 넘어간 갓은 끈에 의지해 겨우 매달려 있는 것으로 보아 오래된 마름의 연륜인지 아니면 아랫사람에 대한 인색함이 몸에 밴 건방인지 한참을 생각하게 만든다.

정조 벼를 수확하는 장면이구나. 다른 이들은 열심히 일하고 있는데 마름은 혼자 누워 구경만 하고 있구나.

강세황 전하께서 예전에 감상하신 〈행려풍속도〉와는 다르게 그려진 마름의 모습이옵니다. 이 그림에서는 마름을 큰 벼슬로 생각하고 으스대며 입만 가지고 관리 감독하는 마름을 사실적으로 그려낸 것 같사옵니다.

김홍도 들녘에서는 농부들이 가장 행복하옵니다. 비록 가진 것은 없으나 일한 만큼 수확할 수 있는 땅에서 보람을 찾기 때문이옵니다.

정조 그런데 그림 속 이 총각만은 웃지도 않고 불만이 가득하지 않느냐?

김홍도 보통 가을 수확이 끝나면 대개 나이 든 머슴은 장가를 가게 되는데 아마도 이 머슴은 산통이 깨진 모양이옵니다. 중매 역할을 할 마름이 내년에나 일하는 것 봐서 중신을 서겠다 한 모양이옵니다.

강세황 일리 있는 사연 같사옵니다. 장가 얘기가 아니더라도 총각의 마음을 아는지 모르는지 마름은 낮술에 취해 졸고만 있으니 화가 날 만도 하겠사옵니다.

정조 그러면 제3의 시선이 총각 머슴이더냐? 결실의 기쁨을 느끼기는커녕 긴긴 겨울밤을 홀로 지낼 일이 캄캄한 머슴 총각의 마음이구나. 그 마음이 꼭 다문 입에 잘 나타나 있구나.

정조와 두 사람은 《풍속화첩》의 나머지 그림들을 친친히 감상하는 동안 끊이지 않는 웃음소리에 시간만 깊어갔다. 백성들이 어떻게 살아가고 있는지 백성들의 숨결이 얼마나 따뜻한지 백성들의 맥박이 얼마나 고르게 뛰는지 그림

[그림 2-16] 김홍도, 《풍속화첩》 중 〈타작〉, 지본담채, 22.7×27cm, 국립중앙박물관

[그림 2-17], [그림 2-18] 김홍도, 《풍속화첩》 내 마름 모습과 〈행려풍속도〉 내 마름 모습

오른쪽 〈행려풍속도〉의 마름은 일하는 머슴들이 일을 제대로 잘하고 있는지 눈을 부라리며 꼿꼿이 앉아 감독하고 있다. 왼쪽 〈타작〉의 마름은 지주 이상으로 건방지게 그려져 있어 상반된 모습이다. 사대부의 주문에 의해 그려진 마름은 당연히 위엄 있게 관리하는 모습이어야 한다. 그러나 이 나라 군주가 백성을 바라보는 시선은 타작하는 농부들 이상으로 흐뭇하다.

으로나마 느끼게 된 정조는 더욱 위민정치에 뜻을 크게 품었다. 김홍도는 평범한 백성들의 지극히 일상적 모습을 화폭에 담으면서 무심코 지나쳐버리기 쉬운 표정까지 익살스럽게 풍자하여 얼굴 표정마다 따뜻한 정을 담았다.

정조 단원의 예술 감각을 통해 다른 세상을 본 것 같구나. 내 백성들의 숨결을 그려오느라 노고가 많았다. 앞으로도 단원이 그려내는 그림에 대한 기대가 자못 크다. 그리고 예술 문화는 사대부나 양반들의 전유물이 아니다. 백성이라면 누구나 참여하고 같이할 권리가 있다. 조선 어디에서나 조선인 누구에게나 예술은 예술일 뿐이다. 일찍이 세종대왕께서 한자로 인한 백성의 어려움을 헤아리고 한글을 창제하신 이유도 여기에 있듯이 위아래 없이 함께 나누고자 하는 뜻이 담겨 있는 것이다.

정조는 언제나 백성들 편이었다. 그들과 늘 함께하고자 하였다. 백성들과 어울려 농사도 짓고 새참도 돌려 먹으며 양반입네 하고 거드름 피우는 이들을 골려주고도 싶었다. 그 백성에 그 임금이고 싶었고 그 임금에 그 백성이고 싶었던 것이 솔직한 마음이기에 수없이 생각하고 마음을 다져갔다. 김홍도의 풍속화를 본 후 더욱 간절해진 백성에 대한 사랑은 정조의 정치 행보에 많은 영향을 미쳤다. 정조에게 즉문즉답即問即答이 가능하게 한 김홍도의 풍속화는 두 사람을 더욱 밀착시켜나갔고 칼끝보다 붓끝에서 묻어나는 정치만이 조선을 강하게 만들 수 있을 것으로 판단하였다.

풍속화 감상을 한 뒤 이미지 정치의 즐거움을 알게 된 정조는 이를 정치에 반영하고자 하였다. 문자가 아닌 백성도 쉽게 알아볼 수 있는 그림이 필요하였고 지속성을 지닌 그림의 덕목을 통하여 백성들과 소통하고 교유하고자 했다.

1783년정조 7년 11월 21일, 정조는 도화서 내에 시험을 거쳐 열 명가량 최고의 화원을 뽑아 자비대령화원差備待令畫員으로 임명하고 규장각 내 왕의 직속으로 두었다. 일반 도화서 화원들은 예조에 속해 있어 도화서 업무에 관련된 그림을 그리는 반면, 자비대령화원은 규장각에 속해 있어 정조가 곁에 두고 필요한 그림을 그리게 한 것이다. 이들에 대한 관리가 엄격하여 일 년에 네 번 시험을 치러 순위를 정하여 녹봉과 대우를 차등 지급하였다.(궁중에서는 거칠고 된소리 발음을 쓰지 않아 '차비差備'를 '자비'로 부드럽게 바꾸어 불렀다. '자비'란 뜻은 부르면 한걸음에 달려올 수 있게 준비하고 있으라는 뜻을 가지고 있다.)

정조는 그들 중 김홍도를 자비대령화원보다 각별한 대조화원待詔畵員, 즉 정조의 개인 화가이자 그림 선생畵師으로 대우하였다. 최고의 화원으로 다른 화원들과 경쟁하지 않고 재능을 마음껏 발휘할 수 있도록 배려한 정조는 김홍도의 최고 후원자였다.

안기찰방 김홍도,
명사들과 풍류를 즐기다(1784~1786)

정조 어진에 주관화사가 아닌 동참화사로 참여했음에도 그 공으로 안기찰방이라는 지방관리로 제수된 화원은 김홍도가 유일했다. 나이 마흔의 일이었다. 늘 그림 속에 빠져 살던 김홍도에게 찰방이란 관직은 커다란 변화를 가져왔다. 삼십 리마다 설치된 열한 개 역 역참에 속해 있는 구실아치 천삼백 명 이상을 관리해야 하는데다 수많은 역마驛馬를 총괄해야 하니 생소할 수밖에 없었다. 더욱이 매년 4월 8일 열렸던 안기역 축제, 오토안마제五土安馬祭를 직접 주관하면서 지방관으로서의 위상도 실감하게 됐다. 김홍도에게는 평소 만나야 하는 대상도 다르고 자신의 언동言動도 남의 눈과 귀를 의식해야만 하는 생활이 다소 불편할 수밖에 없었다.

1784년 8월 17일 경상도 관찰사인 이병모李秉模, 1742~1806가 청량사를 순찰할 때 주변 지방관리인 홍해군수 성대중·봉화현감 심공저·영양현감 김명진·하양현감 임희택·안기찰방 김홍도·사인士人 등이 청량산에 모였다. 당시 김홍도

는 나라 안에서 으뜸가는 화원인 국화國畵로 이름나 있었다.

청량산은 고요해 계곡물만이 유유히 달빛을 받아내는 팔월 한여름 밤, 한 순배씩 술이 돌아가고 분위기는 무르익었다.

이병모 오늘 모인 이 청량산은 퇴계께서 지극히 아끼던 곳으로 스스로 청량산인淸
凉山人이라 불리길 원했던 그런 곳입니다. 그리고 신라인 명필 김생과 최치
원이 학문을 수행하던 명산 중의 명산이기도 합니다. 오늘 우리가 이 명산
의 품에 안긴 만큼 속된 일을 잊고 풍치 있고 멋스러운 후일담을 만들어봅
시다. 이곳 원이신 성 군수께서 주관하시지요.

성대중 오늘은 달빛이 기울어 시흥을 더하고 있습니다. 장담컨대 이 자리는 한여
름 밤의 정취가 물씬 담긴 아회가 될 것 같습니다. 그간의 아회는 음악으
로 흥을 내고 그 흥에 취해 시를 짓는 것이 전부이지 않았습니까. 그런데
이 자리에 조선 최고의 화원인 단원 김홍도 찰방도 함께하셨으니 자못 기
대가 클 수밖에 없습니다.

고을 원들뿐 아니라 관찰사까지 자리한 곳에 지방관 자격으로 당당히 함
께한 자신의 위상을 믿기 어려웠다. 하물며 조선 최고의 화원이라 소개까지
받았으니 김홍도는 높아진 자존감에 뿌듯함을 감출 수가 없었다.

김홍도 산은 고요하고 물소리 여여하게 흐르고 있으니 누가 되지 않는다면 퉁소
한 곡조로 인사를 대신할까 합니다.

네 붓끝에 내 꿈을 실어도 되겠느냐? 191

이미 주고받은 술잔과 격 높은 분위기 때문에 감흥에 취한 김홍도는 계곡 바위에 자리를 잡고 앉아 퉁소를 불기 시작했다. 그 음률은 청아했고 푸르렀다. 시간이 지날수록 곡조는 맑았고 높게 휘돌아가는 가락은 청량산 열두 봉우리를 돌아 나오는 것 같았다.

성대중 마치 학을 탄 신선이 생황笙簧을 불며 내려오는 것 같습니다그려. 멀리서 바라보니 신선이요 가까이에서 봐도 옛적 신선과 다름없으니, 단원께서는 선계에서 오시었소?

김홍도 과찬이시옵니다. 그저 틈틈이 마음의 정적을 깨우기 위해 즐겨 불던 작은 재주일 뿐입니다.

이병모 내 오늘 제안하오니 이 뜻깊은 모임을 기억할 수 있도록 단원께서 아집도를 그려주시면 고맙겠소.

시흥이 무르익자 관찰사 이병모가 먼저 청량석淸凉夕 중 끝 자로 운자韻字를 돌리니 참석자들마다 화답시로 주거니 받거니 밤늦도록 풍류가 이어졌다. 김홍도 역시 「구름 병풍 안개 휘장 한 폭 한 폭 드러나니 누구의 솜씨인가. 아득히 망망한 열두 폭 그림雲屛霧障面面開 意匠蒼茫十二幅」이라는 시로 자연의 아름다움을 표현했다. 이날의 아취는 〈청량취소도淸凉吹簫圖〉로 그려졌다.

김홍도가 찰방으로 부임하기 칠 개월 전인 1783년 5월에 달구장운達句長韻이라는 풍류 모임이 대구에서 열리고 있었다. 달구장운이란 이덕무가 당시 대구 판관이던 홍원섭을 찾아가 스물두 운자로 된 명시를 전해주고 가자, 많은

문사들이 매죽헌梅竹軒에 모여들어 차운시를 연달아 짓던 문단성시文壇聖詩를 말한다. 이후 홍원섭이 임기를 마치고 대구를 떠나자 달구장운 모임은 시들해졌다.

그런데 관찰사 이병모가 1784년 여름에 성대중·김홍도 등과 가졌던 청량산 모임을 잊지 못해 본인의 관아인 정청각澄淸閣에 다시 이들을 불러 모아 아회를 즐기고 풍류를 이어가면서 징각아집澄閣雅集이라 불렀다. 이후 사람들은 징각아집을 달구장운의 연장이라 보았다.

성대중 달구장운이 소원해진 이후 좋은 벗님들과 유유자적하고자 해도 별다른 방도가 없었는데 정수재靜修齋: 이병모께서 이처럼 아회를 열어주시니 하루하루가 즐겁습니다. 게다가 태상太常: 홍신유의 글씨를 보며 문기도 느끼고 찰방 단원의 그림 감상하는 이 호사를 어디에 비유할 수 있겠습니까.

김영진 청량산에서 시작된 아회가 벌써 일 년이 다 되어가고 보니 우리가 유희하며 즐겨 남긴 글과 그림도 어느새 두루마리가 되었습니다그려.

임희택 금탑金塔 골짜기에 저녁 안개가 피어나는 승경을 뒤로하고 퉁소 불던 단원의 모습이 아직도 어제 일만 같습니다.

심공저 저도 그러합니다. 지금도 청량산 옥소봉玉簫峰에 머물러 있을 찰방의 퉁소 소리는 여전히 별과 달처럼 맑고 푸르게 빛나고 있을 듯합니다.

홍신유 맞아. 단원의 악기 다루는 솜씨는 남다르지. 다들 보셨겠지만 얼마 전에 징청각에서 모여 함께 시류를 나눈 후 헤어지려 할 때 말이오. 말에 오르는 단원을 보고 마당에 기르던 학 한 마리가 거문고갑과 대금집을 부리로

부비면서 아쉬워하질 않았던가?

성대중 단원이 거문고 줄을 타면 학이 마당을 돌며 춤을 추었고 대금을 불면 부리로 음을 맞추었으니 미물인 학조차도 떠나는 단원에게 서운했던 게지.

이병모 껄껄껄~ 그러고 보니 우리가 그동안 함께해왔던 아회는 기억될 것이 참으로 많네. 우리의 아회가 부러움의 대상임은 자명한 일이고 단원의 그림과 태상의 글씨까지 풍류를 흔드니 이 영남 사람들의 우러름은 당연한 일 아니겠는가? 나는 이것이 바로 이 지방의 성대한 문물이라 자랑하고 싶다네.

성대중 그것이 바로 관찰사께서 주관하는 아회의 본질이 아니겠습니까?

김홍도는 징각아회 풍류를 마음껏 즐기면서 본인의 의지대로 그림을 마음대로 그릴 수 있고 명분이 분명하여 한지를 대하는 횟수를 늘릴 수 있었기에 안기찰방 생활이 처음과는 달리 편안하고 행복해졌다.

이즈음 김홍도는 남종화풍의 그림에 정묘한 필선을 더하는 묘미에 빠져 있었다. 그것은 이전에 그렸던 정조 어진의 의습선과 수염을 그리며 익힌 필법을 그림에 접목시키는 것이었다. 쥐 수염으로 만들어진 서수필이 가진 매력은 머리카락보다 가늘고 끊어지지 않는 필선을 그을 수 있다는 것이었다. 마치 철선鐵線처럼 단단함이 느껴지고 사람의 표정은 물론 의습선을 정갈하게 잡아낼 수가 있었다.

대구 감영 내에는 수령이 오래된 오동나무가 있었는데 무더운 여름이면 그 아래에서 노구鑪具 솥에 차를 달이며 소박한 아회를 열기도 하였다.

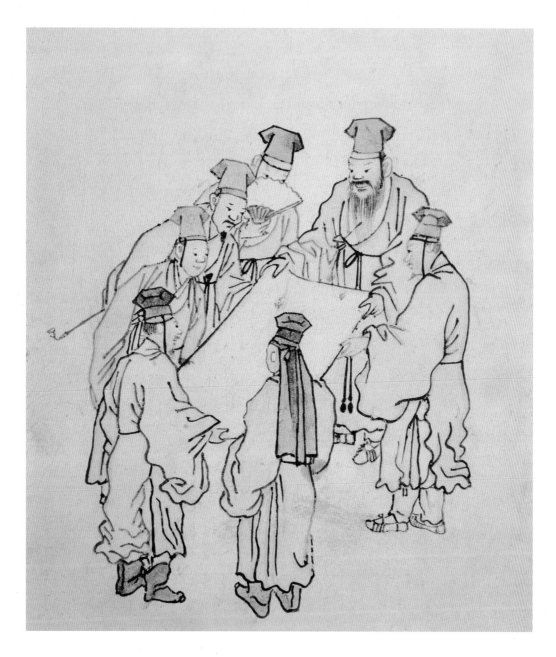

[그림 2-19] 김홍도, 《풍속화첩》 중 〈서화 감상〉, 지본담채, 22.7×27cm, 국립중앙박물관

그림 속 양반들이 서화를 감상하는 장면. 〈서화 감상〉과 〈짱각아집도〉에 나타난 등장인물들의 구성이나 그려진 필선으로 보아 동일 인물일 개연성이 크다. 두 그림 모두 안기찰방 시절 전후(1783~1786)로 그려졌을 것이다.

김홍도는 징각아집의 정신이 살아 있는 아집도를 그리고 싶었다. 일개 화원이었던 자신을 알아봐주고 풍류를 함께 나누는 관찰사와 고을 원들에 대한 보답이라 생각한 그는 기존 아집도와는 다른 분위기로 벗들 중심의 아집도를 그려내고자 하였다. 아주 오래전 열아홉 살 때 스승 강세황의 권유에 의해 등장인물들을 그려나갔던 〈균와아집도〉 합작품이 떠올랐다.

성대중 저 멀리 보이는 배경을 보니 마른 붓으로 심중에 있는 산수를 그린 듯하니 남종 문인화풍이구려.

이병모 그림 속 성근 오동나무를 보니 나는 오동나무 아래 시문을 짓고 그림을 그리던 그때 그 모임이 떠오르는군.

홍신유 이것이 바로 신의 경지가 아니겠소?

김홍도 굳이 그림에 대한 설명을 올리면 오동나무 이파리는 난을 치듯 매화를 치듯 하였습니다. 이는 매화와 난의 향기를 담아보고자 한 것입니다.

홍신유 나도 생각나네. 오래전 질펀하게 오동나무 아래서 대취한 적이 있지 않은가? 그때 취기가 오른 단원이 그 자리 인물들뿐 아니라 시중들러 온 관기官妓까지 그림에 넣지 않았는가?

성대중 그랬지. 그때 우리가 오동나무 아래서 풍류를 즐기는 아회라는 의미로 오원아집梧園雅集이라 하자고 하였더니 단원이 오원아집도라 붓을 놀리지 않았는가?

김홍도 하하~ 저도 기억납니다. 그날은 몹시도 흥에 겨워 거문고 줄도 타고 은근한 성화에 붓을 들긴 했지만 선조차 바르게 그리지 못했던 기억이 송구

[그림 2-20] 전 김홍도, 〈징각아집도(澄閣雅集圖)〉, 지본담채, 37.6×27.3cm, 개인 소장

가느다란 필선의 간결함과 정확성으로 보아 김홍도의 붓끝이 가장 무르익었을 때 그렸을 아집도다. 물오른 성근 오동나뭇가지에 짙은 먹으로 처리한 오동나뭇잎에서 생명력이 느껴진다. 때는 초여름인 것 같다.

합니다.

성대중 껄껄껄, 그 그림을 볼 때마다 아직
도 나는 술기운이 돌아 나오는 듯
한 걸 보니 비록 그대가 취해 그린
그림이라지만 그림까지도 아직 취
중이라네.

김홍도 얼굴 뜨겁습니다. 그만들 하시지
요. 〈징각아집도〉에서 곰방대 물
고 서책을 보고 있는 오른쪽 분은
짐작하시다시피 아회 좌장 어르신
관찰사 대감이십니다. 왼쪽에는
함께 시문을 짓고 있는 모두의 모
습을 필선으로 잡은 것입니다.

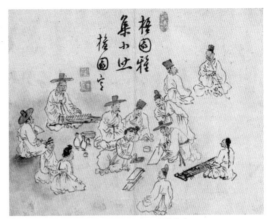

[그림 2-21] 김홍도, 〈오원아집도〉, 규격, 소장처 미상

대구 감영 내 오동나무 아래에서 가졌던 아회 장면으로 추정. 편안한 자세로
먹을 갈고 있는 관기와, 얼굴에 취기가 올라 붓을 잡고 있는 선비, 호기심 어린
눈으로 바라보는 세 사람의 모습이 자연스럽다. 거문고를 타는 또 다른 이와
댕기머리 동자의 모습을 보면 당시 아회에는 음악과 풍류가 절대적이었던 모
양이다. 가운데 주병이 있는 것으로 보아 모임은 진행 중이고, 취기가 오를 대
로 오른 단원이 흥에 겨워 즉석에서 그린 듯 필선이 구불구불하다.

성대중 그렇다면 한지에 붓을 더하고 있는 이가 단원 자네 아닌가. 그 옆에 나도
보이는구먼. 이처럼 사람의 속성을 필선 하나로 그려내고 있으니 거울 속
모습을 보듯 묘한 기가 느껴지네.

이병모 단원의 붓놀림을 보고 있노라면 이곳에다 도화서를 옮겨다 놓은 듯하네.

김홍도 아시다시피 핵심은 사람에 두었습니다. 저는 어린 시절 표암 스승을 만났
고 입궁해서는 좋은 선배 화원들과 어울려 그림을 그릴 수 있었습니다. 그
리고 무엇보다 임금 곁에서 화원으로서는 누릴 수 없는 총혜(寵慧)까지 입고
그 은공으로 이렇게 관찰사 대감을 비롯한 여러분과 함께 풍류를 즐길 수

제2부

있음에 감사하며 그림에 담아보았지요.

성대중 이것도 우리의 복인 듯하네. 그림에서 어디 하나 흠잡을 곳이 없네.

이병모 단원의 그림 하나로 우리가 누렸던 풍류가 고스란히 녹아들었으니 이 어찌 영남지방의 자랑이 아니겠는가?

성대중 내가 보기에 오늘 그림 속 필선에서 예리한 붓끝이 느껴졌다네. 생각건대 단원의 예술혼이 가장 빛나는 시기, 필선이 가장 무르익었을 시기가 지금이다 싶네.

이병모 우리는 지금 조선 회화사의 정수를 맛보고 있다 하여도 되지 않겠나?

성대중 제대로 된 풍류와 멋을 즐기려면 좋은 때와 장소, 그리고 사람, 이렇게 삼박자가 맞아야 하네. 하지만 그 때와 장소를 만나기는 쉬워도 걸맞은 사람을 만나기란 어려운 일이고, 혹 그런 사람을 만났다 하더라도 함께 뜻을 펼칠 수 있는 태평성세를 만나는 것은 더 어렵지 않겠는가?

이병모 난정蘭亭의 고사에 버금가는 아회를 우리가 징청각에서 마음껏 즐기었으니 여한이 없을 듯하네.

성대중 우리가 누린 자취를 화폭에 담아 후세에 전하지 않는다면 누가 징각아집의 모범을 기억하겠는가? 단원의 공이 크네.

김홍도 태평성세를 이끌어나가시는 임금님의 덕 아니겠습니까?

성대중 단원 말이 맞네. 그런데 이제 단원을 볼 날이 머지않을 듯하네.

홍신유 단원이 떠난단 말인가?

성대중 생각해보게. 예원의 정치를 아는 임금께서 총애하는 단원을 어찌 이곳에 오래 묶어두겠는가?

홍신유 그 말을 들으니 대단히 아쉽지만 나 역시 지방에 오래 머물 인재는 아니라고 생각했었네. 임금께서 단원을 곁에 두려 하시는 이유를 알 수 있을 것 같네.

이들의 대화가 임금에게 전해진 것일까? 김홍도는 이 년 사 개월 만에 다시 도화서로 복귀하였다.

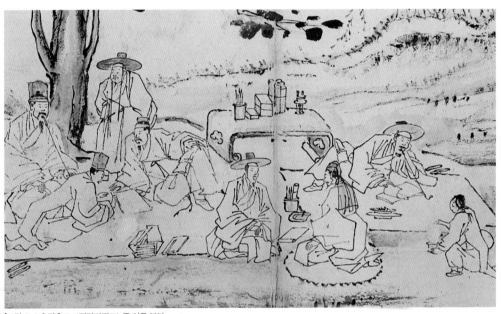

[그림 2-22] 김홍도, 〈징각아집도〉 중 인물 부분

각기 다른 방석 위에 그려진 인물 구성을 보면 곰방대를 물고 서책을 넘기고 있는 이병모 관찰사, 성대중·김홍도를 비롯한 문사 네 명이 시문을 짓거나 그림 그리는 장면, 한 선비가 유생에게 무언가를 가르치고 있는 모습 등 세 단락으로 구분했다. 서수필의 가는 필선으로 각기 다른 갓이나 두건을 쓴 일곱 사람 모두 얼굴 모습을 정밀하게 그려 현장감이 전해진다. 서탁과 문방사우가 갖추어진 품격 있는 아회를 즐기고 있다.

〈단원도檀園圖〉에서 옛 추억을 더듬다(1781~1784)

1781년 청화절淸和節에 김홍도 뵙기를 청하는 사람이 있었다. 그 사람은 시대를 앞서간 여행가이자 산행 전문가로 벼슬도 마다하고 처자식을 뒤로한 채 이십여 년간 전국을 주유周遊하며 기이한 삶을 이어간 정란鄭瀾이었다. 조선 팔도 그의 발자국이 닿지 않은 곳이 없었다. '넓고 푸른 바다로 달아난 사대부 선비'란 의미를 담아 창해일사滄海逸士라고도 하였다. 이에 김홍도는 사형처럼 따르는 담졸澹拙 강희언과 함께 그를 집으로 초대하였다. 초대받은 강희언은 그를 '꼭 한번 뵙고 싶었던 분'이라며 반색하였다. 당시 정란은 김홍도보다 스무 살이나 많았고 강희언은 김홍도보다 일곱 살이나 많았다.

정란　내 전국을 여행하며 묵객과 지식인을 만나보았으나 오늘처럼 기대된 적은 드문 일이외다. 채제공 어르신과 표암 어르신·최북·이용휴·서유구 등 많은 문인과 화원을 만나 이야길 나누다보면 으레 단원 그림에 대한 이야기가 나와 흥미를 갖게 되었소이다. 그래서 한번 뵙기를 청한 것이오.

김홍도　창해 어르신은 일찍이 세속을 초월해 전국을 주유하듯 살아가신다 들었습니다. 그리고 어르신을 몹시 뵙고 싶어 하는 감목관監牧官: 천문 지리 측후 등을 관장하는 관직도 자리를 같이하자 청하였습니다.

강희언　이리 뵙게 되어 영광입니다. 강희언이라 합니다.

정란　나도 이야기 많이 들었다오. 스승이신 표암께서 제자에 대한 기대와 칭찬이 크더이다. 스승 이야기가 나왔으니 내가 섬기었던 청천靑泉 신유한申維翰

스승님에 대해 이야기를 좀 해야겠소.

강희언 　문과 시험 장원 급제로 세상을 놀라게 한 경상도 최고의 문사 청천 어르신을 스승님으로 모셨으니 배우고자 하는 사람에게 그보다 더 큰 복이 어디 있겠습니까?

정란 　내 생의 전부였다네. 비록 스승님 벼슬이 연천현감과 봉상시 첨정밖에 이르지 못한 것은 서자^{庶子} 출신이셨기 때문이라네. 나도 한때는 스승님 밑에서 과거를 준비한 적이 있었지.

강희언은 그가 왜 과거를 치르지 않는지 묻고 싶어 막 운을 떼려는데 정란이 이내 말을 이어갔다.

정란 　스승께서 1719년^{숙종 45년} 통신사 일원으로 왜나라를 방문하였을 때, 왜나라의 수많은 문객이 거리를 메우고 줄을 서서는 사뭇 진지하게 '학사대인께 글을 청합니다'라며 시문을 받아가고자 대문 안을 가득 채우던 진풍경과 흠모의 칭송이 쏟아지던 후일담을 들려주실 때, 나는 우리네와 다른 그들의 풍습과 거리 문화를 한 번이라도 더 듣기 위해 스승님을 보챈 적이 있었지. 스승께서는 그때 들려주시던 여행담을 정리해 『해유록^{海遊錄}』이란 기행문을 남기셨다네.

강희언 　박지원의 『열하일기』는 중국 기행문이고 청천 어르신의 『해유록』은 왜나라 기행문으로 서로 쌍벽을 이루고 있다고 들었습니다. 유려한 문장으로 그들의 풍습을 섬세하게 기술하여 마치 눈으로 보는 것 같다는 이야기를

들은 적이 있지요.

정란 　허허~ 그래서 나는 스승님의 『해유록』을 읽으며 그 진풍경을 상상만 하려니 도저히 성에 차질 않았다네. 차라리 낯선 세상을 직접 몸으로 부딪치며 경험해보고 싶다는 생각에 엉덩이가 들썩거려 가만있을 수가 없었지. 일종의 병에 걸렸던 것이야. 자유로운 삶에 흥미를 느끼고 동경하게 되면서 과거 시험은 머릿속에서 사라지고 새로운 세상이란 존재가 온몸을 깨웠지. 그러다가 내 나이 서른 살 때 스승님이 돌아가시고 삼년상을 마친 후 전국 방랑길에 올라 지금까지 이렇게 떠돌고 있다네.

김홍도 　청천 어르신이 연천현감으로 있을 때 경기도관찰사 홍경보·양천현령 겸재 정선과 함께 연강漣江: 임진강에서 뱃놀이를 즐기시고는 기록으로 남겼다는 《연강임술첩漣江壬戌帖》도 보신 적이 있으시겠군요?

정란 　당시에는 소동파의 유희를 한 번 따라해보는 것이 사대부들의 호기였다네. 그래서 연강 우화정羽化亭에서 배에 올라 적막한 풍광을 옆에 끼고 가을 달빛 젖어드는 강물을 바라보며 사십 릿길 웅연熊淵까지 야연夜宴을 즐기신 게지.

김홍도 　그 뱃놀이의 감회를 잊을 수 없어 관찰사는 서문을 쓰고, 겸재 어르신은 우화정에서 배에 오르는 장면과 웅연나루에 정박한 풍경을 그리고, 청천 어르신은 그날의 감상을 문장으로 남기셨다는 이야기를 들은 바 있습니다. 세 벌의 화첩으로 만들어 각기 한 벌씩 나누셨다지요?

강희언 　생각해보니 임술년壬戌年은 평생에 한 번 오는데 1742년이 임술년이었으니까 단원은 태어나지도 않았었구려. 허허~.

강희언 창해께서는 전국 명산이란 명산은 다 등반하셨다 들었습니다.

정란 한곳에 머물지 못하는 역마살이 깊기 때문이라네. 미지의 세계를 동경하고 남들이 하지 못하는 여행길에 오를 때마다 느끼는 설렘과 흥분은 그만한 가치로써 보상해주더군. 이 몸이 허락하는 한 온 세상을 주유할 생각이네.

김홍도 그럼 백두산은 언제 오르셨습니까?

정란 내 나이 쉰다섯 살, 그러니까 지난해이군. 민족의 정기가 서려 있는 백두산에서 산하를 굽어보는 그 감흥을 어찌 말로 전할 수 있겠는가? 동서로 나뉘는 압록강과 두만강의 정점이 되기도 하고 백두에서 시작되는 조선의 상서로운 기운이 금강산과 태백산을 거쳐 소백·월악·속리·덕유·가야·묘향, 그리고 지리산으로 내달리는 느낌을 받았다네. 아래에서 바라보는 장백폭포의 장엄함과 쏟아내는 물소리는 아직도 눈과 귀에 생생하다네. 내 여행의 백미이자 완성이라 자랑하고 싶다네.

김홍도·강희언 참으로 대단하십니다.

두 사람은 끊임없이 이어지는 정란의 무용담에 귀 기울이느라 시간 가는 줄 몰랐고 주고받는 대화로 인해 술자리는 길어졌다. 그 흥에 취해 정란과 강희언은 시문을 주고받고, 김홍도는 화답하는 의미로 거문고를 탔다.

정란 내 제안하노니 오늘 이 자리를 '문학과 예술을 즐기는 변하지 않는 본보기'라는 의미를 담아 진솔회眞率會라 부르는 것이 어떠한가?

이렇게 단원의 집에서 가졌던 진술회는 큰 아쉬움 속에 다음을 기약하였다. 이후 김홍도는 어진을 그린 공로로 경상도 안기찰방으로 부임하였고 1784년 세밑에 전국을 유람 중이던 정란이 마침 김홍도를 방문하였다. 실로 사 년 만에 다시 만났으나 아쉽게도 그해 강희언은 세상을 달리하고 없었다.

정란 　단원! 오랜 만일세.

김홍도 　창해 선생님 아니십니까? 회갑 나이에도 세상을 주유하고 계시니 건강은 하늘이 주신 듯합니다.

정란 　단원 이 사람아, 보다시피 머리는 허옇고 수염과 눈썹에도 눈이 내려 이제는 늙은 촌부나 다름없네. 담졸도 이 세상 사람이 아니니 누가 먼저고 누가 나중이랄 것이 없지 않은가? 여러 해 전 자네의 집에서 가졌던 만남을 생각하면 아직도 마음이 찡하네.

김홍도 　저도 십 년 전 같이 교지를 받고 사형으로 모셨던 담졸과의 인연을 생각하면 마음이 짠합니다. 헌데 이미 옛사람이 되어버렸으니 세월이 무심타 할 수밖에 없습니다.

정란 　그래 안기찰방직 벼슬은 할 만한가?

김홍도 　배운 거라곤 그림 그리는 것밖에 없는데 벼슬까지 하려니 그 벼슬살이가 오죽하겠습니까? 무탈하게 일 년을 보내긴 하였으나 역마를 관리하는 관청에서 벗어나지 못하고 궁색하게 지내고 있습니다.

정란은 닷새 동안 이곳에 머물며 술로 회포를 풀고 전국 곳곳 기이한 이야

[그림 2-23] 정선, 《연강임술첩(漣江壬戌帖)》 중 〈웅연계람(熊淵繫纜)〉, 견본담채, 96.6×35.5cm, 1742, 개인 소장

임술년(1082년) 7월과 10월 보름날, 소동파는 황강에서 뱃놀이를 즐겼다. 그리고 그날의 순수한 감흥을 적어내려간 것이 「적벽부(赤壁賦)」다. 사대부 양반들은 육십 년마다 찾아오는 임술년이 되면 평생 한 번 잊지 못할 뱃놀이를 즐기면서 '달은 훤했고, 바람은 드물었고, 물결은 잔잔했다.' 「적벽부」를 따라 부르며 흥에 빠지는 것을 최고의 여흥으로 보았다.

[그림 2-24] 《연강임술첩》〈우화등선(羽化登仙)〉 중 인물 부분

경기도 관찰사 홍경보는 임술년 10월 보름날 소동파의 「적벽부」를 따라 뱃놀이를 즐기며 시도 짓고 그림도 그리는 모임을 생각했다. 그리하여 두 사람을 우화정으로 불렀다.

[그림 2-25] 《연강임술첩》 중 〈웅연계람〉 부분

그림을 자세히 보면 관찰사가 두 명의 수령으로부터 히례를 받고 있다.

기도 들려주며 거문고도 타고 시와 문장을 논했다. 그러는 와중에도 강희언의 빈자리는 컸다. 하루는 정란이 김홍도 앞에 첩을 내놓았다. 표지에는《불후첩不朽帖》이란 글씨가 단정하게 씌어 있었다.

정란 여행하는 동안 정말 운 좋게도 많은 문장가와 화원을 만날 수 있었다네. 문장가에게서 받은 시문과 화원들이 날 위해 그려준 그림들을 첩으로 꾸며본 것이라네.

김홍도 불후! 썩지 아니하고 영원히 없어지지 않는다. 첩의 제목이 마음에 듭니다. 한번 들춰보겠습니다.

책갈피를 한 장씩 넘기자 잘 정리된 문사들의 시문과 잘 아는 화원들의 그림이 한눈에 들어왔다. 그 가운데서도 자신을 얽고 있는 모든 것을 단칼에 끊어버리고 백두산 등정을 위해 떠나는 정란에게 쓴 이용휴의 시가 눈에 띄었다. "천하의 그 어떠한 것도 여행의 즐거움과는 바꿀 수 없을 것이다. 여행에 미치지 않고는 불가능하다"는 채제공의 평도 있었다. 청노새와 동자를 거느리고 여행하는 풍경을 그린 김응환과 허필의 그림, 백두산 정상에 오르던 감흥을 최북으로 하여금 그리게 한 백두산 그림도 철해져 있었다. 스승인 표암의 산수화가 나오자 김홍도는 남모를 감회가 솟아나기도 하였다.

정란 표암 어르신의 그림은 어렵게 받았네. 누굴 위해 그린다는 것이 재주 부리는 듯하여 산수 그림은 자신이 없는 분야라며 극구 사양하셨었지.

김홍도 대단하신 열정만큼 이 《불후첩》은 후손들에게 오래도록 여행의 길잡이로 남게 될 것입니다.

정란 남들은 처자식 팽개치고 여행이나 즐기는 무책임한 사람이라 말하지. 하지만 성대중께서 '불후 그 이름대로 길이 남을 것이다'라며 위로해주셨다네. 하지만 가족에게 씻지 못할 죄를 지었지. 나에겐 기동箕東, 1758~1775이란 아들이 하나 있었는데 나를 대신해 힘들게 가장 역할을 하다 열여덟 살에 요절을 하였다네.

정란은 술 한 사발을 단숨에 들이키고는 말을 이어갔다.

정란 금강산 등반 여정을 마치고 집에 당도하니 아들은 보이지 않고 여윈 며느리만 집을 지키며 눈물만 찍어내고 있어 연유를 물으니 기동의 묘로 안내하더군. 못난 아비의 눈물은 사치라는 생각에 참으려 애썼지만 어찌 그게 마음대로 되는가? 한참을 울었지. 그런데 묘지명에 이용휴가 '아, 슬프다. 산길에 사람 발길 끊어지고 숲에 걸린 해 저물어가는데 대문에 기대어 아버지를 기다리는 아들의 모습만 남아 있네' 이렇게 적어놓았지.

슬픔에 목이 멘 정란은 다시 술잔을 들이켰다. 김홍도는 해 저물어가는 대문에 기대어 아버지를 하염없이 기다렸을 아들의 마음이 읽히 가슴이 먹먹해지고 눈시울은 붉어졌다. 김홍도는 아들을 먼저 보낸 단장의 슬픔을 위로하고 싶었다. 내내 지워지지 않을 것 같은 공명 같은 마음으로 붓과 종이를

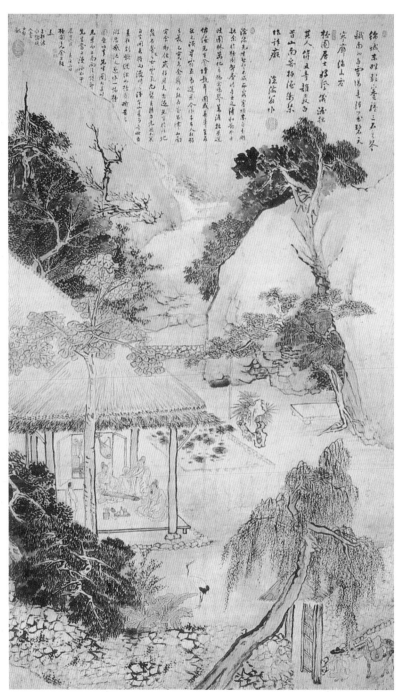

[그림 2-26] 김홍도, 진솔회 장면을 그린 〈단원도〉, 지본채색, 78.5×135cm, 1784, 개인 소장

1781년 청화절에 김홍도·강희언·정란 세 사람이 함께 어울렸던 진솔회를 추억하기 위해 단원이 정란에게 선물한 그림. 그림을 보고 있으면 말을 걸어오는 것 같다. 대문 밖 어린 종과 청노새의 모습에서 기다림이 느껴지고 주인과 종(從) 간의 거리는 대문의 안과 밖이다. 그 거리감을 비틀어 어린 종과 청노새를 안으로 들이고 싶다.

꺼내 들었다.

김홍도 선생님, 오늘이 지나가면 어찌 나중을 기약하겠습
　　　　니까? 한양에서 가졌던 조촐한 풍류 모임인 진솔
　　　　회 장면을 그려내고 싶습니다.

정　란 달이 차고 기우는 것이 사람의 만남인데. 예단할 수
　　　　없는 것이 운명이라 하나 바람이 깊다면 세월이 그
　　　　리 무심하지는 않으리라보네.

　김홍도의 〈단원도〉 그림 속 배경은 진솔회를 열었던
단원의 집이었다. 초가로 이은 사랑방 들마루에 세 사
람이 어울려 거문고 줄을 튕기고 그림과 시를 나누었던 삼 년 전 추억들이 되
살아나 곳곳에 풍류가 가득하고 선비의 멋이 가득했다. 마당 평상 위로 가지
를 늘어뜨린 고송을 받치고 있는 기둥을 보면 주인의 섬세함이 묻어났다. 거
문고 운율에 맞춰 학이 춤을 추고 있고, 관음죽과 어우러진 괴석 옆 조그만
연못에 연잎이 무성해지는 것으로 보아 여름 초입 같았다. 대문 밖에서 버드
나무 잎을 세는 어린 종은 모임이 파하기를 기다리며 지친 듯 앉아 있고 귀를
쫑긋 세운 청노새가 안에서 들려오는 소리에 귀 기울이고 있다. 한 필 한 획
에 소나무·오동나무·대나무·파초를 그려나가는 단원의 손놀림에는 거침이
없었다.

　지금은 이 세상 사람이 아닌 강희언을 그림 속에 남겨두고 능숙한 손놀림

으로 획을 그어나가고 점을 찍어내는
단원의 모습은 마치 자연 속을 노니는
한 마리 학과 같았다. 공을 들여 그림을
완성한 김홍도는 제발題跋을 쓰고 낙관
을 찍으며 마무리하였다. 그림 그리는
모습을 차분하게 지켜보던 정란이 침
묵을 깨고 말을 이었다.

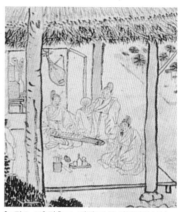

[그림 2-28] 김홍도, 〈단원도〉 중 왼쪽 하단 부분

거문고를 타는 사람이 김홍도이고, 기둥에 기대어 부
채질하고 있는 사람이 강희언이다. 허리가 구부정한
자세로 앉아 있는 사람이 정란이다. 성대중은 정란의
얼굴을 보고 눈썹과 광대뼈가 튀어나온 것이 기이하
다며 서양 신부 마테오 리치의 얼굴을 닮았다고 툭툭
웃음을 던졌다.

정란 바로 그때 그 모습이야. 왜 사람
 들 입에서 단원을 조선 최고의
 화원이라고 칭송하는지…….

김홍도 과찬이십니다.

정란 이번 여행길에서 단원이 들려주는 거문고 한 곡조 듣기만 해도 여한이 없
 을 것 같았는데…… 이 늙은이를 박대하지 않고 옛정을 담은 그림까지
 선물 받았으니 앞으로 가야 할 내 인생이 허허롭지 않을걸세.

 정란은 진솔회 장면을 촉촉한 눈길로 감상하다가 그림 오른쪽 빈자리에
감회를 써내려가기 시작하였다.

 금성錦城 동편 물가에 지친 청노새 쉬게 하고

 석 자 거문고로 초면 인사 나눴지.

네 붓끝에 내 꿈을 실어도 되겠느냐? 213

흰 눈 남아 있는 따스한 봄날에 한 곡조 타고 나니

푸른 하늘이 휑하여 바다와 하늘 빈 듯 고요하네.

단원 거사는 풍채가 번듯하고

담졸 그 사람은 훌륭하고 기이하였도다.

그 누가 흰머리 늙은이를 산남의 손님으로 맞아

술잔 부딪히고 거문고 두드리며 원 없이 놀아주나.

창해 옹이 짓다.

김홍도 이제 가시면 언제 뵐 수 있을지 기약조차 할 수 없으니 섭섭하기만 합
 니다.

정란 내 고향인 영남 군위에 내려가 한겨울을 지내다가 날이 풀리면 탐라도로
 넘어갈 생각이네. 그곳 섬사람들이 사는 모습도 보고 그곳의 덕망 있는 학
 자와 명인도 만나고 한라산 정상에 올라 섬의 정기를 느낄 생각이야.

김홍도 다음에 뵈오면 기이한 남도 이야기를 기대하겠습니다.

정란 허허~ 그러세나. 다음에 만나면 안기에서 누렸던 닷새 동안의 추억을 그
 려주게나. 허허~ 농일세. 이번에 한양 가면 고송유수관도인[이인문]을 만나
 단원 안부도 전해주고 진솔회 그림도 같이 감상하겠네.

 한양에 올라온 정란은 단원의 절친인 이인문에게 그림을 보여주었다. 이
인문은 초가집 사랑방 들마루에서 가졌던 진솔회의 풍류 가득한 만남을 이렇

게 그림으로 화답할 만한 사람은 단원밖에 없을 거라 생각했다. 그러고는 얼굴 가득 미소를 머금으며 그들의 지정至情을 헤아리는 관화기觀畵記를 달고 싶어 했지만 여백이 여의치 않아 '이 그림을 보았다'고만 적었다.

아름다운 금수강산을 그려오라(1788)

경복궁 경회루 뜰을 거닐던 정조는 단풍 들기 시작하는 나무들을 바라보면서 자연의 오묘한 변화에 경이로운 눈길을 보내며 수면 위로 햇빛을 받아 반짝이는 물비늘이 더해지자 어디론가 떠나고 싶은 마음이 간절해졌다. 늘 꿈을 꾸었다. 궁을 떠나 해동 제일의 명산, 금강산을 찾아가는 일이었다. 그러나 직접 가볼 수는 없는 몸이니 그림이라도 보면서 위안을 삼아왔다. 하지만 시간이 지날수록 금강산에 대한 갈증은 더해만 갔다. 다음 날 정조는 김홍도와 김응환에게 입궐하라 명을 내렸다. 김응환은 김홍도보다 세 살 많은 화원 선배였고 이때 김홍도의 나이는 마흔넷이었다.

정조　안기찰방직이 어떠하였더냐? 그곳에서 지낸 이야기를 해보라.

김홍도　그림밖에 모르는 환쟁이에게 너무나 과분한 자리였으나 그 직에 대한 경험은 제게 많은 것을 가르쳐준 기회였사옵니다. 그리고 전하의 배려로 내려간 부임지가 아름답지 않은 곳이 없기에 그림 공부를 계속할 수 있었사옵니다. 왜 이 나라 이 땅을 삼천리 금수강산이라 부르는지 비로소 알게 되었

사옵니다.

정조 단원이 그리할 줄 알았다. 과인이 오늘 그대들을 부른 이유가 궁금할 터이 지? 일찍이 율곡은 '금강산은 하늘에서 떨어져 나온 것으로 결코 속세에 서 생긴 것이 아니다'라고 칭송을 아끼지 않았다고 들었다. 그리고 그 아 름다운 절경이 청나라에까지 알려져 '한 가지 소원이 있다면, 조선에서 태 어나 금강산을 보았으면 원이 없겠다'며 부러워한다고 들은 적이 있다. 과 인도 그림으로만 접했지만 '금강산을 마음의 벗'이라 칭하였지. 그런데 벗 이 보고 싶다면 이내 불러들이면 될 것이나 금강산은 그럴 수가 없구나. 그래서 그대들을 부른 것이다.

김응환 금강산은 그 어느 산과도 견줄 수 없는 경이로운 절경을 가지고 있기에 많 은 사람이 동경의 대상으로 여기고 있는 천하제일의 명산이옵니다.

정조 그러니 내 답답함이야 이루 말할 수 없구나. 조선 사람으로 태어나서도 몸 이 매어 있으니 금강산을 가볼 수 없는 처지가 딱하지 않느냐?

김홍도는 끊임없이 이어지는 당파 싸움으로 인해 잠시도 조정을 비울 수 없는 정조가 안쓰러웠다. 더욱이 금강산을 마음의 벗으로 삼았다 예찬하면서 그리워하는 모습을 바라보며 조금이나마 그 갑갑함을 덜어드리고 싶었다.

정조 가고 오는 것이 어찌 발걸음뿐이겠느냐? 긴 필을 통한 글로써 서로의 사정 과 마음을 헤아리듯 살아 있는 실경을 그려오너라. 그대들의 화의畵意가 살 아 있는 그림이라면 내 적적한 마음이 조금 풀어질 것 같구나. 명하노니

금강산의 아름다움을 화폭에 담아오너라.

김응환 비록 비천한 재주이오나 온 성심을 다해 그려보겠나이다.

김홍도 자연을 벗하며 은일隱逸하게 지내는 것을 최고의 즐거움으로 삼아 수행하
듯 금강산을 찾는 발길이 끊이질 않고 있다 하옵니다. 그 가운데 진경산수
화에 뛰어난 화원이 많지 않겠사옵니까?

정조 겸재가 이룩한 진경화풍으로 그린 〈금강산전도〉를 보면 기기묘묘한 바위
봉우리들의 행렬에 눈을 뗄 수가 없다. 그러나 굽이굽이 가지고 있는 형
상은 어떠한지 가늠하기가 어려워 성이 차질 않는구나. 다른 화원을 보낼
수도 있었지만 자네가 안기에서 돌아올 때만 기다렸다. 그대가 그린 풍속
화 속 백성들의 모습에서 이로운 향기를 맡으며 그들의 마음과 양식을 읽
을 수 있었기에 이번 금강산 그림은 반드시 단원이어야 하는 이유다. 과연
김홍도는 금강산 일만 이천 봉의 절경을 어떻게 화폭에 담아올까 궁금해
서가 그 하나요. 절경은 그 이름이 무색하지 않게 첫눈에 들어야 한다. 행
여 속된 그림으로 금강산의 절경을 그르치거나 교차되는 혼란스러움이 줄
어야 함이 또 다른 이유다. 무엇보다도 중국의 산수화를 따라 그리지 말고
우리 산천의 아름다운 진경산수를 제대로 그려내는 것이야말로 조선의 자
존심이자 긍지임을 잊지 말라. 그대가 그린 진경 금강산은 세세년년 우리
의 자부심을 살릴 것이다.

정조의 이 같은 말은 이번 금강산 봉명사행길의 주관화사는 김홍도이고
수종화사는 김응환이 맡아서 하라는 의미였다. '한 수 위'라는 말을 굳이 쓰

네 붓끝에 내 꿈을 실어도 되겠느냐? 217

지 않았지만 의중은 그렇다는 것을 말하고 있는 것이었다. 더욱이 많은 도화서 화원 중 가장 호흡이 잘 맞는 김응환을 동행하게 한 것은 다름 아닌 정조의 세심한 배려였다.

정조 이왕 내친걸음에 관동팔경의 마음까지 담아오너라. 내 발끝에서 눈길이 머무는 곳까지 내 나라 금수강산을 화폭에 모두 담아내야 한다. 과인이 그림을 통해서라도 금강산의 비경을 떠올리고 그 뜻만은 간직해야 하지 않겠느냐?

정조의 어명이 아니더라도 김홍도 역시 진작 천하 절경을 자랑하는 금강산을 은밀하게 관조하면서 사생하고 싶었다. 그런데 평생 한 번 가보기도 힘든 금강산을 어명까지 받아 마음껏 사생할 수 있게 되었으니 쉬이 잠을 이룰 수 없었다.

김홍도 십육 년 전 선배님께서 제가 그린 산수화를 보시면서 진경산수에 대한 강평을 하시고는 밤새 겸재 어르신의 〈금강산전도〉를 모사하여 주셨던 기억이 납니다. 그로 인해 제가 진경산수에 더욱 매진할 수 있었습니다.

김응환 그 당시 도화서에서 중국 화론서책을 보면서 밤낮으로 그림을 탐구하던 자네의 열정을 따를 사는 아무도 없었네. 그런 자네를 위해 〈금강산전도〉를 모사하면서 나 또한 금강산의 아름다움을 새롭게 알게 되었지.

김홍도 예로부터 '금강산을 가보지 못한 사람은 보지 않아서 말할 수 없고, 금강

산을 본 자는 보아서 말할 수 없다'고 하였습니다.

김응환 　금강산 승경을 직접 본 사람조차 보고 느낀 소감을 그대로 전달하기 어
렵다고들 하더군. 게다가 철마다 다른 모습으로 변하는 그 경이로움을
어찌 말로 다 표현할 수 있겠는가! 금강의 신비를 가늠할 수 없음이 아니
겠는가?

김홍도 　그렇지요. 대문장가인 율곡 이이마저도 금강산의 장엄한 비경을 글로 적
다 멈추고는 단지 '본 것을 말로 전하기 어렵구나眼看口難言' 다섯 글자로 축
약하고 말았다가 이후 일 년여에 걸친 금강산 기행을 마치고 난 후에 〈풍
악행〉이란 시 한 수 남겼을 뿐입니다.

김응환 　시인이나 화원의 붓끝을 허락하지 않았던 게지. 그러하기에 금강산을 신
비의 땅이라 부르지 않았겠는가?

김홍도 　선배님이 〈금강산전도〉를 선물하시면서 "언젠가 우리에게 금강산을 화폭
에 담아야 하는 숙명의 날이 올지도 모른다" 하시던 말씀이 생각납니다.
어명을 받아 금강산 봉명사행길에 오를 것이란 것을 알고 계셨던 것 같습
니다.

김홍도는 한 번도 밟아보지 못한 금강산 일만 이천 봉에 대한 상념만으로
도 설레 얼굴이 붉어지고 가슴이 두근거려 들창을 열었다. 금강석과 같이 아
름다운 보석에 비유되는 금강산, 녹음방초 우거진 골짜기와 봉우리가 여름
한철 명아주처럼 짙은 풀빛을 띠며 신선들이 구름타고 노닌다는 봉래산, 기
암절벽 푸른 소나무가 붉게 물든 단풍과 어우러져 풍악을 울린다는 풍악산,

기기묘묘한 바위들이 구석구석 뼈대를 드러낸다는 개골산, 아름다운 비경이 흰 눈을 덮고 잠이 드는 설봉산에까지 생각이 머물자 이내 마음이 바빠졌다. '어명으로 받든 기한이 얼마인가' 너무 짧았다. 일 년을 기약해도 다 담지 못할 금강산 사계의 비경을 어찌 짧은 시간에 담을 수 있을는지. 곧 추분으로 접어드니 서두르지 않으면 금강산에서 눈을 맞게 될 것이다.

금강산 그림은 조선 초기 〈보살현신도菩薩現身圖〉 배경에서 보이기 시작했고 명나라에 보내는 선물 품목으로도 인기가 높았으며 실경을 대신한 감상용으로 소장하기도 하였는데, 이는 대개 왕실의 요구에 의해서 이루어졌다. 이후 문인이나 지식인 사회에서는 시서화 삼절의 일치를 최고 이상으로 삼아 사군자는 물론 금강산을 화폭에 담아내기도 했으나, 그 수준은 중국의 틀 안에 있었다.

겸재 정선은 중국에서 들어온 관념 산수의 틀에서 벗어나 진경산수를 창의적으로 해석하여 아름다운 산하를 화폭에 그려내 많은 호평을 받았다. 물론 그 아름다운 산하의 중심은 금강산이었다. 뒤를 이어 심사정·김윤겸金允謙, 1711~1775·강세황 등이 금강산 기행을 통한 진경산수를 현장에서 사경寫景하였다. 18세기에는 많은 사람이 경배의 대상인 금강산을 가보지 못함을 한탄하면서 〈금강산도〉를 걸어놓고 절까지 하는 사람들이 있을 정도였다.

1788년정조 12년 가을, 김홍도 일행은 금강산 실경을 담을 질 좋은 비단과 한지를 행장으로 꾸려 봉명사경길에 올랐다. 한양을 떠나 양평을 거쳐 원주·진부·대관령을 넘어 동해안, 강릉과 양양을 거쳐 고성을 지나 금강산으로 들어

가는 일정은 빡빡하였다.

　오가는 이동 시간을 제하고 나면 실질적으로 사생할 시간이 그리 넉넉지 않으니 발걸음이 빨라질 수밖에 없었다. 김홍도는 빠뜨리지 말아야 할 명승들을 미리 가려 뽑아놓긴 하였지만 가능한 한 널리 알려지지 않은 실경을 찾고자 하였다. 또한 경을 마주할 때 느끼는 첫 감흥을 화폭에 그대로 녹아내리게 하기 위해 한눈팔지 않으며 그림 그리는 위치를 잘 선정해 그곳을 유람하는 백성들의 모습을 사실적이고 생동감 있게 담아내고자 계획하였다. 이렇게 정한 원칙이야말로 어명을 받드는 일이며 성은에 보답하는 길이라 김홍도는 생각하였다.

　정조는 어명길에 경유하게 될 각 고을 수령에게 "필요한 물자를 공급하고 특별대우하여 이번 사행길에 불편함이 없도록 하라"는 어명도 잊지 않았다. 이같이 정조의 세심한 배려와 스승 표암의 조언, 존경하며 따르는 선배 화원 김응환과 함께 떠나는 여정은 최상의 조건이었다.

　한양을 떠나온 지 여러 날, 일행은 평창현 대화에 도착하였는데 김홍도는 마음을 맑게 만든다는 청심대淸心臺를 그냥 지나칠 수가 없어 지필묵을 펼쳤다. 그리고 늘 그래왔던 것처럼 붓을 들기 전 흐트러진 마음을 추스르고자 묵상에 잠겼다. 이것은 마음을 비우면 얻는 공명空明, 자기 최면과도 같은 것이었다. 묵상을 마친 김홍도는 도연명의 고향 물가에 자라고 있는 다섯 그루 버드나무를 빗대어 청심대 촛대바위에 소나무 다섯 그루를 옮겨다 놓았다. 그 아래 선비들이 유유자적 음유의 즐거움을 누리고 있는 풍경을 담았다. 이것은 도연명의 삶을 부러워하던 정조의 뜻을 받들고자 봉명사행 첫 작품으로 사생

[그림 2-29] 김홍도, 《해산첩》, 〈청심대〉, 견본담채, 43.7×30.4cm, 개인 소장

김홍도가 금강산 봉명사행길에 올라 그린 첫 사생으로 보인다. 이름 그대로 마음 맑아지는 청심대(淸心臺)다. 봉우리 위에 선비들이 한가롭게 풍류를 즐기고 재 넘어 길목 바위에 또 다른 선비가 앉아 풍경을 감상하고 있다. 자연을 벗 삼아 은일하게 살아가는 모습들이다. 이는 전쟁이나 질병도 없고 먹을 걱정 없는 태평성세로 이어지는 시대임을 간접적으로 시사하고 있다.

하였다. 이를 증명이라도 하듯 바위턱에 앉아 이 광경을 조망하는 선비를 그림 중간에 증인으로 내세웠다. 그림 곳곳 절제된 필선마다 화원의 재주가 아니라 신하 된 도리를 다하는 충직함이 담겨 있었고, 지면을 채워나가는 과정은 이야기가 가득했다.

> 김홍도 선배님! 항상 고민하는 부분이 있습니다. 아름다운 경관을 마주하고 그림을 그려야 할 지점을 정할 때, 이쪽 경관뿐 아니라 마주 보이는 쪽 경관도 승경인 경우에는 어찌해야 합니까?
>
> 김응환 화폭에 담지 못하는 안타까움을 내 모르는 바 아니네. 그럴 때는 별도의 화첩에 초본으로 기록해두게나. 전하께 금강산 그림을 아뢸 때 함께 보여드리면 이해가 빠르시지 않겠는가?

따뜻한 미소로 답하는 김응환은 김홍도에게 도화서 선배였지만 같은 곳을 바라보며 같은 길을 걸어가는 동료이자 도반道伴이었다.

진부 읍내를 거쳐 오대산 월정사 사고를 지나 상원사에 이르러 사자암 중대를 사생하고, 이어 대관령을 그렸으며, 강릉에 이르러 천영정天影井 구산서원 경포대鏡浦臺 호해정湖海亭을 그려나갔다.

한참을 해가 시루봉甑峰 끝에 걸려 붉게 저물어가는 경포호의 풍광에 심취되었던 김홍도 일행은 강릉 제일 재력가 집안인 선교장船橋莊에서 청하는 전갈을 받았다. 배로 만든 다리로 건넌다 해서 배다리로 불리는 선교장에는 아흔아홉 칸 품절 있는 양반가의 고즈넉함과 독특함이 가득했다. 단아하면서 강

직해 보이는 선교장 주인의 모습에서 넉넉한 배려가 느껴졌다. 이곳을 지나쳐 갔을 수많은 묵객을 일일이 챙기던 주인의 마음 씀씀이는 소문난 지 오래, 김홍도 일행은 정갈하고 융숭한 대접에 여독이 절로 풀리는 것 같았다.

삼척 죽서루와 추암 촛대바위·능파대·두타산 소금강 무릉계와 용추폭포를 화폭에 담은 후, 울진 성류굴·망양정·평해 월송정을 그린 다음 길을 되짚어 금강산으로 향하였다. 가는 도중 낙산사 관음굴을 그리고, 설악산 토왕성폭포·계조굴^{울산바위}·와선대·비선대까지 섭렵하였다. 속초 영랑정을 지나 간성 청간정을 사생하고 고성 대호정·해산정·삼일포까지 그렸다.

더욱 짙어진 가을빛이 바다에 내려앉아 금강산의 문을 여는 해금강에 다다르자 탄성이 절로 나왔다. 신이 빚어낸 천혜의 풍광은 산이 바다가 되고 바다가 산이 되어 해금강 전·후 어느 것이 더 아름다운 승경인지 구분하기가 어려웠다. 일면이 바다를 향해 탁 트이는 시원이라면 반면은 파도가 부딪쳐 포말이 일어나고 있었다. 바다에 우뚝 솟아 수천 년 동안 파도에 쓸리고도 웅장한 자태를 잃지 않는 바위들의 형상은 신의 작품이었다. 임금을 향한 단심이 아닐까 싶어져 심하게 흔들리는 배 위에서 해금강의 진경을 빠짐없이 화폭 속에 담았다.

당시 표암의 큰아들 강인은 회양^{淮陽} 부사로 있었다. 어린 시절 집안 큰형님처럼 믿고 따르던 관계였으니 김홍도는 그 만남이 기대될 수밖에 없었다. 자신은 조선 최고 화원이 되어 있었고 강인은 과거를 치른 후 주요관직을 두루 거치다가 머나먼 타지인 회양에서 다시 만나게 되었으니 그 정은 형제 이상

[그림 2-30] 김홍도, 《금강사군첩(金剛四郡帖)》, 〈해금강 전면〉, 견본담채, 43.7×30.4cm, 개인 소장

화폭 속에는 배를 타고 있는 갓을 쓴 선비는 김홍도 자신으로 다른 삼인칭 화원을 등장시켜 투시 원근화법을 적용해 그린 것이다. 파도치는 격랑 속을 뚫고 바다로 나가 해금강의 앞모습을 그려나갔다. 파도의 높이만큼 충심도 높아 보인다.

이었다. 한 사람은 금강산을 그려오라는 어명을 받들고, 다른 한 사람은 금강산 봉명 일행이 그 어명을 수행하는 데 불편함이 없도록 지극히 돌보라는 또 다른 어명을 받았으니 그 인연 또한 깊었다. 봉명 동지로서의 만남인 것이다. 멀리서 두 사람의 해후를 바라보는 표암의 마음은 흐뭇하기만 하였다.

강인 자네가 봉명길에 오른다는 아버님의 말씀을 듣고 얼마나 감격스러웠는지 아는가? 오늘 같은 우리 만남을 그 누가 짐작하였겠는가?

김홍도 금강의 비경에 빠지면 빠질수록 걱정으로 시름 짓는 일이 많아졌는데 큰 형님을 예서 뵈오니 새로운 기운이 솟아나는 것 같습니다.

[그림 2-31] 강세황, 《풍악장유첩(楓嶽壯遊帖)》, 〈회양관아〉(부분), 지본담채, 48×33cm, 국립중앙박물관

표암은 기로소에 들어 삼대에 걸친 명문가의 맥을 이었다. 자부심이 대단했던 표암은 맏아들 강인이 회양부사로 봉직하게 되자 이곳에 머물며 뒷산을 배경으로 담박하게 관아(官衙)를 그렸다.

강인　자네의 신수神手에 신수神秀가 더해진 붓끝에서라면 금강의 이름은 다시 새
　　　로운 빛을 보게 되리라 믿네. 난정에 왕희지가 없었다면 시모임의 자취는
　　　사라졌을 것이고, 이백이 채석강을 노래하고, 두보가 동정호에서 시를 짓
　　　고, 소동파가 불후작「적벽부」를 읊조렸기에 그 이름들이 멸하지 않고 전
　　　해지고 있는 것이네. 그동안 금강산을 유람한 묵객들은 오히려 입을 다물
　　　고 화공들은 금강산을 차마 붓에 담을 수 없어 고개만 떨군다고들 하지 않
　　　았는가?

김홍도　저는 유성시有聲詩, 그림으로써 소리 없는 시를 지어보겠으니 형님은 유성
　　　화有聲畵, 시로써 소리 있는 그림을 그려주십시오.

강인　내 재주론 시중유화詩中有畵 시로써 화의를 불러내기는 어림없는 일이네.
　　　다만 시중유정詩中有情 시로써 우정만 기뻐할 것이니 내 뜻만 받아주시게.

　　김홍도 일행은 회양에서 극진한 대우를 받으며 일부 휴식을 취하면서 그
동안 사생한 그림들을 펼쳐 놓고 혹여 지나치거나 빠뜨린 것은 없는지 서로
비교하며 하나하나 손보았고 잊지 말아야 할 것들은 따로 표기를 해두었다.
표암은 내금강 일대를 사생하기 위하여 떠나는 김홍도 일행을 아들들과 장안
사長安寺까지 동행하기로 하였다.

　　드디어 김홍도 일행은 내금강산 승람勝覽 초입에 해당되는 단발령斷髮嶺에 도
착하였다. 단발령에서 바라보는 금강산의 절경에 마음을 빼앗겨 자기도 모르
게 머리를 깎고 중이 되고 싶어진다고 붙여진 이름답게 영嶺 하나를 두고 별
천지와 세속의 차이를 극명하게 구분하고 있었다. 바로 앞으로 벽하봉碧霞峰,

그 아래 장안사가 자리하고 오른편으로 선유대仙遊臺가 있었다. 저 멀리 위세를 떨치며 서 있는 비로봉毗盧峰 아래 자리한 기묘한 형상 봉우리들은 저마다의 이름으로 어명을 받고 찾아오는 일행을 기다리고 있는 듯하였다. 이 유려한 산자락에서 김홍도는 의건을 단정하게 매만지고 준비한 술과 음식으로 예를 갖췄다. 하늘을 응시하듯 내금강산을 바라보는 가슴에서 느껴보지 못한 힘찬 기운이 둥둥 북소리처럼 들려왔다.

"나는 도화서 화원 김홍도다. 금강산 승경을 있는 모습 그대로 그려 오라는 임금님의 명을 받들어 이곳에 왔다. 어명을 받아라."

[그림 2-32] 이인문, 〈단발령망금강〉, 지본담채, 45×23cm, 개인 소장

단발령에서 조망하는 내금강산의 형상은 구름 너머 속세와 구분되는 별천지. 정선이 중국의 관념 산수에서 벗어나 조선의 진경산수를 새로운 화풍으로 감상의 묘미를 더해 그려나가자 이후 많은 화가들이 그 화풍을 따랐다. 단발령을 소재로 한 단원의 작품이 발견되지 않아 아쉽지만 이 그림과 큰 차이를 보이지 않을 것이라 생각된다.

그러고는 한 호흡을 길게 숨을 골랐다.

"어명이요~~."

낮고 길게 이어지는 목소리는 메아리를 타고 금강산 골골로 퍼져 나갔다. 이어 금강산 동쪽에서 봉황의 울음소리가 들려왔다. 이는 천하가 태평할 조짐으로 봉명을 받아들인다는 금강산의 수락이었고 세상을 향한 경계의 눈초리를 거둔다는 의미이기도 하였다.

처음 접하는 내금강산의 온전한 아름다움을 사생한 후 일행은 하룻밤 묵을 장안사로 발길을 옮겼다. 때마침 산천을 유람 중이던 창해 정란이 금강산 등정을 위해 장안사에 우연히 들렀다가 김홍도 일행과 마주쳤다.

강세황 창해일사 아닌가? 아니 자네가 여기까지 어인 일인가?

정란 임금의 명을 받들어 김홍도 일행이 금강산에 왔다는 소문이 고을마다 퍼져 있습니다. 운이 좋으면 뵐 수 있겠다 싶었습니다. 그간 강녕하셨는지요.

김홍도 오랜만에 문안드립니다. 아직도 강건하고 여전해 보이십니다.

정란 단원 오랜만일세. 안기에서 만난 지 벌써 사 년이 되었군.

정란은 표암과 강인 그리고 김홍도와 인사를 나누고 금강산 봉명 일행들과 가벼운 눈인사를 나누었다.

강세황 이번 금강산 기행은 몇 번째인가?

정란 이번이 네 번째입니다. 이번에도 비로봉에 오를 생각입니다.

네 붓끝에 내 꿈을 실어도 되겠느냐?

김홍도 그런데 청노새는 어디 가고 어린 종
만 데리고 여행길에 오르셨습니까?

정란은 청노새와 어린 종을 데리고 전
국 산천을 유랑하기로 유명하였다. 청노
새 또한 주인 따라 백두에서 한라까지
명산이란 명산을 다 함께하였다. 충직하
기 이를 데 없어 주인과 한 몸이라 해도
이상할 것이 없었다.

정란 얼마 전 금강산 비로봉에 오르고
관동팔경을 여행하던 중 삼척에서
그만 병들어 죽었다네. 내 자식과
도 같아 애달프게 탄식하다 길가
에 무덤을 만들어주었지.

김홍도 평소 가족처럼 지내셨으니 그 슬픔을 어찌 설명하겠습니까? 주인을 따르
는 종從의 도리를 다한 것이겠지요.

정란 주인을 잘못 만나 고달픈 유랑길 조선 천지 다니느라 앙상하게 야위어간
것이 가상 마음 아프다네. 밤새워 무덤 곁을 지키면서 제문을 지었지. 다음
날 오시午時에 제문을 읽어내려가자 많은 사람이 같이 눈물을 흘리며 위로
해주었지. 마을사람들이 앞으로 이 마을을 청려동靑驢洞이라 부르겠다더군.

김홍도 너무 애달파하지 마십시오. 세속에 얽매이지 않고 조선 천지를 주유하면서 기행문도 쓰시고 많은 화가나 문장가와 교유하면서 예술 속에 노니는 모습을 변함없이 보여주서야지요.

정란 고맙네. 내가 남경희南景曦, 1748~1812에게 부탁하여 「청노새를 위한 노래」란 시문을 받은 적이 있는데 그 시문이 시름에 빠져 있는 나를 위로해주었다네.

강세황 자네는 복이 많은 사람이야. 비록 하찮은 동물이라지만 평생을 교감하며 변함없는 충정을 받았으니 말이야. 그 시문 중 생각나는 부분이라도 읊어줄 수 있겠나?

정란은 감정을 추스르더니 이내 시문을 읊기 시작하였다.

정란 '세상을 주유하길 좋아하는 기이한 사람 창해, 그가 함께하는 것은 준마가 아닌 청노새였다네……. 주인의 산수 고질병을 유일하게 이해하고 세상 험난한 길도 아랑곳 않고 따랐다네. 편자나 재갈을 물리지 않아도 주인 뜻대로 동서남북 가자는 대로 잘도 가네.'

정란은 눈가에 이슬이 맺히자 겸연쩍다는 듯 소맷자락으로 얼른 눈물 훔치고는 해낭奚囊: 여행하면서 읊은 시나 문장의 초고를 넣은 주머니 속에서 그림을 꺼내 강세황 앞에 펼쳐놓았다.

<table>
<tr><td>정란</td><td>최북이 그린 〈금강산전도〉입니다. 왼쪽에는 이용휴가 써준 발문이 있습니다. 어르신께서 감상하시고 한 문장으로 강평을 내려주시기 바랍니다.</td></tr>
<tr><td>강세황</td><td>허허~ 이 사람아. 예전에도 산수화를 그려달라고 떼쓰더니만 이젠 글씨까지 써달라니 아니 될 말이야. 억지도 한 번이면 족하지 두 번은 당하고 싶지 않네.</td></tr>
</table>

그리 말하면서도 표암의 얼굴에는 미소가 가득하였다. 물론 그의 요구가 싫어서가 아니라 거절하면 표정이 어떻게 변하는지 또 어떻게 떼를 쓸지 궁금한 마음에 툭하고 농을 던져본 것이다. 삐쩍 말라 기괴하게 보이는 창해 얼굴을 대할 때마다 왠지 표암은 그가 원하는 것을 다 들어주고 싶었다. 친근감이 가득하였다.

정란 어르신! 얼마 전 저의 평생 동무나 다름없는 청노새를 잃고 그 슬픔이 아직도 가시지 않고 있습니다. 유랑 고질병에 걸린 촌부를 가엾게 여기시어 그간의 정으로 한 문장 남겨주시면 많은 위안을 받을 것입니다. 그런데 어르신이 이리 각박하시다니요. 미처 몰랐습니다.

정란 또한 표암의 '농'을 받아 '담'으로 응답하였다. 표암은 이내 웃으며 간단한 평을 남겼나.

사나흘 동안 온고지정을 나누던 강세황이 회양으로 돌아가게 되자 그 섭섭함을 달래는 다과회가 열렸다. 강세황은 김홍도에게 격려의 말을 남겼다.

강세황 겸재가 그러하였듯이 진경화풍의 핵심은 내공이 쌓인 높이에 달려 있는 것인데 단원은 한발 더 나아가 다양한 묘사기법을 창의적으로 동원하고 원근이 살아 있는 투시법을 보여주고 있으니 후대에 진경산수화의 전형典型이 될 것이다.

정말 그랬다. 단원이 그린 금강산 화첩은 산수화의 원형을 잘 표현하였다는 평가와 더불어, 당대는 물론 후대의 많은 화가들이 그의 작품을 모사하면서 작업 성취도를 높여나갔다.

연로한 강세황이 회양으로 먼저 돌아간 후 김홍도 일행은 명경대·정양사·헐성루歇惺樓 사행寫行을 위해 떠났다.

김홍도 앞으로 저희 일행은 명경대·문탑·백탑·증명탑·영원암·명연·삼불암·표훈사를 그린 후, 정양사에 올라 헐성루에서 금강산 전체를 조망한 모습을 그리려 합니다. 혹시 빠진 부분이나 세인들이 알지 못하는 명승이 있으면 알려주시지요.

정란 드디어 금강산 일만 이천 봉을 한꺼번에 바라볼 수 있겠군. 정양사는 고려 태조가 금강산에 올랐을 때 담무갈曇無竭 보살을 친견하고 예를 갖추어 지었다는 절이지. 정양사 도량에서 금강산 주봉인 비로봉을 바로 응시할 수 있을 뿐만 아니라 헐성루에서 한눈에 바라보는 금강산 일만 이천 봉의 모습은 선경仙境이지 인간의 세계가 아니야. 금강산 곳곳 어디 하나 빠질 데 없고 그만한 가치를 충분히 가지고 있다네. 다만 비교하기 좋아하는 사람

들이 승경이니 비경이니 구분해두었을 뿐이지.

김홍도 말씀 새겨듣겠습니다. 이전에 최북도 금강산 기행을 하였다 들었습니다.

정란 기인 같은 행동과 거침없는 화필로 이름나 있는 최북이 어찌 금강산에 오지 않았겠는가? 옥류동 계곡 안쪽으로 들어서면 비봉폭포와 무봉폭포가 함께 만들어내는 연주담의 비경을 마주하게 되고, 더 위로 오르면 아홉 마리 용이 산다는 구룡연이 나타날 걸세. 상상하지 못하였던 절경에 감탄한 나머지, 최북이 승경에 취하고 술에 취해 웃다가 울다가를 반복하더니 갑자기 '천하 명인 최북은 천하 명산에서 죽어야 마땅하다'며 구룡연으로 뛰어들었다지.

김홍도 과연 기인이라 할 만합니다. 그 후 어떻게 되었습니까?

정란 같이 있던 일행의 도움으로 겨우 목숨을 구하였다네. 근데 이 사람 그 경황 중에도 벌떡 일어나 상팔담 위로 보이는 비로봉을 향해 휘파람을 휘익 불었다더군. 그 소리가 어찌나 높고도 길면서 낮았던지 소름이 돋고 깊은 산속에 까마귀들은 놀라 하늘로 솟구쳤다는구면.

김홍도 소문대로 한 치의 그 어떤 구속도 없이 살아가는 호기가 부럽기만 합니다.

정란 어쩌면 그 휘파람 소리는 온전치 못한 세상을 향한 포효였는지도 모르겠네.

김홍도 최북이 세상을 향해 던진 그 포효의 여운이 가시기 전에 빨리 구룡연에 가봐야겠습니다.

헐성루에서 굽어보는 내금강의 모습은 눈부시게 아름다웠고 걷잡을 수 없

는 감동으로 다가왔다. 눈앞에 펼쳐진 일만 이천 봉의 기이함과 깊이를 알 수 없는 계곡의 중복을 작은 화폭에 담아내기가 쉽지 않았다. 기암괴석을 자랑하며 서 있는 수많은 봉우리의 멀고 가까움의 차이를 먹의 농담濃淡으로 구분해 표현하는 것은 한계가 있었고 그만큼 어려웠다. 하지만 김홍도만이 가지고 있는 투시력에 의한 원근의 묘를 살린 구도와 필선筆線의 작용에 의해 내금강의 기묘한 비경들이 화폭에 담기기 시작하였다. 농묵의 차이가 확연한 필선과 굵고 가는 필선의 결합이 주는 조화로움 때문에 조그만 화폭 속으로 금강산이 빨려들어가고 있었다.

그것은 마치 신이 만들어놓고 스스로 대견해하였을 금강산의 전경과 신이 내린 단원의 재주가 정면충돌하는 것 같았다. 단원이 그린 금강산의 모습을 신이 훔쳐보았다면 금강산이 화폭 속으로 빨려들어간 것인지, 화폭 속 산천을 보고 금강산을 만들어낸 것인지 헷갈렸을지도 모를 일이었다. 결국은 신마저 화폭 속 경치에 취해 가야 할 길을 잃어버려 그림 속에 신이 살 것만 같았다.

비로소 김홍도는 금강산을 찾은 수많은 사람들이 왜 다시 화공을 대동해 아름다운 장관을 붓끝에 담아가려 안달했는지 알 것 같았다. 금강을 그리느라 고민하였을 화공의 시름과 금강산 비경을 제대로 표현할 수 없어 포기하였을 화공의 눈물을 감지할 수 있었다. 그러하기에 헐성루에서 바라보는 금강산의 사생이야말로 어명을 받드는 중심이 되어야 할 것만 같았다.

헐성루에서 사생을 마친 일행은 원통암 골짜기 위 수미탑을 그리고 나서 하

[그림 2-34] 김홍도, 《금강산화첩》 중 〈명경대〉, 견본채색, 43.7×30.4cm, 개인 소장

가운데 우뚝 솟은 봉우리는 전생에 지은 죄까지 모두 비쳐진다는 명경대. 마침 너럭바위에 앉아 승경에 취한 선비들의 모습이 보인다. 단원은 뾰족하게 솟아 있는 돌기둥이 거울처럼 밝게 빛나는 것은 홰치기 전 누군가 차가운 옥수(玉水)로 닦아놓았기 때문이라고 생각했다. 검고 흰 머리카락도 아침저녁 차이밖에 안 되는데 굳이 세속의 얼굴을 비춰 본다니 부끄러웠을 것이다.

산길에 만폭동에 들렀다. 만폭동은 원통암과 마하연 쪽에서 흘러나오는 계곡물이 향로봉 아래에서 합수되는 곳이다. 일행들이 너럭바위 위에 잠시 여장을 풀고 휴식을 취하는 동안 김홍도는 바위 위에 두 줄로 새겨져 있는 '봉래풍악원화동천蓬萊楓嶽元化洞天'이라는 초서 여덟 자를 손가락으로 따라 써보았다.

김홍도 선배님! 옛 선비 양사언楊士彦, 1517~1584도 경치 좋은 이곳을 그냥 지나치지
 못하고 일필휘지하였군요..

김응환 그러하이. 셀 수 없이 많은 금강산 계곡 중에 솟구치고 소용돌이치는 변화
 가 단연 으뜸인 곳이니 그 흥을 누가 말릴 수 있었겠는가?

김홍도 옛사람 최치원이 가야산 폭포 소리를 논하길 '옳다 그르다 따지는 시비 소
 리가 귀에 다다를까 두려워, 물소리로 온 산을 감싸놓았다常恐是非聲到耳 故敎流
 水籠山' 일갈하고는 신선이 되었다 하지 않습니까.

김응환 자네 말이 맞네. 그래서 등선구登仙句라고 부른다지. 폭포 소리만으로 자연
 이 주는 묘리妙理를 깨달을 수 있는 그 경지가 나는 부럽기만 하네.

발걸음을 옮겨 계곡 안으로 들어가면 들어갈수록 눈앞에 드넓게 펼쳐지는 웅장한 절경에 할 말을 잃고 말았다. 특히 마하연이란 이름만 듣고도 왠지 전율이 느껴졌다. '티끌 같은 세상에서 사람들이 뛰쳐나오게끔 만드는 절'이라 불리고, 율곡이 젊은 날 출가를 결심하고 수행을 하였던 곳이며 고려 말 문신 이제현은 '대낮에도 이슬이 마르지 않아 미투리를 흠뻑 적시네. 옛 절이라 스님이 살지 않고 뜰에 흰 구름만 가득하구나'라고 시를 읊었던 곳이 아닌가!

당시 어머니를 잃은 율곡이 그 슬픔 추슬러 마음을 다잡고 생각을 정리하였던 곳이라는 것과, 스님이 살지 않는 빈 절이라는 호기심이 일고 흰 구름만 뜰에 가득할 고요와 신선의 경지를 화폭에 담고 싶은 생각에 김홍도는 화구畵具를 챙겨 시동만 대동한 채 길을 재촉하였다. 그러나 금강산이 지닌 자연은 손님 맞을 채비가 안 되었던 걸까? 발아래 운무는 가득하고 산은 섣불리 자색을 드러내지 않았다.

> 김홍도 아아, 이럴 수가! 내 마음이 앞섰던 것일까? 내 마음과 내 붓이 신선의 경지를 범하고자 한 것도 아닌데 차마 발끝조차 보여주지 않으려 금강의 운무로만 마음 채워 가라 등을 미는가! 내 언제 다시 이 신선의 땅을 되밟아 볼꼬.

마하연을 화폭에 담지 못한 채 돌아서는 발걸음이 무거웠다. 뒤를 돌아보고 또 돌아보며 미련을 거둘 수 없었던 김홍도는 외무재령 넘어 은선대에서 십이폭포를 올려다보았다. 채하봉과 소반덕 두 봉우리가 열두 폭 비단을 마주 잡고 늘어진 모습이 기발奇拔할뿐더러 열두 번이나 꺾이며 떨어져서 십이폭포라 이름하지 않았는가?

청수淸秀, 맑고 빼어난 절경 중의 절경이었다. 이태백이 여산폭포에서 노닐너 천하세일이라고 아무리 칭송한들 십이폭포만 하겠는가? 이 십이폭포를 보았다면 이곳은 신선들이 노니는 천상이니 홀로 느끼는 묘한 즐거움을 나누려 하지 않을 것 같았다.

[그림 2-35] 정선, 〈금강산전도〉, 지본담채, 94.1×103.7cm, 1734, 호암미술관

주역에 밝았던 겸재가 수려한 내금강산의 모습을 음양오행의 기운을 살려 그린 내금강전도. 김홍도가 그렸다는 금강산은 어떤 모습이었을까. 김홍도라면 금강의 실경을 어떻게 그렸을까, 궁금하기 이를 데 없다. 다만 정조가 무릎을 치며 감탄했을 그 감동을 함께 나누고 싶을 뿐이다.

오랜 사행길이 막바지에 이를 즈음에 김홍도 일행이 다다른 곳은 구룡연이 한눈에 내려다보이는 곳이었다. 상팔담에서 비단실을 풀어놓은 듯 쏟아지는 물줄기며 이를 받아내는 맑은 소, 그곳에 비친 물색은 하늘을 닮아 있었고 구룡연을 중심으로 오목하게 감싸고 있는 풍경은 달과 구름, 바람이 쉬어 가는 곳 같았다. 천상에서 바라보는 풍경도 이와 다르지 않을 것이라는 생각에 미치자 금강산 선녀에 관한 설화가 떠올랐다. 목숨을 구해준 은혜를 갚겠다며 사냥꾼에게 사슴이 알려준 금강산의 연못 선녀탕, 그곳이 바로 여기가 아닐까 싶었고 정란이 들려준 최북에 얽힌 이야기도 생각났다.

김홍도는 야인의 삶을 살았던 최북이 세상을 꾸짖듯 던진 휘파람의 여운까지 아낌없이 사생하고는 온정으로 길을 재촉하였다. 어디선가 사슴 한 마리가 뛰어나와 도움을 청할 것만 같았다.

단발령에 다시 올라 내금강산과 작별하고 일행은 회양으로 다시 돌아갔다. 단원은 금강산과 관동팔경의 내로라하는 승경들을 빠짐없이 두루 사생한 백여 폭이 넘는 초본들을 표암에게 펼쳐 보였다.

강세황 이번 내금강산 사생길이 고되지 않았느냐?

김홍도 스승님! 왜 힘들지 않았겠습니까. 하지만 지난날 어명을 내리실 때 뵈었던
전하의 눈빛과 진지함을 잊을 수가 없었습니다. 이번 여정의 목적에 어긋
나지 않게 사연과 합일하듯 신경을 닦으려 애썼고 가는 곳마다 절경이기
에 아름다운 관념에 들뜨려 하는 마음을 심히 경계하였습니다. 한시도 어
명을 받은 이의 소명을 잊지 않고 성은에 보답하고자 저 자신을 혹독하게

채찍질하였습니다.

강세황 사생해온 초본들을 어떻게 정리할 생각인지 묻고 싶구나.

김홍도 우선은 전하께서 금강산의 옹골진 절경을 한눈에 볼 수 있도록 금강산을

[그림 2-36] 정선, 〈만폭동 계곡〉, 견본담채, 22×33cm, 서울대박물관

원통암과 마하연 쪽에서 흘러나오는 계곡물이 향로봉 아래에서 합수되는 곳으로 골마다 폭포를 이루었으니 만폭 이름 그대로다. 단원이라면 눈에 보이는 빼어난 경치에 더해 귀로 듣는 우렁찬 소리까지 화폭에 담아내고 싶지 않았을까? 만폭동 너럭바위에 앉아 폭포소리에 귀가 멀어 금강산이 오롯이 담긴 차 한 잔 끓였을 단원을 생각해본다.

[그림 2-37] 김홍도, 《해산첩》 중 〈구룡연〉, 견본담채, 43.7×30.4cm, 개인 소장

상팔담에 모인 계곡물이 폭포로 떨어져 구룡연에 머물다가 해금강까지 흘러간다. 폭포 뒤 저 멀리 옥녀봉이 보인다. 단원은 이 장관을 마주하고 깊은 사색에 잠겼을 것이다. 어머니의 어머니가 들려주시던 전설을 떠올리며 어머님의 얼굴을 떠올리거나 고향에 두고 온 부인과 딸을 그리워했을 것 같다. 최북이 불었던 휘파람 소리에 놀란 까마귀는 보이지 않으나 소리의 여운이 화면 속에 길게 남아 있다.

내외로 나눠서 담은 전도全圖와 함께 승경의 부분부분들은 따로 모아 화첩으로 만들어 바칠 생각입니다. 그리하면 전하께서 전경과 부분도를 세세히 비교 감상하실 수 있을 것입니다. 스승님의 조언도 듣고 싶습니다.

강세황 네 생각대로 진행하는 것이 옳다고 본다. 이제는 아무래도 금강산에 대해서는 네가 가장 잘 알고 있지 않느냐.

김홍도 허나 스승님! 〈금강산전도〉의 중심에는 어느 승경을 두어야 할지 정하지 못하였습니다.

강세황 그 또한 네 몫인 것이다.

김홍도는 금강산 전체를 부감하여 감상할 수 있도록 사생해온 초본들을 세심한 붓놀림으로 본을 뜬 후 이어 붙여나갔다. 금강산의 웅장함이 살아 있되 서로 다른 승경들이 조악하게 머리를 내밀지 않도록 적당히 생략하면서도 어느 승경 하나 소홀할 수가 없어 다시 살리기를 여러 번 반복하였다. 내금강 일만 이천 봉과 계곡과 바다를 접한 외금강의 승경이 지구본 돌아가듯 두루마리에 창조되고, 채색을 입혀가는 붓끝에 전해지는 숨소리에서 배냇냄새가 날 것만 같았다. 이것은 마치 군무를 이룬 학무리가 금강산 위를 높이 날며 봉우리 하나하나를 부리로 집어 화폭 위로 옮겨다 놓는 것 같았다. 단원의 이마에는 흥건한 땀이 맺혔다.

금수강산을 직접 볼 수 없는 정조의 마음을 조금이라도 가벼이하고자 〈금강산전도〉와 화첩을 비교하며 어람할 수 있는 칠십여 폭 승경을 골라 다섯 권의 화첩으로 만든 후 진상하였다.

정조 이곳이 진정 우리 금수강산이란 말인가! 정말 뛰어난 절경이요 아름다움이다. 금수錦繡란 말이 실감나는구나. 신께서 누구의 마음을 사려고 이토록 아름다이 만들어놓았다가 깜빡 잊으셨단 말인가? 먹색의 절제에 채색을 더한 실경의 모습마다 덕德이 묻어나는 것을 보니 가을은 좋은 계절임이 틀림없구나.

김홍도 기묘한 바위들로 이루어진 봉우리 군락은 쉬이 볼 수 있었으나 운무 속에 감춰진 아름다운 선경이나 자연의 심기를 건드리지 않고 마음을 얻어야 볼 수 있는 비경은 쉽사리 만나기 어려웠사옵니다.

정조 그림에 의탁할 수밖에 없는 과인에게 단원이 없었다면 내 흥취를 누가 이토록 들춰주었겠느냐? 내가 오늘 느끼고 감탄한 금강산의 흥취는 두고두고 후손들에게 전해질 것이야. 단원 그대의 이름과 함께 말이다.

김홍도 전하의 과찬에 몸 둘 바 모르겠사옵니다. 사행길 내내 전하의 눈길로 전하의 마음으로 금강산을 담아 오고자 노력하였사옵니다. 시작은 평온한 마음으로 사생하였으나 그림 그리기를 마쳤을 때는 압도당하는 느낌을 떨칠 수가 없었사옵니다. 빛을 감춘 채 어둠 속에서 천년만년 다져진 고른 힘을 만날 수 있었사옵니다. 그 기운의 창창한 효력은 전하의 치세 같아 보였사옵니다.

정조 오늘 너의 말을 들으니 '지이회志而晦'란 문자가 생각나는구나. '어둠 속에 뜻을 감춘다.' 이 말은 지금까지 나를 지켜준 고마운 마음속 글귀였다. 하지만 보이는 것과 달리 뜻대로 되지 못한 부분도 많구나. 왕위계승에도 많은 피를 보았기에 그것이 늘 마음에 걸림돌이었다. 게다가 아직까지도 불

씨들이 주위에 곳곳 살아 있으니 가야 할 길이 멀고도 험하기만 하다.

김홍도 　솔직한 느낌을 가감 없이 말씀드리려다보니 전하의 심기를 불편하게 한 듯싶사옵니다. 송구하옵니다.

정조 　아니다. 금강산의 절경을 감상하면서 기운이 빠져 있으면 죽어 있는 대화 밖에 더 되겠느냐? 백두의 기운이 금강산까지 뻗쳐 있다고 하니 과인이 창창하게 오래도록 조선을 이끌어갈 것이다.

정조는 금강산 두루마리를 펼칠 때마다 김홍도를 불러들였다. 기묘한 봉우리들의 행렬, 깊은 계곡 사이로 굽이쳐 흘러가는 맑은 물, 곳곳 전해져 내려오는 아름답고도 눈물겨운 전설, 계절마다 같은 모습을 보이지 않고 변하는 비경, 저마다의 생명들이 새 생명을 얻어가는 이야기를 전해 듣는 것이 좋았다. 직접 금강산 여행길에 나선 듯도 싶어 절로 미소가 지어졌다. 김홍도와 나누는 금강산 이야기는 밤 깊은 줄 모르고 계속되었다.

정조 　달빛을 등에 지고 그린 풍경은 없느냐?

김홍도 　정양사에서 하루 머문 적이 있사옵니다. 늦은 저녁 바람에 흔들리는 풍경 소리를 들으며 바라본 건너편 비로봉 사이로 슬며시 얼굴 내미는 달을 보면서 차마 등 돌릴 수 없었사옵니다. 한양 땅 구중궁궐에서 백성과 함께 시름을 나누고 계실 전하를 떠올리게 되었사옵니다.

정조 　금강에 울리는 풍경 소리와 봉우리 사이에 비친 새하얀 달이라. 말만 들어도 청승淸勝의 극치로구나! 내 호가 만천명월주인옹萬川明月主人翁이라 금강의

연못에도 달은 비추고 있겠지.

김홍도 그럴 것이옵니다. 전하!

정조 또 다른 비경을 얘기해보라.

김홍도 금강산에는 속된 마음을 끄집어내는 기운이 강한 별천지 두 곳이 있었사
옵니다. 눈앞에 펼쳐진 일만 이천 봉 비경에 압도되어 속세를 떠나 머리
깎고 중이 되려 하는 사람들로 가득한 단발령과 뜰에 흰 구름만 가득한 비
경을 가지고 있는 백운동계곡 마하연이 있사옵니다.

정조 단발령은 그림으로 보아 짐작할 수 있으나 마하연이 궁금하구나.

김홍도 소신 또한 그곳에 머물렀으나 말씀 올렸듯 운무만 가득하고 이슬이 채 마
르지 않아 짚신만 흠뻑 적시고 왔사옵니다.

정조 아쉽구나. 구름과 이슬이라도 담아오지 그랬느냐?

김홍도 그럴까 하여 구름 걷히기를 일경 넘게 기다렸사옵니다만 그 또한 허락지
않아 훗날을 다시 기약하면서 내려오는 발걸음이 천 근 미련까지 더해져
무거웠사옵니다.

정조 율곡도 젊은 시절 금강산이 주는 묘리를 찾아 정진한 곳이니 오죽하겠
느냐.

김홍도 금강산은 신선들이 사는 이상향이 되기도 하고 속세를 등진 은둔자의 피
신처가 되기도 하옵니다. 더욱이 천하의 절경을 자랑하면서도 속기마저
없으니 바람 소리 또한 맑사옵니다.

정조 만물주가 엿새 중에 마지막 하루는 금강산을 만드는 데 보냈을 것이라는
이야기가 거짓은 아니었구나. 내가 다시 태어난다면 파당을 지어 하루도

거를 날 없이 진흙탕 싸움을 해대는 이곳은 피하고 진솔한 삶을 유유자
적 사는 범부였으면 한다. 그때도 단원이 나와 동행해주겠느냐?

김홍도　내세에도 전하께서 옆에 두고자 부르신다면 한날한시로 따르겠사옵니다.
　　　　그러고 보니 금강산 백팔 계곡은 이승의 고통과 번뇌에서 해탈하는 청정
　　　　한 소리가 백팔 번 돌아 나오는 피안의 경계라고 부르지요. 그곳에는 표
　　　　훈사·장안사·신계사·유점사 등 많은 사찰이 자리하고 있사옵니다. 그 가
　　　　까이에서 소신이 이번에 미처 그리지 못한 마하연 절경을 마저 그리며 기
　　　　다리고 있겠사옵니다. 댓돌 위에 짚신을 벗어놓으면 이슬이 마를 날 없는
　　　　마하연이니 제가 어딜 떠나겠사옵니까?

김홍도는 '미처' 그리지 못한 마하연을 '마저' 그릴 것을 염원하면서 임 향
한 그리움의 불씨를 화로에 쌓인 재 속에 고이 묻어두었다.
표암은 〈금강산전도〉와 화첩을 감상하고 소회를 다음과 같이 적었다.

　　　　김홍도와 김응환은 그림 솜씨 하나로 한 시대를 풍미한 화가들이다. 1788년
가을, 임금은 영동지방을 두루 돌아다니며 승경을 그려 오라는 특명을 내렸다.
두 화원은 평범한 산천보다 험하고 외지면서도 절경을 자랑할 만한 곳을 그려내
어 흡족한 성과를 이뤄내었다. 마침 나는 회양부사로 있는 아들 관사에 있어 그
들과 만나 금강산에 동행하였지만 연로하여 더 이상 따르지 못하고 먼저 회양으
로 돌아왔다. 십여 일이 지나 수려하면서도 웅장하고 빼어난 그림을 골라 합하
여보니 무려 백여 폭이 넘었다. 섬세하면서 장대함이 살아 있고 교묘하면서 본

래의 모습을 잃지 않는 아름다운 산천을 그린 예는 이전에 없었다. 그들은 신필이었다. (강세황의 『표암유고』)

정약용의 중용과 배다리(1789)

정조가 원대한 계획을 펼쳐나가는 데 의지하고자 했던 인물은 채제공과 정약용, 그리고 김홍도였다. 외형적으로 붕당을 없애고 고루 인재를 등용하면서 노비제도를 철폐하여 위아래 없이 모두 잘사는 평등사회를 건설하면서 조선의 발전을 가로막는 관행과 제도를 개혁하고 그 성과를 체계적으로 정리하는 출판 사업을 실현하고자 하였다. 후대에 모범으로 남기를 바라며 문화부흥의 꽃을 피워내고자 하였던 것이다. 또한 노년에 이르러서는 화성 행궁으로 물러나 여생을 예술과 더불어 노닐고자 하는 이상을 꿈꾸고 있었다.

또한 정조는 재위 내에 반드시 이루어야 할 소임이 있었다. 그것은 아버지 사도세자의 원통한 한을 풀고 추숭追崇하는 것이다. 그러나 함부로 속내를 드러내지 않았던 것은 선왕 영조의 엄중한 하교 때문이었다. 그것은 영조 사후에도 조정을 장악하고 있는 사도세자 음해세력들이 해를 입히지 않을까 하는 염려였고, 두 눈 부릅뜨고 촉각을 세울 노론으로부터 손자를 지켜내고자 한 선왕의 예방책이기도 하였다.

정조는 좌의정 채제공을 불러 앞으로 함께 해결해야 할 대업들에 대하여 진지하게 이야기를 나누었다.

정조　이제 가슴속에 가지고 있는 대업을 추진할 때가 온 것 같소. 과인은 당론
　　　을 뛰어넘는 학술적 식견을 피력한 바 있을 뿐 아니라 실학에도 밝은 정약
　　　용에게 중요한 직책을 맡기려 하오.

채제공　전하! 말씀드리기 황송하오나 정약용은 중진 핵심 관료 시험인 대과에서
　　　번번이 낙방한 자로 중임을 맡기기에는 다소 어려움이 있사옵니다.

정조　이유가 있을 것 아니냐?

채제공　그것은 대과에서 남인 출신을 배제하는 감독관들 때문이옵니다.

정조　지금 당파를 따지고 있을 시간이 없구려. 과인이 금명간 특별 시험을 치러
　　　누구에게나 공평하게 실력으로 인재를 발탁하고자 하오. 그 시험에 감독
　　　관을 공으로 임명할 것이니 공정하고 엄하게 행하여 바른 인재를 뽑아 중
　　　히 쓸 수 있도록 하시오.

이어서 정조는 정약용을 들라 하였다.

정조　평가 시험에서는 1등을 놓친 적이 없으면서 본 시험인 대과는 쉬이 통과
　　　하지 못하는 이유가 무엇이냐?

정약용　⋯⋯.

정조　대과를 주관하는 시험관의 성향이 다르다 하나, 이를 능히 헤쳐나갈 칼의
　　　문장을 가지고 있지 않느냐? 칼날이 무뎌 있으면 벨 수 있는 것은 아무것
　　　도 없다. 더욱 매진하여 다음 대과에서는 과인에게 반가운 소식을 전하라.

정조는 최고의 실력을 갖추고 있으면서도 지략을 펼치지 못하는 정약용을 엄하게 질책하였다. 이것은 당론에 막혀 인재 등용이 미뤄지고 있는 세태에 대한 정조의 불만을 토로하는 것이기도 하였다. 1789년 1월 26일 저잣거리에 특별 대과가 있음을 알리는 방이 붙었다. 그리고 그 대과에서 정약용은 보란 듯이 장원 급제를 한다.

1789년^{정조 13년} 3월에 금성위 박명원이 사도세자의 천장^{遷葬}을 주청하였다. 사도세자의 묘인 영우원^{永祐園}의 잔디가 말라 죽고 뱀이 똬리를 트는 일이 잦아 불길하고 무엇보다 후대를 이어갈 기운이 약해 왕손이 태어나지 못하고 있다며 천장 불가피론을 들고 나온 것이었다. 이에 정조는 어전회의에서 박명원의 상소를 낭독하게 하여 신하의 뜻임을 알렸다.

정조는 이미 답사를 통하여 마음에 두고 있던 화성 화산^{花山}을 길지로 내세우고는 다음 날 영의정 김익을 포함한 삼정승으로 하여금 현장 답사를 하게 하였는데 땅의 기운이 길한 상서로운 곳이기에 천장에 적합하다는 보고를 받았다. 그 자리는 윤선도가 효종의 능 자리로 추천하였던 곳이나 송시열의 반대로 쓰지 못했던 곳으로 용이 몸을 감고 여의주를 가지고 놀고 있는 형상이라 명당자리가 분명하였다. 정조는 상소 나흘 만에 사도세자의 천장을 널리 선포하였다.

그리고 명당 자리임을 다시 확인해보고 싶었던 정조는 사도세자를 입관한 터의 흙을 가져오라 명하였다. 화성 장교 김희상이 가져온 흙을 받아 든 정조는 벅찬 마음을 주체하지 못한 듯 두 손으로 만지며 흙냄새를 맡아보던 정조

는 극품토질極品土質이라며 기뻐하더니 그에게 종4품 만호 자리를 제수하고는 후한 상까지 내려주었다. 물론 조선 최고 장인들을 선발해 지신地神의 노여움을 타지 않게 예를 잘 갖춰 모시도록 하명한 것은 당연한 일이었다.

1789년 7월, 양주 매봉산에 있는 생부 사도세자의 묘역 영우원을 화산으로 천장하는 날이 잡히자, 정조는 한강을 편하게 건널 수 있는 방안을 찾기 위해 주교사舟橋司를 창설하였다. 그리고 대과에 급제한 지 육 개월밖에 안 된 정약용에게 그 실무를 맡겼다. 정약용과의 첫 인연에서부터 사도세자의 환생이라 생각하였던 정조는 부친의 운구와 관련된 일만큼은 정약용에게 맡기고 싶었다.

정약용은 사람들의 우려를 한꺼번에 불식시키듯 한강을 중심으로 활동하던 팔십 척의 상업선을 연결하고 그 위에 판자를 깔아 넓고 튼튼한 배다리를 완성하였다. 사도세자의 운구가 평지에서 움직이듯 요동도 없이 안전하게 한강을 건너게 되자 그 공사에 참여하였던 목수들조차 감탄하니, 정조의 기쁨 또한 클 수밖에 없었다.

이보게 단원! 얼른 일어나게(1789~1790)

정조가 구상하고 추진한 여러 가지 계획이 진척을 보이고 있는 가운데 한 가지 노심초사하던 부분은 왜구 출몰과 대마도의 동태 파악이었다. 임진왜란과 정유재란 이후 통신사 왕래를 통해 왜의 정세를 어느 정도 파악할 수 있었

지만 정조에 이르러 이렇다 할 논의나 접촉이 없었다.

"대마도는 석산石山이 많아 곡식을 재배할 수가 없고 교역에 의지하는 처지라 왜나라 본토에서 지원이 이루어지지 않으면 먹고살기조차 어려운 섬입니다. 만약 왜인들이 굶어 죽는 곤궁에 이르게 되면 앉아서 죽기만을 기다리지 않고 노략질을 하게 될 것이고 그러다 다시 전쟁을 일으키지 않을까 심히 염려되옵니다. 더욱이 왜구들이 총으로 무장하고 부산 동래로 다시 쳐들어온다면 제대로 방어나 할 수 있을는지 걱정이 크옵니다."

이처럼 신하들이 올리는 상소로만 외부 정세를 파악하려니 정조는 답답하기 이를 데 없었다.

대마도가 어떠한 섬이기에 정세가 급박할 정도에 이르렀는지 궁금하였으나 온전한 지도조차 없어 난감하기만 할 뿐이었다. 깊은 생각에 잠겼던 정조는 금강산 봉명사행길을 다녀온 김홍도와 김응환을 불러 대마도 지도를 그려오라는 밀명을 내렸다. 적지나 다름없는 대마도에서 지도를 그린다는 것은 위험천만한 일이었다. 이를 잘 아는 정조는 수행원들을 붙여 이동과 숙식에 불편함이 없도록 각별히 신경 썼다.

그러나 불행하게도 부산에 이르러 김응환이 갑자기 세상을 떠났다. 몇 개월에 걸친 금강산 봉행으로 인한 누적된 피로와 어명이기에 늦출 수도 없는 긴장까지 겹쳐 졸지에 객사한 것이었다. 그러나 김홍도는 슬퍼할 겨를도 없이 화원 선배이자 스승피도 같은 김응환의 장례를 서둘러 마치고는 홀로 대마도로 건너가 어명을 수행하였다.

10월 오랜 숙원인 천장을 무탈하게 마친 정조는 지문誌文까지 손수 지으며

기뻐하였다. 그것은 조정이나 민심의 동요 없이 사도세자의 왕생극락을 기원하는 원찰이 만백성의 뜻에 의해 이루어지게 하는 명분과 동기를 찾아내기 위함이었다.

이어 좌의정 채제공을 불렀다.

정조 좌상도 아시다시피 이번 과업은 과인이 자식으로서 반드시 이행해야 할 숙원사업이었소. 그래서 극진히 모신다는 뜻으로 묘역을 현륭원顯隆園이라 칭했다오. 그리고 이제 비운의 삶을 살다 가신 아버님의 극락왕생을 기원하는 원당願堂 사찰을 짓고자 하는데 마땅한 명분을 찾을 수 없구려. 신료들을 이해시킬 방도가 없겠소?

채제공 전하! 민심이 천심이라 하였사옵니다. 전하의 뜻이 그러하시다면 현륭원의 원찰願刹은 백성들의 원願에 의해 추진되게 하옵소서. 그 방도로 문무백관과 백성들의 시주를 받아 불사를 하겠노라 이르시면 백성도 이롭게 하고 전하께서도 명분을 얻게 될 것이옵니다. 또한 이것이 세상에 널리 알려지게 되면 누구도 이의를 달지 못할 것이옵니다.

정조 좌상의 말이 일리가 있구려. 이렇듯 만백성이 공감할 수 있는 마땅한 비책을 내놓으니 내 좌상과 의논하길 잘한 듯싶소.

채제공 전하! 아울러 천거하오니 도화서 최고 화원 김홍도로 하여금 불화로 불사하게 하여 훗날 모범으로 삼으심이 좋을 듯하옵니다.

정조 과인의 생각을 읽은 것이오? 그동안 도식화되어 있던 불화보다는 새롭고 생동감 있게 그려졌으면 하는 것이 과인의 심중이었다오. 불화로 불심을

일으키고 발원의 깊이를 더하게 된다면 그 또한 복이 아니겠소.

채제공 소신이 듣기로는 동지사 연행길에 올랐던 사신마다 천주교 남당의 성모자 벽화의 그림이 마치 살아서 움직이는 느낌을 받았다고들 하옵니다.

정조 선왕 때^{1771년. 영조 47년} 우상^{右相: 우의정} 김상철^{金尙喆}이 동지사행 정사^{正使: 사신의 우두} ^{머리}로 연경에 갔을 때 서양 화인로부터 그려 받았다던 초상화를 몇 해 전에 본 적이 있소.

채제공 서양 화인이 실물처럼 그렸다는 초상화에 대해서 소신도 들은 적이 있사옵고 전하께서 친히 어람^{御覽}하셨다 들어 알고 있사옵니다.

정조 그 서양 화인이 그렸던 초상화처럼 우리 원찰의 탱화를 그려낼 수만 있다면 환생의 의미를 더할 수 있어 좋으련만…….

채제공 이번 동지사행의 일원으로 김홍도와 이명기를 포함시켜 그와 같이 그리게 하면 그와 다름이 없을 것이라 사료되옵니다.

정조 그거 좋겠구려. 조선 최고의 화원들이니 미더울 수밖에, 좀 더 자세히 방도를 말해보시오.

채제공 네, 전하. 하지만 이에 대한 발언은 동지사행단을 꾸리는 판중추부사^{判中樞} ^{府事} 이성원^{李性源. 1725~1790}에게 주청하게 한 다음 전하께서 윤허하시는 것이 마땅한 줄 아옵니다. 이는 이유를 달아 문제 삼으려 하는 대신들의 입을 막을 수 있는 방도의 하나가 될 수 있기 때문이옵니다.

"동지정사 이성원이 아뢰옵니다. 이번 동지사행길에 화원 김홍도와 이명기를 포함시켜야만 하오나 그들의 현 직책으로는 동지사 수행이 불가하오니 김홍도

는 소신의 군관으로, 이명기는 화사 명단에 추가하여 동행하고자 합니다. 윤허하여주시옵소서."

이에 정조는 "그리하라" 하명하였다.

정조 원찰이 완성된 것을 기념하는 주련柱聯을 과인은 이덕무李德懋에게 지으라
 명하려 하는데 어떠하오?.

채제공 이덕무는 초대 규장각 검서관으로 있은 지 십 년이 넘은 자로 시문이 뛰어
 나 규장각 내 시문 경시대회에서 여러 번 장원에 뽑힌 수재이옵니다. 그러한
 데도 결코 교만하지 않고 진중한 성품으로 항상 소매 속에는 지필묵이 들
 어 있어, 보고 들은 것을 그때그때 적어두었다가 저술에 참고하는 열정을
 지닌 인재이기도 하오니 적임자인 줄 아뢰옵니다.

정조 하지만 그가 시와 문장이 그리 뛰어남에도 불구하고 서얼 출신이기에 신
 분을 문제 삼을 자는 없겠소이까?

정조는 아버지 사도세자의 원찰을 짓는 일이기에 모든 일에 신중을 기했다. 누군가 신분의 조건을 문제 삼지 않을까, 그래서 상소라도 올라오는 불미스러운 일이 생기지는 않을까 노심초사할 수밖에 없었다.

채제공 백성들의 시주를 받아 일으킨 불사이옵니다. 오히려 신분의 제약을 넘어
 완성한 원찰의 내력이 실린 주련이 걸린다면 백성들 또한 자신들의 일인

듯 기뻐할 것으로 사료되옵니다.

채제공이 고한 대로 용주사龍珠寺 건립 자금은 전국적으로 시주가 이루어져 팔만 냥이나 모아졌다. 이는 용주사 건립이 백성의 뜻에 의해 이루어졌음을 나타내는 것이었고 노론이 아무리 당론을 규합한다 해도 이의를 달지 못하게 하는 명분이 서게 된 것이었다.

1789년 8월 동지사 연경 사신단에 김홍도와 이명기의 합류가 결정되자 정조는 김홍도를 은밀하게 불러들였다.

정조 화산 현륭원으로 묘역을 옮기는 작업이 진행 중이다. 과인이 이번 원찰 용주사 불사에 각별히 공을 들이고자 한다. 그래서 연경에 있는 천주교 벽화처럼 참신斬新하면서 보는 이에게 생동감을 느끼게 하는 그러한 불화와 탱화를 안치시키고 싶다. 화격畵格이 살아 있는 불화로 하여금 만백성을 감화시킬 수 있다면 과인의 가슴속에 먹장처럼 응어리진 한이 조금은 풀어질 것 같구나. 그 역할은 단원이 해주었으면 한다.

김홍도 전하! 소신에게 이번 사행길은 크나큰 광영이옵니다. 다만 불화는 오랫동안 도식화되어 있어 도상의 밑그림과 채색에 쓰이는 안료, 처리 기법까지 일반적 회화하고는 많은 차이를 보이고 있다 들었습니다. 하여 전하의 성심에 미치시 못할까 두렵사옵니다.

정조 너무 부담 갖지 말라. 아무리 엄숙한 불화라도 백성들이 친근하고 편안하게 오래도록 바라볼 수 있다면 그것만으로도 과인의 뜻은 달성되었다 볼

수 있지 않겠느냐?

김홍도 허면 소신 김홍도 명을 받잡아 전하의 발원이 담긴 불화를 성심껏 그려보
겠나이다.

정조 그리하라. 과인이 바라는 바는 백성들의 마음을 일으키는 것이다.

1790년 2월, 현륭원의 원당 사찰을 용주사라 이름 짓고 불사를 착공하였
다. 동지사 연행단에 포함되었던 김홍도와 이명기는 동지사 업무가 끝나기
전에 미리 돌아와 용주사 불화 제작 감동監董을 맡았다. 하지만 동지사 연행길
은 엄동설한에 먼 길을 갔다 와야 하는 고된 여정이었기에 한겨울을 길에서
보내야 했던 연행길이 얼마나 힘들었을지 짐작하고도 남는다. 그 후유증 때
문일까! 동지정사 이성원은 귀국한 지 얼마 되지 않아 과로를 이기지 못하고
세상을 떠났다.

이후 김홍도 역시 과로와 피로가 겹쳐 시름시름 앓아눕게 되었다. 금강산
봉명사행의 길었던 여정과 밀명을 받고 바다 건너 대마도를 갔다 오는 연속
된 긴장과 끊임없이 이어진 과중한 업무, 게다가 추운 겨울 중국 동지사 연행
까지 마쳐야 했던 김홍도의 고단하고 험난한 여정 때문이었고 무엇보다도 가
슴 아픈 것은 스승이나 다름없는 김응환의 죽음이었다.

병석에 누운 김홍도의 근황이 스승 표암에게 곧 전해졌음은 물론이다. 웬
만하면 잔병 털듯 털고 일어나 붓을 잡는 제자의 성품을 잘 알고 있던 표암은
걱정이 클 수밖에 없었다. 일흔여덟의 노구를 끌고 직접 찾아가 근황을 확인
하고 싶었지만 그 자신 또한 그럴 만한 건강이 아니었다. 한동안 고심하던 표

암은 원기를 보충하는 음식들을 장만하게 하고는 붓을 들었다.

　단원! 보시게.

　지금 금강산은 아름다운 자태로 비경을 뿜내고 있을 것이네. 하지만 한양 땅
에도 금강산의 비경이 있지 않은가? 자네가 그렸던 금강산 비경 두루마리를 펼
칠 때마다 비로봉 위로 구름이 흘러가고 수많은 계곡마다 쏟아내는 물소리를 듣
는 것 같아 사람들이 왜 금강산이 둘이라고 말하는지 알 수 있지. 다시 두루마리
를 말아놓으면 세상이 조용해지니 이제는 이상할 것도 없네. 〈군선도〉와 〈풍속
화〉 그리고 이번 〈금강산도〉까지 신명을 다한 그림은 동서고금을 막론하고 그 예
를 찾을 수가 없다네. 금강산 봉명사행길에 이어 중국 연경 동지사행과 임경업
영정 모사, 그리고 〈무예도보통지〉 삽화까지 그려내느라 어디 하루라도 마음 편
하게 쉬어본 적이 있었겠는가? 무쇠가 아닌 다음에야 병이 나는 것은 당연한 일
이지. 여기 기를 보강하는 탕약과 약간의 음식을 보내니 부담스러워하지 말고
몸을 추스르기 바라네.

　표암은 붓끝마다 제자를 아끼는 마음이 담겨진 편지와 기력을 회복하는
음식을 사람 편에 보내며 단원의 건강과 주변 상황까지 살펴보게 하였다. 그
러나 생각보다 심히 앓고 있다는 말에 걱정이 커지자 의원을 불러 단원의 건
강상태를 실명하였다. 싱힁을 듣고 있던 의원이 오래 여행으로 인하여 기가
쇠하고 오장육부가 지쳐 반응이 신통치 않으니 쇠해진 기력을 회복시켜야 한
다고 답했다. 그러기 위해서는 경혈經穴에 침술을 시행해야 하고, 기력을 다스

리는 탕약과 함께 안정을 취해야 한다는 말을 전하자 표암의 얼굴이 굳어졌
다. 그리고 표암은 자신의 아들들이 보내온 보약과 의원까지 딸려 보내 침을
놓게 하였다. 보름이 지나 달포에 이를 즈음 마음을 졸이던 표암은 다시 붓을
들었다.

　단원! 차도는 어떠한가?

　이번 용주사 불사는 때를 맞추어야 하는 임금의 숙원사업이니 자네 마음 또
한 급할 것이네. 건강이 나아졌는지, 병마에서 벗어났는지 답장하라 하면 그 답
이야 내 이미 짐작하고도 남는다네. 보내주신 탕약과 의원의 처방으로 이미 다
나아서 붓을 잡고 있다고 이를 것 아니겠는가? 이미 그렇게 답할 것이라 알고
있으니 다가오는 단오 때 쓸 부채나 하나 그려 보내보게.

　병색이 완연히 가시지 않은 채 스승의 두 번째 편지를 읽어내려가던 김홍
도의 얼굴에 엷은 미소가 감돌았다. 누구보다 제자를 잘 알고 있는 스승이었
고 그것을 아는 제자였다. 스승의 걱정을 덜어드리는 길은 빨리 부채 그림을
보내드려 병마를 떨치고 건강해졌다는 것을 확인시켜드리는 길밖에 없었다.
스승께서 걱정으로부터 벗어나게 하는 그림은 어떤 그림이어야 할까 고심하
던 김홍도는 몸을 일으켜 자세를 가다듬고 붓을 들었다.

　버드나무와 기러기를 그려 넣고 병마가 지나갔음을 나타내기 위하여 나귀
탄 노인과 동자가 멀리 나들이 떠나는 모습을 담았다. 그림 속에는 건강이 회
복되었으니 걱정 놓으시라는 제자의 뜻이 담겨 있었다. 버드나무 류柳는 머무

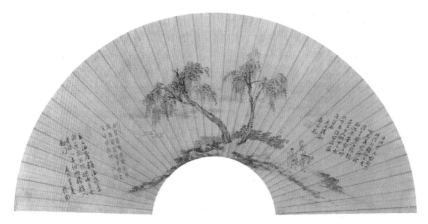

[그림 2-38] 김홍도, 〈기려원유도(騎驢遠遊圖)〉, 지본담채, 78×28cm, 1790, 간송미술관

김홍도는 금강산과 동지시행을 수행하고 나서 시름시름 몸져누웠다. 소식을 접한 강세황은 제자의 쾌유를 기원하며 물심양면으로 지원했다. 스승에게 걱정을 끼쳐 몸 둘 바 모르던 김홍도는 물가에 버드나무가 늘어져 있고 기러기 두 마리가 날아오르고 있으니 걱정하지 않으셔도 된다는 술어(述語)를 담아 부채에 그림을 그렸다. 스승은 정밀한 필력으로 화의가 담긴 부채를 선물받고는 제자가 병마를 털고 일어난 것이라 생각하며, 부채에 발문을 적었다.

를 유(留)와 독음이 같고, 기러기 안(雁)은 편안할 안(安)과 독음이 같다. 합하면 유안(留安), 편안하게 지내고 있다는 것이다. 그리고 사제의 정을 표현하기 위하여 버드나무 두 그루와 날아오르는 두 마리의 기러기를 그려 함께하고 있다는 뜻도 포함시켰다. 그리고 나들이 떠나는 노인이 뒤를 잠시 돌아보며 평안한 일상을 다시 확인하는 것으로 마무리 지었다.

사람에게는 우연스런 데가 있다. 마지막까지 버틸 힘을 주는 것이 가장 좋은 것이고, 가장 빨리 회복하게 하는 것은 자신을 가장 소중히 여기는 것이다. 그만큼 간극이 짧은 것이 없음을 스승 표암은 잘 알고 있었기에 그 폭을 좁혀주려 했던 것이다. 마지막까지 우연스러운 힘과 회복을 불어넣어주려 했던 스승

의 마음을 익히 알고 있던 김홍도는 육방옹^{陸放翁}의 여행시를 적어내려갔다.

먼 곳을 떠도니 옷자락에 흙먼지 가득하고
술 자국은 얼룩이 되어도 상심하지 않았네.
이 몸이 정녕 시인에 미치지는 못하겠지만
보슬비에 나귀를 타고 검문산^{劍門山}에 든다네.
- 경술년 사월 단원

"비록 몸과 마음이 지쳐 제 몸 하나 보살피지 못하지만 먼 유람길 객정^{客情}마저 지나치진 않았습니다. 이 몸이 비록 시인의 경지에는 미치지 못하오나 보슬비 맞으며 검문산에 드나들 정도는 되니 너무 심려치 마십시오."

부채를 받아 든 표암의 얼굴에 화기가 돌고 미소가 감돌았다. 평소 감정을 거의 드러내지 않는 표암이었으나 이번만은 예외였다. 붓자국이 지나간 필치만 보고도 제자의 건강이 얼마나 회복되었는지를 알 수 있었기 때문이다. 제자의 화제를 읽던 표암은 답신이 마음에 들었다는 듯 마침내 웃음을 터뜨렸다. 그리고 제자에 대한 애정이 담긴 화제를 반대편에 적어내려갔다.

사능^{士能}이 중병을 앓고 일어나 이렇게 정세^{精細}한 그림을 그려 보내다니 오랜 병에서 말끔히 회복된 걸 알 수가 있다. 말쑥한 얼굴을 대하듯 기쁘고 위안이 되는구나. 하물며 필세가 좋고 묘해 옛사람과도 다툴 수 있겠다. 이는 쉽게 얻을

수 없는 것이니 마땅히 상자 속에 깊이 간직해야겠구나! 경술년 청화절 표옹이
제하다.

표암은 단원이 젊은 날 즐겨 사용하였던 '사능'이란 호를 부르며 건강해진
것을 기뻐하였다. 간절하고 다급한 순간에는 무의식으로 예전에 부르던 이름
이 쉽게 튀어나온다. 기쁜 마음에 붓 가는 대로 써내려간 표암의 필체에서 사
제지간의 정이 오롯하게 묻어나는 것이었다.

스승 표암의 보살핌 속에 병마를 털고 일어난 김홍도는 용주사 불화와 탱
화 작업에 착수할 수 있었다. 그리 많지 않은 기한 내에 이루어져야 하고 한
치의 실수도 인정되지 않는 불사인데다 몸져누워 두어 달을 소비하였으니 주
관 감동監董을 맡은 책임자로서 걱정이 앞섰다. 더욱이 불화는 생소한 분야로
주로 화승이 그려왔다는 것은 잘 알고 있던 김홍도는 그들의 의견을 존중하
면서 어떻게 하면 명암과 원근의 비례감을 살려 입체감 있는 불화를 그려낼
수 있을까를 여러 날 고민하였다.

그동안 일상적으로 도식화되어 있던 불화나 기존에 사용하였던 채색 안료
와 처리 기법의 틀에서 완전히 벗어난 만백성의 발심을 일으킬 수 있는 불화
를 완성하는 것은 생각보다 어려운 일이었다. 화원 이명기·김득신과 함께 밤
새워 고민하며 명암을 달리하는 초상화 기법을 적용해 채색의 비율을 맞추어
나갔다.

정조는 또한 현륭원과 용주사를 건립하면서 수차례 화성으로 행차하며 진
척 상황을 보고받기도 하였다. 비운의 삶을 살다 간 사도세자의 넋을 위로하

는 원찰 용주사가 문무백관과 백성들의 시주로 순조롭게 진행되고 있어 더할 나위 없이 흡족하였다. 특히 회화에 관심이 많았던 정조가 불화는 어떻게 그려지고 있는지 보고 싶어 직접 방문하였음은 물론이다. 게다가 천장을 마친 이듬해 어머니 혜경궁의 생일날6월 18일에 원자가 태어났다. 이는 아버지 사도세자의 음덕으로 왕조의 적통이 계승되는 것 같았다.

사도세자를 모시는 원찰로서의 명분은 이미 마련되었고 최고의 화원들에게 불화와 탱화를 그리게 하며 효심을 다하고자 했던 정조이지만 아쉽게도 현륭원에는 사도세자의 영정이 없었다. 정조는 믿을 수 있는 화원, 김홍도로 하여금 용주사 불화에 암묵적으로 아버지 사도세자의 모습이 담기길 원했다.

당쟁에 희생된 사도세자의 억울한 한을 달래고 태평성세의 염원이 담겨진 탱화가 마침내 완성되었다는 보고를 받은 정조는 세상 근심을 내려놓은 듯하였다. 점안식點眼式이 거행되는 날, 용주사 도량에 있는 감로수로 마른 목을 축인 정조는 호흡을 가다듬고 대웅전을 올려다보았다. 대웅전 기둥마다 용주사 건립을 기념하는 주련이 걸렸다. 이덕무가 왕명을 받아 지은 문장인 것이다. 칼끝이 한 자 한 자 스쳐 간 나무의 결마다 정조의 회한과 그리움이 사무치는 효심으로 빛을 발하게 하는 각刻이었다.

정조　　오늘만큼 마음 편해본 적이 없구려. 좌상께서 이처럼 원찰이 들어설 명분을 세워주어 참으로 고맙소.

채제공　세상을 원망하며 구천을 떠돌았을 사도세자의 혼백이 부처님의 가피력으로 안식을 찾게 될 것이옵니다. 전하께서도 이제 무거웠던 마음의 짐을 내

[그림 2-39] 김홍도, 용주사 〈삼세여래채탱〉, 견본채색, 350×440cm, 용주사 대웅보전

부처의 가피력이 느껴지는 생동감 있는 불화. 서양화법으로 그려진 연경 천주교 성모자 벽화를 직접 본 후 그린 것으로, 조선시대 전통적인 탱화 구도에 입체적인 서양기법으로 채색했다. 그런데 정조가 김홍도에게 탱화를 그리게 한 데에는 숨은 뜻이 있었을 것이다. 김홍도가 이를 모를 리 없었으므로, 분명 이 그림 어딘가에는 사도세자의 왕생극락을 기원하는 의미가 담겨 있을 것이다.

려놓으시지요.

정조 이제 원찰까지 지어졌으니 그 어떤 미련이나 두려움도 떨쳐버려야 한다는 것을 과인도 잘 알고 있소.

[그림 2-40] 용주사, 〈삼세여래채탱〉 부분

석가모니 아래 자리한 학승과 고승의 모습이 예사롭지 않다. 젊은 학승을 바라보고 있으면 왠지 사도세자의 모습이 아닐까? 하는 생각이 든다. 학승과 마주한 고승에서는 내공이 뿜어져 나오고, 중지 끝을 마주한 손 모양에서 깨달음을 전달하고자 하는 따뜻한 구제의 손길이 전해진다. 발원은 이루어진다는 필치로 정겹게 그려졌다. 조선시대 탱화에 학승과 고승이 그려져 있는 경우는 흔치 않기 때문에 그 뜻과 추론에 깊이를 더하고 있다.

정조는 금당에 들어 향을 사르며 조용히 선정禪定에 들었다. 그 모습은 여느 때보다 평화로워 보였고 삼세불 또한 이곳에 머물며 천지를 밝혀주고 있었다.

정조 탱화로 인해 금당 안에서 생 기운이 느껴지는 걸 보니 마치 불법의 나라에 온 것만 같소.

주지 탱화 중심에는 불도에 따라 현세를 제도하는 석가모니를 모셨고 좌측으로는 미래의 부처인 아미타불을, 우측으로는 아프고 병든 자를 보살피는 약사여래를 협시불로 조성하였사옵니다. 그 이외에는 불화 양식 구도를 따른 것으로 알고 있사옵니다. 그리고 이 불화의 중심축인 가운데 석가여래 앞을 보시게 되면 불법을 전하고 있는 학승과 수인手印으로 깨달음을 상징하는 고승高僧이 있사옵니다.

정조 고승의 수인이 의미하고 있는 뜻이 무엇이오?

주지 수인은 부처나 보살이 오랜 내면수행으로 깨달은 진리나 중생 구제의 소
 원을 밖으로 표시하기 위한 손 모양이온대 여러 가지 손동작에 따라 깨달
 은 내용이나 활동을 상징적으로 나타내기도 하옵니다. 고승이 취하고 있
 는 수인은 신앙심을 높이고 성품의 깊이를 더해 교화되고 구제될 수 있도
 록 도와주고 있다는 뜻이 담겨 있사옵니다.

정조 허면 도움을 받는 이는 학승이겠군.

주지 잘 보셨사옵니다. 화원 김홍도가 사도세자의 한을 염두에 두고 번뇌에서
 벗어나 깨달음을 얻으면 구제된다는 이야기를 학승과 고승의 관계로 대입
 시켜 완성한 듯하옵니다.

정조 단원! 이 사람! 그래서 학승의 표정이 저리 맑아 보였던 것이군.

누군가를 찾듯 주위를 휘돌아보던 정조는 먼발치에서 이 모습을 지켜보던
김홍도와 눈이 마주치자 지긋한 눈빛으로 마음을 전하고 있었다.

이후 정조는 용주사 불화 제작과 관련하여 특별지시를 내렸다.

> 불화와 탱화를 주관한 감독 김홍도에게는 정6품 사과司果직에 장기 임용하고
> 절충직의 김득신, 사과직의 이명기 등은 해당 부서에 영을 내려 쌀과 베를 후사
> 하라. (『수원지령등록』, 1790년 10월 7일자)

정조는 마치 마음을 읽기라도 한 듯 원당 사찰에 자신의 속뜻을 새겨 넣은
김홍도가 얼마나 대견하였을까? 그러나 해줄 수 있는 것이라고는 정6품 벼슬

에 장기 임용하는 것밖에 없었기에 밖으로 드러낼 수 없는 마음만 메아리로 돌아올 뿐이었다.

용주사 불사를 마친 김홍도는 스승 표암을 찾았다. 한여름이 지나 찬 기운이 감도는 날씨에도 스승의 손에는 단원의 부채가 쥐어 있었다. 왜소해진 체구에 어깨가 더욱 좁아진 스승의 모습에 코끝이 아려 말을 잇지 못하고 먼저 큰절을 올렸다.

김홍도 스승님! 그간 강녕하셨습니까? 제자는 스승님께서 보내주신 탕약과 의원의 처방을 받고 병마를 털어냈습니다. 또한 스승님의 덕분으로 용주사 불사까지 잘 마치고 돌아왔습니다.

표암은 대답 대신 쥐고 있던 부채를 넓게 펼치며 본인이 쓴 화제를 보여주었다.

강세황 자네의 부채를 받고 적은 것일세. 병석에서 일어나자마자 이렇게 정묘하고 세밀한 필세로 그림을 그릴 수 있는 사람은 자네밖에 없네. 이 부채를 받고 얼마나 기쁘고 위안이 되었던지 누가 알겠는가? 내 마음에 드는 이런 그림은 쉽게 얻을 수 있는 것이 아니네.
김홍도 스승께서 저를 사능이라 불러주시니 젊은 시절로 돌아간 듯하였습니다.
강세황 나도 그렇다네. 그래 용주사 불화 작업에는 어려움이 없었는가?
김홍도 일찍이 스승님의 가르침이 있었기에 최선을 다하였습니다. 하지만 다양한

색채를 혼합하여 원하는 색을 만들고 흰 안료를 사용해 밝고 어두움을 조절하면서 입체감을 살리는 기법이 다소 어려웠습니다. 아직도 부족하여 배워나갈 것이 많습니다.

강세황 임금께서 중국에서 들어온 책가도冊架圖를 보시곤 그 느낌을 이야기하신 적이 있는데 아마도 불화에 접목시키고자 하진 않으셨는가?

김홍도 네, 그리 하명하셨습니다. 그리고 용주사 불사 대업이 백성들의 뜻과 시주로 이루어진 것을 천행으로 여기시며 백성들의 마음을 헤아리라 당부하셨습니다.

강세황 어버이 마음이 그런 것이지. 그래 임금께서는 흡족해하셨는가?

김홍도 불화를 보시고 선정에 드신 모습이 평온해 보였습니다. 스승께서도 따뜻한 봄날이 오면 저와 함께 가보셔야지요.

강세황 꼭 그리하세나. 단원! 손이나 한 번 잡아보세.

이듬해1791년 1월 23일, 어릴 적 화업畵業의 스승이자 평생에 걸친 후원자이며 동지였던 스승 강세황이 일흔아홉 살의 일기로 세상을 떠났다.

'불과 석 달 전 찾아뵈었을 때 손을 어루만져주시며 함께 용주사에 봄나들이 가기로 하셨었는데……'

스승과의 끈끈한 인연이 끊어짐에 마음까지 놓아버린 김홍도는 흘러내리는 눈물조차 느끼지 못하고 망연자실하였다

'사람이 살아가면서 수많은 인연을 맺고 있지만 스승다운 스승을 만나는 일이 가장 힘들고 어려운 인연이라 하지 않았는가? 그런데 나는 당대 최고의

평론가이신 스승의 화풍과 화평을 한 몸에 받는
홍복까지 누렸으니 더는 여한이 없지 않은가?'

다만 가슴이 미어지는 아픔을 스스로 위로
할 뿐이었다.

그로부터 이 년¹⁷⁹³ᵘ 후, 정조는 강세황의 기
제忌祭 날에 맞추어 자신의 마음을 담은 제문과
술을 예조정랑 이종렬 편에 보내 넋을 위로하
게 하였다. 그리고 명필 조윤형曺允亨, 1725~1799을
불러 십 년 전 기로소에 든 강세황을 축하해
주기 위해 이명기에게 그리도록 하여 하사한
초상화에 '인재는 참으로 얻기 어렵도다'라는
내용의 제문을 적도록 명하였다.

[그림 2-41] 〈강세황 초상화〉 중 어제
제문 부분

"건륭 58년 1월 29일 예조정랑 이종렬
을 통해 과인의 마음과 술을 보낸다. 소
탈하고 고상한 성품과 삼절 예술가의 풍
류를 필묵의 종적으로 남겼다. 수많은 지
필에 구름과 연기가 일듯 붓을 휘둘렀고
궐내 병풍이며 서첩에도 종적이 남아 있
다. ……인재를 얻기 어렵다는 생각에 초
라한 술잔 베푸노라."

화성 신도시를 건설하다(1790~1791)

1790년 5월 7일, 화성 행궁이 완성되고 한 달쯤 지나자 부사로 있던 강유
가 화성에 성곽을 쌓을 것을 건의하였다. 새로운 개혁의 꿈을 꾸던 정조에게
는 이보다 반가운 일이 없었다. 정조는 원대한 꿈을 실현시키는 첫 행보로 사
도세자의 천장을 계획하였고, 완성을 향한 시작점을 화성 신도시 건설로 삼
았다. 잘못된 붕당정치로 어긋난 세상을 바로잡기 위해서 왕권 강화를 모색

하며 새로운 정치 공간을 형성하고자 노력했던 것이다. 그러한 정조의 정치 행보를 뒷받침하듯 개혁적인 인재들이 규장각에서 양성되고 있었고 그 선두에는 초계문신 출신 정약용이 있었다.

정조는 노론에서 문제 제기할 소지를 주지 않기 위해 신하가 직접 주청을 하고 임금이 못 이기는 척 윤허하는 것으로 명분을 찾고는 마치 기다렸다는 듯 빈틈없이 속전속결로 처리하였다. 강유의 주청으로 인해 성곽을 쌓는 명분을 갖게 된 정조는 정약용을 불렀다. 탁월한 두뇌와 시대를 앞서는 개혁 기질, 실학에서 우러나오는 경륜과 다부진 일처리 능력을 겸비한 정약용을 성곽 축성의 적임자로 일찍이 점찍어두고 있었던 것이다. 정조 옆에는 좌의정 채제공이 배석하고 있었다.

정조 이제 화성에 행궁이 완성을 앞두고 있기에 그 주위로 성곽을 쌓고 신도시의 틀을 갖추려 한다. 그 일을 그대가 맡거라.

정약용 전하! 아뢰옵기 황송하오나 소신은 성곽을 쌓아본 경험이 없고 그와 관련된 학업도 이룬 것이 전혀 없사옵니다. 이런 중차대한 일에는 반드시 마땅한 인물이 있을 것이옵니다.

정조 과인이 심사숙고하여 정한 것이다. 그대는 이미 토목 설계에 탁월한 실력을 보여주지 않았느냐? 지난해 주교사에 배치되었을 때 한강에 배다리를 놓아 뭇사람들도 하여금 머리를 내두르게 했던 일을 내 기억하고 있다. 그러니 겸손해하지 마라. 이번 화성 성곽 축성은 이루 말할 수 없이 중차대한 일이며 또한 먼 훗날 표본이 되어야만 한다. 이번 과업은 이 나라의 백년대

계를 이어줄 동아줄이 될 것이다.

채제공 이번 화성 행궁의 성곽을 기획하고 추진할 적정한 인물로 전하께서 자네를
친히 정하셨네. 전하의 고심에 감읍하고 소임을 다해주길 바라네.

채제공의 추임새에 흡족해진 정조는 몇 권의 서책을 펼쳐 보였다.

정조 이 책들은 이 년 전 중국 청나라에서 들어온 『고금도서집성古今圖書集成』 중
기기도설奇器圖說에 관련된 것이다. 이 나라는 지리적으로 중국과 일본의 중
간에 위치해 있어 그동안 병자호란과 임진왜란 등 적잖은 침입을 받아왔
다. 그러하기에 더욱 견고한 성곽이 축성되어야만 한다. 이 서책 속에는
축성과 관련된 선진 기법이 들어 있다 하니 그에 대한 답을 그대가 찾아내
야 할 것이야.

정약용 전하! 얼마의 말미를 주시겠는지요?

정조 대략 십 년은 족히 걸려야 하는 사업일 줄 아나 사 년 내에는 완성되어야
한다. 그리고 반드시 명심할 것은 성곽의 기능은 백성들과 함께 살아갈 도
성이어야 하며, 적의 침입에는 방어뿐만 아니라 전투력도 함께 갖춰진 성
곽이어야 한다는 것이다.

특별한 어명을 받고 규장각으로 돌아온 정약용은 임금이 내린 서책들은
물론 병자호란을 경험한 윤경이 기술한 『보약堡約』과 임진왜란을 겪은 유성룡
이 지은 『성설城說』을 통독하기 시작하였다. 이 책에는 호란과 왜란을 직접 겪

으면서 경험한 조선 성곽의 문제점이 씌어 있어 매우 유용했다.

정약용은 규장각 인재들과 수시로 머리를 맞대고 토론하면서 중국과 일본 그리고 조선 성곽의 장점과 단점들을 비교 실험해가며 치밀하게 설계도를 만들어나갔다. 성곽을 경계로 신도시로서의 기능과 실용이라는 두 마리 토끼를 잡아내기가 결코 쉽지 않았다. 더군다나 사 년이라는 짧은 공사기간 내에 성곽과 신도시의 형태를 갖추려면 무엇보다 모든 공정이 일사천리 톱니바퀴처럼 맞물려 돌아가야만 가능한 일이었다. 성곽의 형태를 어떤 형태로 할 것인지 공사 장비가 어떤 것이 유용한 지 축성 전반에 걸쳐 실용적인 선진기술과 방법들을 하나하나 정리해나갔다.

정약용은 산성과 도성으로서의 기능과 아름다운 형태의 성곽을 만들기 위해 성곽 재질을 중요한 관건으로 삼았다. 축성을 시작하기 전에 반드시 해결할 두 가지가 있었는데, 하나는 성곽을 이룰 소재였다. 흙으로 할 것인지, 석재나 벽돌로 할 것인지를 고민해야 했으며, 또 하나는 성곽의 기초가 될 커다란 석재를 들어 올리고 운반하는 데 수월한 장비를 만드는 것이었다. 어찌 보면 성패를 결정지을 수 있는 중대한 문제이기 때문에 많은 이견을 보였던 부분이기도 하였다.

정조 밤낮으로 성곽 축성에 매달려 있다고 들었다. 그래 획기적인 방도는 찾았
　　　느냐?

채제공 주위에서 쉽게 구할 수 있는 흙으로 성곽을 쌓으면 소재를 구하기 쉬워 공
　　　사기간을 맞출 수 있지 않는가?

정약용 하지만 습기를 머금은 토성은 겨울에 쉬이 얼어터질 수 있고 장마철에는 무너지는 단점을 가지고 있사옵니다. 이런 단점을 보완하기에는 석재만한 것이 없사옵니다.

정조 허나 석재로 쌓는 것은 기존의 성곽과 다를 바 없구나. 벽돌과 석재의 장점만을 활용하는 다른 방법이 없겠느냐?

정약용 기와 굽는 방식으로 구워낸 벽돌도 고안해보았지만 내구성이 약하고 견고하지 못해 외부 충격에 쉽게 깨지는 단점을 가지고 있었사옵니다.

정조 구운 벽돌이라…… 그래. 예로부터 이 나라는 도자기를 굽는 기술이 최고가 아니더냐? 조금 더 머리를 맞대고 내구성의 단점을 보완할 수 있는 방법을 강구해보거라.

도공을 불러들인 정약용은 정조의 언질대로 도자기 굽는 방식을 응용해 벽돌을 굽도록 해보았는데 여러 차례 실패를 거듭한 끝에 산화번조酸化燔造가 아닌 환원번조還元燔造 방식을 적용하자 비로소 만족스러운 결과를 얻을 수 있었다. 드디어 해냈다는 기쁨과 가슴 벅참에 잠시 말문을 잃었던 정약용은 노심초사 결과를 기다리고 있을 임금께 보여드리기 위해 한달음에 대전으로 향하였다.

정약용 전하! 드디어 내구성이 강한 벽돌을 만들었사옵니다.

반가움에 벽돌을 받아 든 정조가 가볍게 두드려보자 맑은 쇳소리가 울려

나왔다.

정조 아니! 벽돌에서 쇳소리가 나는구나. 겉으로 보기에도 기존 벽돌과 달리 가
벼우면서도 단단해 보인다. 어찌 만든 것이냐?

정약용 그것은 이미 전하께서 알려주시지 않으셨사옵니까? 전통 도자기를 굽는
방법이면 족한 것이었사옵니다.

정약용은 벽돌을 굽는 가마와 그 내부까지 상세하게 그려져 있는 도면을
펴 보였다.

정약용 전하! 이 도면은 점토와 불이 가지고 있는 본성을 이용하여 쉽게 벽돌을
굽기 위해 새로 제작한 가마이옵니다.

정조 보기에도 전통 가마와는 다르구나. 벽돌 만드는 과정을 설명해보아라.

정약용 먼저 벽돌 모양으로 잘 반죽한 점토를 그늘에 말려 습기를 제거합니다. 그
다음 가마 안에 서로 겹치지 않게 쌓아놓고 피움불을 지핍니다. 이 피움불
의 목적은 벽돌에 남아 있는 습기를 다 제거하는 것인데 대략 다섯 시간
정도 불을 지피면 되옵니다. 이어서 초불을 지피게 되는데 가마 안 온도를
높여서 굽는다 보시면 되옵니다. 이때 불길을 일정하게 유지시켜주는 불
고르기가 벽돌의 강도를 결정하기 때문에 가장 어려운 과정이었사옵니다.

정조 피움불로 벽돌에 남아 있는 습기를 제거하고 나서 벽돌을 굽는다! 허나
일반적인 기와 굽는 방법과 별반 다르진 않아 보이는구나?

정약용 그렇지 않사옵니다. 다음 단계에서 답을 얻게 되실 것이옵니다. 막음불이라 부르는 마지막 공정이 남아 있기 때문이옵니다. 이것은 불 입구를 빠르게 막아 불의 역류를 막는 것이옵니다.

정조 이유가 무엇이냐?

정약용 가마 안에 남아 있는 거센 불길을 유지한 채 공기의 유입을 막아버리면 남은 불기가 벽돌 속에 함유되어 있는 공기를 빨아내면서 마지막 번조燔造하게 되옵니다. 여기서 더욱 주의를 기울여 행해야 하는 일이 있는데 수시로 가마 위로 물을 뿌려주어야 하옵니다.

정조 가마 위로 물을 뿌리는 것 역시 공기 유입을 차단하기 위한 것이냐?

정약용 그러하옵니다. 불길을 높여 흙의 속성을 단단함으로 이겨내게 하는 것이옵니다. 이처럼 환원번조가 제대로 이루어진 벽돌은 표면이 은백색으로 보이옵니다.

정조 무른 점토에 불의 세기와 정도를 달리하여 쇳소리 나는 강한 벽돌을 만들어낼 수 있다니 기막힌 발상이로다.

정약용 도공과 화공의 연륜에서 비롯되는 것일 뿐 소신의 공이라 할 수는 없사옵니다. 그런데 전하! 여러 형태의 벽돌을 만들어낼 수 있는 장점은 가지고 있으나 일일이 벽돌을 구워내야 하고 땔감으로 쓰이는 나무가 만만치 않게 들어가는 단점도 있사옵니다. 땔감 조달이 쉬운 여러 곳을 정하여 지속적으로 굽게 하는 해결책을 강구해야 할 줄 아옵니다.

정조 해낼 수 있을 것이라는 내 판단이 역시 틀리지 않았어. 피움불과 초불, 막음불이니 그 이름 또한 듣고 부르기도 정감이 있구나.

정약용을 바라보는 눈빛에서 신망과 기대가 새어나오는 것 같았다.

정조　성곽 축조에 필요한 장비 개발은 어찌 되어가고 있느냐?

정약용　커다란 석재를 수월하게 들어 올릴 수 있는 장비를 만드는 데 역점을 두고 실험하고 있사옵니다.

정조　과연 작은 힘으로 무거운 석재를 들어 올릴 수 있겠느냐?

정약용　힘의 원리에 핵심은 도르래에 있사옵니다. 도르래를 사용하면 마치 숨은 비밀이었던 것처럼 여러 배의 힘을 얻을 수 있사옵니다. 천 근의 석재도 도르래를 사용하면 오백 근 힘만 주면 들어 올릴 수 있고 도르래 두 개를 연결하면 이백오십 근의 힘만으로 들어 올릴 수 있게 됩니다. 천 근의 무게도 도르래 네 개를 활용하면 대략 칠십오 근의 힘만으로 들어 올릴 수 있는 산술적인 수치를 얻게 됩니다.

정조　도르래가 지닌 힘의 원리가 놀랍구나. 빠른 시일 내에 보고 싶다.

정약용　하오나 힘의 동력이 제대로 전달되는 실용 가능한 장비를 개발하기까지는 많은 노력과 적잖은 시간이 필요할 것이옵니다.

정약용에게 하사한 연꽃 부채

동시대 최고의 실학자인 정약용과 최고의 화원 김홍도, 한 사람은 실학을 중심 사상으로 한 선구자로서, 다른 한 사람은 조선 최고의 예술가로서 정조

의 정치 구상 내에 함께하고 있었다. 그들은 백성을 진정으로 위하고 그들과 희로애락을 함께하려는 정조의 동반자들이었기 때문이다. 김홍도는 정약용보다 열일곱 살이나 많았다.

　김홍도와 정약용의 인연은 정조를 중심축으로 최고가 최고를 바라보면서 서로 관심을 가졌다. 고수는 고수를 알아보는 법, 김홍도에게 정약용은 선 지식인으로 반듯한 처신과 논리로 임금의 총애를 받고 있는 신하였다. 당시 이름깨나 날리는 권세가들은 화원들의 화첩을 집에 소장하고 가끔씩 꺼내 보면서 감상용으로 삼고자 하였으나 정약용은 달랐다. 그는 그림은 실질적인 학문과 쓰임과는 거리가 있다고 보고 완물상지玩物喪志, 즉 쓸데없는 물건을 가지고 노는 데 정신이 팔려 소중한 자신의 본보기를 잃어버릴까 경계한다 하면서 단지 조선 최고의 손꼽히는 화원에 대해 서로 지극히 일반적인 평만 남겼다.

　조선의 손꼽히는 화가로는 선조의 성세盛世 시기에 대나무를 신묘하게 잘 그린 김시金禔란 화가가 이름 나 있었고, 근세에는 공재 윤두서가 인물을, 그 아들인 낙서駱西 덕희가 말 그림을 묘妙를 다해 기막히게 그렸다. 변상벽은 고양이를 특히 잘 그려 변고양(卞古羊, 당시 고양古羊은 묘猫의 방언이었음)이라 불리었다. 유덕장은 대나무를 잘 쳤고 심사정의 산수는 짙고 원만해서 붓과 먹의 흔적을 남기지 않았다. 정선은 절벽과 소나무가 어우러진 그림을 즐겨 그렸고 간간이 준법을 사용해 산수를 그려내었는데 순전히 횡점橫點만으로 그림을 완성하기도 하였다. 연객 허필은 역시 이름은 있으나 우아한 맛韻이 없고 껄끄러웠다. 표암은 난과

죽을 가장 잘 그렸는데 간혹 댓잎을 몇 수 그려 넣어서 그 뜻을 더 잘 살렸다. 하지만 산수는 그의 전공이 아니었다. 한번은 어느 권세가를 위하여 도원도 팔 폭 병풍을 그리면서 닭과 개의 털을 한 가닥 한 가닥 셀 수 있도록 그려 넣어 그 섬세함이 묘하기 그지없었다. 김홍도는 풍속과 일반 사물의 형태를 잘 그리고 화초와 오리, 기러기도 잘 그렸다. 이명기는 초상화로 이름이 났는데 어진뿐 아니라 대신과 재상들의 초상도 그렸으며 가끔은 옛날 초상을 다시 모사하기도 하였다. 영조의 어진은 윤덕희와 변상벽이 초상하였다.(『與猶堂全書』, 第一集 第十四卷, 詩文集 題家藏畵帖)

수릿날로도 불리는 단오는 높은 날이란 의미를 담고 있다. 조선시대 단오 때가 되면 공조工曹에서 전주 남원의 특산품인 부채를 만들어 궁중에 올리면 이름 있는 화원이나 명필가의 글씨를 담아 왕이 신하들에게 하사하였는데 이는 곧 다가올 더위를 건강하게 대비하란 의미로 단오선端午扇이라 불렀다. 단오 즈음에 정조는 마음에 드는 부채를 골라 각별히 아꼈던 동부승지 정약용을 불러들였다.

정조　부채가 지니고 있는 여덟 가지 덕을 말해보거라.

정약용　이유원이 『임하일기』에 열거한 팔덕선八德扇을 보면 백성과 부채의 밀접한 쓰임새를 빈틈없이 관찰하고 해학적으로 기술하였사옵니다. 바람이 맑은 덕, 습기를 제거하는 덕, 햇빛을 가리는 덕, 비를 피하는 덕, 깔고 자는 덕, 독을 덮는 덕, 짜기 쉬운 덕, 값이 싼 덕으로 여덟 가지이옵니다.

정조 역시 실질적 학문을 강조하는 동부승지와 부채는 서로 통하는 멋이 있는
　　　 듯하구나. 그대가 바라보는 부채의 멋은 무엇이라 생각하느냐?

정조는 정약용에게서 어떤 답이 나올까 한번 슬쩍 떠보았다.

정약용 부채는 대략 두 가지 종류로 나뉘는데 풀잎으로 엮어 만든 둥근 부채와 접
　　　 었다 펴는 합죽선이 있사옵니다. 부채가 지닌 여덟 가지 덕은 둥근 부채의
　　　 쓰임새에 기인하여 나왔다 할 수 있으나 양반이나 선비들이 몸에 지니는
　　　 합죽선은 권위의 상징물이었사옵니다. 더욱이 합죽선을 펼치면 명필가의
　　　 글씨와 내용을 음미하고 명화까지 감상할 수 있으니 걸어다니는 예술 소
　　　 품이 아니겠사옵니까?

정약용의 대답에 정조는 기다렸다는 듯 무릎을 쳤다.

정조 정확하게 보고 있구나. 때론 춤의 장단에 빠지게 하는 멋을 선사하고 소리
　　　 를 완성하게 하는 것도 다름 아닌 부채다.
정약용 게다가 부채를 쥐고 있으면 양기가 충만해져 자칫 범할 수 있는 실수를 자
　　　 제하게 하는 덕도 가지고 있사옵니다.
정조 그대와 이야기를 나누다보면 과인의 물리가 트이는 듯하구나.

정조는 채끝으로 자신의 손바닥을 두드리며 어루만지던 부채를 정약용에

게 하사하였다.

정조 과인이 단오를 맞아 그대에게 선물하는 부채이니 한 번 펴보아라.

정약용 연꽃과 오리 그림이 그려져 있사옵니다.

정조 곁에 두고 그림을 감상하면서 맑고 시원한 바람으로 무더운 여름을 이겨

 내거라. 연꽃과 연잎에서 생명력이 느껴지고 한가로이 노니는 오리의 모

 습에서 평화로움이 묻어나지 않느냐?

정약용 연꽃에서는 은은한 향기가 퍼져 나오고 오리의 몸짓에서는 변화가 새롭사

 옵니다. 어찌 붓만으로 이런 풍경을 잡아낼 수 있는지 경이로울 따름이옵

[그림 2-42] 김홍도, 〈죽리탄금도〉, 종이에 먹, 54.6×22.4cm, 고려대박물관 소장

김홍도가 즐겨 읊조리던 시는 왕유의 시다. 보름달이 비치는 대나무 사이로 한 선비가 거문고를 타고 그 뒤로 동자가 차를 끓이고 있다. 왕유의 시 「죽리관」을 사생한 것이다. 정조가 정약용에게 선물한 연과 오리가 그려져 있는 단오 부채도 이 정도 크기에 그렸을 것으로 짐작해볼 뿐이다.

 제2부

니다.

정조 이 그림은 수작 중의 으뜸이라 할 수 있다. 연꽃이 다섯이요 활짝 펼쳐진 연잎 또한 다섯으로 5월 5일 단오절 원기 왕성함의 의미를 잘 그려내었다. 과인이 대조화원 김홍도를 곁에 두어 백성들과 함께하는 정치를 이루고자 하는 연유가 바로 여기에 있는 것이다.

정약용 활짝 펴 있는 연꽃이 한 쌍이요 물살을 가르고 있는 고운 오리 또한 한 쌍 이옵니다. 이와 같이 전하께서 백성들과 함께 걸어가는 그 길은 세세연연 탕탕평평蕩蕩平平 이어질 것이옵니다.

정조는 단오에 이르면 신하들에게 부채를 하사하였는데 부채 그림은 대부분 김홍도에게 그리게 하였다.

접으면 한 손에 쥘 수 있고 펼치면 석 자나 된다. 부채 면에는 연꽃이 그려져 있는데 활짝 핀 것이 한 쌍이요 봉긋하니 봉우리 맺은 것이 셋이다. 싱싱한 잎이 다섯이고 겹쳐 그려 반만 보이는 잎이 셋이다. 시들어 수그러진 잎이 하나고 위로 말려 오므려 있는 잎이 둘이다. 고운 오리 한 쌍이 물살을 가르고 한 마리는 잠들어 있다. 또 다른 오리는 부리를 날개 속에 처박고 깃을 고르고 있다. 이러한 그림은 대개 김홍도의 작품이다.(『與猶堂全書』第一集 第十四卷, 詩文集 御賜芙蓉扇記)

"단원! 올해는 과인에게 각별한 의미가 있다. 돌아가신 아버님의 구갑일에 맞추어

어머니 혜경궁 마마의 회갑연을 베풀 것이다. 주요 장면장면을 그린 삽화가 있어야만

행사를 한눈에 볼 수 있지 않겠느냐?"

내 평생 그대와
함께하였노라

인왕산 기슭에서 풍월風月을 논하다 (1791. 여름)

　정조는 문예부흥과 더불어 방대한 출판 사업을 일으키며 신분에 구애 없이 기개와 문장력이 뛰어난 인재들을 선발해 규장각 관리로 임명하였다. 일반 서리書吏는 9품 미관말직에 해당되는 직급이었으나 규장각 서리는 차원이 달랐다. 이들은 당당히 실력으로 인정받아 천거되었고 더욱이 임금의 신임을 받았다. 일반 서리와 구분 짓기 위해 이들을 사호司戶라 부르게 하였고 이들이 근무하는 관아도 사호헌司戶軒이라 이름 지었다.

　사호들은 매일 입궐해야 하는 사정을 감안하여 도성과 그리 멀지 않고 걸어서 다닐 수 있으면서 은일한 삶을 이어갈 수 있는 곳에 터를 잡았다. 인적이 드문 인왕산 서편 옥류계곡은 바위가 빼어나고 계곡 사이 흐르는 물소리가 맑아 서늘한 느낌이 들 만큼 으슥하면서 고요했다. 그런 이유로 그곳은 사

람들이 쉽게 접근하지 않았기 때문에 그들의 조건들을 충족시키기에 부족함이 없는 곳이었다.

시간이 지나자 옥류계곡 주변으로 천수경의 송석원松石園과 장혼의 이이엄而已广의 서당이 들어서고 왕태의 옥경산방玉磬山房과 김낙서의 일섭원日涉園, 그리고 이경원의 적취원積翠園 등 작고 소박한 집들이 하나둘씩 늘어갔다. 그들의 시문과 예술에 대한 감각은 권세가나 사대부에 비할 바 아니었고 높은 벼슬을 탐하기보다는 지적 욕구를 해소할 만한 공간에서 벗들과 함께 유유자적한 삶을 이어가길 원하였다. 인왕산 기슭은 그것들을 한꺼번에 해결할 수 있는 해방구나 다름없었다.

당시 중인의 사회적 위치는 신분 차별의 희생양이었으니 벼슬을 한다 해도 미관말직에 그치고 양반들의 무시와 천대를 받았기 때문에 사회적 불만이 컸다. 이런 묵시적 분위기 속에 서로 신분이 비슷한 사람들이 옥류계곡에 모여 친분을 나누니 그 우의는 남달랐다. 더욱이 풍광 좋은 정취를 함께 바라보며 시를 짓고 그림을 그리며 서로 간 재주와 학문을 논하는 동안에 느끼는 성취감은 그 어떤 것에 비유할 바 아니었다.

1786년 여름, 천수경과 장혼을 중심으로 열세 명의 여항 시인들이 시사회를 결성하기로 뜻을 모아 옥계시사회玉溪詩社會라 이름을 짓고 매년 뜻을 같이한 동인들과 함께 글재주를 겨루는 백전白戰을 열었다. 백전이란 무기 없이 맨손으로 하는 싸움이란 뜻으로 이들은 패를 나누어 시문 대항을 하곤 하였는데, 이 자리에서 모아진 초고를 당대 최고의 문장가에게 보내 장원을 뽑아 그 문장을 돌려보았다. 백전이 열리는 날이면 전국 각지에서 몰려든 사람들

로 인산인해를 이루었다. 하물며 백전에 간다고 하면 순라군도 잡지 않았으며 심사자로 뽑히는 것을 큰 영광으로 여길 정도였다.

1791년 초여름, 이들은 당대 최고 화가인 김홍도를 시사모임에 초대하기로 했다. 같은 중인의 신분이라고는 하나, 화원 최고 자리에 올라 안기찰방직까지 역임하고 어명으로 금강산 봉명사행까지 다녀왔으니, 그들에게 선망의 대상이 되는 것은 어찌 보면 당연한 것이었다. 다가오는 시사 모임에 초청하는 뜻을 전달하는 임무는 겸재의 제자로 회화에 조예가 깊은 임득명林得明, 1767~?이 맡기로 하였다.

임득명 저는 규장각 사호로 있는 임득명이라 합니다. 나리의 명성이 조선 팔도 어디라도 미치지 않은 곳이 없어 한 번 뵙고 싶었습니다. 오늘 제가 이렇게 찾아뵌 것은 다름이 아니오라 옥계시사 동인들의 모임을 이야깃거리로 삼고자 화첩을 만들었기에 부족하지만 강평을 청하기 위해서입니다.

대가에게 그림을 보인다는 것은 행운이기도 하였지만 어떤 평가가 내려질지 모르는 긴장감이 더 컸기 때문에 임득명의 손은 미세하게 떨리고 있었다. 건네받은 화첩을 펼쳐보던 김홍도가 말을 건넸다.

김홍도 봄날의 꽃을 감상하는 상춘화賞春畵로다. 생기가 넘쳐나는구나.
임득명 인왕산 곳곳 불어오는 봄바람에 붉게 물든 두견화와 복사꽃의 유혹을 이기지 못한 선비들이 산 위에 올라 꽃을 감상하고 그 즐거움을 함께 나

[그림 3-1] 임득명, 《옥계10승첩》중 〈등고상화(登高賞華)〉, 지본담채, 18.9×24.2cm, 1786, 삼성출판박물관

그림 속, 따스한 봄날 인왕산에 복사꽃 두견화가 지천으로 피었다. 유혹을 이기지 못한 선비들은 산 위에 올라 꽃을 감상하며 즐거움을 함께 나누고 있다. 춘풍에 밀려온 꽃내음이 가슴까지 파고들어 마음을 달뜨게 만든다. 인왕산 필운대 능선에 모인 일곱 명의 선비는 옥계동에 사는 중인들이었다. 이날의 감흥을 못 잊어 옥계시사회가 결성되지 않았을까 하는 생각이 드는 이유는, 천수경·장혼·임득명·김낙서 등 열세 명이 시사회를 결성한 때가 7월이기 때문이다.

누었던 감흥을 화폭에 담아보았습니다.

김홍도　인왕산에 복사꽃이 흐드러지게 피면 별천지가 되니 인간세상이 아닐세.
더욱이 인왕산 계곡물에 복사꽃잎 흘러가는 모습이라도 보게 된다면 함께
나눌 벗을 청하지 못함이 안타깝지 않겠다. 설리대적^{雪裏對炙}도 여기 있군.

그림을 펼치는 김홍도 입가에 미소가 번졌다.

김홍도　눈 속에 소나무와 설중매의 포치가 잘 어우러져 있고 필치 또한 힘이 넘치
는구나.

임득명　매화가 피고 눈이 오기를 기다렸다가 가진 모임 장면을 담아보았습니다.

김홍도　설중매를 기다렸다가 벗들과 어울리는 낭만을 무엇과 비견할 수 있겠는
가? 아직 철이 일러 매화가 만개하지 않아도 사방은 매화 향기로 가득할
것이고, 몇 송이 꽃만 피어도 구경하기엔 과분할 정도로 넉넉한 것이 매화
의 품성이지.

임득명　눈이 내려앉은 매화 나뭇가지에 봄의 기운을 담은 시가 빠진다면 그 속기
를 어찌 이겨내겠습니까?

김홍도　해묵은 매화나무에 성글게 피어도 고졸한 멋은 변함이 없는데 고매^{古梅}의
품격을 더하는 설중매와 어우러진 봄의 정취를 이리 잘 이해하고 붓질을
망설이지 않았으니 그 맑은 향이 여기에 머무는군. 송나라 노매파^{盧梅坡} 설
매^{雪梅}란 시가 생각나는군.

매화가 피었는데 눈이 없다면 정신 차리지 못하고,

눈이 내렸는데 시가 없다면 사람을 속되게 하네.

날이 저물어 시 한 수 지었는데 또다시 눈이 날리니,

매화 향기 더불어 봄날의 정취 넉넉해지는구나.

임득명 봄눈 속 홀로 핀 매화의 풍정을 화제로 일러주시는 듯합니다.

김홍도 사실 나는 설중매를 그린 기억이 별로 없다네. 그런데 발묵만으로 나뭇가
　　　　 지에 쌓인 눈을 나타내는 붓질과 화면 구성이 예사롭지 않으니 홀로 이룬
　　　　 솜씨가 아니군. 스승이 뉘신가?

임득명 잠시 겸재 어르신을 모셨습니다만, 제 재주가 부족하여 아직까지 손을 놓
　　　　 지 못하고 있습니다.

김홍도 내 평범한 솜씨는 아니라 생각하였는데 겸재 어르신을 스승으로 모셨군.
　　　　 그래서 자연을 다룬 필선에서 실경이 잘 느껴지는 게야. 허나 화폭 속으로
　　　　 시선을 끌어당기는 섬세한 붓질은 조금 아쉽구나.

임득명 제 스승께서 지적하신 것도 바로 그 부분이었습니다. 이리 지적해주시
　　　　 니 더욱 정진하겠습니다. 그리고 청이 하나 더 있습니다. 송구하오나 한
　　　　 달에 한 번씩 인왕산 기슭에서 시문을 벗하는 옥계시사회를 열고 있습
　　　　 니다. 이번 모임은 달빛 가득한 계곡물에 발을 담그고 바위에 올라 보름
　　　　 날 승경에 취해 시문을 짓기로 하였습니다. 다가오는 보름날 나리를 뫼
　　　　 시고 싶습니다.

김홍도 생각만으로도 맑고 시원한 기운이 전해지는 것 같네. 몇 년 전부터 인왕산

[그림 3-2] 임득명, 《옥계10승첩》중 〈설리대적(雪裏對炙)〉, 지본담채, 18.9×24.2cm, 1786, 삼성출판박물관

한나절 내린 눈 속에 소담하게 꽃망울을 터뜨린 매화가 아름다워 의기 맞는 동인들이 화롯가에 모여앉아 술을 데우고 있다. 술은 데워야 독이 없어지지만 차는 식으면 향이 사라진다지 않는가? 술이 데워지고 있으니 대작을 미룰 수 있으랴. 그들은 지체 높다 거드름 피우고, 문자 향도 모르면서 갓끈을 매는 양반네 꼴사나운 곳을 떠나 자유롭고 싶었을 것이다. 자연 속에 노닐며 마음껏 시를 쓰고 유희(遊戲)한들 누구도 죄를 묻지 않는 것이 그나마 다행이었다.

자락에서 시사 모임이 열리고 있다는 소문을 익히 들어 알고 있었네. 그래 모이는 이들의 면면은 어떠한가?

임득명 모임의 좌장은 이 고을 서당 훈장인 천수경이고, 규장각 사호로 있는 장혼, 김낙서, 박윤묵, 차좌일 등이 주축을 이루고 있습니다.

김홍도 그리 초대해주니 고맙구나. 괜찮다면 나와 동갑내기 화원인 고송유수관도인 이문^{이인문}과 함께 가도 되겠는가?

보름날 김홍도는 이인문과 함께 인왕산 기슭으로 발길을 재촉하였다. 예를 갖추고 두 사람을 맞은 임득명은 옥계시사 동인들에게 김홍도와 이인문을 소개하였다.

천수경 누추한 이곳까지 찾아주시어 감사합니다. 이곳 사람들은 풍월을 기약하며 풍류에 몸과 마음을 맡긴 한량들이옵니다. 이미 규장각 내에서 안면이 있는 이도 있을 것입니다만 다시 인사 올리겠습니다. 먼저 저와 함께 옥계시사회를 이끌고 있는 장혼張混, 1759~1828입니다. 이 사람은 규장각 감인소監印所에서 교정을 보고 있습니다.

장혼 장혼이라 하옵니다. 인사드립니다.

김홍도 규장각 내 교정 잘 보기로 이름이 나 있어 언젠가 꼭 만나고 싶었네. 조정에서 공로를 인정하여 품계를 올려주려 해도 녹봉은 어버이 공양을 위해 받고 있지만 승급에는 욕심 없다며 거절하였다 들었네. 그래서 임금께서 별도로 하사금을 내려주었다는 이야기는 내내 회자되고 있더군. 내 그 이

야기에 무척 감동하였었는데 이렇게 만나볼 수 있어 정말 반갑네.

임득명 잘못된 글자를 집어내는 솜씨가 귀신같아 책 교정을 서로 맡기려 하고 있습니다. 더욱이 놀라운 것은 서당 문턱을 한 번도 밟은 적 없이 학문을 이루었다는 것이지요.

김홍도 그게 사실인가? 서당 출입 한 번 없이 시문에 달통할 수 있다니 놀랍기만 하네.

임득명 장혼의 부친은 인왕산에 올라 하루 종일 노래만 부르면서도 아들을 서당에 보내지 않았다 합니다. 중인의 신분이기에 학문을 깨우치고 문장이 뛰어나다 해도 결국은 신분의 한계에 부딪치게 될 것이라는 것을 알고 계셨기 때문입니다. 부친의 입장에서는 세상을 원망하며 처절하게 살아가는 아들의 모습을 보기가 두려웠던 게지요. 그런데 나무 지게나 지고 물을 길어 나르느라 서당 한 번 가보지 못하는 아들을 안쓰럽게 여기던 모친께서 남모르게 글과 역사를 가르쳤다 합니다. 타고난 문기가 어디 가겠습니까? 조선 최고로 교정을 잘 보는 사준司準이 된 것이지요.

천수경 어려웠던 시절을 잊지 않기 위해 다 허물어진 세 칸 집破屋三間而已이란 뜻으로 집 당호를 이이엄而已广이라 부르고 있는 기인이기도 합니다.

장혼 귀하신 나리를 모신 자리에 농이 지나치십니다. 다만 서책과 관련된 일을 하면서 시를 짓는 즐거움으로 사는 촌부일 뿐 자랑할 것이 못 됩니다.

천수경 장혼은 이리 소개드렸고 오른편으로 박윤묵, 김낙서, 김의현입니다. 임금께서 벌이신 서책 출간 사업에 천거되어 조정에 힘을 보태며 규장각 사호로 있습니다.

이인문 서로 맡은 임무가 다르고 바삐 지내니 같은 궐내에 있다 해도 쉽게 교유하
 기가 어려웠는데 정말 반갑네.

천수경 그리고 여기 이 사람은 왕태王太입니다. 어린 시절 집안 형편이 너무 어려
 워 주막에 잔심부름꾼으로 있으면서도 품 안에 서책을 감춰두고 손에서
 놓지 않았다 합니다. 주인 노파는 이를 못마땅하게 여겼으나 꺼져가는 아
 궁이 불빛에도 글을 읽는 모습에 감동받아 하루에 초 한 자루씩 주며 서책
 을 읽게 하였다 합니다. 어느 날 임금께서 가장 아끼는 친위학자군이며 규
 장각 대교이셨던 윤행임尹行恁, 1762~1801 어른의 눈에 띄어 어전에서 시를 지
 었는데 이때 인정을 받아 관직을 제수받았습니다.

왕태 미천한 출신이 임금님을 알현할 수 있었던 것은 실력보다는 천운이었으며
 더욱이 옥계시사 동인이 될 수 있었던 것은 보잘것없는 이 사람을 인정해
 준 동인들의 큰 배려라 생각합니다.

김홍도 어려움 속에서도 틈틈이 글을 익혀 시로 이름을 얻는다는 것은 정말 어려
 운 일일세. 이를 널리 알려 만인의 본보기로 삼아야 하겠네.

천수경 저희 옥계시사사회는 동인들이 지은 시와 문장을 서책으로 만들어 후일의
 면목으로 삼고자 하고, 동인들이 옥류 동천洞天에 노니는 모습을 그림으로
 남겨 훗날 이야깃거리로 남기고자 나름 규약을 정해놓았습니다. 그 역할
 을 장혼과 임득명이 맡고 있습니다.

김홍도 그동안 옥계시사 동인들이 모였던 장면은 임득명이 그린 그림을 통해 이
 미 보았네. 출신성분에 따라 차별을 받는 세상을 원망만 하지 않고 이렇듯
 자연과 더불어 뜻이 통하는 사람들이 어울려 지내는 모습은 시대만 달랐

지 동진 왕희지가 가졌다는 난정 모임에 버금갈 것 같군.

천수경 그리 높게 평가해주시다니요. 미력하지만 동인들이 시사회를 통해 남긴 시와 산문은 필사를 하여 돌려가며 읽고 그날의 정감을 음미하곤 할 뿐입니다.

장혼 저희가 자랑하고 싶은 것이 하나 있습니다. 이미 들으셨겠지만 문인들이 모여 글재주를 겨루는 백전을 열고 있는데 이때 당대 최고의 문장가께서 장원 작품을 가려주시고 이를 참가 문인들이 돌려보는 것으로 기쁨을 나누고 있습니다.

천수경 이곳에서 백전이 있는 날이면 전국 각지에서 찾아든 사람들로 인해 잔치 분위기입니다. 수많은 사람이 시로 문장을 겨루기 위해 인왕산 기슭을 메우고 그들이 지은 많은 시고詩稿가 소 등 위에 짐으로 부려지기도 할 정도입니다.

이인문 시와 문으로 그렇게 많은 사람들이 어울린 예는 일전에 없는 일인데 이 또한 놀라운 일일세.

김홍도 대중문학을 일으킨 장본인들이니 자부심이 얼마나 크겠는가? 심사장으로 뽑히게 되면 그것 또한 영광으로 알았다니 이것이 바로 여항 문학의 힘이 아니겠는가?

한여름 한바탕 소낙비가 그치면 시사회 동인들은 누가 먼저랄 것도 없이 술병을 허리춤에 차고 옥류계곡으로 모여 인왕산에 올랐다. 계곡에서 울리는 우렁찬 폭포 소리가 뼛속까지 깊숙이 밀고 들어왔다. 한여름날 달밤의 경치

는 가히 압권이었다.

<div>

천수경 마침 며칠 전 내린 소낙비로 계곡물은 넘쳐나고 소리 또한 우렁찹니다. 게
다가 맑은 바람과 달무리까지 더한 한여름 밤이니 좋은 때를 맞추셨습니
다. 이런 날 어찌 음풍농월을 생략할 수 있겠습니까.

이인문 그렇지. 손에 잡힐 것 같은 저 달을 가까이 보고 있으려니 모처럼 정신
까지 시원하고 맑아지는군. 그동안 수없이 보름달을 보아왔으나 이렇
게 가까이에서 보기는 처음이네. 그것도 야심한 밤 인왕산 깊은 계곡물
소리와 더불어 솔바람까지 불어오니 선계의 정취를 따로 자극하고 있는
것 같구려.

</div>

밤이 깊어지자 아쉬움 속에 옥계시사회 동인들과 인사를 나누고 돌아서는
김홍도와 이인문을 김의현이 배웅을 하였다. 대대로 이어온 경아전 집안 내
력으로 생활이 넉넉하였으며 음률과 서화를 가까이하며 즐기는 것을 낙으로
삼았던 그는 조심스레 성의를 표하며 이날 모임의 아취를 화폭에 남겨주십사
청을 하였다. 이미 시사회 분위기에 깊은 감명을 받은 이인문과 김홍도는 뜻
이 통하였다는 듯 엷은 미소로 답하였다.

한여름 달밤의 정취와 젊은 문장가들의 감성이 담긴 회합을 마음에 담고
돌아온 김홍도는 쉬이 잠을 이룰 수가 없었다. 소박한 옥계시사회에 모인 사
람들 면면이 떠올랐다.

김홍도 나는 보름달 아래에서 펼쳐진 옥계시사회 모임의 정취를 담아볼 생각이
 네. 자네는 어떤가?

이인문 역시 단원답군. 옥류계곡 초입에서 바라본 인왕산의 경치는 신선들이 노
 니는 선계와 별반 다르지 않아 아직도 눈앞에 선하다네. 나는 그 승경 속
 에 소박하게 머물며 풍류를 즐기는 동인들의 모습을 그려보겠네.

〈송석원시사 야연도〉를 그리며 김홍도는 스승 표암을 떠올렸다. 시인들의
문기에 취하고 보름달 뜬 여름 밤의 정취에 취하던 그날 스승께서도 함께하
셨으면 어떤 그림이 나왔을까. 어떤 화제를 남기셨을까. 잠시 코끝이 시큰거
렸다.

김홍도 얼마 전 스승께서 돌아가셨으니 이 그림에 대한 화평은 훗날의 몫으로나
 남겨야겠구나.

한 공간에서 우정을 나누듯 낮과 밤을 나누어 완성된 그림은 마치 진한 정
을 나눈 벗과도 같았다. 이 소식을 듣고 갓끈도 매지 못한 채 달려온 김의현
과 임득명은 긴장한 듯 그림을 펼쳤다. 격이 다른 풍경에 입을 다물지 못하고
연신 감탄하던 두 사람은 두 화원에게 예를 갖추었다. 조선 최고의 화가, 임금
의 총애를 한 몸에 받고 있는 화원의 큰 마음까지 받게 되다니 그 떨림은 쉬
이 진정되지 않아 보였다.

[그림 3-3] 김홍도, 〈송석원시사 야연도〉, 지본담채, 32×25.5cm, 1791, 한독의약박물관

때는 1791년 6월 15일, 인왕산 옥계에 모여 시사 야연을 즐기고 있는 그림. 시문에 빠진 일곱 명의 문인과 김홍도, 이인문이 함께하고 있다. 모임 가운데 망건만 쓰고 앉아 있는 사람이 천수경과 장혼이다. 천수경과 마주보며 정담을 나누고 있는 두 사람이 김홍도와 이인문이 아닐까? 참으로 소박한 그림이다.

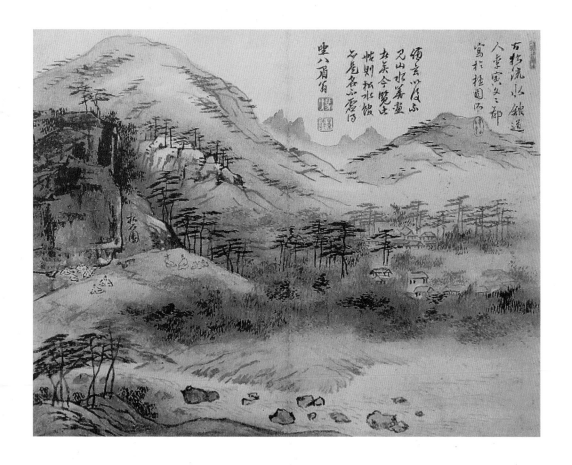

[그림 3-4] 이인문, 〈송석원시회도〉, 지본담채, 32×25.5cm, 1791, 한독의약박물관

당시 중인들의 시문학운동을 주도하던 송석원시사 모임 전경. 무더위가 기승을 부리는 한여름 보름날에 펼쳐진 시인들의 아취 있는 모임을 눈앞에서 보는 듯 화폭에 담아낸 수작이다. 바위와 어우러진 성긴 소나무에 물기가 오르고 계곡물이 불어난 것으로 보아 한비탕 소낙비가 지나간 모양이다.

김의현　어떻게 이런 화의가 살아 있는 그림을 그려낼 수 있을지 신기할 따름입니다.

임득명　초가집 양옆으로 계곡물이 흘러내리고 사립문이 보입니다. 맑은 계곡을 돌다리로 넘어 능수 매화를 뒤로 두고 사립문을 열면 왼쪽으로 집안의 정경이 들어오고 저 멀리 집 뒤로 넓적한 바위가 드러나는 것이 마치 그림 속으로 걸어 들어가는 것 같습니다.

김홍도　그곳이 그대들이 사는 송석원 아닌가? 더욱이 그대들이 사는 곳에서 손을 뻗으면 달을 보듯듯 조그만 우주가 드러나는 곳이니 부러울 따름일세.

이인문　그 우주는 시중드는 이 하나 없이 술 한 병에 잔 하나가 전부인 이 세상 온전한 곳이니 더 부러울 게 없었소.

뒤늦게 그림을 본 옥계시사 동인들도 감탄을 쏟아냈다. 동인들에게 섬세한 필치로 그려진 이 그림이 어떻게 구성되고 그려진 것인지 설명하느라 상기된 목소리를 높이는 임득명에게 동감한 듯 연신 고개를 끄덕이며 탄복하는 소리가 방안 가득하였다. 화법에 대한 용어도 새로웠지만 반복된 설명에도 지루한 줄 모를 정도로 흥미로웠다.

김의현은 지난 시사회 때 동인들이 지었던 시문과 장혼의 서문과 천수경의 발문에 당대 최고 화원인 두 사람의 그림을 배접하여 《옥계청유첩玉溪淸遊帖》으로 만들고 순번을 정하여 돌려보았다.

장혼과 김의현은 지척에 살면서 서로 우의를 다져가는 평생 동지였다. 어느 날 장혼은 김의현으로부터 빌려 감상하던 첩을 돌려주면서 답례의 뜻으로

「평생지平生志」라는 산문을 지어 건네었다. 그것은 음악과 그림을 워낙 좋아하는 김의현이 행여 학문을 소홀히 할 것을 우려하면서 함께 노력하며 학문을 이루자는 벗을 위한 마음을 담은 글이었다.

때마침 미산眉山 마성린馬聖麟, 1727~1798이 김의현의 유죽헌有竹軒을 찾았다가 우연히 책상 위에 놓여 있는 《옥계청유첩》을 펼쳐 보게 되었다.

마성린 풍류가 느껴지는 보기 드문 첩일세. 단원이 그린 〈야연도〉는 마치 조그만 구멍을 통해 세상을 바라보는 요지경처럼 신기하기만 하고 고송유수관이 그린 정경을 보고 있으려니 묘수를 읽어내 방점을 찍은 듯 시원시원한 느낌이 든다. 게다가 동인들이 맑고 정갈하게 써내려간 시와 글씨에는 선비의 기품이 가득 서려 있구나.

김의현 이 동인들의 모임에 몸담지 않았다면 세상을 향해 던지는 화두조차 모르고 무의미한 삶을 살았을지도 모릅니다.

마성린 충분히 이해가 되네. 옥계시사 모임은 난정수계나 서원아집에 비길 만큼 참되다 할 수 있을 것 같네. 내가 한 살이라도 젊다면 우격다짐으로라도 옥계시사에 들어가고 싶지만 흘러간 세월이 무정하기만 하군.

김의현 하지만 어르신이 여항에 머물며 지으신 많은 문장과 발자취를 얘기하자면 저희 같은 동인들이 배우며 따라가기에도 벅찹니다. 저희가 즐기는 품새들이야 어르신께서 닦아놓은 길 위에서 문학입네 예술입네 하며 노니는 흉내일 뿐입니다.

마성린 그럴 리가 있나! 내 한 가지 바람은 옥계모임의 첩을 본 인연으로 화제를

이 늙은이가 달면 안 되겠는가?

_{김의현} 어르신의 화평을 받으려고 많은 사람이 청하여도 그림의 격이 맞지 않으면 화제를 달지 않기로 유명하시지 않습니까? 말씀처럼 화제를 달아 옥계시사 동인들을 격려해주신다면 어르신의 이름이 내리 칭송되고 회자될 것입니다.

마성린은 김홍도의 〈야연도〉에서 그날 모두가 한 마음으로 느꼈을 정취를 함축된 언어로 적어내려갔다.

유월 무더운 밤 구름과 달이 아스라하니
붓끝의 조화가 사람을 놀래켜 아찔하다. 미산 옹.

_{마성린} 해질 무렵 선 잠에 들어가 몽환적인 상상에 빠져드는 것 같구나. 마치 붓끝에 기억된 선계가 조화를 부린 것이 아니고 무엇이겠느냐?

김홍도의 그림에서 시선을 돌려 이인문의 그림을 바라보던 마성린은 잠시 눈을 감았다 뜨더니 붓을 들고 거침없이 화제를 적어내려갔다.

섬새 정신과 현재 심사정 이후 산수를 작 그리는 이를 보지 못하였다. 오늘 이 화첩을 열람하니 고송유수관도인의 이름이 헛되이 전해지지 않는다는 것을 알 것 같다. 팔순을 바라보는 늙은이 마성린이 쓰다.

마성린 나는 이십 년 전에 그림의 품계를 신神, 묘妙, 능能으로 나눈 적이 있었네. 겸재의 산수는 실경을 마주한 듯 보기 드문 신품神品이요, 현재의 화조花鳥는 붓놀림에 신의 한수가 담겨 있는 묘수妙手요, 단원의 〈신선도〉와 〈풍속화〉는 보면 볼수록 빠져드는 능필能筆이라 평한 적이 있었지. 오늘 고송유수관이 그린 〈옥계시사도〉를 보니 겸재와 현재의 작품에 뒤지지 않는 득의작得意作이란 생각이 드네.

김의현 화제에 담긴 의미가 더 새롭고 놀랍습니다.

마성린 오늘 두 화원의 그림을 보고 이전에 내가 논하였던 품계를 수정해야 할 것 같네. 김홍도의 그림은 오래전부터 보았고 신선을 그려놓은 부채를 선물 받기도 하였었지. 하지만 오늘 〈야연도〉를 보니 필획이 무르익어 붓끝의 조화로움에 거침이 없는 것으로 보아 신품의 경지에 오른 듯하다.

김의현 어르신이 말씀하신 필단조화筆端造化나 명불허전名不虛傳이란 글귀를 듣고 보니 신의 경계가 더욱 맑아 보입니다.

마성린은 그려진 지 오 년이나 지난 시점에 김홍도의 〈야연도〉와 이인문의 〈송석원시사회〉 정경을 담은 화폭 위에 화제를 쓰고 훗날 이 그림을 보는 사람들을 위해 화제를 쓰게 된 연유와 느낌까지 발문으로 남겼다. 그냥 지나치기에는 아쉬움이 컸던 모양이다.

그동안 김홍도의 그림에 많은 화제를 달아온 미산이었지만《옥계청유첩》을 마지막으로 이듬해 세상을 떠났다. 마지막까지 김홍도의 그림을 통해 세상을 즐거이 유희하였으니 행복한 화평가였다.

가을 정취에 성은^{聖恩}을 더하다 (1791. 가을)

지난여름 송석원 시사 모임에 초대를 받았었던 김홍도는 서예가 조윤형과 유한지俞漢芝, 1760~1834, 옥계시사회원이자 여항 문객인 박윤묵朴允默, 1771~1849과 더불어 인왕산 필운대에서 단풍놀이를 즐기고 있었다. 골마다 뿜어내는 산국화 향기가 가을의 정취를 더해주고 있었다.

그런데 이때 공교롭게도 김홍도를 찾는 정조의 부름이 전해졌다. 하지만 김홍도는 이내 입궐하지 못하였는데 김홍도가 당대의 명필 조윤형과 예서의 대가 유한지, 그리고 여항 시인 박윤묵과 함께 단풍놀이 중이더라는 보고를 받은 정조는 반가운 소식을 들은 듯 환히 웃으며 칭찬을 아끼지 않았다. 글씨의 달인들과 조선 최고의 화가, 게다가 여항 시인이 함께 어울려 있다는 절묘한 시서화 조합에 당장이라도 궐문을 나서고 싶었지만 사정이 여의치 못했던 정조는 '모두 궐로 들이라' 어명을 내렸다.

행장을 미처 추스르지도 못한 채 서둘러 입궐한 김홍도 일행은 황송함에 머리를 조아리며 죄를 청하였다.

> 김홍도 전하! 부름에 응하지 못한 큰 죄를 짓고 말았사옵니다. 인왕산 필운대 가을 단풍이 제 넋을 그만 술 한 잔과 바꾸어놓았사옵니다.

하지만 정조는 이들을 보자 먼저 호탕한 웃음을 보이며 흥미로운 눈빛을 보냈다.

정조 　단원도 농을 할 줄 아는구나! 필운대는 인왕산 절경이 한눈에 보인다는 정자가 아니더냐? 봄마다 복사꽃이 지천으로 피는 무릉도원이며 사람들을 현혹시키는 곳이라지.

조윤형 　전하! 그뿐이 아니옵고 가을 단풍은 수많은 여항 시인의 시심을 자극해 사람들의 발길이 끊이지 않는 곳이기도 하옵니다.

정조 　자유로이 풍류를 즐기는 그들의 모습이 눈에 선하구나!

유한지 　전하! 인왕산 기슭은 중인들의 시사회 모임이 활발하게 이루어지고 있는 곳이옵니다. 그리고 매년 편을 나누어 시문 대항인 백전을 열어 자유로이 문장도 겨루고 있사옵니다.

정조 　참으로 바람직한 모습이로다. 마음에 맞는 지음들과 어울려 시문을 짓고 겨룰 수 있다는 것은 하늘이 내린 복일진대 과인이 자못 그 흥을 깬 것은 아닌지 심려되는구나. 두보는 술 살 돈이 없어 시가 수척해졌다고 불평하지 않았더냐. 필력 있고 그림에 조예가 깊은 그대들이 유희삼매遊戱三昧에 빠져 있었을 터인데 그 흥을 깬 과인이 어찌 가만히 있겠느냐? 술과 안주를 내어줄 테니 남은 여흥을 불평 없이 이어가도록 하라.

유한지 　태평성세를 이루신 전하의 덕이온대 어찌 불평이 있을 수 있겠사옵니까. 그 은혜가 하해河海 같사옵니다.

정조 　과인은 그대들이 부럽다. 내 듣기로 중국의 장창張蒼보다 팔자 좋은 사람이 없다더구나. 백수白壽를 넘겨 이가 다 빠져서 음식을 씹지 못하자 젊은 여인의 젖을 먹고 살았다 하니 이보다 팔자 좋은 사람이 어디 있었겠느냐? 그처럼 그대들의 팔자도 이에 결코 뒤지지 않는다.

조윤형·김홍도·유한지·박윤묵 성은이 망극하옵니다.

정조　　내 바라던 바를 그대들이 누리고 있으니 다행
　　　　스럽다. 다만 노닐며 지은 시문과 글씨를 과인
　　　　이 보고 싶으니 두루마리로 들게 하라.

[그림 3-5] 조윤형의 행서, 〈유희삼매〉, 종이에 먹, 47.5
×34cm, 개인 소장

정조는 조윤형의 글씨를 좋아해 서사관(書寫官)으로 곁에 두
었다. 그의 그림 보는 식견을 인정하여 두 차례에 걸쳐 자신
의 어진 감조관으로 임명하기도 했다. 말은 마음의 소리요(言
心聲也), 글씨는 마음의 그림(書心畵也)이라 했다. 그래서 글
씨를 보면 마음을 알 수 있다고 한다. 명필가 백하 윤순은 제
자인 조윤형을 사위로 삼았고, 송하옹 조윤형은 제자인 자하
신위를 사위로 삼았다. 마음의 그림을 알아보고 대를 물려
사위를 정하는 그들은 선비 중의 선비였다.

김홍도 일행은 임금이 하사한 최상품의 술과 안
주로 다시 단풍놀이를 이어갔다. 임금의 성은까지
받아 즐기는 여흥이었으니 가슴이 벅차 웃음소리가
밤새 끊이지 않았다. 이 아름다운 군신의 예는 입에
서 입으로 전해져 옥계시사회는 물론 많은 사람들
로부터 오랫동안 부러움을 샀다.

　당시 김홍도는 궁궐 근처에 기거할 곳을 마련하고 불시에 대궐로 들라 찾
으시는 임금의 부름에 응하고 있었다. 송석원 옥계시사회원 중의 한 사람인
박윤묵은 시문에 밝고 그림에 관심이 많았으며 풍기는 외모와 성품도 남달랐
다. 그런 그도 김홍도에게 매료되어 기회 닿는 대로 찾아와 그림 그리는 것을
지켜보곤 하였다. 어느 어스름한 저녁 무렵 김홍도보다 스물여섯 살 아래였
던 박윤묵이 언제나처럼 김홍도를 찾아왔다.

김홍도　오늘은 좀 늦었네. 어서 머이나 간게.

박윤묵　하오나 오늘은 취기가 꽤 오르신 듯합니다.

김홍도　아니. 나는 괜찮네. 오늘은 내가 존재存齋: 박윤묵의 호를 위해 붓을 들려 한다네.

이미 구상을 해놓은 듯 붓을 들어 툭툭 그려나가는 모습은 음률이 화폭에서 튕겨지듯 율동감이 있었다. 거친 붓질에 이어 섬세한 갈무리가 이어지자 새들이 물때를 만난 듯 지저귀고, 방안 가득 꽃향내가 퍼져나가는 것만 같았다. 붓끝으로 생명을 피어내는 김홍도는 조물주였다.

박윤묵 대단하십니다. 손을 대면 마치 새가 날아갈 것 같습니다.
김홍도 어허~ 그런가. 그대와 나눈 인연의 증표로 내 오늘 마음먹고 그린 것이라네.

그림을 받아 들고 한참을 화폭에서 눈을 떼지 못하던 박윤묵은 잠시 머뭇거리는가 싶더니 붓을 들었다.

붓 댈 양이면 옷을 걷어붙이고, 술기운 펄펄 농을 날려 뜻이 없어 보이지만 한 번 휘두르면 진기한 형상 드러나네. 새소리 들리고 꽃향기 은은하니 새와 꽃이 그림 속에 살아간다 해도 터럭만큼 어긋남이 없네. 서희徐熙나 황전黃筌이라도 이에 견주기 어려울 것이니 내 가까이 걸어놓고 어린아이 사랑하듯 애지중지하려 하네. 이런 작품은 백 년이 지나도 만나기 어렵다는 것을 알 만한 사람은 알 것이네.

즉석에서 화제를 달 수 있는 재능을 가진 박윤묵을 지켜보는 김홍도의 입가에 아들을 보듯 미소가 절로 번졌다.

박윤묵 느낌 가는 대로 적은 화제라 부족함이 많습니다.

김홍도 새와 꽃이 그림 속에 살아간다 해도 터럭만큼 어긋남이 없다고 적었는가?
사람을 앞에 두고 얼굴에 금칠 한번 어지럽게 하는구나.

박윤묵 솔직한 제 심정입니다. 얼마 전에는 제가 어르신의 화첩을 펼쳐보다가 그
림 삼매경에 빠져 정신을 놓아버려 그만 황망한 실수를 저지르지 않았겠
습니까? 마치 시냇물이 졸졸 흐르는 것 같아 손끝으로 쓰다듬고 손가락으
로 튕겨보다가 바위산 위로 삐져나온 돌을 슬쩍 밀어도 보았습니다. 왜 임
금께서 어르신을 가까이 두시려는지 알 것 같습니다.

김홍도는 때 묻지 않은 심성과 맑은 눈을 가진 박윤묵을 각별히 아끼며 그
의 방문을 늘 반겼다. 이에 답하듯 박윤묵은 그림 그리는 모습을 지켜보는 것
이 맑은 놀음이라 치켜세우며 많은 시문을 지었다.

정조의 어진御眞을 그리다 (1791. 늦가을)

화원에게 임금의 어진을 그리는 것만큼 명예스러운 일은 없었다. 그러나 그
이면에는 이루 말할 수 없는 큰 고충이 따랐다. 어진을 그리는 과정인데도 용
안을 가까이 뵐 수 있는 기회가 극히 한정되어 있기 때문에 그 대신으로 비슷
한 사람을 고르고 골라 별도로 연습을 해야만 하였다. 수없이 많은 연습을 거
듭한 후 초본이 만들어지면 우선 임금께 올리고 흡족하셨다 전해질 때까지 수

정 작업을 한 다음 기름종이에 본을 떠 채색을 하였다.

그러나 이 채색본 역시 임금의 마음에 들어야만 비로소 명주에 올릴 수 있었기에 어진을 그리는 일은 그만큼 출중한 실력뿐 아니라 많은 시간과 공을 필요로 하는 힘든 작업이었다. 이렇게 만들어진 어진 중에 유지초본油紙草本은 별도로 보관해놓았다가 임금이 승하한 후 표구를 해서 영전影殿에 모시기도 하고 능陵에 수장收藏하기도 하였다.

그 어려움은 『실록』에서도 말해주고 있다.

명종明宗은 선왕인 중종中宗의 영정影幀을 제작하라 어명을 내렸다. 그러던 어느 날 어진 감독을 맡고 있던 이관李慣이 화원 두 사람과 본인을 벌해달라고 청하였다. 그 이유는 그림에 대한 지식이 없으면서도 감히 감독의 소임을 맡은 죄와 비록 국상國喪 중이긴 하지만 방불仿佛하지도 못한 영정을 섣부르게 그려 어명에 부응하지 못한 죄라 고한 것이다. 그러나 명종은 허허 웃으며 이르길 '비록 성의를 다한다 해도 잠시 뵈었을 선왕의 용안을 그대로 그려낸다는 것이 얼마나 어려운 일이었겠느냐'며 벌을 내리지 않았다.

임금의 어진은 십 년 단위로 그려졌다. 어진을 그릴 때는 주관화사, 동참화사, 수종화사를 뽑아 도감都監을 설치하는 것이 관례였다. 그런데 주관화사는 어진 모사에서 가장 중요한 임금의 용안을 그리고, 동참화사는 의복을 그리고, 수종화사는 곁에서 여러 가지 일을 도왔다. 그러나 정조는 자신과 관련된 일이 크게 벌어지는 것을 꺼려 도감 설치를 생략하게 하고 도화서 내에서 실력이 뛰어난 화원을 직접 가려 뽑았다.

1791년 가을, 승정원 서용보가 임금을 배알하였다.

서용보 전하! 이번 어진을 그리는 일은 이명기가 주관하고, 김홍도를 동참화사로 정하려 하옵니다. 전하의 성심은 어떠하신지요?

정조 윤허하노라. 수종화사로는 신한평, 허감, 김득신, 한종일, 이종현으로 정하라. 그리고 세손 시절 과인의 초상을 그렸던 변상벽의 아들 변광복이 도화서에 있으니 그를 동참화사로 함께 수행케 하라. 과인이 그 아비와의 인연을 귀히 여겨 자식으로 하여금 그 연을 이어가려 한다. 그리고 전 감독관이었던 조윤형은 화풍과 격을 이해하는 바가 남다르니 참고하도록 하라.

자신의 의중대로 어진 제작을 위한 진용이 갖추어지자 정조는 주관화사와 동참화사를 들라 명하였다.

정조 인물 초상화의 시초는 언제부터였느냐?

이명기 소신이 아는 바로는 신라 솔거가 단군초상을 그렸다는 기록이 있사옵니다. 또한 통일신라 때에 이르러서는 전채서典彩署를 두고 초상화 작업을 할 정도로 활발하였다고 하옵니다. 당시 그려진 불화에서도 알 수 있고 당시 재상이었던 최치원의 초상화에 쓰인 발문에서도 미루어 짐작할 수 있사옵니다.

정조 이미 삼국시대부터 초상이 그려졌다니 놀랍구나. 그 후에는 어떻게 이어져 온 것이더냐?

이명기 고려 때에는 불교가 융성해 불화와 어진御眞 그리고 공신상功臣像 조사상祖師

像을 사찰 내에 모셨사옵니다. 개성 화장사華藏寺에 공민왕 영정이 모셔졌
듯 역대 왕의 초상화를 여러 장 그려 사찰 곳곳에 모시는 것이 그 시대의
관례였사옵니다. 초상화의 수준은 불화에서 보듯 아주 정교하면서도 정갈
한 품위가 단연 으뜸이었사옵니다.

정조 　공민왕은 직접 초상화를 그리기도 하였다지.

이명기 네. 그러하옵니다. 공민왕이 자신의 자화상과 신하인 염제신의 초상을 그
린 것은 유례없던 일이오며 노국공주 초상화에 얽힌 이야기는 널리 알려
져 지금까지도 장안에 전해져오고 있사옵니다.

김홍도 공민왕이 원나라에 볼모로 가 있던 왕자 시절에 원나라 종실宗室 위왕魏王
의 딸이었던 노국공주와 혼례를 치렀는데 왕으로 즉위하게 되자 함께 고
려로 돌아왔사옵니다. 그러나 난산으로 고생하던 노국공주가 세상을 떠
나자 그 충격으로 정사를 돌보지 않았던 공민왕은 정릉에 영정을 걸어두
고 아침저녁으로 애도하였다 하옵니다. 지금도 그 노국공주의 영정이 전해
지고 있다 하는데 이 초상을 보면 반드시 화를 입고 부정을 탄다 사람들은
그리 믿고 있사옵니다.

정조 　다시 들어봐도 안타까운 사연이로다.

이명기 이후에도 개국 공신들이나 나라에 업적이 출중한 자는 초상을 그리게 하
여 가문 대대로 신주로 모시며 그 뜻을 기리도록 하였사옵니다. 이러한 초
상화의 경우 대부분 사당에 모셔 영정으로 쓰이기 때문에 사당 밖으로는
출입하지 않는 것이 원칙이 되었사옵니다. 소중히 모시며 가문의 명예가
오래 계승되기를 바라는 후손들의 마음인 것 같사옵니다.

정조 궁 안이나 밖이나 조상을 섬기고 귀히 여기는 것은 별반 다르지 않구나. 그런데 어진은 여러 본을 만들어 실록을 보관하듯 사고史庫가 있는 각 지방에서 보관해왔는데 임진란 때 거의 소실되었다지.

이명기 소신도 그리 알고 있사옵니다. 강화도에 있던 세종대왕 초상을 한양으로 옮겨 보관하였는데 안타깝게도 임란 때 화를 입어 소실되었사옵니다. 참으로 비통하기 그지없사옵니다. 또 왜적의 침입을 피해 궁을 떠나셔야 했던 선조 임금께서는 궁에 있던 태조 영정을 묘향산 보현사普賢寺에다 모셔놓고는 날마다 통곡하셨다 하옵니다.

김홍도 임란과 같은 비통함은 다시없을 것이옵니다. 전하의 치세에 만백성이 태평성세를 노래하고 국력 또한 전하의 강건함으로 반석 위에 서 있으니 소신 같은 화원까지도 본분을 다하여 그림에 정진할 뿐이옵니다.

이명기 이는 만백성의 홍복입니다.

정조 그러한가? 내 그대들의 말을 듣자니 낯이 붉어지는구나. 그런데 초상화를 볼 때마다 궁금한 것이 있었다. 정밀을 요할 것 같은 수염들은 어떻게 그려지는 것이냐?

이명기 수염을 표현함에 있어 한 터럭이라도 잘못 그리면 전혀 다른 인물이 되옵니다. 그래서 초상화에서는 일호일호一毫一毫를 엄격히 다루는데 우선 인물의 특징을 보여주는 선의 핵심을 잘 찾아내 순서를 맞추듯 세심하게 그려나가야 하옵니다.

김홍도 자화상을 잘 그리기로 유명하신 제 스승 표암께서도 사실적인 모습이 잘 나오지 않아 고민한 적이 많으셨사옵니다. 그럴 때 아끼던 제자 임희수가

수염 몇 올을 더 그려 넣었더니 완연한 스승의 모습이 되었다고 하옵니다. 인물의 맥을 그만큼 잘 짚었던 것이지요.

정조　초상화는 인물을 변형하거나 왜곡시키면 초상이 아니라 단지 그림에 불과하다. 사실적 표현만이 초상화의 생명이라 말할 수 있을 테지.

김홍도　예리한 지적을 해주셨사옵니다. 인물뿐 아니라 의습선 또한 품위 있게 받쳐주어야만 그림에서 정기를 느낄 수 있사옵니다. 우리 초상화의 경우 중국과 달리 터럭 한 올 한 올 정확하고 섬세하게 그리면서도 생생한 생명을 불어넣듯 그리는 준엄성을 요구하옵니다. 채색 작업에서는 문무백관의 지위를 나타내는 흉배를 제외하고는 전체적으로 차분하면서 은은한 색조를 넣는 것이 핵심입니다. 그러기 위해서는 색조가 들떠 보이거나 경박스럽지 않아야 하며 화원의 진중함이 따라야만 비로소 완성의 미를 이룰 수 있사옵니다.

정조　그렇다면 초상을 중히 여기는 이유도 있겠구나.

이명기　그러하옵니다. 본디 초상의 기본은 형사形似에만 치중하지 않고 그 사람의 내면세계까지 그려내는 이른바 전신傳神을 중요시해왔습니다. 내면의 정신세계를 반영하기 위한 과정은 매우 엄격하다 할 수 있사옵니다. 그리고 초상화의 밑그림은 반드시 버드나무 숯으로 그리옵니다.

정조　군이 버드나무 숯으로 해야만 하는 연유는 또 무엇이냐?

이명기　그 연유는 나뭇결이나 옹이가 없어 성질이 유순하고 바탕에 자국을 남기지 않기 때문이옵니다. 유탄柳炭으로 밑그림을 완성하고 나면 바닥이 비치는 유지초본을 대고 먹으로 초상을 그려나갑니다. 설사 잘못 그리게 되어

도 먹칠을 쉽게 지울 수 있어 만족할 만한 초본을 완성시킬 수 있사옵니다. 그렇게 전신상이 완성되면 색을 올리게 되는데 이 과정이 가장 중요하옵니다. 얼굴과 의복에 색을 입힐 때 뒷면에 백호분白胡粉을 바르고 그 위에 채색을 해서 색상이 은은하게 배어나오도록 합니다. 이것을 북채北彩·복채伏彩라고 하는데 뒤에서 칠한다고 해서 붙여진 이름이옵니다. 유지초본이나 비단은 북채로 그리는데 은은함을 살리면서 천의 질감도 느낄 수 있도록 배려한 것이옵니다. 앞면에 그림을 직접 그리지 않는 이유이기도 하지요. 이것은 오래된 경험을 바탕으로 전해지는 것이옵니다.

정조 단순한 붓질만으로는 이를 수 없는 경지를 보여주는 그대들을 신의 손을 빌린 화사畫師라 부르는 까닭도 거기에 있었구나.

이명기 과찬이시옵니다. 전하, 감히 신의 손을 빌렸다 함은 미력한 소신들이 감당하기에 너무 과분하옵니다. 늘 화원으로서의 근본을 잊지 않고 맡은 바 소임을 다하기 위해 부단한 노력을 기울일 뿐이옵니다. 또한 화원이라면 누구나 초상화를 그릴 때 인물의 기품과 정신을 살려 그려야 함을 알고 있사옵니다. 아무리 잘 그린 초상화라도 주인공인 초상 속 인물이 평생을 지켜온 정신이 깃들어 있지 않으면 한 장의 종이에 불과할 뿐이옵니다. 이처럼 초상화는 인물의 외형묘사에만 그치지 않고 그 인물의 고매한 인격과 올곧은 정신까지 나타나게 그려내야 하기에 초상화의 격을 전신사조傳神寫照나 선신이다 부르는 것이옵니다. 그리고 초상하 인물의 지위를 나타내는 의관도 중요하지만 무엇보다 얼굴 관상에서 풍겨 나오는 멋이 있어야 하며 인물의 형형한 눈빛에서 그림이 결정된다 할 수 있사옵니다.

정조 허나 과인은 굴곡진 삶으로 인해 과연 의연하고 외진 얼굴을 보여줄 수 있
 을지가 걱정이구나. 그리고 내 눈길이 머무는 곳에서 백성들과 통하고자
 하는 마음은 과연 어찌 표현될 수 있겠느냐?

이명기 아뢰옵기 황송하오나 신들의 재주가 미약하옵니다.

정조 너무 겸손해하지 말라. 앞으로 십 년 후 과인의 초상화는 다시 그려지게 될
 것이다. 그때도 그대들이 과인의 마음을 읽어내 겉모습보다는 과인의 생각
 까지 그려내야 할 것이다. 그러면 그 세월 동안 백성을 위한 과인의 정치가
 어떠하였는지 알게 되지 않겠느냐. 오늘 과인이 하는 말을 마음에 담고 평
 생을 나와 함께하리라 믿는다.

정조는 초상화의 품격을 논하는 자리를 통해 생명력의 초점이 무엇인지 왜 초상화를 전신사조라 이르는지 그 의미를 생각하며 본인의 뜻을 더욱 확고히 하였다.

초본 석 점이 완성되자 신료들과 화원 이명기, 김홍도가 배석한 가운데 품평회가 열렸다. 규장각 내 서향각書香閣에는 유지초본에 그려진 어진 석 점이 나란히 내걸렸다. 중앙에는 원유관遠遊冠 강사포絳紗袍 의관을 갖춘 초본이 걸려 있고 양쪽에는 연거관복燕居冠服 차림을 한 모습이다.

정조 신료들은 들으시오. 과인이 즉위한 지 어느덧 십오 년이 되었소. 과인이
 이처럼 초상을 남기는 이유는 훗날 백성을 위한 과인의 정치가 어떠하였

는지 평가받고 싶기 때문이오. 올바른 정치를 하였으면 올바른 군주의 모습으로 보일 것이고 그렇지 못하였다면 과인의 모습은 흉하게 보일 것이니 여기에 걸린 초본 중에 과인의 모습에 맞는 초상은 어느 것인지 의견을 듣고 결정하려 하오. 세 사람씩 앞으로 나와 살펴본 후 각기 의견을 말해 보도록 하시오.

채제공 하지만 전하, 평소 군왕을 우러러 알현하였듯 초상을 대함에 있어 그 위치가 기준이 되어야 할 것 같사옵니다. 가까이 용안의 터럭 한 올까지 보게 되면 그는 충성심에 반하기도 하고 군왕의 위엄을 가벼이하는 것과 다름없기 때문이옵니다. 그리 하명하소서.

대신들은 품계의 순서대로 세 사람씩 짝을 이루어 예를 갖추고 초본들을 살폈다.

채제공 소신은 서편에 걸린 유지본을 꼽고 싶사옵니다.

정조 내 뜻도 공과 같소. 서편에 걸린 본은 밑그림을 수없이 수정하여 가까스로 얻어낸 것인 반면, 동편에 걸린 유지본은 대략 그려낸 듯 그리 보이오.

홍낙성 전하! 신의 눈으로는 용안이 다소 희어 보입니다. 좀 더 채색을 부드럽게 가미한다면 더할 나위 없을 듯하옵니다.

정조 그 점 역시 내 염려하던 바였소. 과인의 얼굴색이 하루에도 몇 번씩 변해 아침과 한나절과 저녁이 다르고 의관 정제할 때와 안 할 때의 모습이 달라서 중심 잡기가 어려웠을 터이기에 나는 주관화사 이명기가 내 참모습을

잘 잡아낼 수는 있을까 걱정되었었소.

여러 대신들은 '중앙 원유관 초본이 낫다' '서편 연거관복 초본이 더 낫다' 자신들의 견해를 이야기하였으나 비교적 가운데 초본이 나은 것 같다는 데 의견이 모아졌다.

채제공 신의 의견으로는 서편 유지본 초본에다 중앙 원유관 복식을 더해서 명주에 올린다면 실제 모습에 가까운 어진을 뵐 수 있을 것 같사옵니다.

정조 신하들의 의견이 나뉘고 있고 과인은 좌의정의 의견과 같으나 초상화를 그린 이명기와 김홍도의 의견도 들어보는 것이 좋겠다. 말해보거라.

이명기 소신은 서편 유지본 초본 쪽에 마음을 두고 있었사옵니다.

김홍도 소신의 생각은 다르옵니다. 동편 유지본에 중앙 원유관 초본을 아울러서 명주에 올리는 것이 좋을 듯하옵니다.

정조는 물론 대신들도 의아한 듯 김홍도에게 시선이 집중되었다. 모두들 서편 유지본과 중앙 원유관 초본만을 놓고 의견이 분분한데 김홍도만 동편 유지본이 좋다고 이야기하고 있기 때문이었다.

정조 초상화의 생명은 눈동자에 있다고 한다. 과인의 눈이 그대들에게 어떻게 보이는지 알 수 없지만 가운데 족자본보다 서편 유지본의 눈동자에 정채精彩로움이 살아 있는 것 같아 마음에 흡족하다. 그런데 이미 말하였듯이 동

편 유지본은 대략 본만 잡아 그린 것 같아 보이니 정채로움을 논할 수가 없구나.

서호수 하오나 전하, 말씀하시는 서편 유지본의 정채로움은 살아 있으나 턱 아래 풍성함은 다소 지나쳐 보이옵니다.

대신들이 연이어 서편 유지본도 좋아 보이나 중앙 원유관 초본이 더 나아 보인다고 뜻을 내자 다시 한 번 찬찬히 초상화를 살펴보던 정조는 말을 이었다.

정조 그대들의 뜻이 정 그렇다면 중앙 원유관 초본에 명주를 올리되 색조를 들뜨지 않게 하도록 하라.

군주와 신하가 초상화 초본 석 점을 걸어놓고 자유로이 의견을 나누고 어느 초본이 마땅한지 정하는 과정『승정원일기』이 참으로 민주적이다. 그리고 어진 작업을 일일이 살폈을 정조는 화원 이명기가 자신의 의도와 의중을 바로 살펴 어진을 그려낼 수 있을 것인가 염려하면서도 복식보다는 눈동자가 주는 정채로움에 주안점을 두고 있었다. 처음부터 서편 유지본이 마음에 든다고 피력하였고 좌의정 채제공까지 동의하였는데도 신하들이 뜻을 굽히지 않자 결국 중앙 원유복 초본으로 결정했다는 것은 그만큼 신하들의 의견을 존중해준 것이었다. 그런데 놀랍게도 김홍도는 아무도 선택하지 않은 동편 유지본을 선택하였다. 대략 그려진 초본이기에 세밀하게 묘사되지 못한 부분이 있

긴 하지만 무언가 시선을 당기는 강한 기운을 느꼈고 주상의 어진 동참 화사로서 명주 올리고 채색을 하는 마지막 단계까지 고려해 자신의 의견을 피력한 것이었다.

정조　이번 어진 작업에 참여한 김홍도에게 벼슬을 주고 싶다. 그동안 화원 중에서 관리로 부임하였던 자가 있느냐?

채제공　네, 전하. 조선 개국 이래 안견安堅이 어진을 그려 정4품에 제수되었고 그 후에는 최경崔涇이 당상관堂上官에 천거된 적이 있습니다. 가까이로는 현감으로 나간 정선이 있습니다.

정조　그들의 신분은 어떠하였느냐?

채제공　안견과 최경, 그리고 정선의 신분은 사대부 양반이옵니다.

정조　김홍도에게도 제수할 만한 마땅한 벼슬을 고려해보라.

채제공　전하! 화원은 기술자로 여겨지고 있어 중인 신분인 김홍도에게 벼슬까지 내리시면 양반들의 항의가 빗발칠 것이옵니다.

정조　말도 안 되는 소리로다. 김홍도는 일반 화원과 같을 수 없으니 이번 벼슬에 대해 항의하는 자는 엄히 다스릴 것이라 과인의 뜻을 분명히 전하도록 하라. 그리고 김홍도가 경험이 없고 정치에 밝지 않은 점을 고려해, 백성의 수가 많지 않은 무탈한 고을을 고르되 화원인 점을 염두에 두어 승경이 뛰어난 곳으로 천거토록 하라.

　　여러 정황을 참작해 김홍도는 연풍延豐현감으로 천거되었다. 사대부 양반

들의 항의가 있을 법하였으나 임금의 뜻이 이미 전달되었으니 입속에서 머물 뿐 밖으로 새어나오질 못하였다.

비밀전교, 금등金縢을 풀다(1792~1793)

화성 성곽 축조에 관한 사전 준비가 이루어지는 동안 전국 각지에 가뭄이 들었다. 백성들의 고충을 헤아린 정조는 각 지역으로 위유사慰諭使를 파견하여 백성들을 위로하고 구휼미를 풀어 어려움을 헤쳐나가고는 틈틈이 연풍현감으로 나가 있는 김홍도를 떠올렸다. 그가 담아올 승경을 기대하면서 나무로 깎은 도르래를 손에서 놓지 않았다. 다만 손때가 묻어가는 도르래만큼 소식 오기를 기다리는 갈증은 쌓여만 갔다.

1792년 4월, 진주목사로 있던 정약용의 부친이 별세하였다. 그러나 정약용은 장례만 치르고 정조로부터 은밀하게 부여받은 임무인 거중기擧重器 제작에 몰두하였다. 그로부터 여덟 달 후, 거중기가 만들어지자 정조를 알현한 그의 손에는 설계도면이 들려 있었다.

정약용 전하! 드디어 무거운 석재를 들어 올릴 수 있는 거중기가 만들어졌사옵니다.

정약용은 설계도면을 자신 있게 펼쳤다.

정조　위아래로 네 개씩 도르래가 달려
　　　있는 거중기로구나. 대단하다. 힘
　　　은 어느 정도 얻을 수 있느냐?

정약용　도르래를 많이 사용할수록 적은
　　　힘으로 물건을 들어 올릴 수 있사
　　　옵니다. 도르래 한 개가 힘의 배
　　　분을 반으로 줄여줄 수 있기에 모
　　　두 열 개의 도르래를 달아 힘을
　　　배분하였사옵니다.

圖全器重擧　　器械各圖

[그림 3-6] 『화성성역의궤』에 실린 거중기의 모습

정조　무게의 힘을 배분하였다면 거중
　　　기로 얼마의 무게까지 들어 올릴 수 있겠느냐?

정약용　현장에서 실험해본 결과 만족할 만한 성과였사옵니다. 사천이백 근에 이
　　　르는 돌까지 들어 올릴 수 있사옵니다.

정조　기특하구나. 성곽을 축성하는 데 핵심 장비인 거중기가 개발되었으니 이
　　　제 화성 성곽은 쌓기만 하면 되겠구나.

정약용　전하! 하지만 아직도 해야 할 일들이 산적해 있사옵니다. 저울의 원리로
　　　고안된 유형거游衡車라는 수레를 두 배는 더 빠르게 이동할 수 있도록 보강
　　　하여야 하옵고, 돌을 쌓아 올리는 녹로轆轤를 삼십 자 높이까지 쌓을 수 있
　　　도록 개조시켜야 하옵니다.

정조　그렇구나. 어떠한 외적의 침입이 있더라도 난공불락의 성곽이 되려면 무
　　　너지지 않게 견고하게 쌓아야 할 터인데 높이와 균형을 맞추는 일이 쉽지

않을 것 같아 근심이구나.

정약용 전하! 무너지지 않을 정도로 견고하려면 돌과 벽돌을 혼합해서 사용해야
만 하옵니다. 그러기 위해서는 무엇보다 벽돌을 견고하게 고정시킬 수 있는
접착력 강한 석회를 개발해야 하는 등 아직 해야 할 일이 많사옵니다.

어명에 의해 거중기를 만든 후에야 정약용은 관직을 내려놓고 뒤늦게 시
묘살이를 시작할 수 있었다. 돌아가신 선친의 곁에서 자식 된 도리를 다하지
못한 죄스러움이 컸지만 이면에는 임금과의 약속을 지킬 수 있었음을 위안으
로 삼았다. 고향 경기도 광주로 내려와 부친의 영전에 잔을 올린 정약용은 비
통한 마음을 감추지 못하고 통곡하며 머리를 풀었다. 조선 선비의 상례는 엄
중하여 부모 상을 당하면 시묘살이 삼 년 내에는 출사가 금지되어 있었고 조
정에서도 일을 시키지 않는 것이 당시의 관례였다.

이제 거중기가 개발되었고 단단하고 견고한 벽돌을 구워낼 수 있는 비법
까지 얻었으니 화성 성곽 축성은 시간을 감당할 일만 남은 것 같았다. 그런데
정약용이 효를 이유로 자리를 비우게 되자 정조는 모든 일이 수포로 돌아갈
까 걱정되었다. 그의 시묘살이 마치기를 기다리다가는 성곽 축성은 더딜 수
밖에 없고 자손만대 이어갈 신도시 건설 또한 그만큼 어렵다고 보았다. 자신
의 대업을 이루고자 자식 된 도리까지 하지 못하게 막는 미안함으로 고민하
던 정조는 더 이상 기다리지 못하고 밀사密使를 파견하였다. 정약용의 시묘살
이 여막까지 찾아간 밀사의 손에는 화성 신도시 성곽을 축성하는 계획과 더
불어 어떻게 쌓는 것이 옳은지를 규제할 수 있는 방책을 만들라는 정조의 친

서가 들려 있었다.

　1792년 4월 어느 날 이른 저녁 수라상을 물린 정조는 한양의 모습을 그린 〈성시전도城市全圖〉를 펼쳐보며 성문과 시전市廛 등 주요 유적지를 하나하나 짚어나갔다. 조선의 미래가 태평성대로 이어지게 하려면 한양이 번성해야 하고 그러기 위해서는 시장에 활기가 가득해야만 한다고 생각했던 정조는, 지난해 특권 상인들에게만 주어졌던 도성 상권을 일반 영세 상인까지 도성에 진출할 수 있도록 허락한 것은 잘한 일 중 하나라고 자신했다. 그리고 화성 신도시가 도성의 틀을 갖출 때 백성들이 즐거이 함께 어울릴 수 있도록 여러 곳에 저잣거리를 만들 생각이었기에 미소가 절로 지어졌다.

　그러고는 김홍도가 그린 〈금강산전도〉 첩을 펼쳤다. 금강산의 절경은 인간들이 사는 세계가 아니라 부처의 세상인 것만 같았다. 이 그림을 볼 때마다 부처가 중생을 제도하려는 것과 백성을 걱정하는 군주의 마음이나 다르지 않아야 한다고 늘 마음을 다잡았던 정조이지만 오늘만큼은 더 간절해졌다.

　그래서 비록 밤늦은 시각이었으나 신하들과 시문을 주고받으며 마음을 나누고 싶어진 정조는 숙직하는 신하들을 모두 모이라 이르고는 〈성시전도〉에 관련된 백 개의 운을 떠워주며 번성해나가는 한양의 모습을 시로 지어 올리라 명하였다. 그렇게 모아진 시를 읽어본 정조는 여섯 편의 시를 뽑아 순위를 매겼다. 이때 1등을 차지한 정랑 신광하의 시에는 소리가 나는 그림有聲畵, 2등 검서관 박제가에게는 말을 알아듣는 그림解語畵……, 5등 이덕무에게는 우아하다雅라는 어평御評을 일일이 적어내렸다. 그러고는 다시 여섯 사람에게 〈금강

산전도〉 첩을 보여주며 '금강산 일만 이천 봉'이란 시제로 시문을 짓게 한 후 장원을 뽑아 후한 상까지 내렸다.

정조는 밤늦은 시간까지 자신이 구상하는 조선의 미래를 시제로 경시대회를 종종 열곤 했는데 이러한 그의 행보에서 화성 신도시 건설을 추진해나가면서 받았을 노론의 압박을 이겨내는 강건함과 백성과 공존하기 위한 민생정치에 기본 바탕을 두고 흔들림 없이 추진해나가는 군주의 참모습이 읽혔다.

1793년 1월 12일, 현륭원 참배를 위한 화성 행차가 있는 날이었다. 창덕궁을 나선 정조는 평소 행차와 다르게 관우 사당인 관왕묘關王廟를 찾아 참배를 했다. 주군으로 섬겼던 유비를 위해 목숨을 바친 관우의 충성심을 향해 향을 사르고 행차에 오른 정조는 예전과 다른 정치행보를 보이며 화성의 지위를 화성유수부華城留守府로 승격시켰다. 유수부란 한양을 방비할 목적으로 도시를 형성하면서 군사를 주둔시킨 중요도시를 말한다. 한양을 중심으로 서쪽으로 강화유수부, 북쪽으로 개성유수부가 동쪽으로 광주유수부인 남한산성이 있었는데 이제 남쪽으로 화성유수부를 신설하겠다고 선포한 것이었다. 그리고 당시 좌의정이었던 채제공을 화성유수로 임명하는 개혁적인 인사를 단행하였다. 더불어 권한도 화성 행궁을 총지휘하는 행궁 정리사 직위에 화성 장용영壯勇營 군대를 지휘할 수 있는 군사운영권까지 함께 부여하였다. 전혀 예상치 못한 벼를 써르듯 단행된 인사는 노론 당파의 대신들에게 큰 충격이었다.

노론세력을 견제하고 왕권을 강화시켜 자신이 만들어가는 개혁 정치 속에서 정조 자신의 안위를 지키고자 만든 친위부대인 장용영의 수장이 채제공이

라는 사실은 정조가 실현하려는 원대한 포석에 한 수를 더한 것이라 할 수 있다. 관우 사당 참배에 이어 화성유수부 승격 그리고 채제공의 인사 단행까지 일사천리로 이루어진 결정은 고도로 계산된 정치 전략이었다. 이제 한성부와 화성유수부는 정치·경제적으로 연결고리를 채워놓은 것이나 다름없었다.

하지만 노론에게는 받아들이기 어려운 결론이었다.

화성유수부에 민가와 백성들의 수가 늘어나 농상農商이 활발하게 이루어지는 경쟁력이 생기고 친위부대인 장용영 외부 군사까지 주둔하게 한다면 도시로서의 기능을 충분히 갖추게 될 것이다. 게다가 밖에서 쉽게 공략할 수 없는 성곽이라도 쌓게 된다면 철옹성의 작은 왕국이 될 것이라는 것을 알아차린 노론 대신들은 '숨긴 의도가 무엇이냐? 장용영 군사 배치와 성곽은 오해를 불러올 수 있으니 중지되어야 한다'며 정조를 압박하기 시작하였다. 더욱이 화성유수에 채제공을 임명하며 성곽 쌓는 일에 박차를 가하자 노론의 불안은 더욱 커져갔다. 만약 그곳에서 힘을 길러 자신들을 공격해온다면 고스란히 당할 수밖에 없다는 위기감이 고조되자 그들은 힘을 합쳐 어떤 경우에도 성곽 축성만큼은 막아보려 끊임없이 정조를 위협했다. 아무리 왕권을 강화한 철인군주라 해도 대왕대비인 정순왕후를 등에 업은 노론의 세력을 무시할 순 없었다.

이처럼 노론의 반발이 거세지자 정조는 미리 강구해둔 대비책으로 맞불 전략을 구사하였다. 1793년 5월 25일, 남인의 수장인 채제공을 영의정에 노론의 수장이었던 김종수를 좌의정에 제수하였다. 그리고 삼 일 후 영의정에 오른 채제공은 사도세자의 억울한 죽음이 모함이었음을 공식적으로 거론하면

서 사지로 모는 일에 앞장 선 자들을 찾아내 중벌을 내릴 것을 청하는 상소를 올렸다. 정조의 위상을 높이고 정통성을 바로잡아야 한다는 이유에서였다. 그 파장은 불을 보듯 뻔한 것이었다. 영의정 자리까지 남인에게 내어준 마당에 삼십 년 전 사도세자를 모함한 자들에 대한 시시비비를 따진다면 노론은 벌집 쑤신 듯 자멸하게 될 것이었다. 이처럼 노론의 자존심을 건드리고 위기감을 불어넣어 그들을 협상 대상으로 끌어내리려는 것이 정조의 지략이었던 셈이다. 단 육 개월 내에 승자와 패자를 가려야 하는 싸움이었다.

결과는 예상대로였다.

좌의정으로 제수된 지 닷새 만에 김종수가 '한 하늘 아래에서 하루라도 채제공과 함께할 수 없다'며 영의정 채제공을 성토하고는 만 명의 유생을 한자리에 모이게 할 수도 있다며 노론의 세를 과시하듯 상소하였다. 드디어 사도세자 문제가 수면 위로 떠오르자 정국은 소용돌이 쳤다. 연산군의 피바람을 기억하고 있는 노론은 죽기 살기로 채제공을 공격하였고 남인 또한 물러나지 않았다. 조정은 쑥대밭이 되어버렸고 그 소문은 팔도로 퍼져나갔다.

정조는 속으로 쓴웃음을 지었다.

물론 노론의 거센 반발을 잠재울 비책은 이미 준비되어 있었다. 일명 고육책이었다. 자신의 살을 베어내 씹어 먹듯이 가장 아끼는 부분을 내어주고 문제를 해결하는 방법을 생각해둔 것이다. 그러나 정조는 서두르지 않았다. 하루하루 날짜를 계산하고는 열흘째 되는 날 채제공과 김종수를 동시에 삭탈관직시키는 것으로 거세게 타오르던 정국에 찬물을 끼얹었다. 그러고는 6월 22

일, 영의정에 홍낙성을 우의정에 김희金熹를 제수하였다.

그러나 정조 가까이에서 정사를 논하며 정국을 좌지우지하던 채제공을 늘 눈엣가시처럼 여겼는데 그가 사도세자 모함 문제까지 들고 나오자 이를 좌시할 수 없었던 홍낙성·김종수·심환지沈煥之는 정국을 파국으로 몰고 간 채제공을 벌하라며 성토하였고, 정조는 이순신을 영의정으로 추증하는 것으로 답을 하였다. 하지만 여기에서 멈추지 않고 김희까지 채제공을 소리 높여 비난하자 이에 염증을 느낀 정조는 '상소 자체를 부정하면 장차 의리를 어디에 둘 것이냐' 호되게 질타하고, 다시는 이런 일이 확대되지 않도록 무마시켰다.

그로부터 나흘 후, 정조는 문무 대신과 정2품 이상의 신하들은 빠짐없이 입궐하라는 명을 내렸다. 그리고 선왕의 비밀전교인 금등을 공개하였다.

정조 들으라. 지금으로부터 삼십 년 전 사도세자께서는 뒤주에 갇혀 억울하고
 비통한 죽음을 맞으셨다. 그대들이 보고 있는 이것은 당시 아들의 죽음을
 목도한 선왕께서 뼈아픈 회환으로 과인에게 남긴 비밀전교 금등문서다.
 오늘 그 금등문서의 일부를 공개하노라.

정조의 차분하며 냉정한 목소리가 대전에 울려 퍼졌다. 그 분위기와 단호한 눈빛에 압도된 대신들은 마른침만 삼킬 뿐 미동도 하지 못했다.

정조 승지는 이 금등문서를 옮겨 적은 후 필사본을 대신들에게 보여주라.

정조의 명대로 금등을 필사한 승지는 대신들에게 이를 내어 보였다.

정조 승지는 이제 금등을 읽거라.

승지 네, 전하!

피 묻은 적삼이여, 피 묻은 적삼이여!
동혜이여, 동이여, 그 누가 영원토록 금등으로 간수하겠는가!
나의 품으로 다시 돌아오기를 바라고 바라노라.

'피 묻은 적삼이여' 승지가 애달프고 목 메인 목소리로 읽어내려가자 정조
는 복받쳐 오르는 울음을 감추지 못하고 통곡하기 시작하였다. 대신들 앞에
서 오늘은 냉정하자고 마음먹고 있었지만 할아버지이신 선왕 영조의 비통함
을 담은 글과 생부 사도세자의 억울한 죽음 앞에 자신도 모르게 무너지고 말
았다. 효심은 감추려 해도 감추어지지 않았다. 곧이어 신하들의 통곡 소리도
대전을 가득 메웠다.

정조 이 문장은 선왕께서 직접 쓰신 금등의 일부일 뿐이다. 그대들은 '나의 품
 으로 돌아오기를 바라고 바라노라' 통곡하는 선왕의 목소리가 들리지도
 않는가? 아비의 피눈물로 써내려간 단장의 아픔을 정녕 모른다 말할 수
 있겠는가? 세상 어느 아비가 아들의 죽음에 비통해하지 않을 수 있단 말
 이냐? 선왕께서는 아들이 비참하게 죽어간 후 피 묻은 적삼을 움켜쥐고

오열하며 간신들이 내뱉는 모함에 눈과 귀가 멀어 벌어진 일인 것을 후회하시고 주위에 간신들의 혀만 있고 충신은 채제공밖에 없다 한탄하셨다. 그리고 '누가 영원토록 이 금등을 간수하겠는가?'라는 문서를 작성하시어 과인과 더불어 채제공이 함께 비밀리에 보관하도록 지시하신 것이다. 이같은 선왕의 애통한 목소리와 단장의 아픔을 모른다면 그것은 조선의 역사에 흠이자 지울 수 없는 슬픔이 될 것이다.

냉엄하면서도 차분한 정조의 목소리는 대신들의 몸과 마음을 오싹하게 만들었고 간간이 들리는 미세한 통곡만이 대전을 메우고 있었다. 가슴에 얼음 창을 맞은 듯 떨고 있는 대신을 둘러보던 정조는 침묵을 깨우듯 말을 이어갔다.

정조 선왕의 귀를 멀게 하고 눈을 멀게 하여 사도세자를 모함하고 죽음에 이르게 한 것은 신하들이었다. 평양성의 군대를 동원해 모반을 꾀한다 끊임없이 의심하게 만들었던 이들이 누구였느냐? 선왕께서 병상에 누워 계실 때 대신 죽을 테니 부왕을 살려달라 간절히 기도를 드린 것조차 거짓되고 부왕의 비위를 맞추기 위한 것이라 매도하며 비난하지 않았느냐? 윗전을 세 치 혀 놀림으로 속여 효심 가득한 아들을 죽게 만드는 신하가 세상 천지에 어디 있단 말인가! 그런데도 아직 그 죄를 뉘우치지 못하고 덮으려 하며 붕당만 도모하고 있으니 이 나라의 질서가 어디로 흘러간단 말이냐? 깊이 새겨들으라. 역사는 사필귀정이다. 그 정의는 불변의 진리요 등불이다.

지난날 영상 채제공이 선대에 일어난 잘못을 후대에 알려 바로잡고자 한 것을 두고 정사는 제쳐둔 채 그 정의를 죽이려 하고 있으니 개탄치 않을 수 없다. 이처럼 역사가 잘못 흘러가고 있음에 통분하며 과인은 오늘 끝내 금등문서를 공개하지 않을 수 없었다.

정조가 문무대신과 정2품 신하들이 모인 자리에서 보여준 군주로서의 일갈에는 지엄한 권위가 살아 있었다. 또한 노론에게는 전쟁 선포나 다름이 없었다. 만약 이 일로 인해 잘잘못을 가리는 국청이라도 차려진다면 거친 피바람이 몰아칠 것이 분명했다.

그러나 정조는 사도세자의 죽음에 대하여 더 이상 거론하지 않겠다 말한다. 그 말은 채제공을 비판하고 화성 축성에 대하여 시비를 걸지 말라는 무언의 거래나 다름없었다. 무엇보다 피는 피를 부른다는 것을 누구보다 잘 알고 있는 정조가 아닌가. 이번 일을 계기로 그 어느 누구도 화성 축성에 대하여 반대하거나 이의를 제기하지 못했다.

우여곡절을 겪고 난 그해 12월, 정조는 채제공을 화성 성역 총리대신으로 임명해 정약용과 함께 축성에 박차를 가한다. 그리고 이듬해인 1794년 1월 7일에 드디어 축성을 위한 첫돌 다듬는 소리가 울려 퍼졌다. 그 소리는 정조와 채제공의 치밀하게 계획된 전략에 의해서 피 한 방울 흘리지 않고 이루어낸 화성 신도시 대사넙의 시작을 알리는 서곡이었다.

성곽 축성은 하루가 다르게 바삐 진행되었다. 벽돌을 구워낼 가마에 불을 지필 땔감 공급이 원활한 장소 세 곳에서 벽돌이 만들어졌고 거중기 열한 대

와 녹로가 무거운 석재를 옮겼다. 정조는 현륭원을 참배하면서도 성곽의 진행상태가 몹시 궁금했다. 화성 성역 책임을 맡은 조심태가 곁에서 수행하고 있었다.

정조 석재와 벽돌 사이에 넓적한 돌을 끼워 넣는 이유가 무엇이냐?

조심태 이것은 눈썹돌眉石이라 하옵니다. 눈썹처럼 끼워 넣었다 해서 붙여진 이름이지만 그 진가는 눈이나 비가 오는 날 확인할 수 있사옵니다.

정조 눈썹돌이라~ 정감 있구나. 그런데 눈비 오는 날에 나타난다는 진가가 대체 무엇이냐?

조심태 눈썹돌을 끼워 넣으면 성곽 안으로는 물이 스며들지 않아 성곽을 보호하기 때문이옵니다.

정조 기막힌 발상이로다. 그렇다면 석재와 벽돌을 같이 사용할 수 있어 둥글게 옹성을 쌓을 수도 있고 높게 공심돈空心墩도 쌓을 수 있겠구나.

정조의 속내는 어머니 혜경궁의 회갑연 전에 화성 성곽까지 완성하려 했으나 노론의 거센 반발에 부딪쳐 일 년여 늦어지게 됨이 못내 아쉬웠다. 그런 만큼 정조는 성곽 쌓는 세세한 부분까지 더욱 신경을 썼다. '인부들이 흥이 나서 일하게 하라. 이들을 혹사시켜 성곽을 빨리 쌓는 것은 내 바라는 바가 아니다'라는 공사 지침까지 내려 일하는 사람들을 배려했다. 엄동설한에는 추위에 고생할 인부들을 생각해 방한복을 내리고 한여름 무더위를 이겨내게 하는 척서제滌暑劑 만들고 전국적으로 가뭄 피해를 입자 공사를 중단시키며

민생의 안위를 먼저 살펴나갔다.

충청도 연풍현감, 김홍도(1792~1794)

어진에 동참한 공으로 김홍도는 1791년 12월 22일 충청도 연풍현감에 제수되었고 이듬해인 1월 7일 부임하였다. 어진 그리는 일에 동참할 때마다 정조는 김홍도를 남다르게 배려하고 우대하였다. 십 년 전에는 안기찰방으로, 이번에는 목민관으로 연이어 지방 관리로 나간 궁중화원은 김홍도가 유일하였다.

연풍과 인접한 단양, 청풍, 제천, 영춘永春 지역은 뛰어난 경승景勝이 즐비하다는 것을 정조는 익히 알고 있었다.

정조 그동안 그대가 그린 〈금강산전도〉를 보는 것이 과인의 낙이었다. 그동안
 노고가 컸으니 유유자적 여유를 즐기며 그곳 인근인 단양과 청풍이 또 다
 른 금강산이라 불리고 있다 하니 그 아름다운 절경을 화폭에 채우고 오라.
 내 다시 볼 날을 기다리고 있겠다.
김홍도 전하의 분부에 감읍할 따름이옵니다.

조령산의 정기를 받고 있는 연풍은 예로부터 흉년이 들지 않고 풍년만 이어진다는 뜻을 가진 소박한 고을로 천오백 가구에 오천 명 정도가 농사를 짓

는 산속 분지였다. 워낙 첩첩 산중이라 부임하는 관리마다 사는 걱정에 눈물 짓고 임기를 마치고 떠나는 날 헤어지는 아쉬움에 또 눈물을 흘릴 정도로 정이 많기로 소문난 고을이기도 하였다.

한겨울에도 연풍 고을의 햇볕은 따사로웠다.

부임한 지 달포쯤 지난 어느 날 김홍도는 아전과 통인을 대동하고 고을 사람들이 이 추운 겨울 어찌 지내고 있는지 곳곳을 살펴보았다. 비록 한양의 활기찬 모습과는 비할 바 못 되지만 사람들의 표정은 순박하고 넉넉해 보였다. 조선 팔도 방방곡곡 어디를 가도 태평가가 울려 퍼지는 성세가 아닐까 싶어 임금이 계신 한양 땅을 바라보는 얼굴에 미소가 가득하였다.

어디선가 까치 소리가 들린다. 관아 낙풍헌樂豊軒 현판을 올려다보자 풍요로움을 즐기는 곳이라 글귀가 눈에 띈다. 그 옆 느티나뭇가지에 둥지 튼 까치의 울음소리가 더욱 마음을 달뜨게 만들었다.

김홍도　저~ 까치 울음소리가 맑고 몸짓이 평화로워 보이는구나.

아전　　까치가 좋은 소식을 가져다 준다 하여 길조라 하지 않습니까? 이른 아침부터 까치가 우는 것을 보니 길한 손님이라도 오실 것 같습니다.

김홍도　그렇지. 까치는 머리가 좋아 마을 사람들 얼굴을 기억하고 있다가 낯선 사람이 나타나면 운다고도 들었네. 그래서 화원들은 기쁨을 나타내는 의미를 지닌 소재로 까치를 그리기도 하지.

아전　　그런 깊은 뜻이 있었군요. 나리! 그런데 이곳 여기 연풍 야산에는 유난히 꿩이 많기도 합니다.

김홍도 그러한가? 꿩이 많다는 이야기는 들과 산에 먹을 것이 풍성하다는 것이니
연풍 땅은 참으로 길한 곳이군.

꿩이 많이 산다는 아전의 이야기가 마음에 든 김홍도는 자신을 반기는 까치 우는 소리를 들으며 자신을 연풍으로 보낸 임금의 마음이 읽혔다. 꿩은 반드시 은혜를 갚을 줄 아는 새로 알려져 있는데, 김홍도는 임금과 자신의 인연을 다시 생각하게 되고 크나큰 성은을 어찌 보답할까 고심하였다.

꿩이 주는 보은의 의미에 매료된 김홍도는 울타리를 치고 꿩을 직접 길러 관찰하며 꿩이 노니는 필치를 읽어내 화폭에 담았다.

1792년, 연풍 고을에 봄이 찾아왔다. 그러나 농사채비를 서둘러야 하는 계절인데도 논과 밭에 양분이 되어줄 비가 전혀 내리지 않았다. 예년에 없던 오랜 가뭄을 겪게 된 고을 백성들 걱정에 김홍도는 쉬이 잠을 이룰 수 없었다. 여러 달 가뭄이 계속되자 사람들이 겪는 기근과 고초를 보다 못한 김홍도는 지푸라기라도 잡는 심정으로 조령산 상암사上菴寺를 찾아가 기우제를 지냈다.

하지만 노력에도 불구하고 고을 백성들의 삶은 쉬이 나아지지 않았고 기도라도 올리고자 상암사로 향하는 김홍도의 발걸음도 잦아졌다.

김홍도 내가 박복한 탓인가! 이 나이 되도록 남을 해한 적도 없고 관직을 탐한 적
도 없이 오로지 그림에 메긴해왔건만 내 정성이 무자라 부처의 은덕을 업
지 못하는구나. 이러고도 고을을 다스리는 원님이라 할 수 있겠는가!

[그림 3-7] 김홍도, 〈쌍치도〉, 지본담채, 56×31.5cm, 월전미술관

그림에서 백거이 시를 인용한 화제가 재미있다. "열 걸음에 한 번 쪼고 백 걸음에 한 번 마시면서 새장 속 부귀는 바라지 않네(十步一啄百步一飮 不期富於樊中)".

[그림 3-8] 김홍도, 〈쌍치도〉, 지본담채, 40.6×34.4cm, 개인 소장

정수리에 붉은 볏과 다섯 가지 빛깔 새 옷을 입었다 한들 기름진 고기 맛 때문에 어찌 진찬(珍饌)으로 차려진단 말인가. 오래전부터 뭇 인간의 혀끝이 자기 살점을 노리고 있다는 것도 모른 채 바위 위에서 자태를 뽐내고 있으니, 그 목숨이 어찌 될까 가히 걱정스럽다. 익살스럽게 풍자한 화제가 재미있다. 오랜 관찰을 통해서 나올 수 있는 화풍과 화제다.

여러 날 걸친 기도에도 가뭄의 피해가 온 고을에 미치어 백성들의 생활이 피폐해져만 가니 망설일 것이 없었다. 김홍도는 자신의 녹봉 전부를 절에 시주하였다.

[그림 3-9] 김홍도, 〈쌍작도〉, 견본담채, 27.6×23.1cm, 간송미술관

버드나무 류(柳)는 머무를 유(留)와 뜻이 같고, 까치는 기쁠 희(喜)로 두 자를 합하면 유희(留喜)다. 즉 기쁨이 머문다는 뜻이다. "견우직녀가 만나게 다리를 엮어준 것이 몇 번이던가?(幾度能尋織女橋). 칠월칠석 견우와 직녀가 만나는 오작교를 만들기 위해 얼마나 많이 하늘을 날았던가?" 반문하는 발문이 기막히다. 하늘이 내린 성은을 입어 평안히 지내고 있는 자신을 그려낸 것은 아닐까.

주지 원님께서 받으신 녹봉을 이리다 내어주시다니요.

김홍도 돌아보니 불상 칠이 다 벗겨져 개금蓋金해야 하고 탱화 또한 오래되어 전면 보수를 해서 색을 다시 입혀야 할 것 같아 그리하였소.

주지 깊은 산속 하찮은 소승의 사찰까지 보살펴주시는 은덕을 부처님도 아실 겁니다. 나무아미타불…….

김홍도 내 몇 해 전 용주사 불화와 탱화를 주관한 적이 있었소. 그때 큰 성심으로 불사를 벌이시는 임금의 뜻을 헤아리며 배운 것은 정성이 우선되어야 한다는 것이었다오.

주지 그렇습니다. 다행히 보기와 달리 이 전에는 산의 정기들이 한곳으로 뭉쳐 있어 기도가 원융하면 소원이 이루어지는 신통력을 가지고 있습니다. 원님의 소원성취에 힘이 되어드리고 싶습니다.

김홍도 돌이켜보니 그동안 내가 임금의 은총으로 금강산 전도와 의궤, 풍속화 같
은 것들을 그리는 흥에 취해 살아온 나날들이었소. 좋아하는 것을 마음껏
누렸으니 또 다른 소원이랄 게 뭐 있겠소. 다만 고을민들이 평안하기만을
기도할 뿐이오. 어서 비가 내려야 할 텐데…… 한 가지 홀로 속됨이 있다
면 마흔일곱 이 나이에 이르기까지 후사를 이을 아들이 없어 늘 불효하는
마음이었다오.

주지 불상을 개금하고 탱화를 보수하는 시주까지 해주셨으니 그에 대한 조그만
보답으로 성심껏 불공을 올리겠습니다. 마음을 정갈히 하고 치성을 다하
면 그 원은 반드시 이루어질 것입니다. 원님께서는 고을의 안녕을 위한 일
에만 힘써주시기 바랍니다.

조령산 상암사에서 드린 정성이 통하였는지 마흔여덟의 나이에 늦둥이 아
들을 얻었다. 연풍현감으로 있을 때 녹봉을 시주하여 얻은 아들이란 뜻을 담
아 아들 이름을 연록延禄이라 지었다.

김홍도가 현감으로 부임한 지 팔 개월 지난 9월에 이광섭이 충청 병마절도
사로 부임해 왔다. 이광섭은 한양시절 가깝게 지내던 이덕무의 조카로 이미
친분이 있던 사이였는데 그가 부임하면서 역참에 딸린 구실아치들에게 사사
로이 형장刑杖을 내리는 일이 발생하였다. 그런데 공교롭게도 그 역리들은 충
청도 관찰사 이형원과 한통속이었다. 이 형장사건은 이광섭과 이형원 간 불
화와 알력 다툼으로 번지게 되었고 결국에는 이광섭이 파직을 당하게 되었다.
그런데 김홍도가 이광섭을 찾아가 인사를 나누고 청주에서 함께 아회를 즐기

며 가깝게 지냈다는 사실을 관찰사가 알게 되어 미운털이 박히게 되었다.

설상가상으로 이듬해 충청도뿐 아니라 전라도와 경상도에 이르기까지 심한 가뭄이 들었다. 광 속에서 인심 난다는 것을 알고 있는 김홍도는 또다시 녹봉을 헐어 굶어 죽는 백성들을 위해 죽을 쑤어 먹이고 관아 창고를 열어 구재미救災米를 나누어 주는 등 선정을 베풀었지만 관찰사는 이미 눈밖에 나 있는 김홍도가 달갑지 않았다. 또한 연풍관아 이방의 갖은 모함과 이간질로 선행은 도리어 미움을 불러오는 빌미가 되었다.

조정에서는 곤궁에 처한 백성을 도와주도록 진휼처賑恤處를 설치하고 관찰사로 하여금 그 결과를 조정에 보고하게 하였다. 그런데 조정에 보고된 장계를 보면 연풍읍도 재해를 입었으나 나라의 곡식에만 의지하지 않고 나름 노력하여 곡식을 마련해 죽을 끓이고 곳간을 열어 굶주린 고을 백성들을 살렸다고 되어 있었다. 그러나 재난을 극복하는 데 기여한 포상 명단에 김홍도의 이름은 빠져 있었다. 그 이유는 현감으로서 최선을 다하지 않았으며 마지못해 사사로운 구휼을 행했다는 것이다. 있지도 않은 이유를 들어 김홍도를 배척한 것이었다.

연풍현감에 제수되어 교지를 받던 날, 임금께서 연풍 인근 지역의 절경이

[그림 3-10] 김홍도, 〈응렵도(鷹獵圖)〉, 견본담채, 38×58.5cm, 개인 소장

응사(鷹師)들이 조련시킨 송골매로 꿩 사냥하는 긴장되는 순간을 화폭에 담았다. 장끼와 매의 비상 궤도가 일정하다. 그 궤도를 따라가는 사람들의 시선에서 긴장감이 묻어난다. 사냥개를 앞세운 사람들의 손과 입이 마치 송골매를 응원하는 듯하다. 정지된 화면에서 움직임이 읽히려면 내공이 쌓인 필치여야만 가능하다.

[그림 3-11] 김홍도, 〈호귀응렵도(豪貴鷹獵圖)〉, 지본담채, 28×34.2cm, 간송미술관

겨울 날 일행과 연풍 인근 야산으로 꿩 사냥을 나간 모습. 사냥잡이 두 사람의 봇짐에 장끼 털이 삐져나와 있는 것으로 보아 이미 몇 마리는 잡은 상태다. 구성원은 아낙과 말고삐를 잡는 통인, 일산(日傘)잡이, 사냥잡이 옆에 이방으로 단출하다. 매가 꿩을 낚아채는 긴장된 순간인데 이방은 팔짱을 낀 채 딴청 피우고 있다. 당시 김홍도는 현감이었는데도 간악한 성품을 가진 이방의 모함으로 어려움에 처해 있었다. 혹 이러한 심중을 담아 이방을 그린 것은 아닐까?

보고 싶다 하셨기에 김홍도는 절경 한 곳이라도 더 그려내는 것이 성은에 보답하는 일이라 생각하였다. 그러나 봄부터 극심한 가뭄이 들어 궁핍해진 고을을 먼저 살펴야 하기에 전전긍긍할 수밖에 없었다.

게다가 김홍도를 눈엣가시처럼 여기던 관찰사 주변 인물들의 시선에서도 자유롭지 못하였다. 더욱 난감한 일은 뒤늦게 아들을 보게 된 것에 대해 현감의 소임보다는 중매나 일삼는 탐관오리로 비화되어 윗전에 보고되었다. 농한기에 느지막하게 그림을 그리기 위한 유람을 다녀오고, 짬을 내어 잠시 꿩 사냥을 다녀온 것이 곱게 비쳐질 리 없었다. 이처럼 어떤 일을 하든 빌미가 되고 연풍 관아에서 부리는 이방의 입을 통해 부풀려져 관찰사에게 전해졌다. 부리는 사람조차 김홍도의 편이 아니었다.

그러던 중 김홍도를 향한 정조의 신뢰와 귀히 여김이 변함없음을 잘 반영해주는 일이 있었다.

1794년^{정조 18년} 6월, 조정 도화서 내 취재시험에서 1등을 한 변광복의 이름을 적은 화원방목畵員榜目이 내각에 내려졌다.

정조 　변광복의 재주와 기품은 김홍도에 버금가니 녹관祿官을 칭하게 하고 취재取才 시험은 치게 하지 말라. 차후로 매삭每朔의 취재 때마다 별도로 여덟 첩 병풍을 올리되 일치로 그림 바탕과 안료 비용은 예에 따라 내려주도록 하라.

이 자리에서 정조는 김홍도의 이름을 직접 거명하였다. 재주는 재주라 치더라도 기품을 논하였다는 것은 김홍도의 타고난 예술가적 기질과 품성을 높게 평가하고 늘 마음에 두고 있다는 것을 은연중에 내비친 것이었다.

그리고 그해 7월, 화성 총리대신 채제공이 화성 축성과 관련하여 정조를 배알하게 되었다.

정조 선왕의 탕평책으로 정치는 어느 정도 균형을 맞췄지만 항상 불씨는 남아 있고 여직 노론, 남인, 북인으로 편을 갈라 서로의 기득권을 놓으려 하지 않으니 참으로 앞날이 걱정이오. 과인의 재위 동안에 붕당을 척결해 후대를 평탄케 해야 할 터인데 이럴 때 그대와 더불어 송시열이나 허목 같은 충신이 곁에 있었더라면 이 나라의 대계는 바로 세워졌을 것이오.

채제공 전하! 이전1778년에 송시열의 초상화를 보시고 몸소 제문을 내리신 일이 기억나옵니다.

정조 그렇지. 우암이 가진 절개와 의리는 천년세월이 흘러도 고상하여 평생 동안 존중한다고 일렀지. 안타깝게도 학문의 우두머리임에도 불구하고 어지러운 세상을 만나 천하를 다스릴 원대한 뜻을 펼쳐보지 못한 우암이 안타까웠다오.

채제공 당시 전하께서 승지에게 이르길 사당에 모인 유생들을 대표해 우암께 한 잔 술을 올리라 하명하셨사옵니다. 그 분위기는 사뭇 엄숙하고 고고하였지요.

정조	선왕께서도 조목조목 이치에 합당한 우암의 문장을 누차 칭찬하고 높이 평가하셨소.
채제공	지금도 사림에서 우암의 위패를 봉안하고 예를 다하며 공손히 섬기고 있다 들었사옵니다.
정조	의당 그래야지. 과인은 우암뿐 아니라 허목의 인물됨도 익히 알고 있소. 그 허목의 초상화에도 백에 칠십의 인품이 담겨 있다 들었다오. 공은 이렇게 지금 내 곁에 있으니 언제라도 마주할 수 있으나 허목은 그럴 수 없으니 안타깝소. 충정 서린 그의 인물됨을 한번 보고도 싶다오. 그의 초상화를 사림에서 보관하고 있다 하니 빌려볼 수 있도록 한번 상의해보시오.
채제공	사림과 상의하도록 하겠사옵니다.

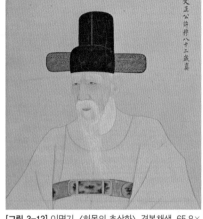

[그림 3-12] 이명기, 〈허목의 초상화〉, 견본채색, 65.8× 109cm, 1794, 국립중앙박물관.

어진화사 이명기가 모사한 허목의 초상화. 학문과 사상을 지배한 거유(巨儒)의 이미지가 나타나 있다. 한 올 한 올 부드러운 굴곡까지 표현된 눈썹과 수염, 그리고 몸의 윤곽을 그린 견고한 필선과 간명한 옷 주름에서 학자다운 고귀한 인품이 느껴진다. 영의정까지 지낸 허목은 당대 대학자로서 추앙받는 문신이었다.

정조는 자신의 어진에 관여한 이후로 초상화에 담기는 전신사조의 기품을 알게 되었고 초상화에 더욱 많은 관심을 보였다. 그 인물됨을 후대에 전하는 데는 초상화만큼 전달력이 강한 것이 없다는 것을 잘 알기 때문이었다. 채제공은 사림을 설득해 빌려온 허목의 초상화를 임금께 보여드렸다. 오사모에 상식 없는 홍포난령을 입은 여든두 살 허목의 반신상을 한동안 바라보던 정조는 묘한 전율을 느꼈다. 초상화 속 허목의 눈동자를 바라보고 있자니 마치 마주 대하고 있는 것 같았다.

[그림 3-13] 이명기가 이모(移模)한 〈허목의 초상화〉에 영의정 채제공이 쓴 발문

미수 허목의 신하 된 도리를 오래도록 흠모하던 정조는 화사 이명기에게 허목의 초상화를 이모하게 하고, 채제공으로 하여금 제작 경위를 적어 후대에 알리도록 했다. 발문에 쓰인 마지막 문장이 끌린다. "『주역』에 이르길 같은 소리는 서로 상응하고 같은 기운은 서로 찾는다. 성인께서 우리를 가벼이 업신여기지 않으니 이 또한 기이하지 아니한가(易曰同聲相應同氣相求聖人不我欺也不亦奇哉)." 시대를 달리해도 충신은 충신을 알아보며 서로 통한다.

정조 충신의 예를 갖추어 허목 초상화를 은거당^{恩居堂}에 모시도록 하라. 아울러 이명기와 김홍도에게 일러 진본과 다름없이 이모^{移模}하게 하되, 특히 눈 표현에 집중하고 눈동자를 중시해서 그리게 하시오. 그리고 모사본이 완성되면 과인이 열람할 수 있도록 궁에 보관하고 잠시 들여온 진본은 그 후손에게 돌려주시오.

채제공 하오나 전하! 김홍도는 연풍현감에 제수되어 도성 밖에 나가 있사옵니다.

정조 그렇구나. 나도 모르게 단원 이름이 나온 것을 보니 그가 그리워졌나보구려. 이참에 초상화를 이모하게 된 일련의 과정을 공이 제문으로 직접 써주시오. 이 글을 기록하게 함은 후대에 이 초상화를 배알하는 이들에게 이

사실을 알리고자 함이오.

채제공^{蔡濟恭} 분부대로 거행하겠나이다.

정조가 허목의 초상화를 이모하게 하고 발문까지 지시한 것을 보면 그 당시 마음이 허하였음을 알 수 있다. 외로웠던 것이다. 정조 곁에서 예술과 그림을 논하였던 김홍도조차 없으니 더욱 그랬는지 모른다. 우연의 일치인지 모르지만 그러한 일들은 공교롭게도 김홍도가 도화서를 떠나 있을 때의 일이라 '억지를 부린다' 해도 할 수 없다.

1794년^{정조 18년} 극심한 가뭄이 삼 년째 이어지자 하루하루 끼니를 연명해야 하는 백성들의 고초는 날로 심각해졌다. 가뭄이 계속되고 굶어 죽는 백성들이 늘어나자 정조는 수원 화성 공사를 중단시키고 각 도에 위유사^{慰諭使}를 파견하였다. 위유사는 나라에 천재지변이 발생하였을 때 백성을 위로하려고 임금이 보내던 임시 벼슬이었다. 충청도는 홍대협^{洪大協, 1750~1801}으로 하여금 실태를 파악하고 보고하게 하였다. 백성들의 생활형편이나 사정을 보고받고 전반적인 피해 상황을 살피던 정조는 김홍도가 현감으로 있는 연풍 또한 가뭄이 심해 어려움이 많을 것이라 생각해 반복해서 물었다.

정조 충청도 연풍현 사정은 어떠한가?

홍대협 그곳은 워낙 외진 곳이라 신이 직접 살펴보진 못하였습니다만 전해 듣기로 고을 관리가 부실해 사정이 극히 어지럽고 혼란스럽다 하옵니다.

평소 홍대협은 미천한 화원으로만 취급하였던 김홍도가 성은을 입어 지방 수령을 지내고 있는 것이 몹시 불쾌하였다. 더욱이 김홍도를 적대시하였던 충청도 관찰사의 이야기를 듣고 이때다 싶어 탄핵을 주청하면서 탄핵 문서 외에도 별단別單까지 덧붙여 김홍도의 잘못을 낱낱이 고하였다.

고을 수령으로서 잘한 일은 한 가지도 없고 중매나 일삼고 아래 관리들에게 상납을 요구하는가 하면 화를 참지 못하고 악형을 가하며 또 듣기로는 수시로 관아를 비우고 사냥을 나가느라 군정軍丁을 징발하고 응하지 않을 시는 벌칙을 가해 조세를 거둬들였다. 이에 온 고을에 소요가 일어나고 원망과 비방이 낭자하였다. 이방吏房을 문초하자 들리는 소문과 한 치의 차이가 없었으니 이처럼 백성을 학대하는 자는 무거운 벌로 다스려야 한다.(『일성록』, 1795년 1월 4일자 별단)

홍대협의 보고에 정조는 혼란스러워졌다. 정조가 아는 김홍도라면 그럴 리가 없다는 생각이 앞섰으나 어명을 내려 고초를 겪고 있는 백성들을 위로하라 보낸 위유사가 파악한 실태 보고이니 이 또한 신뢰하지 않을 수 없었다. 마음 같아서는 좀 더 자세히 파악해 다시 보고하라 하명하고 싶었지만 다른 지역과의 형평성을 생각해 마른침만 삼켰다.

정조 그것이 사실이라면 연풍현감을 파하고 다른 이로 하여금 수행케 하라. 또한 신창 고을도 다를 바 없다 하니 수령을 파하라.

이에 비변사에서는 홍대협이 작성한 별단을 근거로 김홍도의 죄를 엄히 다스려야 한다는 글을 올렸다.

이자는 비천하고 미미한 환쟁이로 나라의 은혜를 입고도 보답할 것은 생각하지 않고 제멋대로 악하기가 극에 달하였으니, 직책을 교체하는 것으로만 끝낼 수 없습니다. 의금부에 하명하여 붙잡아 문초하고 엄히 벌을 주어야 합니다, 하니 임금께서 윤허하였다.(『일성록』, 1795년 1월 8일)

1795년은 조정에는 경사스런 일들이 많았다. 정순왕후가 쉰한 살로 망육望六에 접어들었고, 혜경궁 홍씨가 회갑을 맞았다. 그리고 정조 또한 재위 이십 년을 맞는 의미 있는 해였다. 수원 화성이 완성되는 윤2월에 사도세자와 혜경궁 홍씨의 회갑연이 화성에서 대대적으로 예정되어 있었다. 이런 와중에 치세에 능하였던 정조는 아끼던 김홍도가 삼 년 기근을 겪으며 고을 수령을 하느라 고생한 것도 모자라 갖은 모함을 당하고 있는 것이 마음에 걸렸다. 차라리 곁에 두고 그림이나 그리게 하였으면 이런 험한 꼴을 당하지 않았을 것이라는 생각에 안타까웠다.

그러나 연풍현감으로 부임하고 삼 년이 지나 임기를 마칠 때가 된 것을 기억하고 있었기에 마침 의금부에서 죄를 묻고자 하였을 때 모르는 척 조정의 질서를 위한다는 명분으로 윤허하였다. 그리니 오래가기는 않았다. 단지 열흘을 기다렸다가 '잘 살펴 다스리지 못한 죄不治勘罪'라는 간략한 단자교單子敎를 내려 김홍도를 사면하였다. 후일 문제를 삼는 빌미를 만들지 않기 위해 죄를

묻는 일련의 절차를 통과 의례적으로 거치게 한 것이었다. 그리고 김홍도가 불명예스럽게 현감에서 물러나야 했던 일을 두고두고 안쓰러워하였다.

민심을 살펴 회갑연을 준비하게 하다(1794)

생부인 사도세자의 주갑周甲이자 어머니 혜경궁의 회갑回甲에 해당되는 해를 일 년여 앞두고 정조는 승지를 물러가게 한 후 채제공과 정약용을 은밀하게 불렀다.

정조 내년 정월 21일은 과인의 아버님 구갑날이다. 비록 천붕에 드셨다 하나 자식 된 도리를 다하고 싶구나. 달리 방법이 없겠느냐?

정약용 전하! 구갑일에 맞추어 화성에서 혜경궁 마마의 회갑연을 베풀면 어떠하오신지요? 전생과 현생을 초월하여 회갑연을 베푸는 것은 전례 없었던 것으로 명분이 마땅할 뿐만 아니라 백성들 또한 감복하게 될 것이옵니다.

채제공 그리할 수 있다면 만백성들의 염원에 의한 축제로 승화시킬 수 있는 좋은 방안이옵니다. 나아가 왕권의 적통성嫡統性과 당위성을 만방에 표방하는 자리가 될 것입니다.

정조 좋은 생각이구나. 이십 년 전 과인이 왕위에 오를 때 '나는 사도세자의 아들이다'라고 분명하게 밝힌 적이 있었다. 그리고 아버님께 장헌세자의 존호를 드리고 수은묘를 영우원으로 사당을 경모궁으로 올려 자식 된 도리

를 다하고자 하였다. 이번 기회에 과인을 죄인의 아들이라 입을 놀리던 무리에게 조선 왕조의 정통성이 올바르게 계승되었다는 것을 다시 한 번 강조해야겠구나.

채제공 이 나라 군왕으로서의 참모습을 보여줄 더할 나위 없는 기회이옵니다. 때는 무르익었고 장소 또한 붕당의 정치 세력으로부터 벗어난 곳이기도 하옵니다.

정조 그리하자. 화성에서 열리는 회갑연은 왕의 권위에 도전하거나 넘보지 말라는 무언의 경고가 되도록 위엄을 갖춰 준비하라. 그리고 그대가 회갑 행차에 대한 총괄을 맡아주어야겠소.

채제공 이 나라의 대계大計가 달려 있다는 것을 명심하고 성심을 다해 받들겠사옵니다. 또한 외형적 무게감이 실리도록 성곽 축성에도 박차를 가할 것이옵니다.

정약용 사실 그날까지 축성이 끝나기는 어렵사오나 성곽의 위용이 잘 드러나도록 성문의 틀부터 갖추어가도록 하겠사옵니다.

정조 과인의 곁에 두 사람이 있어 얼마나 든든한지 모르겠소.

정조는 일 년여 전부터 화성 행차 준비를 치밀하게 계획하였다.

삼 년 동안 가뭄이 들어 많은 백성들이 죽음과 굶주림에 지쳐 있다는 것을 잘 알고 있었던 정조는 일 년 후의 화성 행차를 계획하면서 가장 우려하고 걱정하였던 것이 백성들의 민심이었다. 백성들은 굶고 있는데 어머니 회갑연을 치른다는 것이 마음에 걸렸던 것이다. 그래서 정조는 먼저 백성들이 어떻게

살아가고 있는지, 힘든 백성들의 고혈을 빨아먹고 있는 탐관오리는 없는지, 백성들이 바라보는 임금의 치세는 어떠한지 민심을 살펴보고 싶었다.

정조는 채제공을 불러 걱정되는 속내를 털어놓았다.

정조 그동안 화성 축성에 반대하는 노론을 설득할 명분을 찾느라 늦어진 것이기는 하나 과인은 사실 백성들의 민심이 가장 두렵소.

채제공 전하! 소신도 그 점이 늘 마음에 걸렸사옵니다. 미리 민심을 살펴볼 수 있는 묘안을 강구하셔야 할 듯하옵니다. 신의 생각으로는 암행어사를 파견하여 민심을 살펴 각 고을의 탐관오리를 발본 색출해 처벌하면서 한편으로는 역모를 도모하는 불손한 집단은 없는지 파악하게 해야 할 것으로 사료되옵니다.

정조 묘책이로다. 믿을 만한 인물이라면 정약용이 적격 아니겠는가?

1794년 암행어사로 임명된 정약용은 정조의 의중대로 경기·충청·경상·전라도를 은밀하게 정찰하면서 민심을 살피고 불순한 기운은 없는지 동향을 파악하면서 부정을 저지른 탐관오리를 처벌하기도 하였다.

정조는 생부인 사도세자의 구갑을 중심으로 이동거리와 소요 시간 그리고 주요 행사 내용을 고려해 윤2월 9일부터 16일까지 팔 일간의 화성 행차를 결정하였다. 정조에게 팔 일이 주는 의미는 무엇보다 깊었다. 어두운 뒤주 속에 갇힌 지 팔 일 만에 비통하게 죽어간 부친의 한을 풀어드리고 싶었던 염원이 가장 컸다.

1794년 12월 11일 화성 행차를 주관할 정리소整理所 임시기구를 장용영내에 설치하였다. 여섯 명의 정리사 밑에 실무책임자와 집행자를 별도로 둔 체계적인 기구였다. 하지만 가장 큰 관건은 백성들로부터 별도 세금으로 징수하거나 부담 지우지 않고 십만 냥에 이르는 자금을 확보하는 것이었다. 정조는 호조로 하여금 행차에 필요한 자금을 계획하고 실행하도록 명령하였다.

> 정조 행사 재원을 마련함에 있어 백성을 수고스럽게 하지 말고 고을에 민폐를 끼치지 마라. 일상적으로 행해지던 범위 내에서 한 푼이라도 백성들에게 부담을 지워서는 안 될 것이다.

정조의 명을 받은 호조판서는 조정의 환곡을 이용한 이자 수입으로 십만 냥을 조달하였다. 그리고 정조는 정리당상 윤행임으로 하여금 출납을 담당하게 하면서 다시 한 번 단속을 잊지 않았다.

> 정조 이번에 충당한 화폐는 공적인 돈이다. 행차 이후 남게 되는 돈은 백성들에게 돌아가게 하라. 더욱이 어머니 혜경궁께서 매사 절약하라는 말씀을 누누이 하셨다. 그러니 관리들은 한 푼의 한 푼이라도 살펴 절감하고 조금이라도 사치하거나 일을 크게 벌이지 말라. 또한 각 고을에 민폐를 끼치지 말 것이며 간략하게 하면서 반드시 의를 세우고자 하는 것이 과인의 뜻이다. 만에 하나 사치하거나 낭비를 하는 자는 누구를 막론하고 엄히 다스릴 것이며 혹여 한 가지 음식이라도 사사로이 더 준비하여 과인의 입맛을 맞

추려 하는 자는 그 죄를 더할 것이다. 대신들은 과인의 뜻을 헤아려 아랫사람들을 엄히 다스리고 죄짓는 일이 없도록 하라.

사치와 낭비하지 않도록 수시로 전교傳敎를 내린 정조는 본인의 수라상에 찬이 열 가지는 넘지 못하게 하고, 음식은 사치하거나 화려하지 않게 차리도록 하였으며, 진귀한 음식은 상에 올리지 말고 사사로이 물품을 바치는 일도 금하였다. 자신의 원행遠行으로 인하여 백성들에게 부과될 수 있는 폐단을 없애고자 손수 실천한 것이었다. 그리고 회갑 연회에 춤과 노래를 맡을 여령女伶들은 각 도에서 뽑아 올리지 말고 내의원·혜민서·공조·상방 등에서 가려 뽑고, 화성유수부에 있는 여령을 활용하라 세세하게 일렀다.

정조는 먹먹한 한을 가슴에 안고 평생 홀로 살아오신 어머님이 무병장수하기를 빌고 왕실의 기쁨에 만백성의 염원이 담겨 있기를 희망하면서 정성을 기울였다. 그리고 왕의 생모이면서도 대비가 되지 못한 혜경궁을 배려하기 위해 대왕대비인 정순왕후와 왕비인 효의왕후를 궁에 남겨두었다. 어머님을 가장 큰 어른으로 모시고 자신의 두 누이인 청연군주·청선군주만 동행하게 하여 한 치의 불편함이 없는 편안한 행차가 되도록 배려하였다.

정조가 가장 경계하면서 위험하다고 본 인물은 노론 벽파의 우두머리인 병조판서 심환지였다. 아버지 사도세자의 죽음에 깊이 관여하고 정조가 펼치는 개혁정치에 매번 반기를 드는 뜻이 맞지 않는 대신이었다. 정조의 정치에 조그만 꼬투리라도 잡아 흠집을 내고 싶어 하는 주요 관리이니 가까이 두기에는 껄끄럽지만 그렇다고 내칠 수도 없는 입장이었다. 정조는 총리대신인

채제공과 긴밀히 상의한 끝에 암행어사의 직무를 마치고 돌아온 정약용을 병조참지^{參知}로 두면서 임시 승지 업무를 겸직하게 하였다. 이는 심환지가 관장하는 병조 업무를 같이 관장하게 하여 문제가 생기면 바로 임금께 직언할 수 있게 해 만일의 사태에 대비케 한 것이었다. 그리고 화성 행차에 심환지를 포함시키긴 하였지만 그를 행차 말미에 배치하였다. 이는 그를 포용하면서도 견제하고 있다는 정조의 의중을 알리는 강수였던 것이다.

회갑연을 의궤와 그림으로 남게 하라(1794)

조선왕조는 중대사 한 일이 있을 때마다 철저한 기록을 통해 후대의 본보기가 되고자 하였다. 그중 의궤는 궁궐에서 일어나는 주요행사를 빠짐없이 기술한 기록문화의 꽃이었다. 행사 과정을 꼼꼼히 기록하게 해서 후세에도 모두 훤히 알도록 하여 모범으로 삼고자 한 반면 왕실의 권위를 세우는 일이기도 하였다. 단지 한때만 행해지는 것이 아니라 실로 만세에 이르도록 행해지게 만들었으며 훗날 나라를 다스리는 일에 살펴볼 전거^{典據}로 삼으려 하였다.

정조 역시 의궤를 단순한 기록물이 아니라 문화의 꽃으로 보았다. 태평성대의 꿈이 이루어지고 조선왕조의 통치이념이 실현되었을 때 비로소 발간될 수 있는 기록물이기에 치세에 대한 자신감이 없으면 불가능한 일이었다. 특히 문화에 대한 자부심이 컸던 정조는 이번 화성 행차를 천 년 만의 경사라 스스로 자부하며 의궤를 남겨 후대에 모범으로 삼고자 하였다. 정조는 의궤

를 만드는 실질적 추진은 초계문신 출신들에게 맡기고 의궤에 들어갈 삽화는 김홍도를 주축으로 한 자비대령 화원들에게 그리게 할 생각이었다. 그리하여 연풍현감에서 도화서로 복귀한 김홍도를 은밀히 불렀다. 여러 해 만에 처음 이루어진 대면이었다.

정조 비록 고을의 규모가 작다 하지만 연풍도 가뭄 때문에 마음고생이 심하였을 것이다. 농부는 논두렁에서 즐거워하고 상인은 시전에서 노래하는 태평성세에 현감으로 부임하였다면 백성들의 풍년과 평안으로 농익은 곳의 풍경을 많이 그렸을 것인데 삼 년 동안 가뭄이 이어졌으니 과인 또한 아쉽구나.

김홍도 전하! 심려를 끼쳐드렸사옵니다. 그림만 그리던 소신에게는 과분한 자리였음을 신이 어찌 모르겠사옵니까?

정조 그동안 그대가 화폭에 담아놓은 승경이나 보자꾸나.

김홍도는 연풍 인근의 절경이 담긴 화첩을 진상하였다.

정조 이제야 제대로 된 산수를 보는구나. 단원이 없어 그동안 얼마나 적적하였는지 아는가? 과인이 그림을 보니 듣던 대로 그곳 풍경도 금강산 못지않게 아름답구나. 특히 물 위에 솟아 있는 옥순봉의 자태와 그곳에 뿌리내린 소나무의 배치가 참으로 절묘하다. 갓을 쓴 두 선비는 누구냐?

김홍도 이 고을 백성들의 안위를 걱정하다 잠시 짬을 내어 봄나들이 풍류를 즐기

[그림 3-15] 김홍도,《단원절세보첩》중 〈옥순봉〉 부분

[그림 3-14] 김홍도,《단원절세보첩》중 〈옥순봉〉, 지본담채, 31.6×26.7cm, 1796, 호암미술관

물가에 우뚝 솟아 있는 다섯 봉우리 비경을 담아냈다. 은은한 녹색 빛이 산과 물에 어리는 것으로 보아 봄이 왔다는 것을 알 수 있고, 차양 얹은 배 위에 노니는 두 선비가 마치 그림 속으로 안내하고 있다. 팔을 들어 비경을 설명하는 선비가 김홍도일 듯하다.

고 있는 관리들이옵니다. 비경을 가리키며 즐거워하고 있는 사람은 소신을 닮았사옵니다.

정조　하하~ 닻을 내려라. 오늘은 그림 속으로 들어가 단원의 안내를 받아 진정 유희다운 즐거움을 누려보자꾸나.

한 폭 한 폭 그림을 넘기던 정조의 용안에 미소가 떠나지 않았다.

정조　단원! 올해는 과인에게 각별한 의미가 있다. 돌아가신 아버님의 구갑일에 맞추어 어머니 혜경궁 마마의 회갑연을 화성에서 성대하게 베풀 것이다. 그리고 관련된 내용들을 기록하기 위하여 활자를 만들고 삽화를 그려 넣는 의궤를 편찬할 것이다. 주요 장면장면을 그린 삽화가 있어야만 행사의 전모를 한눈에 볼 수 있지 않겠느냐? 백 마디 말보다 한 장의 그림이 전달하는 힘은 그 무엇보다 강하다는 것을 과인이 알고 있고 기록 문화에 대한 과인의 애정은 누구보다 그대가 잘 알 터이니 그대가 이 일을 맡아주어야겠다. 행차는 여드레 동안 이루어질 것이니 수행하면서 주요한 장면을 그려내거라. 훗날에도 내 어머님의 회갑연을 회상할 수 있도록 팔 폭 병풍으로 만들라 화원들에게 하명할 것이니, 그들과도 소통하도록 하거라.

김홍도　명을 받들겠사옵니다.

정조　또한 화성 축성과 관련한 기록을 남기기 위해 〈성역의궤도〉를 만들 것이니 그 삽화에도 힘을 보태도록 하라.

김홍도　전하의 성은으로 다시 그림을 그릴 수 있어 황공할 따름이옵니다. 이 대업

에 성심을 다하겠사옵니다.

정조　허허~ 단원이 있어 과인이 뜻을 펼치는 일에 힘을 얻게 되는구나. 그런데 이번 행차에서는 그대를 도화서에서 열외시키고자 한다. 행차 대열보다 앞서 이동하여 빠른 필선으로 장면들을 잡아내고 다음 목적지까지 빠르게 이동해야 하는 그대의 상황을 고려하여 군마가 딸린 군사를 붙여줄 터이니 그리 알거라.

김홍도　전하! 세심한 것까지 베풀어주시니 몸 둘 바를 모르사옵니다.

정조　허나 그대가 유념할 것이 있구나. 이번 행차에서는 과인 때문에 백성들이 길에 엎드리는 일은 만들지 않을 것이다. 백성들이 어려움 없이 팔짱을 끼고서 자연스럽게 임금의 행차를 즐기는 축제가 되게 할 것이니 반차도班次圖나 병풍 또는 삽화를 그릴 때에는 이를 반드시 유념토록 하라.

다음 날 승지를 통해 정조의 명이 내려졌다.

"해당 부처로 구두전교口頭傳敎를 내려서 전 현감이었던 김홍도에게 군직軍職을 붙이고 관복을 갖추어 상근케 하라."

사면된 지 두 달도 안 된 김홍도에게 화원으로 별정직을 부여하는 것은 오히려 곤란에 빠뜨릴 수 있었기 때문에 정조는 교지를 생략한 채 어명만으로 노화서 화원이 아닌 군식을 붙여주고 의궤에 들어길 민자도와 입화를 그리게 하였다. 장소를 여러 차례 이동해가며 민첩하게 움직여야 했기에 화원을 군직에 붙인 것은 이례적이면서도 당연한 일이었다. 이는 정조의 보이지 않는

배려였으며, 이것을 눈치 채지 못할 김홍도가 아니었다.

세 번의 북소리(1795. 윤2. 9~윤2. 16)

1795년 윤2월 9일 묘시卯時: 6시 45분.

둥~ 둥~ 둥~ 북소리가 힘차게 울려 퍼졌다. 드디어 화성행차가 시작되었다. 하늘에 뜻을 알리는 북소리를 시작으로 창덕궁에 머물던 정조가 첫걸음을 옮겼다. 경기 감사 서유방과 총리대신 우의정 채제공을 필두로 1,779명의 인원과 779필의 말로 구성된 행차 행렬이 궁궐을 빠져나갔다. 수백 개의 깃발이 나부끼고 백여 명이 넘는 기마 악대의 연주 소리는 그야말로 장관이었다.

하늘과 사람이 소통할 수 있는 악기는 북이라 하지 않았는가? 그 북 울림이 하늘에 닿아 전달되는 감동을 주체하지 못하는 사람들이 있었다. 다름 아닌 채제공과 정약용, 그리고 김홍도였다. 채제공은 총리대신으로, 정약용은 가승지假承旨와 병조참지로 행차에 참여하고, 김홍도는 반차도와 삽화를 그리기 위해 화성 행차 내내 곳곳을 누비게 될 것이다.

김홍도는 수차례에 걸쳐 사전 답사를 하고 행차 전면을 실사實寫할 수 있게 미리 정해놓은 지점에서 수행 화원과 함께 빠른 필선으로 초를 잡아나간 다음 군마 딸린 군사와 함께 다음 지점으로 빠르게 이동하여 반차도와 의궤에 들어갈 초본을 그릴 준비를 하였다.

화성 행차 이튿날 윤2월 10일, 비가 내렸다. 정조는 시흥 행궁을 출발하여

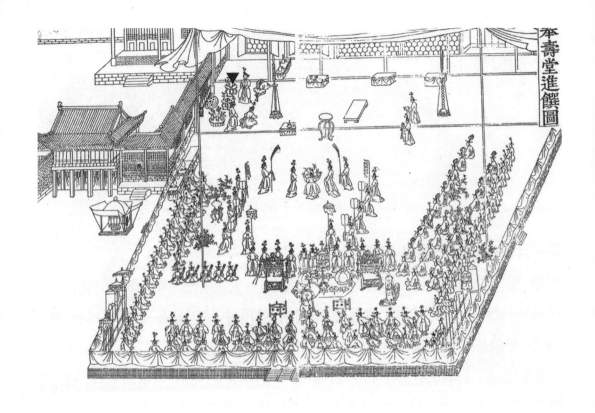

[그림 3-16] 《원행을묘정리의궤》 중 〈봉수당 진찬도〉 삽화

김홍도는 조선 최고의 행사였던 만큼 반차도와 의궤를 최상으로 만들고 싶어 하는 임금의 뜻이 반영될 수 있도록 한 필선 한 필선 심혈을 기울였다. 판화는 그려진 원본을 붙이고 새김기법으로 새긴 다음에 인출한 기록화이기 때문에 필선의 깊이가 그대로 전달되지는 않았다. 하지만 왕실의 위엄과 어머니 혜경궁을 정성껏 모시는 효심이 정제되어 있다는 느낌이 든다.

사근참 행궁에 도착해 주수라^{점심}를 들고 어머니 혜경궁의 건강을 챙기며 행군 속도를 조절했다. 화성을 눈앞에 두고 행렬을 잠시 멈추게 한 정조는 황금 갑옷으로 갈아입었다. 이는 이 나라 군왕으로서의 과시뿐만 아니라 앞으로 펼쳐나갈 정치 행보에 대한 복선도 깔려 있었다.

화성 행차 사흘날 윤2월 11일, 향교 대성전에서 참배를 마친 정조는 낙남헌^{洛南軒}에서 인근에 사는 백성들을 대상으로 문무과 별시를 거행하였다. 시험 문제는 어머니의 회갑인 점을 고려하여 만수무강을 기원하는 내용이었다.

화성 행차 나흘날 윤2월 12일, 정조는 오전에 어머니 혜경궁과 함께 현륭원에 참배하였다. 처음 이곳에 온 혜경궁은 스물여덟 살의 나이에 뒤주에 갇혀 비참하게 죽어갔던 지아비의 절규가 전해진 듯 큰소리로 오열하다 실신하였다. 하지만 매년 현륭원을 참배하며 피울음을 토해내던 정조는 이날만큼은 눈물을 보이질 않았다. 다만 어머니가 병환이라도 날까봐 걱정되어 급히 행궁으로 돌아왔다.

오후 3시경 다시 황금갑옷으로 갈아입은 정조는 서장대에 올라 군사 훈련을 지휘하였다. 삼천칠백여 명의 무사들이 네 개 성문을 내리고 일사불란하게 움직이는 군사훈련을 하고 야간에도 횃불을 밝히고 장용영 부대의 위용을 한 번 더 과시하였다. 특이한 것은 훈련대장이 아닌 정조가 직접 명령을 내리고 훈련을 총괄하여 군사 지휘권을 지닌 군왕으로서의 위용을 떨친 것이었다. 이는 밤낮을 가리지 않는 훈련으로 정적들에게 빈틈이 없음을 공공연히 과시하기 위한 것이었다.

화성 행차 다섯째 날 윤2월 13일, 혜경궁의 진찬^{進饌} 회갑연이 봉수당^{奉壽堂}

에서 열렸다. 백성과 함께한다는 의미를 담은
궁중 음악 여민락與民樂이 연주되었고 연회에는
대신들과 어머니 혜경궁의 일가친척 내빈과
외빈이 초대되었다.

[그림 3-17]《원행을묘정리의궤》 중 학무(鶴舞)

정조가 첫 술잔을 올리며 축수祝壽드리자 혜
경궁은 "오늘의 이 경사를 주상과 더불어 만백
성과 함께하겠노라"고 화답하였다. 혜경궁의
눈가에 눈물이 어렸고 그 모습을 바라보는 정
조의 마음은 애틋하였다. 비통하게 지아비를
여의고 삼십삼 년이 흐른 후, 아들이 이 나라
의 군주가 되어 올리는 잔을 받으니 슬픔과 기
쁨이 한꺼번에 밀려왔을 것이다. 이어 정조가
'천세'를 선창하자 연회 참석자들도 축복과 번
성을 기원하며 천세를 따라 외쳤다.

회갑연을 축하하는 궁중 무용 학무가 이어
졌다. 두 마리의 학이 춤을 추었다. 사도세자와
혜경궁으로 의인한 듯 서로 반갑다 부리를 부
비며 몸짓을 더하였다. 성대가 없는 학은 부리
로 말한다. 애절한 만남에도 소리 내지 못하고

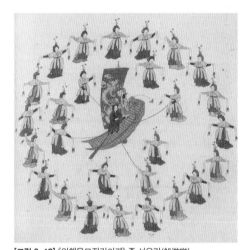

[그림 3-18]《원행을묘정리의궤》 중 선유락(船遊樂)

단지 부리를 부딪쳐 마음을 표현하고 있으니 처절할 뿐이다. 흐르는 음악에
감격의 물결이 일며 울컥해졌다. 푸른 학과 희디흰 학이 서로 춤을 추면서 연

제3부

꽃을 쪼아 연꽃잎을 열자 선녀가 나와 회갑연을 감축드리고 여기저기서 탄성이 흘러나왔다.

이어 하늘의 천기와 땅의 지기를 달래는 선유락船遊樂 춤사위가 펼쳐졌다. 선유락은 신라 때부터 내려오는 춤사위다. 배의 닻줄을 잡고서 돌며 천지의 기운을 달래는 춤으로 기쁘고 경사스런 기운이 만세로 이어지기를 기원하는 의미를 담고 있다. 배를 가운데 두고 좌로 돌면 하늘을 뜻하고 우로 돌면 땅을 뜻한다. 천지의 기운을 고르는 선유락으로 혜경궁의 회갑잔치는 끝이 났다.

정조는 회갑연이 끝나자 어머니를 위한 헌시를 지었다.

"오늘 열린 회갑연은 천 년을 살펴보아도 전례 없는 경사다. 다가오는 갑자년은 자궁慈宮의 칠순이시니 그때도 현륭원을 참배하고 잔치 또한 백성들과 함께할 것이다. 오늘 사용한 기구들은 화성부에 보관케 하라. 십 년 후 이어갈 경사를 기다리게 하라."

다가오는 갑자년1804년은 혜경궁의 칠순이자 보위를 이어갈 아들이 열다섯 살이 되는 해다. 조선 왕실의 관례로는 어린나이에 등극을 해도 열다섯 살이 되어야만 수렴청정 없이 직접 정사를 돌볼 수 있었다. 그래서 정조는 십 년 뒤 있을 정치 구상에 대한 포석을 미리 해둔 것이었다.

화성 행차 여섯째 날 윤2월 14일, 정조는 신풍루新豊樓에서 화성에 사는 홀아비, 과부, 고아, 독자, 가난한 사람 등 4,813명의 어려운 이들에게 쌀과 소금을 나누어 주었다. 또한 낙남헌에서 384명의 노인을 초대해 양로연을 베풀어 노인들과 같은 음식을 먹으며 비단 한 필과 지팡이를 선물하였다. 이어서 방

화수류정에 올라 화성 성곽의 면모를 직접 확인하고는 득중정得中亭에서 활쏘기와 불꽃놀이를 펼쳐 보인 후 화성에서의 공식일정을 마무리하였다.

화성 행차 이렛날 윤2월 15일, 정조는 화성 행궁을 떠나 환궁길에 올랐다. 하지만 원대한 꿈의 시작이며 미래를 향한 포석이었던 화성에서의 일정이 못내 아쉬웠던 정조는 미륵고개에 이르러 행차를 멈추고 화성과 현륭원을 뒤돌아보며 내일을 기약하였다. 이 지지대遲遲臺 고개를 넘으면 화성의 모습이 더 이상 보이지 않기 때문에 발걸음이 더뎌졌다.

화성 행차 여덟째 날 윤2월 16일, 궁 밖으로 행차하는 정조를 설레게 만드는 일은 행차 중 상언上言이나 격쟁擊錚을 통한 백성들과의 만남이었다. 상언은 글을 몰라 상소를 올리지 못하는 무지한 백성들이 직접 임금을 알현하고 억울한 일을 호소하게 하는 것이었고 격쟁은 억울한 일을 당한 백성이 직접 징을 쳐 배알을 청하고 임금께 호소하는 것이었다. 정조는 이전에도 그랬듯이 환궁 길에 백성들과 직접 이야기를 나누며 그들의 고충을 헤아렸다. 쌀을 달라는 노인에게 쌀을 주고, 세금이 무겁다는 백성에게 세금을 면제해주며 127건의 고충을 직접 해결해준 후 늦은 오후가 되어서야 배다리를 건너 창덕궁으로 돌아왔다.

8일간의 화성 행차는 끝이 났다. 윤2월 28일 주자소鑄字所 내에 의궤청儀軌廳이 설치되었고 좌의정으로 승진시킨 채제공을 수장으로 화성 행차를 주도하였던 인물들이 그대로 숭봉되었나.

특히 채제공의 후계자로 지목되고 있던 이가환을 공조판서에 정약용을 우부승지로 각각 기용하면서 규장각 내 상시 머물 자리까지 마련해주어 언제든

지 정론을 논할 수 있도록 조치하였다. 남인 계열 중심 정국 운영 계획이 완성된 셈이었다.

의궤 삽화를 그릴 화원으로는 김득신·이인문·장한종·이명규가 임명되었는데, 정조의 지극한 총애를 받고 있던 김홍도는 반차도와 의궤 삽화 그리는 일을 전체적으로 관여하게 하였다.

김홍도는 8일간의 화성행차가 조선 최대의 행사였던 만큼 최고의 반차도와 의궤를 만들고자 하였다. 화성 행차에 동원된 인원만 6,200여 명에 이르렀고 차출된 말이 1,400여 필에 이르는 조선 역사상 가장 큰 규모의 행차를 한정된 화폭에 그려내는 것은 생각보다 어렵고 분량 또한 방대하였다.

김홍도는 행차 행렬을 따라가며 필선으로 그려낸 초본을 화원들에게 보여주며 병풍의 기초를 잡아나갔다. 그리고 일정 내내 어머니 혜경궁께 성심을 다하는 효심을 보여주고 백성을 아끼고 귀히 여기며 백성들과 함께하고자 하는 민의 정치를 보여준 군주의 모습을 화폭에 더하고 싶었다.

김홍도의 지휘하에 자비대령화원들은 조선 최대의 기록화인 반차도를 그려나가기 시작하였다. 화성 행차 첫날 1,779명의 인원과 779필의 말이 창덕궁을 출발하여 행진하는 모습을 위풍당당하게 담아내면서 정조의 위엄과 자신감이 넘쳐난 모습 속에 조선 왕조의 질서가 잘 유지되고 있다는 긍지를 그림 속에 녹아내리게 하면서 "백성들이 길에 엎드리지 않으며 다 함께 팔짱을 끼고 자연스럽게 어울려 행차를 즐기는 축제가 되도록 하라"는 정조의 당부를 생각하면서 화폭을 섬세히 채워나갔다.

행사 규모와 진행에 대하여 정리소로부터 자료를 받았다 하나 형용하기

[그림 3-19] 〈반차도(班次圖)〉, 《정리
의궤첩(整理儀軌帖)》 중 48면

축제를 즐기듯 행렬이 자유스럽다. 기수
(순시巡視, 영기令旗)들은 행군 중에도 발
구령도 제각기 다르고, 심지어 뒤돌아보
며 잡담을 나누고 있다. 오히려 훈련대
장만 위엄스럽게 보인다.

어려운 장관을 사실적으로 그려내는 것은 고된 작업이었다. 하지만 열정과
끈기로 밤낮을 바꿔가며 작업한 결과 육십삼 쪽에 이르는 분량의 대형 반차
도 기록화가 완성되었다. 반차도 속에는 엎드리거나 허리를 굽힌 백성이나
군졸은 찾아볼 수 없고 다만 김홍도 특유의 화풍이었던 익살스럽고 해학적이
면서 편안한 얼굴 표정과 자유스러운 모습들을 곳곳에서 볼 수 있었다.

회갑연 준비 단계부터 화성 행차 8일간의 기록과 이후 6월 18일에 창경궁 연희당에서 다시 베푼 혜경궁의 회갑연까지 의궤의 기본을 충실히 따랐다. 향교에서 대성전에 참배하는 장면, 봉수당에서 거행된 회갑연 장면, 연회에 올려진 열네 가지의 궁중무용, 신풍루에서 쌀을 나눠 주는 장면, 낙남헌에서 벌어진 양로연 장면 등을 빠짐없이 그렸으며, 행사에 들어간 도구들까지 상세하게 그림으로 남겼다. 김홍도를 비롯한 화원들은 최고의 의궤를 만들고 싶어 하는 군주의 뜻이 반영될 수 있도록 한 필선 한 필선 최선을 다하였다. 이를 도판으로 새겨 찍어낸 판화가 백십이 쪽에 이르렀고,『원행을묘정리의궤園幸乙卯整理儀軌』열 권이 드디어 완성되었다.

낙성연落成宴 팔 폭 병풍을 그리다(1796)

1796년 9월 10일, 드디어 화성 행궁과 성곽이 완성되었다.

1794년 1월 7일 성곽 축성 디딤돌 다듬는 소리를 시작으로 2년 8개월 만에 완성된 도성과 산성의 기능을 갖춘 성곽과 576칸 규모의 행궁이 건립된 것이다. 화성 주둔군의 군량을 자급하기 위하여 마련된 둔전답屯田畓 용도인 대유둔大有屯의 농지와 농수를 공급하는 만석거萬石渠 저수지까지 그토록 염원하던 화성 신도시로서 외형이 갖춰진 것이었다. 정조는 핵심 측근들과 말을 타고 성곽을 돌아보며 자신이 직접 설계하고 관여해 완성된 성곽에 대한 자부심에 감격하였고 감회 또한 컸다. 정조는 화성유수 겸 장용외사인 조심태의

[그림 3-20], [그림 3-21] 김홍도, 《화성팔경》 중 〈한정품국도〉, 〈서성우렵도〉, 견본담채, 41.3×97.7cm, 서울대박물관

화성의 가을 팔경을 담은 병풍 중 부분. 화성 축성을 기념하고 낙성 연회 때 병풍으로 쓰기 위해 그려진 것. 〈한정품국도〉에 그려진 미노한정(未老閒亭)은 화성 전체를 조망할 수 있는 곳에 세워진 정자로, 정조가 늙기 전에 한가함을 즐기고자 지어졌다. 〈서성우렵도〉에는 한 해 농사를 갈무리하고 매 사냥을 하는 모습이 그려져 있다.

공로를 높이 치하하고 격려하면서 화성 축성을 기념하는 낙성연을 준비하라 일렀다. 성곽이 완성되었다는 것을 널리 알리면서 공사에 참여한 일꾼들의 노고를 위아래 없이 위로하기 위한 것이었다.

[그림 3-22] 〈한정품국도〉 부분
가을 국화를 감상하며 품평하는 모습을 가을 팔경의 하나로 보았다. 선비와 잘 어울리는 흰 국화만 보인다.

　정조는 성을 쌓으면서 중국과 조선의 성곽에 대한 전반적인 비교를 글과 그림으로 기록한 『성제도설城制圖說』과 『성도전편城圖全編』을 편찬하였다. 그리고 의궤청에 화성 축성과 관련된 모든 과정을 빠짐없이 기록하여 『화성성역의궤』로 만들어 후대에 모범이 되도록 명하였다. 그러면서 낙성연 때 활용할 화성의 가을이 주는 아름다움을 담은 팔 폭 병풍을 만들라 하였다.

　김홍도는 화성의 가을 팔경을 화폭에 담기 위해 성곽을 둘러보았다. 담장 치듯 둘러진 다른 성곽과는 판이하게 다른 화성 성곽은 발자국 수를 일일이 헤아려 치첩雉堞을 설치하고 공심돈을 세워 공격과 방어 수행을 용이하도록 하였으며 석재와 벽돌이 주는 안정감과 아름다운 조형미까지 더해져 눈을 뗄 수가 없었다. 성곽 곳곳에 주군의 이상과 야심이 배어 있지 않은 곳이 없었다. 주위를 돌아볼수록 더욱 소홀히 할 수 없는 작업이었다. 한 병풍에는 아지랑이 핀 화산의 모습花山西靄과 풍년을 기원하며 논밭두렁에서 부르는 풍년가大有農歌를 비롯한 봄의 팔경春八景을 그려나갔고, 또 다른 병풍에는 만석거 벼이삭

의 황금들판^{石栗黃雲}과 한가함을 즐기고자 지은 정자에서 국화 품평^{開亭品菊}을 하
는 모습, 화홍문 일곱 개 수문에서 쏟아지는 장쾌한 물줄기^{虹渚素練}와 화성 서편
에서 즐기는 사냥 놀이^{西城羽獵} 등 가을의 정취가 한껏 느껴지는 가을의 팔경^{秋八}
^景을 그렸다.

이즈음 정조가 가장 역점을 두고 있는 것 중에 하나가 저술 출판 사업이었
다. 이를 누구보다도 잘 알고 있던 김홍도는 활자와 판화를 갖춘 인쇄술로 다
양하고 가치 있는 서책을 발간할 수 있도록 도왔다. 가진 것이라곤 그림 그리
는 재주밖에 없어 아낌없는 총애를 건네는 주군에게 달리 바칠 수 있는 것이
없어 늘 안타깝기도 하였다.

공이 과인보다 먼저 죽어야 하오(1798~1799)

정조는 앞으로 육칠 년 후에 세자에게 보위를 물려주고 어머니 혜경궁을
모시고서 화성에 머물며 상왕으로서 아들에게 든든한 지원세력이 되어주고
자 했다. 아무 변고 없이 무탈하게 뜻이 이루어지기를 바라며 그동안 혹 놓친
부분은 없는지 지그시 눈을 감고 깊은 생각에 잠겨 있었다. 그때 영의정 채제
공이 알현을 청하였다.

정조　　그렇잖아도 공을 만나고자 하였는데…… 마음이 통하면 공의 발끝은 그
　　　　쪽으로 향하게 마련인가 보오.

채제공 전하! 황공하옵니다. 소신이 미욱한 탓에 요즈음 들어 생각이 부쩍 많아
졌사온대 갑자 원년의 뜻이 실현될 날이 다가올수록 소신이 미처 처리하
지 못한 부분은 없는지…… 늘 고심하게 되옵니다.

정조 허허~ 과인도 역시 앞으로 발생 가능한 변수들에 무엇이 있는지 늘 고민
하고 있었는데 공과 서로 상통하고 있었나보구려.

채제공 전하! 아뢰옵기 황송하오나 한 말씀 드리려 하옵니다.

정조 내 이미 공께서 말하려는 것을 알듯 하오. 지난 몇 년간 중차대한 일을 처
리하는 데 기여한 공의 지대한 공로를 과인이 어찌 모르겠소? 내 아버님
사도세자를 추숭하고 화성 신도시 건설을 순조롭게 진행시키면서 이 나라
종사가 바로 설 수 있게 된 것은 모두 공의 덕분이오.

채제공 소신 본분을 다하고자 하였을 뿐이옵니다.

정조 아니오. 공이 곁에 없었다면 어찌 추진이나 할 수 있었겠소? 연로한 몸을
이끌고 과인이 추진하는 대업에 이처럼 함께해주어 고마울 따름이오.

채제공 소신이 근래 들어 정신이 혼미한 적이 한두 번이 아니옵고 기력 또한 예전
만 못하여 이 나라 종사에 차질을 줄까 두렵사옵니다.

정조 공의 진중한 심정을 어찌 모르겠소? 내 말미를 줄 터이니 당분간 고향에
서 건강을 추스르시오. 영공의 자리는 비워둘 것이니 속히 돌아오시오.

채제공이 벼슬에서 물러나 고향에서 요양을 하는 동안 정조는 영의정 자
리를 비워둔 채 종사를 이끌어나갔다. 그리고 틈틈이 쓴 이십여 통의 편지를
채제공에게 보냈다.

[그림 3-23] 정조, 〈채제공에게 보낸 간찰〉, 종이에 먹, 54.0×35.0cm, 1797, 개인 소장

채제공이 잠시 조정을 떠나 있는 동안 정조가 보낸 간찰. 부스럼으로 고생했다는 말을 듣고 뒤늦게 미안해하는 마음을 담은
글귀가 마치 아들 같다. 간절한 그리움을 토로하면서도, 위태롭고 어려운 일들이 한둘이 아니었음을 말하며 근래에 있었던 험
한 일을 투정하듯 적고 있다. 하루빨리 조정으로 돌아오라는 심정을 표현하고 있다. 같은 기간 정조는 노론의 수장 심환지에
게도 수백 통의 편지를 보내 그를 포용하면서도 견제하는 간찰의 정치를 펴나갔다.

잦은 부스럼이 번져 고생하다 호전되었다는 소식에 처음에는 놀랐으나 이내

회복되었다는 소식에 기쁘기까지 합니다. 서늘한 가을바람이 도움이 되리라 생

각하지만 완전 쾌유되길 바랍니다. 그리움이 간절합니다. 조정은 매우 위태롭고

어려운 상황을 막아야 했던 일이 무릇 며칠뿐이었겠습니까? 근자에도 험한 꼴

이 있었습니다. 아래를 굽어보면서도 배배도 서책에 빠져 딤마는 깃을 심기지

못하다보니 공이 편치 못하였다는 것을 듣지 못하여 미처 안부조차 챙기지 못하

였습니다. 그런 일이 다시는 없을 것입니다. 새로 쩍은 서책 두 권은 진즉 보낼

여가가 없다보니 서책을 싼 봉투에 보푸라기가 일었습니다. 뒤늦게라도 보낼 수 있어 다행이나 각 장마다 부족하기만 합니다. 많은 이들이 돌려 살펴주기 바랍니다. 준비하지 못한 서툰 글입니다. 과인도 더위를 먹어 청량제를 복용하고는 좋아졌습니다.

채제공은 정조의 정이 가득한 편지를 받아 들고 큰절을 올렸다. 예전에도 이리 예우를 해주는 마음 따뜻한 군왕이었으니 새로울 것 없었으나, 편지를 받아 든 이날만큼 불충한 마음이 든 적이 없었다. 조정을 비워 신하의 도리를 다하지 못해 죄스러워하던 채제공은 서둘러 몸을 추스른 후 영의정으로 복귀하였다.

정조에게 채제공은 고마운 신하였다. 그와 같은 미더운 충신이 곁에 없었다면 과연 정국을 제대로 이끌어갈 수는 있었을까? 돌아본 적도 많았다. 그러나 한편으로는 앞으로 다가올 순탄치 않고 어수선한 파란 역시 예상해볼 수 있었다. 그동안 아무리 탕평의 추를 잘 유지시켜왔다 해도 정적은 있게 마련이었다. 노론 당파의 힘은 여전히 건재하고 칼날을 숨긴 채 역전의 기회만 노리는 일파는 숨죽이며 기회를 엿보고 있었다. 이런 정황으로 미루어볼 때 천주학에 온건적이며 관대한 입장을 보였던 채제공이 유교적 쟁점의 불씨로 남을 수밖에 없었다. 그러니 그를 옹호하던 임금의 시야에서 멀어졌을 때 닥쳐올 파문이나 화근은 뻔한 일이었다.

늘 이런 것이 마음에 걸렸던 정조는 자신보다 서른세 살이나 많은 채제공의 얼굴이 오늘따라 더 수척해 보이고 주름살 또한 깊어 보여 마음이 먹먹하

였다. 그와 정조는 대를 이어 깊어진 인연이 아니었던가!

채제공 전하! 제 얼굴에 뭐라도 묻어 있사옵니까?

정조 아니오. 그런데 올해 공의 춘추가 어찌 되오?

채제공 경자생庚子生 일흔아홉입니다. 소신이 너무 오래 조정에 머물러 있었사옵니다.

정조 그런 말씀 하지 마시오. 지금 생각해보니 과인은 복이 많은 사람이었소. 정사를 함께 허물없이 논하며 세상을 이끌어가는 데 그대만한 신하는 없을 것이오. 규장각 초계문신 출신들이 육부六府에서 각기 역할을 하고 있고, 그 중심에는 실무 추진력이 뛰어난 정약용이 있으며, 예술을 논하기에는 김홍도가 있어 문과 예가 어우러진 정사를 펼치는 데 막힘이 없었으니, 이를 두고 홍복이라 불러야 하지 않겠소.

채제공 전하! 오늘 따라 유독 적적해 보이시옵니다. 여느 때와 달리 감상에 젖어 계신 듯싶사옵니다. 아뢰옵기 황망하오나 이제 신은 나이가 있어 얼마나 더 전하를 보필할 수 있을지 모르옵니다. 하오나 전하께서는 천수를 누리시어 원대한 포부를 실현하셔야 하옵니다.

정조 과인의 뜻은 그러하다 치더라도 천기의 도움이 없으면 불가능한 일이 아니겠소? 내 그동안 소홀히 여기던 주역의 순리에 대해서도 참 많은 생각을 하게 된다오.

정조는 채제공의 명예를 오랫동안 지켜주기 위해서 세 가지 방안을 염두에 두고 있었다. 하나는 채제공의 공로와 견줄 만한 또 한 사람의 충신을 부

각시켜 신료들에게 간접적 시위를 하는 일이고, 두 번째는 채제공의 사후에 그의 가치와 명예를 보존할 수 있도록 대비를 하는 일과, 마지막으로는 정조, 자신의 사후에 그에게 미칠 환란을 예상하고 대비책을 강구하는 일이었다.

이미 첫 번째 방안으로 화성 신도시 건설과 관련해 노론의 반발이 거세어지고 엄히 문책하라는 상소가 빗발쳐 채제공이 곤란에 처하게 되자 금등문서를 공개했다. 이로써 노론의 반발을 한 방에 잠재우면서 한편으로는 채제공에게 허목의 초상화를 이모하게 하여 충신의 위상을 다시 세울 때 사용한 적이 있었다.

정조　　과인이 아무리 생각해도 이승을 떠나는 일에는 공이 앞서야 할 듯싶소.

채제공　어인 분부이십니까?

정조　　공을 앞세우고 과인이 꼭 해야 할 일이 있기 때문이오. 과인의 손으로 공의 신주에 글을 새겨 넣어야 하고, 손수 명정銘旌을 써야만 하며, 공의 문집에 실릴 서문 또한 과인이 써 넣어야 할 것이오. 그리되면 삭탈관직도 부관참시도 파판破板도 피할 수 있을 터, 과인의 사후에라도 공을 지킬 수 있는 길이니 너무 섭섭해하지 마시오.

아끼는 사람을 위한 최상의 배려라는 것을 채제공은 잘 알고 있었다. 임금이 살아 계실 때에는 명예를 지킬 수 있지만 임금께서 먼저 붕어崩御하였을 경우에는 여러 죄를 뒤집어쓰고 큰 화를 당하게 될 것이 불 보듯 뻔한 일이었다. 때문에 이를 막을 수 있는 방법을 농 삼아 건네는 마음을 모를 리 없었다.

군주가 애정을 담아 친필로 써놓은 것들을 감히 함부로 대할 수는 없을 것이다.

1799년^{정조23년} 정월, 채제공은 향년 여든 살의 일기로 생을 마쳤다.

정조는 이미 준비해놓은 듯 오백여 마디의 말로써 채체공의 공적을 기리고 애도의 뜻을 담은 「어제뇌문^{御製誄文}」을 지었다. 뇌문이란 죽은 이의 명복을 신에게 비는 글이다.

조정에 번암^{樊巖: 채제공의 호}이 없었다면 한 나라가 어찌 보존될 수 있었으랴……
어버이에 대한 효성 또한 지극하니 그와 같은 이는 매우 드물도다. 백 세를 기약
하며 함께하려 하였건만 이제 조정에 노련하고 원숙한 어른이 없으니 이 나라는
어찌 될 것인가.

신하의 죽음을 애도하는 뇌문을 친히 내리면서 문숙공^{文肅公}이란 시호도 함께 내렸다. 빠르게 흘러가는 강물처럼 일사천리로 진행되었다. 세상이 언제 어떻게 바뀔지 모르는 일이었기에 가능한 한 신속하게 처리하는 것으로 채체공의 사후에 일어날 사건까지 보호하고자 하였던 것이다.

앞일을 예견한 듯 정조는 그 이듬해 승하하였다. 정조의 죽음에 대한 의문은 지금까지도 명확하게 밝혀지지 않았지만 정조가 농 삼아 던진 걱정이 현실이 되었다. 채제공은 사후에 일어난 신유사옥으로 관식을 박탈낭하였으나 정조가 남긴 어필^{御筆}의 징험함으로 부관참시를 면할 수 있었다. 그리고 얼마 후 영남지역 선비들의 잇따른 상소에 힘입어 관직에 복직되었다. 충신에 대

한 정조의 예측은 정확하였던 것이다.

내 평생 그대와 함께하였노라(1800)

1800년은 정조가 마흔아홉 살의 일기로 인생을 마감한 해다. 한 군주의 표면화된 부분보다는 심부에 흐르는 저류低流를 따라가보고자 한다.

경신년庚申, 1800년 정월 초하루, 정조는 원자를 장차 왕위를 계승할 세자로 책봉하면서 깊은 감회에 빠진다. 원자가 누구인가. '으뜸이 되는 아들' 아닌가. 사도세자를 양주 영우원에서 수원 현륭원으로 이전하던 해에 수태되어 어머니 혜경궁 홍씨의 생일날 태어난 그야말로 사도세자의 음덕이 그대로 전해진 아들 아니던가! 뒤주 속에서 죽어가던 아버지 사도세자의 한과 그 한을 하루도 잊을 수 없었던 어머니 혜경궁 홍씨, 그리고 자신이 왕임에도 해결할 수 없었던 사후 문제들을 해결해줄 왕세자가 아닌가?

정조는 앞으로 사 년 뒤, 왕세자가 열다섯 살 성년이 되면 왕위를 물려주고 자신은 상왕이 된 후 어머니와 수원 화성으로 내려가 말년을 보낸다는 갑자년 기획을 구체화하기 시작한다. 가장 먼저 해야 할 일은 새로운 임금으로 하여금 왕이 되지 못했던 사도세자에게 국왕의 격을 맞춘 임금의 칭호를 내리도록 추숭追崇하는 것이었다. 사도세자가 죽고 이 년 후 왕세손이었던 정조는 영조의 부름을 받은 적이 있다. 당시 영조는 해야 할 것과 하지 말아야 할 것을 정해주며, 반드시 지켜야 한다고 다짐까지 하게 하였다. 그중 절대로 해서

는 안 되는 것이 다름 아닌 사도세자를 추숭하는 일이었다.

"사도세자를 추숭하게 되면 이 할아비의 허물이 그대로 드러날 것이다."

이 나라의 대계를 이어갈 아들을 죽인 비정한 아비로서 비추어질까봐 아주 간곡히 부탁한 것이었다. 죽어서라도 욕먹는 것은 참을 수 없다는 이기심의 발로였을까. 하지만 정조는 할아버지로부터 이런 말을 듣고 싶었을 것이다.

"차라리 내가 죽거든 네 아비를 추숭해서 부자간 면목의 당위성을 찾아라. 자식을 잘못 가르친 애비로서 욕먹고 손가락질을 당하더라도 아버지와 아들의 한이 정리된다면 이 또한 기뻐해야 하지 않겠느냐! 나는 어찌 되어도 괜찮다."

사도세자에 대한 아버지의 관계는 거기까지였다. 효와 충을 중시하는 유교국가의 군주로서 아버지를 위하여 아버지의 아버지를 저버릴 수 없었던 정조는 상왕이 된 후 새로운 왕이 그 일을 추진한다면 누구도 이의를 달지 못할 것이라는 구상이었다. 이것은 정조 자신이 가고 싶어도 갈 수 없었던, 하고 싶어도 할 수 없었던 비원悲願이 풀리는 갑자년 기획의 첫 번째 단추였다. 이렇게 하면 할아버지 영조의 당부를 어기지 않고도 비원을 풀어내는 일이며, 나아가 왕세자의 할아버지 사도세자와 할머니 혜경궁 홍씨, 아버지 정조의 맺힌 한까지 풀어주는 것은 물론 왕의 대계를 이어주는 정통성을 세우면서 효를 실행하는 것이었으니, 비책 중의 비책이었다.

그해 왕세자 책봉 관례冠禮가 있었고 더욱이 세자빈을 맞이하는 가례嘉禮까지 겹쳐 정조의 가슴은 누구보다도 벅찼고 마치 자신의 계획들이 눈앞에서 실현되는 것만 같아 희망에 부풀어 있었다. 그래서 정조는 며느리인 왕

세자빈의 간택도 자신이 직접 일일이 면접하고 고를 정도로 애착을 가졌던 것이다.

정조는 세손 시절부터 오래도록 이어온 『대학大學』 공부를 일단락 짓고 그 마침을 스스로 축하하면서 실학을 중시하는 자신의 정치에 뜻을 담아 '학문의 뜻이 다름 아니었음'을 표명하고 싶었다. 더욱이 주자1130~1200가 서거한 지 육백 년이 되는 해였고 자신의 학문을 재정비하는 차원을 넘어 새로운 시대를 이루고자 하는 열망을 담아 『주자전서』를 편찬하고자 하였다. 주자가 기술한 『대학』은 정조가 통치의 지침서이자 묵서로 가장 가까이했던 책으로 이 속에는 정조의 통치이념이 다 들어 있었다. 팔 조목八條目·격물格物·치지致知·성의誠意·정심正心·수신修身·제가齊家·치국治國·평천하平天下의 틀에서 백성들의 행동이 바르고 위아래 정직한 웃음으로 나라가 바로 설 수 있다는 생각이었다.

이를 전해 들은 김홍도는 정조의 속마음을 헤아려 연초에 〈주부자시의도朱夫子詩意圖〉 팔 폭 병풍을 그려 진상하였다. 그 당시 새해가 되면 도화서 화원들은 그림을 그려 임금께 바치는 것이 당시의 관례였다. 정조는 새해에 추진되고 이루어질 계획에 대한 감회로 들떠 있던 차에 단원이 그린 병풍을 펼쳐 보니 본인의 정치 논리가 그대로 담겨 있어 흡족하기 이를 데 없었다. "주자가 남긴 깊은 뜻을 얻는 좋은 작품이다"라고 칭찬을 하면서 정조는 승정원을 불러 "김홍도는 그림을 그리는 화가다. 홍도! 그 이름을 안 지 오래되었다. 삼십년 어진도사 그리기 이전부터 그림에 관계된 모든 것은 김홍도로 하여금 주관하도록 하였다"고 기록하게 하였다.

정조는 "내 평생 그대와 함께하였다." 구지음久知音, 나를 가장 잘 아는 벗이자 빛이 바랠 정도로 오랜 친구였다는 눈빛으로 김홍도를 내려다보았다.

[그림 3-24] 김홍도, 〈주부자시의도(朱夫子詩意圖)〉, 팔 폭 병풍 중 〈만고청산도(萬古靑山圖)〉, 견본담채, 40.5×125cm, 1800, 호암미술관

별도의 설명을 곁들이지 않아도 그림 속에서 마음이 묻어난다. 그 마음이 들창 안에서 주산봉우리를 바라보고 있다. 주군을 향한 단심에 방점이 찍혀 있다. 그 방점은 굳이 말하지 않아도 알고 있다는 것이다.

정조 과인의 생각을 읽은 게로구나?

김홍도 대학 팔 조목을 주제로 중요부분만 화폭에 구성하면서 주자의 칠언절구 시 한 수와 웅화熊禾, 1247~1312의 주를 연관 지어 달아보았사옵니다. 이미 알려진 학문과 수양의 근본이 되는 본령을 단계적으로 제시한 것뿐이옵니다.

정조 선왕께서 치국의 기본으로 중요하게 다루셨고 과인 또한 유지를 받들어 탐구하면서 이 나라의 기강으로 삼고자 해왔다. 우상右相에 찍혀 있는 백문두인白文頭印의 뜻은 무엇인가?

김홍도 '좋은 산수에 마음이 취하네'이옵니다.

정조 오랜만에 화폭에 마음을 빼앗겨보겠구나! 역시 내 마음을 움직이는 사람은 자네밖에 없군. 각 폭마다 붓의 열정은 살아 있되 붓끝을 조용하게 다루었으니 표현력에 격이 있구나.

김홍도 과찬이시옵니다. 다른 도화서 화원이 그릴 것을 소신이 먼저 그렸을 뿐이옵니다.

정조 과인이 누 달 전에 오랜 기간 탐구해온 학문을 정리하면서 『어정대학류의御定大學類義』 사본을 완성한 바 있는데 오늘 과인의 정치 이념이 그림으로 그려져 세상에 나왔으니 서책 발

간에 박차를 가할 것이다. 뒤로는 단원의 병풍이 펼쳐져 있고 과인의 손에
는 한가로이 『주자』 책이 펼쳐져 있다면 이 조화로움을 어찌 설명할 수 있
겠느냐? 더 바랄 것이 없다.

정조는 삼 폭 병풍을 가리키며 〈만고청산도萬古靑山圖〉 화제를 소리 내어 읽었다.

둥근 들창 앞으로 푸르름이 병풍 둘러
저녁 되어 마주 대하니 우주만물이 고요하네.
뜬구름에 만사를 맡겨 한가롭게 책을 펴니
만고의 청산이야 다만 그저 푸르기만 하네.

그리고 화제에 이어 달아놓은 웅화의 주註까지 읽어내려갔다.

성의誠意로 마음을 맡아 다스리면,
사물이 동하든 정하든 통하게 마련이다.

정조 삼 폭의 핵심은 성의誠意로 주자의 시와 웅화의 주가 절묘하게 맞아 떨어지
 는구나. 이 그림의 중심은 어디에 있는가?
김홍도 주산主山이옵니다. 가장 높은 곳에서 세상을 굽어보듯 우주의 으뜸이요 만
 물의 상징으로 보았사옵니다.
정조 허허~ 내 그대의 속뜻을 알겠다. 주산 봉우리를 중심으로 겹겹이 쌓여 있

는 여러 봉우리가 안정되고 견고해 보인다. 주산 옆 구름에게 세상만사를 맡기게 하여 바람 불면 내 시름이 날아가게 구성한 감각이 뛰어나다. 산을 정靜에 고정시키고 구름을 동動으로 이동시키니 고요함 속에 움직임이 전해 오는 것 같구나.

김홍도 낙락장송 두 그루가 주산을 향해 굽어 있고 두 마리의 학이 한가롭게 노닐고 있어…….

정조는 김홍도의 말을 잘라 뒤를 잇는다.

정조 들창 안 선비의 뒷모습이 한가롭고 주산 봉우리를 우러러보고 있는 눈빛이 평화롭게 보이는 듯하다. 이 선비가 바로 단원 자네인가?

김홍도 소인을 선비라 하시면 세상의 시기와 질투가 따르옵니다. 다만 주군을 향한 촌부의 마음을 표현하고 싶었을 뿐이옵니다. 집 주위 푸르스름하게 배경 처리하고 믿음직스러움의 상징인 괴석과 곧고 바른 뜻의 대숲, 그리고 학문을 게을리 하지 않는 부단함의 뜻을 담아 파초를 그렸사옵니다. 뜻 또한 성실하면 하늘과 땅 사이 통달하지 않을 것이 없으리라 생각되옵니다.

정조 숙종께서는 아들 영조께 통通이란 서명을 내렸고 과인의 아버지 사도세자는 영조로부터 달達이란 글자를 하사받았다. 두 글자를 합하면 통달通達이시만 아쉽게도 그 뜻을 이어가지 못하였다. 이처럼 마음대로 되지 않는 것이 세상에는 많지만 선왕의 음덕을 이어가는 것도 이 나라의 대계를 이어가는 것이고 자식의 도리일 것이다.

단원은 통달이란 말을 꺼내 전하의 아픈 기억을 되살리게 한 것 같아 불충한 마음이 들어 자세를 낮추었다.

정조　단원! 주자의 깊은 경지를 한 장의 그림으로 표현한다는 것은 대단한 일이다. 내 오래전부터 그대의 천재성과 신의 재주를 부러워하였는데 만물이 수용되는 이치를 문자도 아닌 그림으로 그려내는 단원의 재주는 사람이 아닌 하늘이 내린 재주로 보는 것이 마땅할 것이야.

김홍도　과찬이시옵니다. 저녁 무렵에 이르게 되면 우주 만물은 고요해지옵니다. 이 나라 이 시대가 그러하였듯이 어진 임금이 다스리는 태평한 시대가 만물의 고요처럼 이어졌으면 하옵니다.

정조　어진…… 어질다라는 말을 들으니 내 마음속에 간직해온 민천旻天이란 단어가 생각나는군. 뭇사람을 사랑으로 돌보아주는 어진 가을 하늘! 민천이라……! 이 말은 백성을 섬긴다는 나의 철학이다. 이미 오래전 영의정 채제공과 뜻을 같이하며 나눈 말이기도 하지. 오늘 단원 덕분에 채제공과 나눈 옛정이 생각나는구나!

김홍도는 주군을 향한 본인의 모든 마음을 담아내 성심성의껏 그렸는데 주군 또한 이 그림을 알아본 것이다.

정조　고상한 그림의 격에 맞게 필치 또한 단정하구나. 과인이 주자시와 화운을 같이해 시를 지어보고자 한다.

김홍도 성은이 망극하옵니다. 소인 몸 둘 바를 모르겠사옵니다.

정조는 주자의 시에 화답하는 화운시和韻詩를 여덟 개나 지어 친히 하사하였다. 자리를 물러 나온 단원은 두 뺨에 흐르는 뜨거운 눈물이 흐르는 것도 모르고 화운시를 한 자 한 자 손가락 끝으로 읽어보았다. 수십 년의 화원 생활 중 가장 영광스런 일이 아닐 수 없었다.

6월 28일 성군이자 예술을 아는 군주였던 정조가 갑자기 승하했다. 몇 달 전인 2월 2일 세자 관례와 책봉례를 거행했기에 앞으로 좋은 날만 계속될 것이라 믿었던 김홍도는 큰 충격을 받았다. 지극한 총애를 받아온 김홍도로서는 감당하기조차 힘들어 허파에 다리만 붙어 있는 것 같았다.

임금께서 그림에 대한 믿음과 지원을 해주지 않았다면 그림의 폭도 내용도 작아져 그림깨나 그리는 촌부에 지나지 않았을지도 모른다. 공경대부나 다른 도화서 화원들 앞에서 면을 세워주고 체면을 지켜준 사람이 바로 정조였다. 그림을 보면서 아닌 것은 침묵해주었고 뜻에 맞으면 손을 잡아주시지 아니하였던가!

"손 좀 이리 줘보게, 이게 바로 신의 경지를 잡아내는 그 손인가? 이 손을 만져볼 때마다 여러 명의 화가들이 살고 있는 듯하다" 하면서 농 던지시기가 낯 먼이었넌가! 잡아주시던 손의 온기가 그리웠다.

정조와 김홍도가 함께 걸었던 예술의 길은 넓고도 단정하였으며 그가 일궈낸 열매는 풍성하였고 그 맛은 달았다. 중국의 화풍을 모방하던 시류에서

벗어나 조선의 모습 그대로 화폭에 담아내도록 주문하고 응원하고 그 명성과 그 업적이 일치하도록 대우해준 임금이었고, 신이 내린 재능을 알아본 주군을 위해 마음껏 화폭을 적셨던 김홍도다.

최고의 후원자이자 열렬한 지지자였던 정조가 세상을 떠나자 그가 노닐던 예술 화원에는 잡초만 무성하게 자라났고 허구한 날 시끄럽던 새들의 재잘거림도 더 이상 들리지 않았다. 새로 보위에 오른 순조는 외척들의 세도정치에 휘둘리느라 참다운 예술의 장을 펼칠 수 있는 기회가 전혀 없었고 그럴수록 조선 제일의 예인 마당은 메마르다 못해 피폐해져갔다.

그런 와중에도 간혹 김홍도를 금전적으로 지원하던 세력가나 상인으로부터 그림을 그려달라는 청이 들어왔으나 그는 정중히 거절하기만 할 뿐 더 이상 이유도 달지 않았다. 차라리 세속의 모든 것을 털어버리고 산중으로 들어가고도 싶었지만 그것 또한 마땅치 않았다. 다만 살아생전 정조께서 들려주었던 한시가 머리를 떠나지 않았다.

객이 내게 다가와 나의 흥망사興亡事를 묻는다면 그저 웃으며 달빛 아래 떠 있는 연꽃과 배 한 척을 손가락으로 가리킬 뿐이다.

이 한시 한 자락으로 위안을 삼을 뿐이었다.

"과인이 양위를 한 후 화성으로 물러나면 우리 함께 그림을 그리며 여생을 즐기세……

그때는 과인도 자유로운 몸이니 누가 뭐라 하겠는가?

그대가 곁에 있어 내 눈과 귀는 많은 호사를 누렸지.

자네 그림을 통해 다른 세상을 보았고 내가 이루어나갈 세상을 그림으로 남길 수 있었으니.

이 아니 기쁘겠는가? 그대가 참으로 고맙다네."

꽃술 단 채 눈 속에
파묻히고 싶었다

장혼의「평생지」를 〈삼공불환도〉에 담아내다(1801)

1800년 6월 정조가 승하하자 아들인 순조가 열한 살 나이로 왕위에 올랐다. 그러나 임금이 어리다는 연유로 영조의 계비이자 대왕대비인 정순왕후가 정사를 돌보는 수렴정치를 실현시키면서 선대왕의 뜻이라는 명목과 종사를 위한다는 명분으로 심환지를 영의정에 제수하고 스스로 여군女君이라 칭하였다. 심환지는 노론 벽파의 수장으로 정조가 심히 견제하면서도 비밀리에 수많은 편지를 보내면서까지 우호관계를 유지하려 했던 강경파 인물이었다.

순조 즉위 한 달 후, 대왕대비는 승지를 통해 장문의 언문 하교를 내렸다. 그것은 선대왕 영조가 중시하였던 의리와 정조가 지키려 했던 의리 사이에 흐르는 미묘한 차이를 조목조목 설명하면서, 그동안 충신의 의리를 저버렸던 자는 자수하여 심판을 받는 것이 마땅하다며 달래어 권하는 내용이었다.

그리고 언문 말미에 선대왕의 뜻을 받들어 조정을 바로세우고자 하는 것인 만큼 주상이 어리다고, 여자가 정치에 개입한다고 이를 가벼이 여긴다면 법도에 따라 그 죄까지 더해 엄히 다스리겠노라, 의미심장하게 선포하였다. 이는 노론 벽파에 힘을 실어주면서 한바탕 회오리가 몰아칠 것을 예고하는 것으로 과거의 사건을 들춰내어 죄를 묻겠다는 의도였다.

이처럼 예외 없는 경고에도 불구하고 일주일이 넘도록 자수하는 이가 없다고 대간들을 힐책하던 대왕대비는 시범적으로 김이익을 지목해 스스로 죄를 묻지 않았다는 이유를 들어 절도絶島 안치시키고 이어 홍국영의 관작을 모두 추탈하라 명하였다. 그러자 기다렸다는 듯이 혜경궁의 동생 홍낙임을 처벌하라는 탄핵 상소가 줄줄이 이어졌고, 만인소를 배후 조종하였다는 혐의를 씌워 채제공의 관작까지 추탈되었다.

이처럼 자신과 대립되던 소론을 향해 칼을 빼어 든 대왕대비는 사학천주학을 금하고 관련자들을 잡아들이는 등 혹독하게 탄압하기 시작하였다. 이것은 바로 피바람을 몰고 왔던 신유박해의 서곡이었다. 이승훈과 정약용의 형 정약종이 처형되었고 정약용은 유배되었으며 중국인 신부 주문모와 김건순은 효수되었다.

또한 정약현丁若鉉: 정약용의 맏형의 사위인 황사영이 흰 비단에 혹독한 박해를 받는 조선의 상황을 기록한 밀서를 중국의 천주교 주교에게 전달하려다 발각된 백서사건이 일어난다. 이 사건으로 수백 명이 처형되는 등 멈출 줄 몰랐던 피바람은 정조의 이복동생인 은언군 이인과 홍낙임에게 사약이 내려지면서 어느 정도 마무리되는 것 같았다.

대왕대비의 수렴청정이라는 명분이 실린 집권 아래에서 여러 해 동안 조정은 하루도 편할 날이 없었다. 수많은 인재가 탄핵되어 사사되거나 유배를 가고 신유박해 사건으로 수백 명이 물고를 당한 채 효수되는 사건이 벌어져도 누구 하나 지나치다고 고할 수 있는 자가 없었다.

김홍도는 이미 고인이 된 채제공의 관작이 박탈되고 정약용마저 귀양길에 오르는 것을 지켜보면서 절망적인 무력감에 빠졌다. 주군을 잃은 슬픔이 채 가시기도 전에 믿고 따랐던 충신들을 곁에서 떠나보내는 아픔을 감당하기에는 건강도 좋지 않았고 생활도 어려웠다.

이처럼 심신이 버거운 나날을 보내던 어느 날 강화유수 한만유^{韓晩裕, 1746~1812}가 찾았다. 가을 내내 천연두를 앓았던 순조가 쾌차하자 이를 축하하기 위하여 그림 석 점을 그려달라는 청이었다. 김홍도는 몸이 편치 않다는 이유를 들어 거절하였으나 한만유는 막무가내였다.

차디찬 기운이 옷깃을 여미게 하는 쌀쌀한 가을 날씨였지만 김홍도는 의식하지 못하는 듯 하늘만 응시하고 있었다. 사람이 그리웠다. 그의 그림을 함께 논할 지인들의 두런거림이 그리웠다. 김홍도는 무작정 발길을 옮겼다. 그의 발길은 무심한 듯 인왕산 옥류동으로 향하였고 어느새 이이엄^{而已广}이란 당호가 눈에 들어왔다. 지금에 만족하고 있다는 '그만'이란 뜻을 가진 이이^{而已} 아닌가? 그곳은 십 년 전 〈송석원시사〉 야연회 때의 인연을 간직하고 있는 장혼의 집이었다. 눈에 익은 계곡이 반가웠다. 계곡은 옛 모습 그대로인데 가고 없는 옛 인연들 속에 자신만 홀로 방황하는 듯 초라해 보이지 않을까 내심 걱정이었다. 저만치 서 있는 그가 보였다.

장훈 아니 어르신 아니십니까? 기별도 없이 이곳을 찾아주시다니요.

김홍도 그동안 소원하였네그려. 잘 지내셨는가?

장훈 저는 무탈합니다. 어르신께선 그동안 바쁜 업무들을 갈무리하시느라 얼마나 힘드셨겠습니까? 귀를 열어두고 늘 어르신 소식을 청해 듣고는 있었습니다. 혜경궁 마마 회갑연과 화성 신도시 건설에 중요한 역할을 하셨다지요.

김홍도 주상의 부름으로 국가적 대업에 작은 재주만 보태었을 뿐이네. 헌데 지난 십 년 세월이 참으로 유수와 같구려. 이곳 산천은 의구한데 세월은 거스르지 못하는 강물처럼 정처 없이 흘러 사람들은 다 옛사람이 되었구려.

장훈 세월을 이기는 장사가 어디 있겠습니까? 그런데 어인 발걸음이신지요?

김홍도 주상께서 승하하신 후 마음 둘 곳이 없어 방황하다 나도 모르게 발길이 이곳을 향하였다네.

장훈 잘 오셨습니다. 비록 누추한 곳이지만 이곳에 며칠 여정을 푸시지요. 옥계 시사회원들 또한 꼭 다시 뵙고 싶어 합니다.

김홍도 자네는 요즘 입궐하여 어떤 일을 보시는가?

장훈 지난여름 내내 『화성성역의궤』 교정을 보았습니다.

김홍도 이 나라에서 소문난 최고 사준인 자네가 마땅한 일을 하고 있음이네. 나는 아직도 화성 성역이란 말을 듣기만 해도 가슴이 벅차다네.

장훈 선왕을 가까이 모셨으니 그 감회가 분명 남다르시겠지요.

김홍도 그런데 내가 이번에 천연두를 앓던 순조께서 쾌차한 기념으로 그림 석 점을 그려달라는 청을 받았다네. 그래서 곰곰이 생각해보니 삼공불환에 담

긴 뜻이 자네가 지은「평생지」와 일치하는 것 같아 사실 그 이야기를 듣고

자 온 것일세. 그러니 부산스럽지 않게 탁주나 한 사발 하며 얘기를 들려

주지 않겠는가?

장혼 어르신의 뜻대로 하겠습니다. 그런데 삼공불환이라 하면 자연과 더불어

 은일하게 살아가는 편안한 삶을 삼정승 벼슬과도 바꾸지 않겠다는 고사

 아닙니까?

김홍도 자네 말이 맞네. 삼공불환이라 하면 남송南宋 대복고戴復古가 낚시를 즐기다

 지은 시에서 유래된 말이지. 어찌 보면 도연명이 고향으로 돌아와 즐기는

 삶과도 상통하는 이야기가 아니겠는가?

정갈하고 소박한 술상이 준비되고 장혼이 잔을 채우자 김홍도는 환하게

웃으며 재촉하였다.

김홍도 자네가 지었다는「평생」문장을 보여주게나.

장혼 어르신께 흉잡히지 않을까 걱정스럽습니다.

김홍도 내 자네의 성품을 알고 풍류를 알며 수려한 시문을 아는데 어찌 흉이라 얘

 기하는가? 참, 평생 동안 실천해야 할 목록이 별지로 있다 들었네.

장혼 기억이 아둔하여 잊어버릴 근심을 글로써 걱정하였을 뿐입니다.

김홍도는 장혼이 일전에 김의현에게 평생 벗하며 뜻을 이루자 써두었던

「평생지」를 펴보았다. 그것은 김의현이 책과 음악과 그림 속에 빠져 학문을

소홀히 할 것을 우려해 함께 학문을 이루자는 마음이 담긴 글이었다. 김홍도는 경외스런 눈빛으로 장혼을 바라보았다. 유려하게 써내려간 글씨에서 수려한 인품까지 느낄 수 있었다. 별지에는 자신이 누려야 할 행복, 사용할 물건, 꼭 해야 할 일, 보물로 여기는 서책, 즐기는 풍경, 주최해야 할 모임, 살아가면서 주의해야 할 사물이 차례로 기록되어 있었다.

내가 사는 옥류동은 인왕산에서 가장 경치가 수려한 곳이다. 계곡물 소리는 맑은 옥구슬 소리를 내고 비라도 올라치면 계곡물은 내달리고 떨어지는 폭포가 장관을 이룬다. 산문의 어귀에 이르면 깊숙하지만 음습하지 않아 고요하면서 상쾌해진다. 기슭에 이르면 차고 단 샘물이 솟아나고 너럭바위와 어우러진 명당이 나타난다. 그 물가 너럭바위에서 아취 있는 시사회를 열기도 한다. 은자들이 살 만한 곳이다.

그곳에 몇 칸 집을 지을 계획이다. 대문 앞에 선비의 상징인 회화나무를 심어 그늘을 드리우고 사랑채에 벽오동을 심어 달빛을 받아들이고 벽에 두 개의 긴 나무를 가로질러 포도를 얹어 햇빛을 막는다. ……계절 내내 꽃이 피면 그 꽃을 보고 나뭇잎 무성해지면 그 아래서 쉬고 열매가 달리면 따먹고 채소가 자라면 뜯어 삶아 먹는다.

이렇게 하면 한가롭고 여유로운 생활을 누릴 수 있으리라. 어찌 전원 취미뿐이겠는가! 홀로 있을 때 서책을 읽고 거문고를 어루만지며 때때로 산책도 즐기리라. 벗이 찾아오면 술상을 차리게 하고 시를 짓고 노래도 부르리라. ……밤낮 쉬지 않고 흐르는 샘물, 비 오는 아침, 눈 내리는 한낮, 인왕산 봉우리에 비치는

저녁노을과 새벽녘 맞이하는 달빛의 정취는 신비롭기 그지없다. 그윽이 깊은 곳에 자리해 누리는 신선 같은 호사는 바깥사람들에게 쉬이 말해주기 어렵고 설명한다 해도 이해하지 못할 것이다. 이런 여가생활을 즐기다 자손에도 물려주는 것이 평생의 뜻이다.

꿈꾸는 정원을 의원意園이라 한다. 마음속 상상의 정원을 꿈꾸는 사람은 많겠지만 이를 구체적으로 기술하여 벗에게 보내준 사람은 장혼밖에 없을 것 같았다. 그런데 불행하게도 아직 돈을 마련하지 못한 장혼은 쉬이 그 뜻을 이루지 못하고 있었다.

김홍도　자네의 맑은 뜻은 반드시 이루어질 것이네.

장혼　　어르신께서 저의 미천한 글을 보시고 기운을 넣어주시니 고마움 한량이 없습니다. 외람되게도 제게는 청복淸福 여덟 가지가 있습니다.

김홍도　복에도 맑고 탁함을 구분하다니 과연 장혼답구려. 여덟 가지가 무엇인지 얘기해줄 수 있겠는가?

장혼　　우선 태평시대에 태어난 것은 가장 크나큰 복이라 말할 수 있습니다. 그리고 한양에 살면서 글을 대충이나마 알아 다행스럽게 선비 축에 끼어 시사회를 갖는 것이고 마음에 맞는 벗과 좋은 서책을 얻을 수 있었다는 것과, 산수가 아름다운 곳에 유거幽居하며 꽃과 나무를 가까이 두고 사는 복이옵니다.

김홍도　그렇군. 진정 청복이라 할 수 있겠네. 그런데 이 「평생지」 말미에 있는 네

가지 청계淸戒도 마음을 끄는군. 읽어보아도 되겠는가?

장혼 마음이 흘러내릴까 하여 경계하고자 적어놓은 것뿐입니다.

김홍도 이엉으로 지붕을 인 초라한 집에서 좀벌레 나오는 책을 읽어도 현 처지에 만족하고 살아간다. 낡은 옷을 입고 풀죽을 쑤어 연명한다 해도 원망하지 않는다. 거문고를 켜고 서책을 가까이하는 것은 조상의 업이니 그만두지 못한다. 가난에 찌들어 사는 나를 이해하는 산새들과 들꽃은 나의 벗이니 잊어서는 안 된다. 참으로 좋은 글일세. 이 네 가지를 잊지 않는다면 평생에 만족한 삶이 이루어지지 않겠나.

흡족한 얼굴로 바라보는 김홍도의 시선이 부끄러워진 장혼은 다시 술잔을 권하며 말을 이었다.

장혼 어르신께서 혼돈스러워하시듯 저도 진정 이 혼란한 시기에 할 수 있는 신하의 도리에 대해 생각해보았습니다. 그것은 상도常道였습니다. 어떤 바람에도 흔들리지 않고 자신의 자리를 지키며 소임을 다할 때 조정이 바로 서게 될 것이란 믿음이 있기에 입궐하는 것을 낙으로 삼고 있습니다.

김홍도 내 그 뜻을 모르는 바 아니네만 생업과 인의덕仁義德을 낙樂과 일치시켜 살아가는 자네가 부럽기만 하네.

장혼 성조聖朝께서 어린 순조純祖를 조정의 미래라 여기시고 은애恩愛하셨듯이 어르신께서도 이 땅의 백성들이 사람답게 살아갈 미래의 모습을 그리신다면 이 또한 의미 있는 화원의 공이 아니겠습니까?

장혼의 말이 끝나기 무섭게 탁주 한 사발을 서둘러 비운 김홍도는 무릎을
세워 자리를 털고 일어났다.

김홍도　오늘 자네를 만난 것이 참으로 다행일세. 붓을 들어야 하나 말아야 하나
　　　　망설였던 내 마음에 이처럼 화의의 불을 지펴주어 정말 고맙네. 삼공불환
　　　　의 문학적 정서에 자네의 평생지에 얽힌 이야기를 더해 이 나라 조선의 모
　　　　습을 화폭에 담아보겠네.
장혼　　그럼 어르신을 다시 뵈올 날만 손꼽아 기다리겠습니다.

　　정조가 승하한 후 마음의 갈피를 잡지 못하고 슬픔과 무력감에 빠져 방황
하던 김홍도는 장혼을 만나고 온 뒤 어느 정도 안정을 찾을 수 있었다. 진정
본인이 해야 할 것이 무엇인가에 대한 답을 찾은 김홍도의 발걸음은 가벼웠고
돌아오는 내내 머릿속으로 〈삼공불환도〉를 구상하고 있었다. 김홍도는 〈삼공
불환도〉에 정승이나 고관대작이 아닌 넉넉한 삶을 사는 양반과 중인의 일상
적인 모습을 낭만적으로 표현하면서 정갈하고 청아하게 살려는 장혼의 이상
향을 화폭 속에 담기로 마음먹었다. 그리고 제한된 화폭 위에 평화로운 자연
풍광을 함축시켜서 자신만이 보여줄 수 있는 풍속화이자 산수화를 그리고자
하였다. 조선 백성의 모습은 서정적이며 생명력이 느껴져야 한다. 그것은 주
군이었던 정조에 이어 그 아드님인 순조가 만들고 이끌어가야 할 민심이기도
하였다.

[그림 4-1] 김홍도, 〈삼공불환도〉, 견본담채, 418.4×133.7cm, 1801, 호암미술관

1801년(순조 2년) 12월, 순조의 쾌유를 기념하고자 강화유수 한만유가 김홍도에게 부탁하여 그린 그림. 간재 홍의영은 〈삼공불환도〉에 이 그림을 그리게 된 내용과 중장통(仲長統, 179~219)이 지은 「낙지론(樂志論)」을 화제로 적었다.

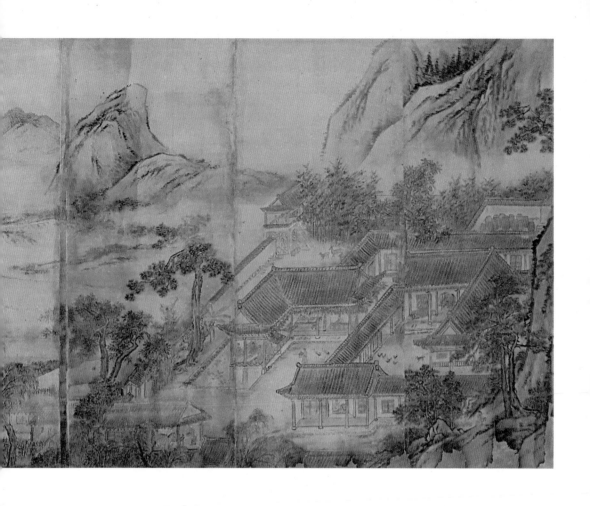

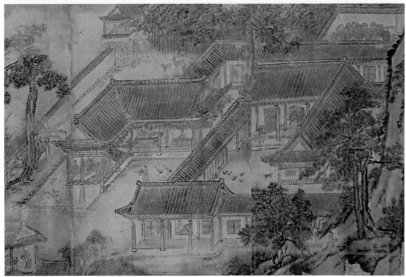

[그림 4-2] 김홍도, 〈삼공불환도〉 중 왼쪽 부분

삼정승의 벼슬을 마다하고 살아가는 은일한 삶을 표현했다. 이 그림을 보면 장혼의 「평생지」 뜻이 담겨 있다.

[그림 4-3] 김홍도, 〈삼공불환도〉 중 오른쪽 부분

삼정승 벼슬로 누리는 풍요로운 양반가적 삶을 담고자 했다.

간재艮齋 홍의영洪儀泳, 1750~1815은 강화유수로부터 화평을 부탁하는 초청을 받았다. 그곳에는 휘하에 거느린 두 명의 관료가 함께하고 있었다. 홍의영은 정조 때 문과에 급제한 문인으로 시와 글씨가 뛰어났다. 김홍도·유한지와 자주 어울리는 절친한 사이였으며 특히 유한지와 더불어 단원의 그림에 화제를 많이 달았다.

한만유 이 그림들은 임금께서 병마를 떨치고 쾌차하신 기념으로 김홍도에게 특별히 부탁하여 그린 그림들이네. 마음에 드는 것을 하나씩 고르시게.

한만유가 자랑하듯 펼쳐놓은 그림은 신농씨가 치수를 하는 〈신우치수도神禹治水圖〉 꽃과 새가 그려진 〈화훼영모도花卉翎毛圖〉, 그리고 〈삼공불환도〉 대작이었다. 한눈에 보아도 김홍도의 작품임을 알 수 있는 명작이었다.

한만유 간재, 그대의 시와 글씨는 이미 세상에 널리 알려져 있고 화평 또한 표암 어르신에 버금간다 알고 있네. 그래서 그림마다 격에 맞는 화제를 부탁하고자 함이니 거절치 말아주시게.
홍의영 그동안 많은 그림을 보아왔지만 이렇게 농익은 대작은 오랜만에 봅니다. 일전에 단원이 그린 대작 〈군선도〉와 〈서원아집도〉에 버금가는 명작이라 할 수 있겠습니다.

홍의영은 〈삼공불환도〉에 눈길이 갔으나 곁에 있던 주판州判이 먼저 선택을

하였고 꽃과 새 그림은 총제관撤制官이 골라 들었기에 뒤늦게 신농씨가 치수를 관장하는 그림을 얻게 되었다.

화제를 적기 위해 팔 폭 대작을 살펴본 홍의영은 그림이 그려지게 된 연유와 함께 「낙지론」을 화제로 삼아 정갈한 필치로 한 획 한 획 적어나갔다.

아! 이 몸이 기거하는 곳은 좋은 밭이 딸린 넓은 집이다. 산을 등지고 시내가 내려다보이는 곳으로, 도랑과 못이 집 주위에 빙 둘려 있고, 대나무와 나무 들이 나열해 서 있으며, 집 앞에는 타작마당과 채마밭이, 집 뒤에는 과수원이 있다. 수레와 배가 길을 걷고 물을 건너는 수고로움을 대신하고, 심부름하는 아이들이 번거로운 잔일을 모두 해주니, 이 한 몸은 편하기만 하다. 부모님을 봉양하는 데에 갖가지 진미珍味로 하고, 아내와 자식들이 농사일에 힘쓰는 일 없이 편안하다. 좋은 벗들이 모이면 술과 안주를 벌여놓고 즐거워하고, 명절과 매월 초하루에는 새끼 양과 돼지를 잡아 제사를 받든다. 밭이랑과 동산을 홀로 거닐기도 하고…… 깊숙한 규방에 앉아 마음을 가다듬듯 정신을 편안하게 하고, 노자의 무허無虛와 무위자연의 도를 생각한다. 천지의 정기를 들이마시고 뱃속의 더러운 기를 토하여 영원의 생명을 기르며, 지극한 경지에 이른 지인至人을 닮고자 애쓴다. 때로는 도리에 통달한 사람들과 더불어 도를 논하고 경서經書를 강론하며, 천지 음양을 살펴 만물의 이치를 살피고, 고금의 여러 인물을 한데 모아 평하기도 한다. ……어지러운 세상을 초월하여 유유히 소요하며 하늘과 땅 사이의 온갖 잡다한 일들을 무심히 바라보며, 세상의 잡다한 일에 책임 져야 하는 관직을 받지 않고, 하늘로부터 받은 성정을 즐기면서 주어진 천명을 다한다. 이처럼 살면

땅 위에 살아도 나의 정신이 하늘 은하계를 넘어 우주 밖에서 소요함 같으리니,
어찌 벼슬길에 올라 조정에 나아가는 것을 부러워하겠는가?

화제를 마치고 낙관을 찍자 그림의 격이 한층 더 살아났다. 강화유수가 마련한 연회 자리를 파하자마자 홍의영은 김홍도를 찾았다. 〈삼공불환도〉의 화제를 적는 동안 가졌던 미심쩍은 생각 때문이었다. 화제로 쓰긴 했지만 웬일인지 「낙지론」과 그림 내용이 일치하지 않는다는 느낌을 떨칠 수가 없었다. 무엇보다 내내 화폭이 양분되는 느낌을 받았고 그림 속 공간마다 양반들이 노니는 모습이 보기에 답답하고 심히 거슬렸다. 여백도 없이 빼곡히 그려져 있었던 것이다. 김홍도에게 분명 다른 의도가 있었을 것만 같았다. 그동안 수많은 그림을 보고 화제를 달았지만 오늘처럼 자신 없었던 경우는 처음이라 그와 의견을 나누며 술 한 잔 기울이고 싶었다.

홍의영 오랜만일세. 술 생각 나서 이리 왔네.

김홍도 허허~ 술이라면 그리 즐기지 않는 양반이 어인 일인가? 미간에 언짢음이
그득하네그려. 무슨 일이 있는 것인가?

홍의영 그런가? 이런…… 내 의중을 금세 들켜버렸군. 다름 아니라 단원이 그린
〈삼공불환도〉에 대한 이야기를 듣고 싶어서 내 급히 왔다네.

김홍도 그림을 보았는가? 그 그림을 보았다면 필시 자네가 화제도 달았을 터인데
어떤 내용인지 궁금하네. 어떠한 평가를 내렸을까 긴장도 되는군.

홍의영 내가 잘못 본 것이 아니라면 그 그림이 양분되는 느낌을 받았다네. 오른쪽

은 대궐 같은 넓은 집인데 왼쪽으로는 작고 아담한 집 한 채를 산수 펼치

듯 그려놓았더군. 〈삼공불환도〉로만 보기엔 어딘가 미심쩍어 이리 찾아온

것일세.

김홍도 역시 자네 눈은 못 피해 가겠구먼. 잘 보았네. 화폭을 양분되게 그린 것은

사실이네. 왼쪽 단출해 보이는 집은 그래도 세 칸이나 되는 초가집일세.

홍의영 세 칸짜리 초가집이나 조그만 집이나 무슨 차이가 있겠나?

김홍도 허허~ 나에게는 남다른 의미가 담겨 있다네. 화폭 오른쪽이 삼정승 벼슬

을 하며 호기를 누리는 삶의 모습이라면 왼쪽은 벼슬을 마다하고 살아가

는 은일한 삶을 표현한 것이네.

홍의영 그럼 벼슬 전과 후를 한 화폭에 담았다는 것인가?

김홍도 그렇게 볼 수도 있겠지. 오른쪽을 자세히 들여다보면 양반들이 대궐 같은

집에서 종을 부리며 호화롭게 시끌벅적하게 살아가는 모습을 담았고 왼쪽

세 칸짜리 초가집에는 논밭을 부쳐 농사를 짓고 아이를 등에 업고서 다리

를 건너 부지런히 새참을 나르는 아낙의 모습이 있다네. 여가 시간에는 낚

시를 즐기고 저 멀리서 벗이 찾아오면 맨발로 반기는 유유자적 여유롭고

한적한 삶의 모습을 그리고자 하였네. 때로는 저 멀리 강가로 유람을 나가

고 싶은 기분도 느낄 수 있지.

홍의영 그럼 그렇지. 분명 나도 모르는 다른 뜻이 담겨 있지 싶었다네.

김홍도 내 낄 같은 집은 기방을 담으로 쳐 외부와 단절되어 있기 때문에 싫으나 좋

으나 서로 얼굴을 맞대고 같이 살아야 하는 답답함이 있지만 세 칸짜리 초

가집은 듬성듬성 병풍 삼은 나무 사이로 어느 곳 하나 욕심 부리지 않으며

사방이 트여 있어서 저 멀리 누가 길을 걸어오고 있는지 한눈에 볼 수 있지. 자연 그대로 아닌가? 가끔 들창을 열면 보이는 큰 바위산이 마음에 중심을 잡게 하는데 조금 더 욕심을 부려서 바위 끝에 보름달이라도 걸리는 날이면 거문고 튕기며 나누는 술 한 잔 어찌 피해 갈 수 있겠는가?

홍의영 그렇군. 말만 들어도 은자가 좋아할 풍광이 그려지네.

김홍도 화폭 속에 그려진 길을 자세히 보면 그 속에 내 답이 있고 내 의지가 보인다네. 내 마음의 길과도 같은 것이지.

홍의영 그려. 이제 생각해보니. 화폭에 그려진 길은 전원생활을 즐기는 세 칸짜리 초가집으로 향하고 있었지.

김홍도는 〈삼공불환도〉를 그리기 전 마음 갈피를 잡지 못해 방황하던 이야기와 인왕산 옥류동을 찾아 장혼을 만난 이야기를 자세히 말해주었다. 그리고 왼쪽의 구성은 「평생지」에 실린 이야기를 풀어놓은 것이라는 설명도 곁들였다.

홍의영 이제 알겠네. 화폭을 반으로 나누어 오른쪽은 양반적인 삶이, 왼쪽에는 산수가 어우러진 풍경 속에 유유자적 살아가는 은자의 모습이 녹아 있다고 볼 수 있겠군.

김홍도 비록 장혼이 누리고자 하였던 것들이지만 누구나 마음속에 가지고 있는 풍경이 아니겠는가. 〈삼공불환도〉의 이면에는 나이 어린 임금께서 천연두의 병마를 떨쳐내고 쾌차하신 기쁨을 양반은 양반대로 백성은 백성대로

평온하고 풍족하게 잘 지내고 있는 풍정으로 대신하면서 성은을 표현한 것이기도 하네.

홍의영 그런 깊은 뜻이 있는 줄도 모르고 내가 화제를 달았네. 아무래도 자네 그림을 망쳐놓았네.

김홍도 아닐세. 이 또한 먼 훗날에 눈 밝은 이가 읽어 내지 않겠는가? 자, 술이나 한잔하세.

홍의영 한 가지 더 묻고자 하네. 그림에서 소를 타고 길을 재촉하는 이는 단원 자네인가?

김홍도 허허~ 기다리는 자, 찾아가는 자…… 아무래 도 그리움이 더 큰 사람 아니겠는가?

[그림 4-4] 김홍도, 〈삼공불환도〉 중 인물 부분

저 멀리 삿갓을 쓰고 소를 탄 채 이곳을 향하는 사람이 김홍 도일 것이다. 김홍도는 소띠(乙丑生)였기 때문이다.

채워지는 술잔에 맑은 술 떨어지는 소리 들리자 김홍도의 눈가가 일순 촉 촉해졌다. 이를 바라보는 홍의영의 마음도 순간 먹먹해진다.

홍의영 이별한 사람을 그리워하며 마시는 술잔 속에는 반이 눈물이라지?

김홍도 오늘은 그리운 이가 이 술잔에 비쳐지려는가?

홍의영 석양이 아름다운 이유는 하루 종일 그 빛을 다하였기 때문이고 새벽이 아 름다운 이유는 밤새 비친 달빛 때문이라지 않은가?

김홍도 무군도 닐 시다디고 께닐까?

궁을 떠나 고향으로 내려가다(1802)

김홍도가 〈삼공불환도〉를 그리고 한양에 머물러 있는 동안 거들먹거리는 사대부나 돈 많은 졸부들이 그림 부탁을 해오는 경우가 많았다. 건강을 이유로 극구 거절해도 막무가내로 비단을 맡기고 갔다. 김홍도는 자신이 마치 그림이나 그려주고 돈이나 챙기는 장사치 취급을 받는 것 같았고 화의畵意조차 이해 못 하는 그들을 위해 붓을 드는 것이 무미건조한 일이라 생각되었다.

문득 창해 정란처럼 전국 명승지를 유람하며 그 풍광을 화폭에 담아내는 일상을 누리고 싶었지만 그마저도 여의치 않았다. 경제적 여유도 없었거니와 건강마저 따라주지 않기 때문이었다.

하지만 무엇보다 고된 몸과 정신을 추스르는 일이 시급하였던 김홍도는 귀향을 준비하였다. 그리고 한양에서 그리 멀지 않은 안산 고향집에서 단출한 가족과 함께 논과 밭을 일구며 살고자 하였다. 자신의 호를 농사옹農社翁, 권농勸農이라 바꿔 부르고 붓을 멀리하며 지냈다.

그러나 항상 귀를 한양 쪽에 열어두고 정조에 대한 그리움과 애틋함으로 지내던 김홍도에게 규장각이 대폭 축소되었다는 소식이 전해졌다. 규장각은 국정 전반에 대한 자문 기능과 도서 출판사업, 경연과 사초 작성, 그리고 승정원과 함께 임금을 보필하는 역할까지 담당하는 실질적인 내부 권력기관이었다. 또한 체계적이고 논리적이면서 일관된 정치를 펼칠 수 있도록 하는 의사결정 자문기관이기도 하였다. 특히 도화서 내 자비대령화원을 규장각에 직속시켜 예원의 정치를 펴나갈 수 있도록 하는 곳이기도 하였다. 그런데 정조가

승하하자 도서관과 출판, 학술 기능만 남겨두고 대폭 축소시켜버린 것이다.

　김홍도의 가슴은 삶을 지탱하게 해주던 작은 기력마저 내려놓은 듯 상심이 컸다. 훗날 주군을 어찌 뵈올 수 있을까! 자신의 탓인 양 마음이 무거웠다.

　홰치는 소리에 마음을 가다듬고 새벽달의 상서로운 기운을 맞는 것으로 김홍도의 일과는 시작되었다. 차마 떠오르는 태양의 기운을 감당할 자신이 없었고 이제 그리해야만 할 이유도 없었다. 주군이 없는 세상에서 양의 기운인 태양을 마주하는 것보다 음의 기운이 소소히 흐르는 새벽달을 보는 것이 마음 편해 그나마 다행으로 여겼다. 새벽녘 푸르스름한 풍광 속에 차고 기우는 달은 신비로웠다. 새벽바람이 차가울수록 폐 속에 깊숙이 전달되는 심호흡의 공기는 시름을 달래주었고 간간이 내뱉는 입김은 신선하였다. 논밭에 나가 들녘을 바라볼 때면 농사꾼은 논둑에서 즐거워하고 장사꾼은 거리에서 노래하는 세상을 만들자며 즐거워하던 주군의 음성이 들리는 것만 같았다. 그리고 주군과의 약속처럼 농부의 주름살은 웃음줄이란 것도 차츰차츰 깨달으며 이대로 여생을 보내고 싶었다.

　늦가을 국화꽃 향기에 취해 거듭 마신 술의 취기 때문일까. 그동안 그렸던 〈군선도〉와 〈신선도〉, 〈서원아집도〉와 〈풍속화〉, 〈어진〉과 〈금강산 실경〉 등이 주마등처럼 머릿속을 스쳐 갔다. 가슴이 뜨거워졌다. 김홍도는 화선지를 펼치고 푸른 물결만 출렁이는 바다를 그렸다. 그리고 "임술년1802년 기을 국화 꽃이 만개한 늦가을에 술에 취한 늙은이가 그리다 壬戌菊秋下浣寫 輒醉翁 "라고 화제를 적었다. 붓을 멀리하겠다고 다짐하던 의지보다 붓이 먼저였다. 이렇게 그려

진 그림이 〈창파도滄波圖〉다.

계절이 바뀌고 있었다. 마른기침으로 방문을 열던 김홍도는 눈앞에 펼쳐진 승경에 그만 넋을 잃었다. 밤새 내린 눈과 새벽달이 주는 서정抒情에 마음을 온통 빼앗겼다. 다시는 붓을 잡지 말자 몇 번이고 자신을 억누르며 참아보았지만 불처럼 일어나는 열정을 잠재우지 못하고 그만 화폭에 정신을 쏟아내고 말았다. 그러나 그려진 그림은 눈앞에 펼쳐진 승경이 아니라 노승老僧이 성난 물결을 바라보는 광경이었다. 불처럼 일어나는 화의를 주체하지 못하는 자신의 광기 어린 모습에 빗대어 성난 물결로써 그 불꽃을 꺼보려는 듯 붓 가는 대로 화폭을 내맡긴 그림이었다. 노승의 뒷모습은 수도하는 마음으로 살아가고자 몸부림치는 자신의 뒷모습이었던 것이다.

그림에 마지막 획을 그은 김홍도는 밖에서 자신을 관조하듯 여백에 "단원 드디어 미쳐서 붓을 들었다檀園狂筆'라고 화제를 적었다. 자신을 '미쳤다狂'고 김홍도 스스로가 처음으로 쓰고 그렸던 그림이 바로 〈노승관란도老僧觀瀾圖〉다.

불꽃이 한바탕 가슴을 훑고 지나간 뒤 김홍도는 다소 차분해진 눈길로 〈노승관란도〉를 바라보았다. 그런데 순간 거친 파도를 응시하던 노승이 곧 뒤돌아볼 것 같은 예감이 들었다. 그동안 자신의 막연한 예감이 현실로 돌아오는 경우가 많았던 김홍도는 언제 마음이 변해 그림에 다시 손댈지도 모를 자신을 경계하기 위해 〈귀어도歸漁圖〉를 그려두었다. 이는 일종의 최면과도 같은 행위였다. 이 그림을 끝으로 김홍도는 일 년 반이 넘도록 붓을 들지 않았다.

그동안 조정에서는 1802년순조 2년에 노론의 영수였던 심환지가 세상을 떠나자 노론 벽파의 구심점이 흔들렸다. 그리고 다음 해 12월 대왕대비 정순왕후가 수렴청정에서 물러났다.

1804년 이른 봄, 동갑내기 화원 이인문과 박유성이 김홍도를 찾아왔다.

이인문 단원! 그동안 잘 지내었는가? 몸은 어떠신가?

김홍도 어서들 오시게. 나야 농사에 정을 붙이고 자연을 벗 삼아 지내고 있네만 한양은 어떠한가?

박유성 자네가 없는 한양은 예술과 외설猥褻의 경계가 모호해져갈 뿐이네.

이인문 이 사람 말은 단원의 자리가 그만큼 크다는 이야기일세.

김홍도 나도 자네들이 늘 궁금하였다네. 이럴 게 아니라 내 감춰두었던 귀한 술 한 턱 낼 터이니 함께 마시며 한양 이야기나 좀 들려주시게.

오랜만에 조촐한 술상을 마주하고 앉은 세 사람은 못다한 회포를 풀듯 많은 이야기를 나누었다.

박유성 그동안 조정에서는 많은 사람이 물고당하고 사사되었다네. 영의정 심환지가 갑자기 세상을 떠나고 대왕대비가 수렴청정을 거두면서 비로소 선왕의 뒤를 이은 순조 임금이 정치에 기대기 그데네. 임금께서 아비님의 뜻을 이어가지 않으시겠는가?

이인문 나도 그리 생각한다네. 이미 들어 알겠지만 규장각의 기능이 대폭 축소되

면서부터 자비대령화원에 대한 기대와 역할도 미미해져버렸다네. 하지만 화원의 자존심은 지켜가야 하지 않겠는가? 하여 자비대령화원들이 자네가 의당 돌아오기를 기다리고 있다네.

김홍도 그러나 나는 돌아갈 생각이 전혀 없네. 붓을 놓은 지도 일 년 반이나 지났을뿐더러 그동안 밖으로 떠돌다가 오랜만에 누리고 있는 이 소박한 삶을 결코 깨고 싶지 않다네.

자신의 입지에 대해 다소 강경한 생각을 내비친 김홍도는 고향으로 내려와 그린 그림 석 점을 보여주었다.

이인문 역시 한결같구먼. 과연 단원일세.

박유성 〈노승관람도〉 속에 돌아앉아 거친 파도를 바라보는 노승은 분명 자네일 테지. 속세를 등진 선인仙人의 모습이군.

김홍도 허허~ 자네의 그림 읽는 솜씨는 여전한 것 같네. 내가 저 거친 파도를 그린 사람이긴 하나 나는 저 성난 물결이 활활 타오르는 불길로 보이기도 한다네.

이인문 이보게 단원! 모르겠는가? 자네가 있어야 할 곳은 이곳이 아니라 도화서일세. 당부하건대 몸속에 흐르는 뜨거운 불길을 피하려 하지 말게. 승하하신 선왕의 뜻도 헤아려야 하지 않겠는가? 자네는 조선 최고의 화원일세. 득의작이란 결국 마음을 얻는 것이 아닌가? 그 마음은 단원, 자네 혼자만의 마음이어서는 아니 되네. 후대에 많은 사람에게 기쁨을 주고 역사에 남

을 명작들이 우리 화원들에게서 만들어져야지 않겠는가? 그 뜻을 저버리지 말게. 부탁이네.

박유성 자네가 규장각에 다시 발을 딛는다면 나도 합류하겠네. 다시 한 번 우리의 자존심과 명성을 지키도록 하세.

몇 개월 후인 1804년 단옷날 김홍도는 규장각 자비대령화원으로 박유성과 함께 차정差定되었다는 단자單子를 받았다. 그것은 결원되는 자리에 발령을 내고 만약 결원이 없을 시엔 자리를 만들어서라도 근무케 하라는 하교였다.

속 붉은 단매화丹梅花를 그리다(1804)

규장각으로 다시 돌아온 김홍도는 감회가 새로운 듯 잠시 실눈을 뜨고 이 곳 저 곳을 찬찬히 둘러보았다. 처음 도화서에 등청하던 젊디젊은 날의 큰 꿈과 최고의 화원을 향한 부단한 노력들이 기억 속에서 주마등처럼 스쳐 지나 갔다. 창덕궁에서 〈군선도〉를 펼쳐보며 격려를 아끼지 않았던 선왕 정조의 따뜻한 미소가 아직도 가슴 아리게 남아 있고 풍속화를 한 장 한 장 넘기며 그림에 담긴 해학과 풍자를 예리하게 잡아내던 주군의 호기심 가득했던 눈빛과 환한 웃음이 아직도 허공을 사르고 있는 것만 같았다. 은혜하고 손성하던 정조의 체취를 찾기 위해 대궐 구석구석을 그리움의 눈길로 되짚는 김홍도의 머리 위에도 세월이 내려앉아 하얗다.

육십의 나이에 규장각 자비대령화원으로 다시 돌아왔다. 그러나 대궐 안 사정은 이전과 달라져 있었다. 창덕궁 벽면에 그렸던 〈해상군선도〉만이 김홍도를 반기는 듯했다. '아~ 전하!' 그림을 보자 마치 주군을 대한 듯 코끝이 시렸고 자신도 모르게 허리를 굽혔다. 신선들의 표정을 하나하나 짚어가며 칭찬하시지 않았던가? 감회에 젖어 생전의 모습을 대한 듯 고개를 숙여 예를 갖추는 김홍도의 눈에서 뜨거운 눈물이 흘렀다. 지금이라도 주군께 못다 표현한 마음을 보이고 싶었다. 할 수 있는 재주라고는 그림뿐! 그래서 한결같은 붉디붉은 마음, 단심을 보여드리고 싶었다.

정조는 엄동설한에도 끝내 꽃을 피워내지만 그렇다고 향기를 팔지 않는 매화를 유난히 좋아했다. 고난이 닥친다 해서, 어려움이 예상된다고 해서 자리를 피하는 철새가 아니라 그 자리 그 땅에서 언제나 변함없이 꽃을 피워 올리는 인고忍苦를 아는 나무라는 것을 잘 알고 있기 때문이었다. 그러한 곧은 성정과 정치철학을 지녔던 주군을 향한 변치 않는 마음을 표현하고 싶었다. 혹독한 겨울일수록 매향은 더 진하다 하지 않는가. 김홍도는 붉은 단丹 글자로 매화 줄기를 형상화시켰고, 매화 가지에 겸손하게 앉은 꽃을 피워 본인의 본심을 그려내었다. 단이란 글자를 가로지르는 획은 뒷짐을 진 듯 나뭇가지를 그럴싸하게 뒤로 돌리고 방점을 찍듯 단구丹邱라는 호를 적었다. 지금까지 그린 매화 중 단연 최고의 단매화가 그려졌다.

김홍도의 붓질은 묵묵히 수행하는 신하의 도리였고 소리 없이 삼베옷을 적시는 보슬비 같았다. 이 그림 하나로 속마음까지 다 드러낸 것 같아 겸연쩍기도 하였으나 우연히 득의한 것 같아 스스로 흡족해하며 김홍도는 그림 속

[그림 4-5] 김홍도, 〈단매도(丹梅圖)〉, 지본담채, 22.3×17.6cm, 1804 겨울, 개인 소장

찬 서리에 맞서 꽃을 피워내는 매화나무에 주군을 향한 마음인, 붉은 단(丹) 자를 형상화하여 그린 단매도. 그림 밖으로 매화 향기가 배어나는 것 같다. 고향에 내려가 논밭을 일구며 마음을 비우고 살다가 자비대령화원으로 복귀하여 그린 그림. 그래서인지 농부로서 여유롭게 지내고 있다는 권농지가(勸農之暇) 백문방인 도장을 찍었다. 210여 년이 흐른 지금, 멍울 진 꽃망울에 손길을 더하면 금방이라도 터뜨릴 것 같아 두 손을 꽉 잡아본다.

매화를 쓰다듬어보았다. 나만의 약속, 나만의 기억, 나만의 성은, 나만의 충심
이 담겨 있는 이 그림을 수백 년이 흐른 후에라도 단원의 마음이었다고 읽어
줄 이가 니다났게 쓰다듬는 손길은 지신을 이루만지는 손길이기도 히었다.
시간을 초월한 듯 내내 매화 향기가 더욱 짙어지고 있었다. 그 암향(暗香)이 유
난히 매운 것을 보니 그해 겨울 추위는 더 혹독했나보다.

그림에서 누룩 냄새가 난다 (1804.12.20)

1804년 또 한 해가 저물어갔고 정조가 승하한 지 사 년이 흘렀다. 김홍도는 갑자년 원대했던 꿈도, 그 꿈을 평생 함께하자던 주군도 없는 궁궐에 남아 있는 것이 큰 불충인 것 같아 견딜 수가 없었다. 그리고 그를 더욱 힘들게 하는 것은 자신의 의지대로 추진할 수 있는 것이 하나도 없다는 것이었다. 온 마음을 지배하였던 주군이 떠난 길은 황량하기만 했고 홀로 걷는 황혼의 그림자는 날이 갈수록 길게 드리워졌다. 하루하루 마음에 쌓이는 그늘만큼 자라는 외로움도 커져갔다. 이제는 익숙해질 법도 한데 눈물조차 위로가 되지 못하는 날들이 늘어가듯 자리에 눕는 횟수도 많아지면서 못난 사람처럼 몸은 쇠약해졌다.

더욱이 10월 내내 자비대령화원과 금동등^{今冬等} 녹취재 시험을 수차례 치르는 과정에서 동료들뿐 아니라 까마득한 후배들하고도 실력을 겨뤄야 하는 치욕을 겪어야 했다. 시험장에서 내어주는 주제에 따라 그림을 완성하면 순위가 매겨지곤 했다. 그럴 때마다 조선 최고 화원으로 인정받으며 지켜졌던 자존심마저 무너져내리곤 했다. 화원의 길이 평생 업이며 낙일 줄 알고 살았는데 감상 대상으로 여기는 느낌을 떨칠 수 없었다.

근래 들어 기꺼이 할 수 있는 일이라곤 동갑내기 이인문과 박유성의 서묵재瑞墨齋를 찾는 것이었다. 평소 막역한 사이였으나 회갑 즈음에 이르러 더욱 가깝게 의지하며 옛정을 나누기도 하고 거문고를 타며 흥을 이어가곤 했다.

이인문 단원! 초야에 묻혀 살기 원하였던 그대를 설득해 이 험한 자갈밭에 발을 디디게 하였으니 내 참으로 면목 없네.

박유성 단원이 규장각에 합류만 해주면 다 제자리로 돌아갈 줄 알았던 일 아닌 가! 세월이 인재를 외면하고 있음을 깨닫지 못하고 화원의 영화가 다시 찾아올 것이라 믿었던 우리 탓이네. 정말 미안하네.

김홍도 어찌 그것이 자네들 탓이겠는가! 예술을 기이하게 여기는 벼슬아치들이 문제인 것이지. 우린 그동안 홍복을 누릴 만큼 누려오지 않았는가?

이인문 맞는 말이네. 우린 애초에 배부른 예술가는 아니었지.

박유성 하지만 천년만년 권세를 손에 쥐고 흔들려 하던 모리배들도 하나둘 사라 져가고 있으니 조금만 더 기다려보세.

이인문 기대가 크면 실망도 크다는 말이 있지 않는가?

김홍도 자, 그러지 말고 우리 오늘만은 다 잊은 채 옛사람 하지장賀知章처럼 술이나 한잔하세.

이인문 하지장이라면 두보의 「음중팔선가飮中八仙歌」에 나오는 그 지장 말하는가. 단원?

김홍도 그러하다네. 십여 년 전에 청장관靑莊館 이덕무가 〈음중팔선도〉를 보며 지 었다는 서문에 얽힌 이야기가 문득 생각나는군. 「음중팔선가」에 나오는 그림 속 여덟 사람을 하나하나 나열하였다지. 당나라 명망 있는 사대부 출 신이있음에도 배를 만나지 못해 울분을 술로 달랬다는 그들 얘기를 꺼내 며 인재 등용의 중요성을 역설하지 않았는가?

박유성 하하~ 그때 그 서문을 읽어본 선왕 정조께서 하급관리인 검서관들을 불

러 모아 서문에 대한 시를 지어 올리게 하고 우등 장원을 뽑았는데 장원으로 뽑혔던 시가 술로 불우한 심정을 달래는 시문이었다지.

이인문 인재 등용이라……. 어쩌면 선왕께서 단원을 오랫동안 곁에 두고 예원의 정치를 펼치고자 했던 것과 상통한 일 아니었겠는가?

두보는 술 취한 여덟 벗이자 기인들을 대상으로 「음중팔선가」를 지었다. 그중 가장 아끼는 술친구는 이백李白이었다. 술 한 말에 시 백 편을 짓고 장안 거리 술집에서 잠을 자는 이백의 호방한 기질을 부러워했다.

한번은 당나라 현종玄宗이 백련지白蓮池에서 뱃놀이를 하며 이백으로 하여금 시를 짓게 하였으나 이미 주태백이 되어 배에 오르기는커녕 스스로를 주선酒仙이라 부르고 호기를 부리며 시를 짓지 않았다.

지장知章은 늘 대취한 채 말에 올라 배 흔들리듯 휘청거리다가 우물에 떨어져서도 그대로 잠이 들곤 했다. 여양汝陽은 말술을 마신 후여야만 조정에 나아갔다. 어쩌다 길에서 누룩 냄새 나는 수레라도 마주치게 되면 체면도 잊고 군침을 흘리며 입맛을 다셨다. 뿐만 아니라 술이 빈약한 고을로 벼슬자리를 옮기게 되면 크게 한탄을 했으니 애주가 기질이 도를 넘었다. 초수焦遂는 말더듬이었다. 그러나 술 다섯 말만 입에 들어가면 스스로 탁자 위로 올라가 "천하는 주유할 만하고 즐거움으로 가득하다"면서 고상한 이야기와 뛰어난 말솜씨로 주위 사람들을 놀라게 하였다. 초수의 얼어붙은 입을 녹이는 불길은 오로지 술이었다. 장욱張旭은 술 석 잔을 마셔야만 왕공들 앞에서 머리카락을 휘두르며 초서로 일필휘지하였다. 그 필체는 마치 구름 같고 연기가 솟아오르

는 것 같았다.

좌상은 날마다 유흥비로 만 전을 썼는데 큰 고래가 백천百川의 물을 통째로 들이마시듯 술을 털어 넣었고 술잔을 들면 청주만 마시지 탁주는 마시지 않았다. 종지宗之는 수려한 미소년이었는데 술잔을 들고 티 없이 맑은 눈동자로 푸른 하늘을 응시하면 그 맑고 깨끗함에 옥나무가 바람에 흔들리는 것 같았다. 소진蘇晉은 부처님 앞에서 오래 기도를 하다가도 술이 생각나면 참지 못하고 참선하러 간다는 핑계를 왕왕 즐겨 사용하였다.

여덟 취사醉士들이 누리는 기지機智도 부럽지만 그들이 사는 방식과 취하는 행동은 신선들과 다름없었다. 또한 예술가와 술은 결코 떼어놓을 수 없는 불가분의 관계였기에 마음의 경계를 풀어야겠다 싶으면 돌아볼 필요도 없이 구수하고 찰진 누룩 냄새를 앞세우면 그만이었다. 아무리 역사에 남을 위인이며 호인이라 해도 누룩 익는 냄새를 비켜 가질 못하였으니 권커니 잣커니 잔배가 돌기 시작하면 얼굴에는 미소가 짙어졌다. 심미안의 바다에 시詩꽃들이 피어났다.

세 사람은 오랜만에 두보의 여덟 주선에 얽힌 이야기로 시름을 날려버렸다. 때는 동지를 지나 추운 겨울이었지만 김홍도는 하지장처럼 차가운 곡주를 거침없이 들이켰다. 그동안 참고 지내던 술이 아니던가.

백세상 단원! 오늘따라 너무 괴음이네.

김홍도 아닐세. 괜찮으이. 나도 하지장처럼 취하고 취해 우물에 빠져 취중오수醉中午睡나 즐겼으면 좋겠네.

박유성 아닐세. 하지장처럼 말 타고 집에 가려 하지 말고. 여기서 밤새워 술이나
마시는 것이 좋겠네. 오늘 서묵재 주인은 자네로 하세.

김홍도 그럼 그리할까? 내 오늘은 양껏 취해서 그림이나 그리며 신세 좀 져야겠
네. 붓과 종이를 준비해주시게.

김홍도는 술기운을 펄펄 날리며 말 위에 올라탄 하지장의 모습을 갈필渴筆
로 간략하고 빠르게 그려나가기 시작하였다. 한 호흡 유려한 손동작으로 선
을 그어나가다가는 잠시 멈추고, 다시 응시하듯 점을 찍어 간격을 띄우자 인
물들의 윤곽이 하나둘 살아났다. 이윽고 옅은 홍색으로 이목구비를 묘사하자
술에 취하기는 주인이나 시중드는 이나 다름없어 보였다. 말의 갈기를 툭툭
치더니 말발굽을 진묵으로 짙게 걷어내었다. '한 번 휘두르면 참된 모습'이란
구절처럼 취해서 이 정도 그리는 것인지 취해야 이 정도 그리는 것인지 그 경
지는 신의 뜻 같았다.

술기운이 오른 김홍도가 말술로 인사 불성이 된 하지장을 끄집어내 "나도 취
하기는 했으나 이 정도는 아니다"라며 스스로를 위로하듯 화제를 써내려갔다.

술 취한 하지장의 말 탄 모습이 배를 탄 듯하구나.
눈앞이 몽롱해 우물에 빠져도 그냥 잠이 들었네.
갑자년 동지 후 납일에 서묵재에서 단구 그리다.

얼마나 호쾌하게 썼는지 글씨도 그림의 일부가 되었다. 그렇게 〈지장기마

도^{知章騎馬圖}〉가 완성되었다.

 그림을 한없이 바라보던 이인문은 술동이 지고 가는 하인을 불러내 막사발 들이밀며 '술 한 잔 채워주게'라고 말을 건네면 잔이 넘치도록 가득 따라줄 것만 같다며 강평을 늘어놓았다. 이에 박유성은 대취한 주인이 말에서 떨어질까 하지장의 손으로 말안장을 잡게 하고 간신히 상체를 세워주느라 애쓰는 하인의 모습이 흥미롭고 세우면 자꾸 앞으로 고꾸라지니 아예 상체를 부여잡고 집까지 가야 할 형편이라며 흥을 이어갔다.

[그림 4-6] 김홍도, 〈지장기마도(知章騎馬圖)〉, 견본담채, 35.9×25.8cm, 1804, 국립중앙박물관

술에 취한 주인이 말에서 떨어질까봐 걱정이 되어 애를 쓰고 있는 하인의 모습이 애처롭다.

햇빛 가리개 부채를 들고 있는 다른 하인의 모습으로 보아 어스름 해 지기도 전에 벌써 술이 떡이 되어 집으로 돌아가고 있다. 술 취한 얼굴이나마 볕에 그을릴까 햇빛을 가리고 있는 시종의 옆으로 술동이 메고 뒤따르는 하인의 모습이 튼실해 보인다. 아직도 술이 모자랄 터이니 술동이에 꽉 채워 가라 주인장의 당부가 있었던 것 같다.

말의 눈빛을 보면 술 취한 주인장을 한두 번 태워본 게 아니지만 그래도 한껏 염려스러워하는 눈치다. 더욱이 말발굽을 진묵으로 처리하여 주인이 흔들리지 않게 발에 힘을 주고 있다. 필묵의 농담으로 동물의 생각까지 담아내다니 놀라울 따름이다. 단원이 사용하였던 취화사醉畵士·첩취옹輒醉翁이란 호를 아무나 쓰면 안 되는 이유이기도 하다.

이인문과 박유성은 그림에서 시선을 뗄 수 없었다. 술기운으로 술 취한 신선을 그리다 술마저 그려 넣어 그림에서는 진한 누룩 냄새가 나는 것 같았다. 배경처리 없이 갈필로 그려진 단순한 필선에서 뿜어내는 문기文氣는 달관하지 않으면 그릴 수 없는 경지였다. 단원의 눈동자에 하지장이 잠든 우물의 그림자가 비치는 것 같았다.

박유성 하지장을 한 필에 그려내다니 필선筆仙이 따로 없네.

이인문 그림에서 누룩 냄새가 나는구면. 이는 필시 명작이네. 술 취해 우물에 빠져서도 잠을 청할 사람은 다름 아닌 단원 자네로군.

김홍도 정말 그리 보이는가? 말 위에서 취기 오름을 행복해하는 사람으로 나를 지목해주니 고마울 따름이네. 혹시 아나? 하지장처럼 술에 취해 우물에

빠져 잠들면 주군께서 날 찾아주실는지…….

박유성 자네는 임금의 총애를 한 몸에 받았으니 그럴 만도 하지.

김홍도 나를 이해해주는 자네들이 있어 정말 고맙네!

동갑내기 삼인방이 회갑 모임을 갖다(1805.정월)

예순한 살, 어느덧 회갑^{回甲}을 맞았다. 을축생^{乙丑生} 동갑내기 김홍도·이인문
·박유성이 서묵재에 모였다. 돌이켜보니 평생 그림만 그렸다. 참다운 스승을
만났고 어진 성군도 섬겼다. 육십갑자 한 바퀴 도는 동안 화원으로서 같은 길
을 함께 걸어왔다는 감회가 가슴 벅찼다. 절친의 조건이 무언가? 입기 너무
편하기보다 마음이 맞아야 하고 의기가 같아야 한다. 기교에 마음 빼앗기기
보다는 단순한 교유부터 우선되어야 한다.

박유성 세월이 유수로다. 벌써 회갑이라니…….

이인문 이를 말인가! 시와 그림에 빠져 산 긴긴 세월을 어찌 몇 마디 말로 대신할
수 있겠는가? 그 오랜 감회를 오늘 함께 붓을 들어 지정^{至情}을 나누는 것이
어떠한가?

박유성 옳거니. 오늘 아무리 내취한들 내공 있는 필력의 새삼스러움은 이상할 것
이 없지 않겠는가? 얼마 전에 단원 자네가 음주팔선 중 하나인 하지장을
그려 증명해 보였던 일이 내내 머리에서 떠나지 않았다네.

김홍도 오늘 고송유수관이 먼저 그림을 논하셨으니 붓에 먹을 적셔 우연한 득의
　　　를 하심이 어떠한가? 소나무 청청한 계곡과 어울려 한가로이 술을 마시거
　　　나 차를 나누는 모습하면 유수관도인 아니신가? 산수화에 관한 한 아무리
　　　써도 줄어들지 않는 보물단지를 차고 있으니 우리는 옆에서 그 풍류를 술
　　　안주로 삼아 취해보겠네.

이인문 화원의 자질과 능력을 굳이 재물에 비유한다면 화수분 단지는 단원 것이
　　　가장 크고 단단할 것이네. 그러니 제시題詩는 단원이 달았으면 하네.

김홍도 내 두 벗들의 화필과 그림에 취해 화제나 제대로 쓸 수 있을지 모르겠네.
　　　성의를 다할 터이니 엉망이 되더라도 흉보지 마시게나.

　절친 중의 절친인 동갑내기 삼인방이 서로의 회갑을 기념이라도 하듯 정
월에 만나 '한 벗이 그림을 그리고 그 벗을 닮은 또 다른 벗이 화제를 삼는다'
는 사실은 자못 세인들의 부러움을 사고도 남을 일이었다.

박유성 취하는 것도 때가 맞아야 아름다운 법! 분粉 냄새에 취하다보면 속살을 탐
　　　하게 되고 꽃향기에 취하다보면 나비처럼 떠돌게 마련이지. 이제 나이깨
　　　나 먹어 꽃이나 분 향기에 취해 도를 넘게 되면 추해지지만 술에 취하면
　　　시흥이 절로 날 뿐이니 우리에게는 누룩 냄새가 제격이 아니겠는가?

이인문 취하는 것도 순서가 있다는 말로 들리는구면. 만 송이 꽃도 술에 먼저 취
　　　하면 한 송이 꽃으로 보일 수 있으니 자연 꽃향기에 먼저 취하고 술에 나
　　　중 취해도 늦지 않을 듯싶으이.

김홍도 꽃향기에 취하거나 술에 취하거나 취하기는 마찬가진데 뭘 그리 복잡한가?
장자의 나비든 나비의 장자든, 장자는 장자고 나비는 나비 아닌가?

그들의 대화는 화제에 자주 나오는 장자의 일 $^{\text{逸}}$ 철학에 도달해 있었다. '인생이란 장자의 춘몽과 다를 바 없다'며 술잔을 더 높이 드는 삼인방에게서 진한 묵향이 번졌다. 인생의 마지막 부분에 이르러서야 그 맛이 더해지는 게 장자의 도 $^{\text{道}}$ 라면 평생을 화원으로 살아온 이들 인생의 마지막 부분은 날이 갈수록 깊어지고 향기로워진 묵향의 도 $^{\text{道}}$ 가 아닐까? 어느 정도 취기가 오르자 이인문은 화선지와 마주앉았다.

이미 구상해놓은 듯 먹물을 툭툭 치며 지나간 자리에는 어느새 가파른 절벽이 생기고 흰 여백에는 계곡물이 소리 내어 넘쳐나고 리듬을 타며 이어지는 경쾌한 붓놀림 뒤로 소나무 등걸이 휘어져 갈지자로 뻗어나갔다. 취한 듯 기이한 소나무에 커다란 묵점을 찍어 운치를 더하더니 너럭바위 위로 두 노인을 불러들여 운을 띄웠다. 그러자 이상향의 자연 속에서 한가로이 담소를 나누는 두 노인이 그림에 담겼다.

이 그림을 감상하던 김홍도는 기가 막힌 소나무 포치를 보고는 절로 무릎쳤다. 오른쪽 소나무 등걸의 시작점이 왼쪽으로 늘어뜨린 가지 끝과 수평을 이루고 용이 길시사도 하늘에 올라가듯 하나가 나시 계곡물 소리를 듣는 형상이기 때문이었다. 늘어뜨린 가지의 꼬임과 뻗침을 절묘하게 묘사하였으며 더욱 탄성을 자아내는 것은 나무의 형태가 계곡바위 사이로 흐르는 물줄기를

닮아 있었다. 계곡을 보고 자란 나무라 그 계곡의 흐름을 따르다 그리된 것인지 알 수는 없지만 노송의 자태와 계곡의 흐름을 일치시킨 포치가 가히 압권이었다. 나무가 자연을 닮고자 그 형태를 이뤄내다니…… 오묘하였고 바위를 타고 도는 계곡물이 이루는 공간적 분모가 하나라면 나뭇가지가 만들어내는 공간적 분자도 하나로 분모와 분자의 일 대 일 균형이 맞추어져 그려졌다. 홍하면 답하는 박자가 딱 한 박자다. 종종 맞추며 흐르는 감각이 여리면서도 날카로웠다.

김홍도 마음에 드네. 자네들은 어떠신가? 여기 이 중턱 노송 아래 두 노인이 한가로이 담소를 즐기고 있으니 나는 이 그림을 〈송하한담도松下閑談圖〉라 부르고 싶네.

박유성 고송유수관이란 호가 달리 붙여졌겠는가? 아무나 흉내 낼 수 있는 것이 결코 아니지.

이인문 왜들 이러시나? 겨우 그림 한 점에 벗들의 과한 평이라니, 내가 지음知音복은 많은가 보네. 자! 이제 단원 자네가 화제를 달아주시게. 내 술 한잔 권하리다.

〈송하한담도〉와 마주 앉아 그림을 음미하듯 천천히 잔을 비운 김홍도가 입가에 살며시 미소를 짓더니 먹을 적셨다.

중년에 이르러 자못 불법佛法을 좋아하여 늘그막 사는 집을 남산 기슭에 잡았

네. 발걸음 멈추고 물이 휘돌아 지나간 곳에 앉아서 구름이 몰려가는 곳을 바라보네. 저절로 시흥이 일어도 늘 혼자이니 빼어난 경치 그저 나만 알 뿐인데 뜻밖에 늙은 나무꾼을 만나 이야기하고 웃느라 돌아갈 줄 모르네. 을축년 정월에 도인 이인문과 단구 김홍도가 서묵재에서 글을 쓰고 그림 그려 육일당 주인에게 드리다.

이인문이 거침없는 필치로 운을 띄웠다면 김홍도는 왕유王維의 시를 빌려 화답하였다. 김홍도가 쓴 제시는 중국 당나라 왕유가 지은 「종남별업終南別業」에서 인용한 것으로 당시 선비들은 속세에서 벗어나 초가삼간 터를 삼아 아호雅號를 짓고 은일하게 살아가는 것을 이상향으로 생각하였다. '발길 다다른 곳에 샘물 하나 겨우 지닌 깊은 산 속에 구름이 피어나고 시흥이 일어날 때 늘 그랬던 것처럼 혼자여도 좋지만, 승경을 나눌 이 없어 호젓했던 마음을 달래줄 늙은 나무꾼 한 사람 가끔 만나면 족하다'는 왕유의 시처럼 은일하게 살고 싶었던 것이다.

노송 아래 너럭바위 위에 앉아 담소를 나누고 있는 두 노인은 누구일까? 상대에 대한 존중을 생각해본다면 위에 있는 노인이 김홍도이고 아래 있는 노인이 이인문일 것이다. 두 사람의 절묘하면서 기막힌 시선처리가 이 그림

[그림 4-7] 이인문, 〈송하한담도(松下閒談圖)〉, 지본담채, 31.6×109.5cm, 1805, 국립중앙박물관

소나무와 계곡의 포치가 압권인 그림에서는 우연히 만난 두 노인이 너럭바위 위에서 이야기 나누며 웃느라 돌아갈 줄 모르고 있다. 그 모습이 질그릇같이 편안하다.

의 완성도를 더해주며 그림 속 상대가 누군지 알게 한다. 흐르는 계곡물을 바라보는 노인은 유수관 이인문을 닮고 싶어 했던 김홍도일 것이고, 고개 들어 소나무를 바라보는 이는 김홍도의 선풍을 닮고 싶어 했던 이인문일 터였다.

김홍도 화제를 적고 보니 도인이 그린 노송에는 성스런 기운이 흐르는데 화제가 술기운 탓에 몹시도 날리었네그려.

이인문 사람과 나무는 닮은 점이 참 많지 않나? 땅을 딛고 하늘을 향해 서 있는 품새를 보니 사람이나 나무나 지혜롭기는 마찬가지라 생각이 드네.

김홍도 노송의 그림자가 계곡물에 비치는군. 절묘한 구성이야! 그렇지 아니한가?

이인문 하여간 단원의 시선은 피해 갈 수 없구먼.

김홍도 내 항상 자네의 활달하고 거침없는 이런 필치가 부러웠다네. 붓질 한 번에 계곡물 소리가 터지고 꺾이는가 하면 잠시 머물다 지나가는 붓 자국에 늙은 소나무 등걸이 나이 더하는 것을 보면 신기할 따름이지.

박유성 소나무가 겸손의 미덕이 있는 모양을 갖추려면 일정 세월 흘러야 하지 않겠는가?

이인문 수령이 이백오십 년이 지나야 가지를 아래로 늘어뜨릴 수 있는 자격이 주어지는데 이때 이르러야 비로소 겸손의 미덕을 몸에 지닐 수 있다고 하네. 오랜 세월을 견디며 만들어진 나이테만이 가지를 땅에 가깝게 하고 지탱할 힘이 생기는 것이지. 늘어진 가지를 누가 추어올리려 해도 늘 아래로 향하고 솔가지로 갓을 만들어 하심下心을 키우며 자연에 순응하는 모습이 되는 것 아니겠는가?

김홍도 그런 이치를 안다고 해서 화폭 위로 옮겨질 수 있는 것은 아니네. 하늘이 낸
 천재는 붓을 가리지 않고 명필을 뽑아낸다는 말이 맞지 않겠는가.

이인문 모든 회화에 달통한 단원께서 그리 말하면 졸작도 명작이 될 터. 이처럼
 그림에 대한 평이 후한 것을 보니 자네 아직 술이 부족하지 싶네.

김홍도 아닐세. 고송유수관 도인의 그림을 내 평생 가까이하면서 느꼈던 감동을
 뒤늦게 사실로 이야기했을 뿐이네.

벗에게 화답하다(1805)

 서묵재에 모여 갑년의 의미를 다지는 모임을 가졌던 지난 정월 늦은 밤, 기
분 좋게 대취한 채 그림도 그리고 시를 짓고 우정도 나누며 다음 만남까지 기
약하였으니 더 이상 바랄 게 없었다. 그날의 흥이 채 가시지 않았는지 김홍도
는 간간이 흡족한 미소를 띠며 물에 비친 자신의 얼굴을 바라보았다. 귀밑머
리가 어느새 희끗희끗 성성하다. 요즘 들어 부쩍 몸도 성치 않아 자리보전할
때도 많아졌다. 그러다보니 그간 쌓아온 화원으로서의 화려한 명성도 다 부
질없다는 생각이 들기도 하였지만 붓 한 자루 들고 주유하듯 평생 그림과 함
께한 세월이 그리 비좁지는 않았다.

 임금 가까이에서 어진화가로 영화를 누렸고 백성의 삶을 그리는 풍속화로
임금의 사랑을 받았으며 산수화·인물화 등등 그동안 섭렵하지 않은 분야가
없었다. 그리고 가장 아끼는 벗 이인문은 오랫동안 곁에 있어주더니 함께 회

갑까지 맞았다. 그는 늘 한결같은 마음을 주어서 고맙고 힘이 되어주는 귀한 존재였다. 여기에 생각이 머문 김홍도는 술이 미처 깨기도 전 벌써 그 벗이 그리워 붓을 들었다.

김홍도는 한가로운 붓질로 남산을 그려 배경으로 삼고 너럭바위에 그 벗을 불러들였다. 지난 밤 이인문이 그리하였던 것처럼…….

남산을 배경으로 야트막한 산 위에 두 노인이 담소하듯 앉아 있다. 단원은 평생 의지하였던 벗 이인문의 등 뒤로 남산을 그려 넣고 그보다 조금 낮은 곳

[그림 4-8] 김홍도, 〈남산한담도(南山閑談圖)〉, 지본담채, 42×29.4cm, 1805, 개인 소장

담박하면서 감성적인 필치로 그린 한담도. 김홍도는 이인문이 그린 〈송하한담도〉에 적었던 왕유의 시를 다시 적으며 스스로를 늙은이라 일컬었다.

에 본인을 그려 넣었다. 평소 산처럼 든든하게 의지하던 벗에 대한 존중까지
담았다. 비록 머리카락은 빠져 이마를 드러내고 수염이 성성하게 늘어진 두
노인이지만 마주 앉아 있는 것만으로도 행복하고 나누는 담소에도 정이 가득
했다. 두 노인의 위치와 시선처리는 며칠 전 그렸던 〈송하한담도〉에서 김홍
도를 배려하였던 이인문의 우정에 단원이 화답한 것이었다. 사생을 마친 단
원은 지난번 〈송하한담도〉에 화제로 썼던 왕유의 시를 다시 적어보았다. 내
가 왕유의 시를 썼으니 함께 어울렸던 자리는 이백과 왕유가 같이 노닐던 아
회와 다를 바 없었다.

　진정한 화원의 자존심은 옆 사람을 따르지 않는다고 하지만 서로 위치
만 바뀌었을 뿐 마음 씀씀이는 한결같았고 그들은 붓끝을 통해 서로의 마음
을 전할 줄 아는 진정한 예술가들이었다. 어느 날 문득 참된 벗이 그리워지면
이 그림으로 위안을 삼을 수 있겠구나 생각하니 마음이 따뜻해졌다.

　여러 날이 지난 후 불쑥 이인문이 김홍도를 찾아왔다. 반가운 마음에 인사
를 나누기 무섭게 그에게 보이려 완성하였던 그림을 먼저 꺼내 들었다.

김홍도　이보시게. 고송유수관 도인! 이 그림 좀 평해주시게.

이인문　아니, 이 그림은? 낯익은 그림이긴 한데 붓질에서 속된 기운은 한 치도 찾
　　　아볼 수 없으니 신선들이 노니는 하늘과 산, 두 노인만 그려져 있어 담박
　　　한 분위기가 나를 사로잡는구려. 그런데 단원! 이 그림에 쓸쓸한 기운이
　　　운몽雲夢처럼 흐르는 것은 어찌 된 일인가? 혹 그간 내가 모르는 무슨 일이
　　　있었는가?

김홍도 하하~ 그런 말 하지 말고 이 그림의 제목이나 달아주시게나.

이인문 단원이 왕유의 시를 적었고 남산을 여기에 꺼내놓았으니 〈남산한담도南山閑談圖〉가 어떠신가? 단원이 남종화의 창시자 왕유를 좋아하는 것은 알았지만 연이어 화제로 다루는 것을 보니 나도 새롭구먼. 그럴 만한 연유라도 있는가?

김홍도 만약 말일세. 당나라 오도자 같은 천재화가가 수묵화를 창시하지 않았다면 오늘 같은 날에 마음 맞는 지음들이 서로의 마음을 어찌 표현할 수 있을까 생각 중이었다네.

이인문 듣고 보니 맞는 말일세. 하지만 당나라 중기에 이르러 사실주의적 서역 화풍이 들어오면서 그림의 소재가 바뀌지 않았는가? 다시 말해 회화 기법에서 창작이 허용되지 않았던 궁중 귀족회화에서 자연산수를 웅장하게 그려내는 새로운 화풍으로 변하게 된 것이지.

김홍도 그렇다네. 남북조 시대에 산수화가 자리를 잡는 데는 북종화의 시조인 이사훈과 남종화의 시조 왕유의 영향이 절대적이었지. 이사훈은 귀족화가이면서도 청록산수를 그렸고 시문을 겸비한 승려화가인 왕유는 수묵산수를 그려 주위로부터 호평을 받지 않았나.

이인문 호화스럽던 궁중생활이 궁핍해지고 교종보다 선종의 영향이 커지게 되자 사대부들 사이에는 세상과 동떨어져 은거하는 것이 유행처럼 번졌네. 그러다보니 자연스레 수묵산수를 그리며 소일하는 것을 최고로 여겼지 않겠나.

김홍도 그랬었지. 왕유는 실물이나 실경을 그대로 사생하기보다는 내면에서 우러나오는 흥취대로 그려야 화원의 개성이 제대로 드러날 수 있다 보았지. 왕

유를 중국 문인화의 시조라 불리는 연유도 여기에 있다고 생각된다네.

두 사람은 조선 도화서 최고의 전문 화원답게 회화의 흐름을 이해하는 역사관까지 꿰뚫고 있었다.

아들 연록! 보아라 (1805. 회갑)

1805년 정월 22일은 김홍도 회갑일이었다. 이날은 일가친척들이 모여 정감 있는 예를 갖추고 축하인사를 나누어야 마땅하지만 자비대령화원으로 홀로 한양에서 생활하던 김홍도는 가족과 함께하지 못하였다. 딱히 회갑날이라 해서 감격스럽다거나 경사라고 생각해본 적이 없던 김홍도는 이제 세상과 하직한다 하여도 여한이 없었다.

다만 눈에 밟히는 것은 열네 살 난 아들 연록이었다. 그 당시 고질병을 앓고 있던 김홍도는 미래를 장담할 수 없었다. 하루바삐 몸을 추스르고 병석에서 일어나 연록에게 글과 그림도 가르쳐주고 자신의 경험을 들려주고 싶었다. 하지만 마음만 앞설 뿐 정신은 아득해지고 속만 타들어갔다.

이른 새벽, 잠이 깬 김홍도는 청아하고 다소 서늘한 새벽공기에 몸이 가벼워진 듯 들창을 열고 조용히 명상에 잠겼다. 그러고는 붓을 들어 왕탁王鐸, 1592~1652의 편짓글을 맑은 정신으로 정갈하게 써내려갔다.

가족의 아름다움은 한데 어울려 미음이라도 함께 나눠 먹는 데 있다는 것

을 모를 리 없는 김홍도였다. 아들 연록에게 아비 노릇을 제대로 못 하는 미안한 처지를 직접 전하지 못하고 우연히 왕탁의 시를 빌려 우회하여 적어 보냈다. 서당에서 한참 글을 배울 열네 살 연록이 이 편지를 이해할 수 있을지는 모르나 훗날 아비의 마음만큼은 전해주고 싶었던 것이다.

내심 그림과 함께 글을 써 보내는 방법도 생각해보았으나 그림은 생략한 채 굳이 글만 써서 보낸 이유가 있었다. 그것은 그림을 업으로 살아가는 중인의 삶이 얼마나 고단한지를 잘 알기 때문이었다. 글공부를 열심히 해 진사시험에라도 급제하기를 바라는 무언의 믿음

[그림 4-9], [그림 4-10] 김홍도, 《단원유묵첩》 중 왕탁의 편지 부분, 종이에 먹, 29.0×19.5cm, 1805, 국립중앙박물관

김홍도가 아들 연록에게 회갑날 보낸 편지로 짐작된다. 왕탁의 간찰을 임모해 본인의 처지와 심정을 대신했다. "지금 한양은 시끌벅적하니 옛날 조용할 때만 못하다. 그러나 뜻밖의 놀라운 일들을 어찌 말로 다할 수 있겠느냐? ……벼슬살이에 놀라운 일들은 예로부터 그랬다. 나이 들면 석노인(石老人)일지라도 고질병에 걸리면 고열로 피로워하고 옷이 고약으로 검게 얼룩이 지니 이 또한 딱한 일이다."

이 깊숙이 담겨 있었던 것이다. 최고 화원 김홍도 또한 한 아들의 아버지였으니, 그 마음 또한 남과 다르지 않았다.

어떠한 글과 말로 애써 아버지의 입장을 표현하지 않아도 자신이 살아온 일생에 가장 부합되는 편지가 왕탁의 편지였다. 편짓글로 표현된 말들은 구차

하지 않게 자신의 처지를 나타내주고 있었다. 그래서 버젓이 자신의 속마음을 털어놓을 수가 있었고 한 치 비켜 옛 성인의 이름으로 부모의 마음을 표현한 것이다. '아들아, 미안하다'라 직접 말하지는 않았지만 그의 부정은 더욱 뜨겁고 인간적 품위가 살아 있었다. 왕탁의 편지를 통해 하고 싶었던 단원의 마음은 이랬을 것이다.

　　을축년 정월 스무이틀날! 아들 연록 보아라.

　　오늘은 내가 세상에 난 지 갑년 생일을 맞았다. 의당 이런 날은 가족들이 한 자리에 모여 정감을 나누어야 되겠지만 여의치 않구나. 다만 짧은 글로써 애비 마음을 대신하고자 한다. 비록 도화서 화원이란 신분이었지만 임금의 총애를 받아 세상을 주유하듯 살아온 날들을 어찌 은밀한 몇 마디 말로써 다 이야기할 수 있겠느냐? 너도 나중에 차츰 알아가게 될 것이다. 지금 내 처지는 고질병에 겨워 몸은 지쳐가고 고약이 옷에 묻어 흉하구나. 내 말년이 어찌 이리되었는지…… 하물며 화원으로서는 한 세월을 풍유하였다고 하나 집안의 아비로서는 그러질 못하였기에 애달프다.

　　어느덧 회갑을 맞았건만 미안한 애비의 마음에 견주어 네게 해줄 수 있는 것이 없어 더 죄스럽구나. 그나마 대신 왕탁의 간찰을 임모해서 보낸다. 미안한 마음으로 회갑날 아침에 우연히 적어 연록에게 보낸다.

단정하게 써내려간 필체 속에는 많은 사랑이 깃들어 있었다. 아버지의 진실한 마음이 담긴 편지를 받은 연록은 편지를 힘주어 가슴에 품었다. '우연

히'라는 말이 가지고 있는 뜻은 깊고도 멀다. '우연히'란 말을 쓰고자 하면 무아無我에 도달하듯 실로 우연해야만 한다. 이해하고 있다 말하기도 우연하고, 이 말이 쓰여야 할 곳도 우연해야 하고, 아는 때를 안다 말하기도 우연해야만 한다.

왕탁의 편지가 마치 단원의 처지를 헤아리고 쓴 듯싶은 것처럼, 아니면 백오십 년 전에 이미 오늘을 예견하고 써놓은 듯한 왕탁의 간찰을 마침 김홍도가 우연하게 떠올려 득의하듯 써내려간 것이었다. '득의작은 우연히 얻어진다'는 그동안의 믿음과 신념을 보여주기라도 하듯 김홍도와 왕탁의 인연이 참으로 묘하기만 하다.

누가 내 흥취를 망치려 하느냐?(1805)

하루도 멈추지 않는 삭막한 당파 싸움 속에서 정조가 버틸 수 있는 유일한 통로 중 하나는 예술과 노니는 즐거움이었다. 규장각 내 자비대령화원을 별도 운영하면서 특별히 김홍도를 곁에 두어 그를 통해 그림을 틈틈이 익히고 감상하면서 지낸 이유이기도 하였다. 예인군주 정조가 인정한 화원은 그 누구도 아닌 김홍도였으니 권문세가들 또한 단원에 심취한 것은 당연한 일이었다.

남주헌南周獻, 1769~1821은 당시 수많은 서화를 수집하였던 소장가이며 감식가로 이름 높았던 남공철南公轍의 종손從孫이었다. 그러나 남공철과 남주헌의 나이

차이는 아홉 살에 불과하였다. 남주헌은 조부 밑에서 이름난 글씨와 그림들을 직접 접하며 서화들을 품평하고 감상하는 순서를 익히고 진위를 감별하는 기법 등을 배웠다. 이를 체계적으로 터득할 수 있는 혜안을 넓혔으니, 커다란 행운이라고 할 수 있었다.

나아가 중국은 물론 조선회화의 역사까지 줄줄이 암기하는 영민함까지 갖추고 있다보니 어느덧 전문가의 안목을 가질 수 있었다. 남주헌은 과거 시험을 통과하고 나면 가장 먼저 이름 있는 화원들과 교유의 폭을 넓히고 그림과 글씨를 감상하는 여유로운 삶을 보내고 싶었다. 조부를 닮고자 했던 것처럼 특히 김홍도가 그린 풍속화에 깊이 빠져 있었고 어떻게 붓끝만으로 사람들의 표정과 정취를 생생하게 그려낼 수 있는지, 기회가 생기면 꼭 만나보고 싶었다. 이후 1798년 사마시司馬試에 합격한 남주헌은 외직수령으로 나가 있을 때 비로소 김홍도를 찾아뵈었다. 이때 나이 서른다섯이었다.

남주헌 남주헌이라 합니다. 조부께서 소장하고 계시는 현감의 여러 그림을 볼 때
　　　마다 늘 뵙고 싶었는데 오늘에야 인사드리게 되어 영광입니다.
김홍도 나를 현감이라 하였소? 까마득한 옛날 벼슬아치를 기억하고 이처럼 찾아
　　　주니 고맙구려. 조부님의 존함이 어찌 되시는가?
남주헌 조부님 함자는 금릉金陵 남공철이옵니다. 항시 현감의 그림을 가까이하셨
　　　기에 어깨 너머로 세밉 많은 그림을 볼 수 있었습니다.

김홍도는 이름을 듣고 내심 놀랐다. 남공철의 부친은 정조의 사부였다. 그

음보陰補로 세마를 제수받았고 산청과 임실의 현감을 지냈으며 『규장전운奎章
全韻』편찬에 참여해 정조의 극진한 우대를 받았다. 그뿐만 아니라 강세황·이
인문·박제가·신위 등과 함께 김홍도와 친밀하게 교유해오던 사이였다. 단원
보다 나이가 열다섯 살이나 아래였지만 문인화 그리는 실력도 상당하여 문인
화가로 불렸으며 문장가이자 정치가이기도 하였다. 특히 서화에 관한 해박한
지식과 식견으로 그림 보는 눈이 정확하고 그림 강평講評을 할 때 그의 열정을
따를 자가 없었다.

그런데 세월이 지나 지금 그 손자가 내 그림과의 인연을 얘기하며 찾아온
것이었다. 서른의 나이에 사마시에 합격해 지방 수령으로 있으면서 굳이 짬
을 내어 이렇게 찾아와준 마음이 기특하였다. 아무리 지방 수령이라도 공무
를 집행하는 수령 아닌가!

김홍도 허허~ 이런 것을 내리 인연이라 하였던가. 내 수령에 대한 예를 갖추어야
 하겠지만 우리 이렇게 만났으니 격의 없이 편히 대했으면 하네.

남주헌 제발 그리 대해주십시오. 그래야 저 또한 자주 찾아뵐 수 있을 것입니다.

김홍도 자네 조부의 그림에 대한 사랑과 열정은 조선에서 내로라하셨지. 서화의
 가치를 정하고 진위를 감정하는 식견은 당대 최고였기에 아마 따를 자가
 없을 것이야.

남주헌 그러해도 세상을 화폭에 직접 담아내는 어르신의 붓끝만 하겠습니까? 그
 림깨나 안다는 양반 댁에는 현감의 그림이 걸리지 않은 곳이 없다 합니다.
 어찌 그리 많은 그림을 그릴 수 있으셨는지요?

김홍도 어쩌겠나? 그림 그리기 좋아하는 타고난 천성이기도 하지만 그리지 않고
는 견딜 수 없는 심성인 것을 보면 하늘이 주신 나의 사명인 듯하네. 허나
그림공부가 제대로 되지 않았을 적에 성급히 그렸던 졸작들까지 세상에
나돌아 늘 근심이라네.

오랜 지기를 만난 듯 이야기에 심취한 두 사람은 찻물을 여러 번 덥힌 후
에야 다음 만남을 기약하고는 헤어졌다. 남주헌은 관아로 돌아오는 길에 서
둘러 화방에 들러서는 여섯 폭 병풍을 만들어놓으라 당부하였다. 며칠 후 병
풍이 만들어지자 그는 쌀과 고기, 술을 준비하게 하고 빈 여백의 병풍을 들고
김홍도를 다시 찾았다.

김홍도 아니 남 공! 기별도 없이 어인 일인가?

남주헌 그간 강녕하셨습니까? 얼굴색이 많이 여의신 듯 수척해지셨는데 별고는
없으신지요?

김홍도 노년에 별일이 무에 있겠나? 그나저나 저 병풍은 무엇인가?

남주헌은 하인들을 시켜 가져온 물건들을 안으로 들게 하였다.

김홍도 괜한 심 부리시 마시게나. 필요한 것이 있으면 내 구하면 될 터이니…….

남주헌 아닙니다. 실은 청이 있어 왔습니다. 어르신께 그림을 받고 싶은 욕심에
허락을 기다리지 않고 무례히 병풍을 먼저 제작하였습니다. 산과 물이 어

우러진 산수화를 곁에 두고 음미하고 싶어 벌인 이 경망스러움을 부디 꾸짖지 말아주십시오.

김홍도 아니, 이 사람! 내 그동안 많은 사람으로부터 부탁받고 그림을 그려온 것은 사실이나. 이렇게 빈 병풍을 가져와 산수화를 청하는 사람은 자네가 처음일세! 병풍 산수 그림의 핵심은 위아래 연속성이 맞아야만 완성되었다 할 수 있는 것인데 아예 병풍으로 맞춰왔으니 한 치 실수만으로도 망치게 되어 있는 법. 당연히 신중을 기해야 하지 않겠는가? 더구나 그림도 흥興이 있어야 그릴 수 있으니 놓고 가시게나.

남주현 송구합니다. 승낙하시지 않을 것 같아 큰 무례를 범하였습니다. 아마 제가 소질이 있었으면 화원이 되고자 하였을 것인데 그것이 늘 안타까웠습니다.

김홍도 자네의 그림에 대한 애정은 할아버지를 빼닮은 듯하네그려. 예전에 한번은 자네 조부 금릉께서 당나라 오도자吳道子가 그린 〈광무료의도光武燎衣圖〉를 그려달라 청하신 적이 있었지. 후한後漢의 광무제光武帝가 젖은 옷을 불에 쬐어 말리는 그림이었는데 당시 어람용 작품에 몰두하느라 그려드리지 못했던 아쉬움이 아직도 남아 있네. 사실은 언젠가 한번쯤 그려보자 기억에 담았던 내용이기도 하였지.

남주현 조부께서 말씀하신 적이 있어 저도 기억하고 있습니다.

김홍도 오늘 자네를 보니 금릉께서 그러하였듯이 "군자 없이 어찌 하루를 보낼 수 있겠는가"라며 대나무를 차군此君이라 부르면서 곁에 두고 좋아하였던 왕휘지와 다를 바 없다는 생각이 드네.

꽃술 단 채 눈 속에 파묻히고 싶었다

김홍도에게 떼를 쓰다시피 하고 돌아온 남주헌은 "병풍이 다 그려졌으니 한 번 다녀가라"는 연통이 오기만을 손꼽아 기다렸다. 그러나 한 달이 지나고 두 달, 석 달이 지나도 연락이 없자 조급함을 이기지 못하고 단원을 찾아 나섰다. 그러나 "그림이란 억지로 그린다고 그려지는 것이 아닌데 요즘 통 흥이 솟아나질 않는다네"라는 답변만 듣고 빈손으로 돌아올 수밖에 없었다.

이즈음 김홍도는 화흥畵興이 일어나지 않아 통 붓을 잡을 수가 없었다. 한때 그림깨나 그렸던 화옹畵翁으로 기억된다 해도 그만이라는 자포자기 심중이었을까! 아무리 금수강산을 둘러봐도 주군의 발자취 하나 남아 있지 않은 것 같은 공산空山뿐인데…… 누구를 위해 무엇을 그릴 수 있단 말인가! 더욱이 예전처럼 몸도 따라주지 않아 몸져눕는 날이 많아지고 있었다.

공산의 부름을 받은 듯 하나둘 잎을 떨구는 나무들 사이로 찬 기운이 감도는 어느 이른 아침 김홍도는 커다란 사발에 술을 가득 따랐다. 손에 쥐어지던 작은 술잔이 사발로 바뀐 지 이미 오래, 그리하면 빈 적막강산 허허로운 가슴 한켠만이라도 채울 수 있을 것 같았다. 술이 몇 순배 속을 덥히자 문득 몇 해 전 주군을 위해 〈주부자시의도〉를 그리던 일이 생각났다.

조선의 아름다운 산하가 주마등처럼 스쳤다. 금강산은 물론 단양 옥루봉의 절경이 머릿속에 떠오르면서 그 감흥이 손끝으로 가늘게 떨리며 전해졌다. 늘 그랬던 것처럼 '그림 신이 오셨는가?' 낮은 독백으로 자조하듯 중얼거린 김홍도는 술잔을 벌썩이 빌어냈다. 화흥이 일기 시작한 것이었다.

자세를 바로 하고 먹을 갈았다. 그리고 남주헌이 가져다 놓은 병풍을 펼쳤다. 모두 여섯 폭이었다. 긴 명상에서 깨어나듯 눈을 지그시 뜨고 붓을 드는데

갑자기 문밖에서 김홍도를 찾는 소란스런 소리가 들렸다. 사전 기별도 없이 무작정 말과 부리는 하인을 보내 김홍도를 청하는 고관 댁의 부름이었던 것이다.

단원은 화를 참지 못하고 먹물이 뚝뚝 떨어지는 붓을 바닥에 내던지고는 그만 자리에 드러누웠다. "누가 감히 내 흥취를 망치느냐? 이처럼 속된 양반네는 뉘 댁이냐?" 화가 단단히 난 김홍도는 심부름꾼을 호되게 꾸짖었다. 그 목소리는 엄하고도 위엄이 있어 심부름꾼은 어떠한 변명이나 대꾸도 하지 못하고 쫓기듯 스스로 문밖으로 나왔다.

작은 소동이 있은 후 한참을 침묵하듯 말을 아껴 어금니를 깨물던 김홍도는 자리에서 다시 일어나 붓을 들었다.

여섯 폭 병풍 중 첫 번째 화폭에 가파른 절벽 사이로 겨울바람을 이고 앉은 소나무를 학처럼 단정하게, 마을 근처 늘어진 나무를 긴 꼬리 꿩처럼 우뚝 서 있게 그렸다. 이어진 몇 번의 붓질로 바위와 숲이 우거지고 넝쿨과 담장 너머 집 마당에는 사슴이 노닐었다. 멀리서 한가로이 바라본 이상향의 집이 그려졌다. 사슴이 노니는 것으로 보아하니 신선이 사는 곳이 분명하다.

두 번째 화폭에는 중천에 뜬 달이 냇물을 따라 내려와 제 모습을 비추는데 냇물은 쉬지 않고 흐르고, 못 한가운데 달빛 형형하니 연못이 숨을 멈추지만 달은 오래 머물지 않았다. 달빛이 냇물 따라 흐르고 못 따라 고요하니, 달 하나로 교차되어 왕래하는 교묘한 이치를 살려 그렸다. 달빛이 좋다고 서로 독차지하지 않고 서로 나누는 정감을 표현하면서 움직이고 머무는 생동감을 잡아내었다.

세 번째 화폭엔 해 떨어지는 저녁 무렵, 옛 골짜기로 모여드는 산새들의 지저귐이 온 숲으로 울려 퍼지는 맑은 풍경을 담아내었다. 저녁이 되면 모든 생물들은 본능적으로 가족이 있는 집으로 돌아간다. 서로 반갑다 소통하는 새소리를 풍경의 일부처럼 공간적으로 잘 받아내었다.

나귀 끄는 아이야! 강풀이 푸르구나! 술독을 안은 아이야! 강 구름이 희구나. 짚신 신고 복건 쓴 신선이 외로이 배에 올라 삼신산三神山을 슬피 바라보노니 갈대 숲 저녁놀에 끼룩끼룩 기러기가 네 번째 화폭 속으로 날아 들어가고 있었다.

다섯 번째 화폭에는 바둑과 낚시로 소일하고 때로는 시문이나 지었을 인생의 마지막 여로의 모습을 그렸다. 커다란 삿갓을 쓴 늙은 어부가 곁을 내주어도 담담하기 이를 데 없어 보였다.

마지막 화폭에는 물 밑으로는 큰 물고기가, 물가에는 작은 물고기가 유영하고, 강기슭 갈대숲 사이로 몸집 작은 게들이 기어다니고, 나룻배 노 사이로 순채가 떠 있다. 이 세상, 이 유유자적한 즐거움을 아는 사람이 몇이나 될꼬! 반문하는 형상의 그림이 전개되었다. 한가롭게 그려진 자연 속에 사람 그림자가 전혀 비치지 않아 그 의미를 더하고 있었다.

김홍노는 생명을 잉태하는 자연에게 순응하면서 살아가는 즐거움이 삶의 정점이라는 것을 아는 사람이 얼마나 되겠는가, 스스로 반문하며 붓을 놓았다. 신선이 사는 이상향의 섬에서 바라보는 내와 못에는 달빛이 교차되듯 흐르다 머물고, 짚신을 신은 신선은 선계를 그리워하는 듯 외롭고 슬퍼 보였다. 어지러운 술잔에서 인생무상이 묻어나고 한가로운 정경 속에 동화된 고택은

천하의 비견될 것 없는 마음에 안식처 곧 즐거움이라는 연속성을 살리면서 반나절 만에 그림을 완성해낸 것이었다.

흥에 취해 붓 가는 대로 그려진 그림이라지만 한 폭 한 폭마다 많은 이야기가 담겨 있었다. 병풍에 그려진 그림들을 본 남주헌은 화옹의 붓끝이 지나간 자리마다 남겨진 삶의 진한 여흥에 경이로움을 금치 못하였다.

남주헌 어르신! 이처럼 마음을 울리는 병풍을 지닐 수 있게 되어 얼마나 감격스럽고 기쁜지 모르겠습니다. 붓질 가는 곳에 태산이 솟고 구름 속 풍류가 흐르는 달과 나무와 숲, 새와 사슴의 생동감은 속된 마음을 시원스레 씻어내는 듯합니다.

김홍도 흡족해하니 다행일세.

남주헌 그림 신의 영험함이 함께한 것이 아니라면 어찌 이처럼 반나절 만에 대작을 그릴 수 있으신지요? 더욱이 잠시 심기를 어지럽히는 일도 있었다 들었습니다.

김홍도 공께서는 아시는가? 흥취가 일어나지 않고는 붓이 한치 앞도 나아갈 수 없다네. 다행히 완성은 하였지만 기별도 없이 나를 청하는 무례한 양반이 있어 자칫 흥취가 사라질 뻔하기도 하였지.

남주헌 그 흥취라는 것이 어르신께 어떤 의미인지 여쭤도 되겠습니까?

김홍도 너무도 막연하여 설명하기가 좀 그렇다네. 그림에 한번이라도 미쳐본 순수함을 가진 사람이라면 누구나 이해할 수 있는 것이지. 가슴속 깊은 곳에서부터 차오르는 뜨거운 열정이 손끝에서 화폭으로 전달되는 감동의 선이

라고밖에 설명이 안 되네. 선왕 정조께서도 이를 이해하시고 비천한 이 화
원의 흥취를 언제든지 기다려주시곤 하셨지.

남주헌 네, 선왕께서는 그리하시고도 남을 분 아니셨습니까?

김홍도 그렇지? 그뿐만이 아니었다네. 주변이 산만하면 내 손끝이 조금이라도 흘
날릴까 걱정해 항상 침묵으로 배려하셨지.

남주헌 왜 선왕께서 어르신을 평생 곁에 두고자 하셨는지 알 듯합니다. 그리고 이
처럼 몸이 불편하신데도 제게 그림을 주셨으니 저 또한 답례를 하고 싶습
니다. 늘 생각건대 어르신의 업적을 한데 모아 기록한 전기傳記를 만들어
후세에 길이 전하고자 하오니 허락해주십시오.

김홍도 나는 후세에 남겨질 만한 위인은 못 되니 괜한 말씀 삼가시게. 다만 남공
의 문장은 고문古文처럼 예스럽고 품격 있기로 남과 견주어 월등하다 익히
들었다네. 그러니 내 그림에 대한 화평이나 달아주시게.

남주헌 그 말씀 송구하지만 저에게도 시간을 주십시오. 화신이라 불리시는 어르
신의 작품에 감히 즉흥적인 화제를 달고 싶지는 않습니다. 저 또한 필묵의
신이 강림하기를 차분히 기다려보도록 하겠습니다.

시간은 결코 기다려주지 않는다고 하였던가! 안타깝게도 김홍도는 이 만
남이 있은 이 년 후 남주헌의 화평을 보지 못하고 세상을 떠났다. 그는 김홍
노가 그려순 그림을 볼 때마다 서로 교감하며 나누었던 이야기들이 생각나고
조선 최고의 화가가 이 세상에 없다는 고독감에 가슴이 아팠다. 그 뒤 그는
이렇게 화제를 적었다.

'나에게도 필묵의 신이라는 것이 있어 여섯 폭 병풍에 짧은 글로써 화제를 달
아 묵은 약속을 지켰다.'

남주헌은 김홍도 화사畵師 전기를 남기고 싶어하였으나 생전에 마다하였던
김홍도의 유지 때문인지 현재 남아서 전해지는 것은 없다. 남주헌의 유고집
『의재집宜齋集』을 보면 여러 사람의 전기가 실려 있지만 「김홍도 편」은 찾아볼
수 없고 대신 화평만이 남아 있다.

까치 눈감고 입 다물다 (1805. 윤6)

윤6월이 다가오자 자비대령 화원 간에 녹취재 시험이 있었다. 김홍도는 자
그마치 여덟 번에 걸쳐 후배 화원들과 나란히 시험을 치르고 순위를 매기는
곤욕을 치르면서도 대업에 힘을 보탤 날이 오기만을 기다렸다.

순조가 천연두에서 쾌차한 일을 기념하는 〈삼공불환도〉를 그렸을 때만 해
도 태평성세의 세월이 이루어지기를 갈망하는 뜻을 담아 심혈을 기울여 그림
을 완성하였다. 화원으로서 마지막 자존심을 지키며 먼저 떠나신 주군에 대
한 의리의 끝을 보여드리고 싶었던 것이다. 그러나 순조는 깊은 정치를 하지
못했고 조정을 장악하는 군주로서의 모습도 보여주지 못하였다. 간혹 정치
수완과 결단력을 보여주기는 하였으나 시대를 통찰하지 못하는 약점을 가지
고 있었기에 부왕의 개혁정치를 이어가기에는 턱없이 부족할 수밖에 없었다.

즉 시대의 요청에 부응하는 전략적이며 구체적인 구상을 가지고 있지 않았고 곁에 믿고 의지할 만한 충신조차 없었다.

시간이 흐른다 한들 바뀔 것 같지 않았다. 화격조차 이해하지 못하였고 그림 그리는 것을 천기시하는 풍토가 다시 오는 것 같았다. 이것은 현실이었고 미래이기도 하였다.

성은의 그늘도 흔적 없이 사라졌고 몸 또한 고단하고 막막하였다. 사람들은 좋다 웃는데 같이 웃을 수 없고, 사람들이 슬퍼하는데 왜 그러는지 이해하지 못하였다. 감정이 들고 나지 않았다. 절대 고독이 찾아온 것이었다. 시름시름 기운이 빠져나가 쇠약해졌고 마음에는 감정의 어혈瘀血이 찾아왔다. 젊은 날의 고독은 절대 치유의 힘을 가지고 있다. 그 속에는 희망이 머리를 내밀고 있기 때문이다. 그러나 나이 들어 찾아오는 고독은 무섭다. 희망은 보이지 않고 절망만 보이기 때문이다.

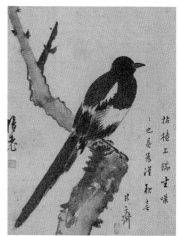

[그림 4-11] 김홍도, 〈고작도〉, 견본담채, 20.2×27.2cm, 서울대박물관

고독하지만 평화로워 보이는 양면성이 있는 선화(禪畵). 본래 새 가지와 새순이 돋아난 명자나무에 까치가 앉아 있는 그림은 봄과 함께 기쁜 소식이 온다는 의미를 담고 있다. 그런데 그림 속 까치는 그런 것에는 아무 관심도 없어 보인다. 홍의영이 "마른 명자나뭇가지에 끝 앉아 깍깍 울어대니 이는 누구에게 기쁜 소식을 전함인가?(枯植上端坐噪噪也 是鳥誰報喜)"라 쓰긴 했지만, 그림 속 까치는 눈감고 부리를 다물고 있어 참선에 든 모습이다.

6월 28일은 정조가 승하한 지 오 년이 되는 날, 김홍도는 의관을 정제하고 앉았다. 서책 크기만 한 비단 화폭을 향하는 눈두덩이 작게 흔들리더니 다소 붉어졌다. 그리고 눈은 감고 부리는 꽉 다문 까치 한 마리를 그렸다. 까치로 의인화된 바로 자신의 모습이었다.

이인문 단원! 자네의 모습을 보는 것 같군.

김홍도는 말이 없다. 분위기를 감지한 이인문이 짧게 한숨을 토해낸다.

이인문 이제 단원이 떠나려 하는군. 고향에서 유유자적 여생을 보내고 있던 자네
 를 불러들여 늘 미안하였다네. 내 부질없는 욕심이었어.
김홍도 아닐세. 정치적 혼란기에는 수많은 자리다툼으로 인하여 화원의 위치는
 등한시되는 것이 당연한 일이니 미안하게 생각지 말게. 아쉬운 뜻을 접고
 궁을 떠나야 할 때가 된 것 같네. 다만 자네를 두고 혼자 길을 나서는 일이
 마음을 무겁게 할 뿐이네.

두 사람 사이에 오랜 침묵이 이어졌다.

영혼이 빠져나가듯 그린 〈추성부도秋聲賦圖〉(1805. 늦가을)

김홍도는 오랜만에 방문 활짝 열고 하늘을 올려보았다. 파랗게 투영된 창
공 위로 태양은 밝게 빛나고 있었다. 무리지어 날아가는 저 새들에게 몸을 의
탁해 가족이 있는 곳으로 날아갈 수 있다면 얼마나 좋을까 간절한 눈빛을 보
냈다. 일순 누군가 그의 이름을 부르는 것 같아 주위를 둘러보았지만 이내 메
아리 없는 하늘의 공명이었음을 느끼고는 허허로운 웃음을 지었다. 가을과

겨울 사이 스산한 풍경에 마음을 내주고 있을 때 도화서 벗들이 기별 없이 찾아왔다. 이인문·박유성이 병문안 차 들른 것이었다.

오랜만에 마주한 반가움에 불편한 몸을 다급히 일으켜 댓돌까지 마중 나갔다. 세 사람은 마주 앉아 지난날 어울려 도화서를 주름잡던 추억 보따리를 풀기 시작하더니 선왕 정조께서 화제를 직접 내고 평가하기도 하고 성은을 베풀어주시던 일을 떠올리며 청년처럼 웃었다. "그때가 좋았다. 그 시절이 그립다"며 지기 간 다시 마음을 맞추는 의기투합 때문인지 상심하였던 마음이 조금은 풀어지는 것 같았다. 비록 몸이 성치 않아 대작할 수 있는 처지는 아니었지만 찾아와준 벗들을 위해 조촐한 술자리를 마련하였다. 예나 지금이나 그들의 정은 한결같았다.

벗들이 떠나갔다. 황혼이 소리 없이 스며든 늦가을 밤 달빛이 시리다. 김홍도는 알 수 없는 불안감에 마음이 뒤숭숭해졌다.

김홍도 　내 마음이 저 달보다 많이 앞서 있구나! 머지않아 곧 추운 동장군이 오겠지! 벌써 차디찬 바람소리가 귓가를 스치는구나.

나이 들어 기회가 주어진다면 꼭 한 번은 그리리라 미뤄두었던 「추성부秋聲賦」가 떠올랐다. 「추성부」는 취옹醉翁 구양수歐陽脩, 1007~1072가 지은 빼어난 절세삭絕世作으로 세상에 비길 것이 없다는 평을 받을 정도로 인생을 달관하였을 때만이 나올 수 있는 명문장이었다. 취옹은 산수의 아름다움에 매혹되어 술을 더욱 가까이하던 구양수가 스스로 지은 호다. 취하기로 말할 것 같으면

술에 취하거나 산수에 취하거나 마찬가지이지만 산수에 먼저 취하는 것이 승勝한 것이라 일컬었다. 김홍도 또한 때때로 존경의 의미를 담아 취옹처럼 산수와 술에 취하고 싶다는 심중으로 취화사醉畵士 첩취옹輒醉翁이란 호를 사용하였다.

왜 가을의 소리로 문장을 지었을까? 봄의 소리는 생명력이 강해 기대감이 앞서고 여름의 소리는 너무 무성해 달리 논할 바 아니었을 것이고 겨울의 소리는 춥고 황량해 죽음의 소리 같아 다루지 않았던 것인가! 가을은 정의로운 기운이라 하나 초목을 시들게 하는 본성을 가지고 있어 무성하였던 풀들을 누렇게 변하게 하고 울창하였던 나무들의 잎을 하나둘 떨구게 만든다. 매서운 가을 기운이 남긴 가을 소리는 차갑고 구슬프게 들리기 때문에 인생의 덧없음을 이야기할 때도 겨울 소리보다 가을 소리를 많이 쓰는 연유가 되는 것이다. 인생 말년의 쓸쓸함을 비유하는 데 가을 소리만 한 것이 어디 있겠는가!

김홍도는 구양수의 「추성부」를 읊어보며 자신의 처지나 다름없는 문장을 뽑아 화제로 쓰면서 구양수와 동자 간 이루어지는 대화 내용을 그림으로 그려내고 싶은 화흥이 불처럼 일어났다. 더 이상 미룰 이유가 없었다. 단원은 추성부의 시의에 맞게 그리기 위해 마음을 가다듬고 그림에 몰입하였다.

「추성부」의 시의에 맞게 구성을 마친 김홍도는 화면 중앙에 단단한 믿음을 상징하는 괴석을 그려 넣고 야트막한 양쪽 야산 안쪽으로는 집을 그려 넣어 안정감 있는 화면 구도를 만들어냈다. 구양수와 동자가 묻고 답하는 바로 그 장면을 머릿속에 두고 화폭을 채워나갔다.

구양수는 달 밝은 밤에 책을 읽다가 서남쪽에서 들려오는 이상한 소리에 귀 기울이더니 동자에게 묻기를 "이게 무슨 소리냐? 네가 좀 나가보아라."

동자가 이르길 "별과 달이 은하수에 걸려 맑게 빛나고 있으며 사방 인기척도 없으나 웬일인지 나무 사이에서 소리가 들립니다."

"아, 슬프구나! 이것은 가을의 소리로구나. 어찌하여 벌써 온 것인가? 저 가을의 모습이 애처롭고 고요하여 안개는 사라지고 구름은 걷혀 적막함만 더하고 있구나"라고 하였다.

그 마음이 통하였을까! 먹의 농도는 시간이 지날수록 더 강해지고 있었다. 그렇게 중국 최고의 문호와 조선 제일의 화가의 만남이 화폭에서 이루어지고 있었다. 집 주위로 나무는 소소하게 채워졌고 고목에 가을달이 걸렸다. 이어서 달을 감싸고 도는 달무리에 옅은 먹을 치는데 일순 손이 떨리고 가슴에 통증이 전해졌다. 만천명월 주인인 정조 임금이 생각났기 때문이다. 달을 유난히 좋아했던 선왕은 이미 세상에 아니 계시나 그 음덕만큼은 만방에 두루 비치고 있음을 나타내기 위하여 차가운 물이 흐르는 계곡을 중앙에 조그맣게 그려 넣었다. 아무리 사소한 곳일지라도 고루 비치게 하고자 하였다.

먹색이 번지는 달무리를 바라보면서 말했다.

'이리 정성을 다해도 다시 뵙지 못하는 주군 생각에 내일 아침이면 의당 흰머리 되어 있을 테지……'

어느덧 은하수가 기울어 빈 방을 환하게 적시자 가을바람은 옛 꿈에서 불어오는 듯 청량하고 새벽달은 시름을 비추듯 적막하였다. 김홍도는 절제된

손놀림으로 시린 달빛 속에서 잎을 떨군 채 바람에 나부끼는 황량한 나뭇가지 사이에 차고 매서운 바람소리를 불어넣었다. 그러고는 물기까지 털어낸 마른 붓으로 왼쪽에서 오른쪽으로 천천히 빗질하면서 그림 속에 남아 있을지 모르는 한 오라기 속기까지 잡아내었다. 그림 속으로 메말라 바삭거리는 김홍도의 영혼이 빠져들어간 듯 으스스하고 쓸쓸해지는 기운이 감돌았다.

마지막 혼신의 힘을 다한 김홍도는 실눈을 뜨고 지그시 그림을 바라보았다. 가을밤 쓸쓸한 고독과 적막감 위로 황량하고 메마른 기운이 가득하고, 가슴속내를 적나라하게 드러낸 붓질은 서럽고 슬프기만 하다. 언제 다시 그림을 그릴 수 있을까?

기력이 다한 사람에게 가을은 두려운 계절이다. 겨울이 기다리고 있기 때문이기도 하였지만 미처 준비되지 않은 겨울은 혹독하고 매서울 수밖에 없기 때문이다. 외로움과 고독의 깊이도 느끼는 사람에 따라 다르다는 것을 알고 있던 김홍도는 「추성부」를 한 자 한 자 꼼꼼히 화제를 적어나갔다.

아! 초목은 감정이 없을진대 때 되어 부는 바람에 스치기만 해도 잎을 떨구는구나. 사람은 동물 중에서도 영혼이 있는 존재다. 온갖 근심이 마음에 깃들면 만사가 그 육체를 힘들게 하니, 그 나약함으로 반드시 정신까지 흔들리게 된다. 하물며 자기 힘이 미치지 못하는 것까지 생각하고 자기 지혜로 할 수 없는 것까지 근심하다보면, 윤기 흐르던 홍안도 어느새 마른 나무같이 시들어버리고 까맣던 머리는 백발이 성성해진다. 금석 같은 바탕도 아니면서 어찌하여 초목과 더불어

[그림 4-12] 김홍도, 〈추성부도(秋聲賦圖)〉, 지본담채, 214×56cm, 1805, 호암미술관

그림 속 나무는 집 주위로 소소하게 채워졌고 고목에는 가을달이 걸려 있다. 이어서 달을 감싸고 도는 달무리에 엷은 먹이 쳐 있다. 가을 밤 쓸쓸한 고독과 적막감 위로 황량하고 메마른 기운이 가득하고 가슴 속내를 적나라하게 드러낸 붓질에는 서럽고 슬픈 생각만 가득 들어 있다. 화폭 구석구석에 단원의 서글픈 애상이 그대로 드러나 있는 그림이다.

[그림 4-13] 김홍도, 〈추성부도(秋聲賦圖)〉 부분

동자는 가을이 소리내는 쪽을 가리키고 있고 한 쌍의 학이 쓸쓸한 가을 소리를 들으며 주인의 시름을 달래고 있는 것 같다.

번영을 다투려 하는가? 누가 저들을 죽이고 해하려 하는가? 또한 가을의 소리를 어찌 한스러워하는가! 대답 없는 동자는 머리를 떨군 채 잠을 자고 다만 사방 벽에서 찌륵찌륵 벌레 우는 소리, 나의 탄식을 돕는 듯하구나. 을축년 동지 지나 사흘째 단구가 쓰다.

구양수는 책을 읽다 가을의 소리를 듣고 추성부를 지었지만 김홍도는 벗들의 방문을 받고 떠나간 뒤 「추성부」를 빌려 가을의 소리를 그렸다. 만물이 조락凋落하기 시작하는 가을을 맞아 '인생이 다름 아니다'라는 허무함으로 한탄하며 한숨을 내쉬기는 구양수나 김홍도나 마찬가지지만 애절함은 김홍도가 더했다.

김홍도는 병이 들어 많이 아팠고 가난하여 아들의 서당 월사금도 보내지 못하는 곤궁한 처지를 생각하니 심장은 가을 기운으로 더는 뜨겁지 않았고 살을 저미듯 뼛속까지 차가웠으며, 정신은 호젓하고 암울한 잿빛으로 물들어 갔다.

〈추성부도〉를 완성하고 나서 김홍도는 고향에서 가깝게 왕래하며 호형호제하던 김 생원에게 한 번 뵙기를 청하는 서신을 보냈다.

뜻밖의 서신을 보내 안부까지 물어주시니 감사한 마음 앞섭니다. 형님의 객시생활이 이 엄동설한에도 강녕하시니 다행이지만 이 못난 아우는 가을부터 위중한 병을 앓고 있어 생사를 여러 차례 넘나들기를 반복하다가 어느새 한 해 끝자락에 와 있습니다. 온갖 근심을 마음으로 느껴 스스로 가련해한들 어쩔 도리

가 있겠습니까? ……언제쯤 한양에 올라오시는지요? 뵙고 긴히 드릴 말씀이 있습니다.

　　1805년 11월 29일, 아우 김홍도 올림.(단원의 친필로 적은 「김 생원에게 보낸 편지」와 「연록에게 보낸 마지막 편지」는 『단원유묵첩』에 철해져 있다.)

　　김홍도는 평생을 주유하듯 살아왔으면서도 늘 마음에는 빚을 진 듯한 밑걸림이 있었다. 바로 가족이었다. 어린 외아들 연록의 불확실한 장래가 근심이고, 몸에 병이 들어 친정에 돌아와 있던 딸, 그리고 제대로 된 보상도 해준 적 없이 여린 어깨에 가족의 생계까지 짊어지게 한 부인에 대한 미안함이 늘 걱정이었다. 자기 몸 하나 간수하기 힘든 비참하고 궁핍한 상황이니 탄식은 길어질 수밖에 없었고 본인의 지혜로 헤쳐나갈 수 있는 것이 더욱 없기에 심한 마음고생으로 힘겹게 하루하루를 보내고 있었다. 얼마 후 서신을 통해 부탁을 받은 김 생원이 한양으로 올라왔다.

김홍도　형님, 번거롭게 하여 죄송합니다.

김 생원　자네 몰골이 이게 무언가? 그냥 두고 보아서는 아니 되겠네. 어서 나와 함께 고향으로 내려가세나.

김홍도　아닙니다. 형님! 평생 가족에게 이렇다 할 지아비나 아비 노릇을 하지 못해 늘 마음이 애잔한데 마지막까지 짐이 되고 싶지는 않습니다. 이 아우의 심중을 헤아려주시고 대신 부탁을 들어주셨으면 합니다.

이미 준비해놓은 듯 김홍도는 누군가에게 〈추성부도〉를 건네주고 받은 얼마간의 돈과 작은 보따리를 내밀었다.

> 김홍도 이것을 제 가족에게 전해주십시오. 이 돈은 제 평생의 마지막 그림을 그려주고 받은 돈의 일부입니다.

김홍도의 야윈 손에서 전해진 보따리를 받아 든 김 생원은 왈칵 눈물이 쏟아졌다. 천하제일의 화원 김홍도, 임금도 총애해 마지않던 고향의 자랑 김홍도가 비운의 말년을 정리하듯 이처럼 담담히 마지막을 이야기하고 있는 것이 아닌가!

> 김 생원 이보게. 아우님!
> 김홍도 이 보따리에는 제가 마지막으로 〈추성부도〉를 그렸던 붓과 먹, 벼루가 들어 있습니다. 그리고 형님! 제가 꼭 하고 싶은 말이 있는데 가족들에게 '많이 미안했다⋯⋯.' 잊지 말고 전해주십시오.
> 김 생원 이것이 끝은 아닐진대 그런 걱정하지 말고 몸이나 잘 추스른 후에 자네가 직접 전하시게나.

서로의 손을 부여잡고 눈물로 손등을 적시는 두 사람은 기약 없는 이별을 예감하였다.

서둘러 김홍도의 고향으로 발걸음 한 김 생원은 얼마간의 엽전 꾸러미와

함께 보따리를 전하였다. 아들 연록이 보따리 매듭을 풀자 아버지의 손때가 고스란히 묻어 있는 크고 작은 여러 개의 붓과 먹, 벼루, 그리고 『대학』 서책이 나왔다. 연록은 어느새 눈시울을 붉혔다.

　　김연록　아버님~!

그 보따리 안에는 가족들에게 마지막으로 해줄 수 있는 것에 대해 깊이 고심하고 미안해한 가장의 흔적이 담겨 있었다.

　　김 생원　네 부친께서 내게 이런 당부도 남기셨네. 가족에게 '내 평생 미안하였다'
　　　　　　는 말을 꼭 전해달라고도 하였네.
　　김연록　지금 아버님은 어찌 지내시고 건강은 어떠하셨는지요?
　　김 생원　안색이 창백하고 몸이 성치 않아 보였으나 전혀 내색하지 않았네. 아마 식
　　　　　　구들이 걱정할까 우려해서였겠지. 모친과 출가한 누이도 잘 보살피라는
　　　　　　당부도 잊지 않으셨네.
　　김연록　아버님~!
　　김 생원　그리고 '아무리 어렵다 해도 세상은 살 만하다. 그림이 천하다 생각하지
　　　　　　말고 부단히 연마해서 아비의 뜻을 이어갔으면 한다. 아비로부터 그림을
　　　　　　배우고 화원으로서의 자질을 키웠으면 좋았을 것을 그러지 못한 것이 아
　　　　　　쉽고 미안하다. 학문을 소홀히 하지 말라'고 부탁하시었네.
　　김연록　아버님의 말씀 새겨 명심하겠습니다.

김 생원 자네 아버님은 조선 최고의 화선畵仙이시네.

김홍도는 그로부터 이십 일 후 아들에게 앞뒤 답답한 마음을 토로하며 김 생원이 찾아가 이런저런 이야기를 할 것이라는 내용의 편지를 보냈다.

사랑하는 아들 록아, 보아라.

차가운 날씨가 계속되고 있는데 집안은 편안하냐? 무엇보다도 너의 학문과 독서가 뜻대로 잘 이루어지고 있는지? 나의 병 상태는 모친에게 부친 편지에 어떠하다 모두 적어 보냈으니 그리 알아라. 그리고 김동지金同知: 앞에 기술한 김 생원이라 짐작가 찾아가 직접 이야기하였으리라 생각된다. 너의 훈장 어른 댁에 월사금을 보내지 못해 한탄스럽다. 정신이 어지러워 이만 줄인다. 1805년 12월 19일 아버지 쓰다.

김홍도가 보낸 돈은 〈추성부도〉의 대가로 받은 돈이라지만 그동안 외상으로 밀려 있던 탕약 값을 제하고 보내었으니 그리 넉넉지 않은 돈이었다. 병이 깊어져 정신마저 혼미한 가운데서도 아들의 서당 월사금을 보내지 못하는 아버지의 마음은 쓰라렸다. 몸이야 육순을 넘긴 나이니 아플 곳 많아 당연하다 여길 수 있지만 어린 아들의 학비조차 챙기지 못하는 두려움은 그 어느 것도 위안이 될 수 없었다.

단지 아무것도 해줄 수 없는 작금의 처지가 안타까웠고 차일피일 시간만 흘러갔다. 아들만큼은 아비와 같은 길을 걷지 않았으면 하는 마음에 그림을

가까이하지 않기를 바랐지만 조선제일 화원의 핏줄이 아니던가!

아들 연록의 재능 또한 숨길 수 없음을 뒤늦게 알고 든든한 뒷배가 되어주고도 싶었지만 그림을 전수받는 일은 평생 학문이기에 하루아침에 이루어지는 것도 아니고 무엇보다 때가 맞아야 하는데 여러 정황상 그렇게 해주질 못하였다.

삶이 아무리 어렵다 해도 세상은 살 만하였고 그 각박한 세상과 사람을 변화시키고 새로운 세계에 눈뜨게 하는 그림이 가진 힘은 의외로 단단함을 알았다. 그러기에 직접 그림을 가르치고 화원으로서의 자질을 키워주었으면 좋았을 것을, 지난 세월 동안 그러지 못한 것이 아쉬웠다. 그렇다고 도화서 벗들 중에서 스승의 연을 만들어주면 좋겠지만 이 또한 자존심이라 구차하게 '내 사정이 이러하오' 하며 주위의 도움을 청하는 것도 부담스러웠다.

꽃술 단 채 눈 속에 파묻히고 싶었다 (1806)

세월은 참 덧없다. 정조가 승하한 지 여러 해가 속절없이 지나갔다. 한 꽃 가득 피우며 자라던 산사나무에 어느새 붉은 열매가 빼곡하다. 그 열매가 떨어지기 전에 주군의 능에 꼭 가보고 싶었다.

이슬을 머금은 새벽 찬 공기가 코끝을 스쳐 맵게 돌아 나오는 이른 아침, 김홍도는 지친 몸을 남에게 의탁한 채 화성 길에 올랐다. 주군께서 하사한 저고리에 갓을 매고 있었고 갓 사이로 삐져나온 희끗한 머릿결이 갓 손질한

듯 단정하면서 정갈하였다. 의관을 정제하고 절을 올리는 그의 버선발이 하얗게 빛났다.

"이보시게. 단원! 과인이 그대와 함께 꼭 가보고 싶은 곳이 있어 침방에 일러 저고리 한 벌 준비시켰으니 그때는 꼭 그 옷을 입고 나오시게."

"손 좀 이리 줘보게, 이게 바로 신의 경지를 잡아내는 그 손인가? 이 손안에 여러 명의 화원이 살고 있는 것만 같구나."

"과인이 양위를 한 후 화성으로 물러나면 우리 함께 그림을 그리며 여생을 즐기세……. 그때는 과인도 자유로운 몸이니 누가 뭐라 하겠는가? 그대가 곁에 있어 내 눈과 귀는 많은 호사를 누렸지. 자네 그림을 통해 다른 세상을 보았고 내가 이루어나갈 세상을 그림으로 남길 수 있었으니, 이 아니 기쁘겠는가? 그대가 참으로 고맙다네."

"화원 김홍도! 그 이름을 안 지 오래되었다. 삼십 년 어진도사 그리기 이전부터 그림에 관계된 모든 것은 김홍도로 하여금 주관하도록 하였다."

주군께서 살아생전 손수 손을 잡아주며 하시던 말씀이었다. 생각만으로도 왜 이리 눈물이 앞서는지…… 눈을 들어 먼 하늘을 응시해보지만 흰 뺨의 박새 소리만 그렁그렁 숲에서 울릴 뿐 사무치는 그리움과 슬픔을 묻어둘 곳이 없었다. 할 수만 있다면 주군 옆 들국화로 피어나 계절 내내 한두 송이씩 피었다가 겨우내 꽃술 단 채 눈 속에 파묻혀 있고 싶었다.

오랜 고실병으로 망가진 몰골이 엄두가 나지 않아 미뤄왔던 주군의 능행 이후 김홍도의 건강은 급속히 악화되었다. 이제 얼마 남지 않은 시간을 감지하였다. 희망이 멀어져가는 속도만큼 도져가는 병마 속에 가끔씩 병문안 오

는 지기들에게 해줄 수 있는 것은 애써 괜찮은 척 웃음을 지어 보이는 것뿐이었다.

나는 누구인가? 누구를 위하여 평생 그림을 그려왔는가? 스스로 반문하던 김홍도는 그 질문 한가운데를 비수로 찍었다. 그 비수는 섬광이 번득이는 칼이 아니라 어릴 적부터 잡았던 붓이었다.

방안을 찬찬히 둘러보던 김홍도는 몸을 일으켜 느티나무 의걸이장에서 가장 아끼며 즐겨 입던 모시옷 한 벌을 내렸다. 얼마 전 풀을 매겨 잘 다림질해둔 옷에서는 풀 내음이 향긋하였다. 이십 년 전 어명으로 풍속화를 그렸을 때 그해 여름이 무척 더울 것 같으니 시원하게 보내라며 주군께서 특별히 하사한 한산 세모시 옷이었다. 가슴 깊이 간직하였던 나만의 사연들이 야속하게도 점점 먼 이야기가 되어가고 있는 것만 같아 애써 웃음 지었다.

모시옷을 반듯하게 펴놓고 합장을 마친 김홍도는 모시옷을 두 손바닥 크기로 잘라내었다. 손으로 만져지는 느낌은 섬세하고 단아하여 부드러우면서도 서늘하였다. 그 감흥을 잠시 즐기는가 싶던 김홍도는 이내 먹을 갈았다. 먹을 가는 손끝에 마음이 갈리듯 서서히 원이 그려지고 있었다.

굳이 보는 것이 없으니 말하지 않아도 되고, 말할 것이 없으니 돌아앉을 수밖에…… 속기 하나 찾아볼 수 없는 뒷모습이 그려졌다. 구름 사이로 한 송이 두 송이 연꽃들이 피어나고 후광이 번져나갔다. 나 이제 돌아가리.

가장 슬픈 자의 구체적 표현은 과연 어떤 것일까? 절규, 오열, 실신, 통곡 그 어떤 감정 표현보다 눈물마저 메말라 눈을 감는 것이 아닐까? 예술가들은 헤쳐나가기 힘든 현실을 부딪쳤을 때 대개 자신의 예술 속으로 도피하게 된다.

그 현실이란 여러 가지가 있을 수 있겠지만 생존의 가치에 맞닥뜨리는 경우를 말한다. 다시 말해 세상에 대한 염증이나 정신적 육체적으로 겪게 되는 고통으로 생명이나 생존에 대한 성찰이 혼돈에 빠지게 되는 경우를 말한다.

이때 예술적으로 승화시키는 결과물은 세 가지 형태로 나타난다. 그림을 사랑하는 화가의 경우라면 주체할 수 없는 광기가 묻어나는 그림이거나, 선禪으로 단순 명료하게 정제된 그림으로, 또는 본성을 잃지 않는 그림으로 도피한다고 한다. 기쁘면서 슬프고 즐거우면서 괴로운 것이 인생사다. 곡지소지哭之笑之라 하지 않는가? 웃다가 울거나, 울다가 웃기도 한다.

이즈음 김홍도의 감정 또한 별반 다르지 않았다. 하지만 다른 화원들처럼 광기가 묻어나는 그림을 그리진 않았다. 오히려 더 명료하고 정제된 선에 가까운 그림을 그렸다. 조선 제일의 화원 김홍도의 마지막 그림은 승화된 예술의 정점이었다.

밤새 눈이 내려 만물을 하얗게 덮어버렸다. 홰치는 소리조차 들리지 않고 바람 지나는 소리마저 숨을 죽이며 잔잔히 새벽이 오는 소리에 귀 기울이는 이른 아침, 단원이란 큰 별이 떨어지고 있었다.

'예술가로서 화려하였다'고 말할 수 있으려면 최고 경지의 꿀을 맛보았을 때 비로소 쓸 수 있는 말이다. 그 꿀맛은 달콤하면서 신선해 설명할 수도 설명되는 것도 아니어서 오로지 혀의 감각으로 맛본 자만이 가질 수 있는 보상이 있다. 김홍노는 희미해져가는 기억 속으로 한평생 맛보았을 그 달콤한 꿀맛을 떠올리며 눈을 감았다.

그렇게 물밀듯이 다가왔던 고통들은 어디론가 사라지고 비로소 평온이 찾

아왔다. 젊은 날 그렸던 〈신선도〉에서 첫 울음소리가 들려왔고 김홍도는 그 그림 속으로 걸어 들어갔다. 이어 상여 소리가 길게 울렸다.

맑은 노을이 너울처럼 밀려온다. 눈이 시리도록 아름다운 풍경이 펼쳐지고 옥색 도포를 입은 단원이 강 길을 따라 걸어가고 있다. 그 모습은 신선이었다. 얼마쯤 걸었을까? 강가 버드나무 아래 한 동자는 말고삐를 잡고 있고 또 다른 동자는 술 단지를 안고 있었다. 건네주는 술 한 사발 시원스레 들이키고 말 위에 오르자 어디서 날아왔는지 흰 박쥐들이 주위를 맴돌기 시작하였다.

[그림 4-14] 김홍도, 〈염불서승도〉, 모시에 채색, 28.7×20.8cm, 간송미술관

단원이 마지막으로 그린 자신의 뒷모습이 아닐까! 열반으로 들어가는 노승의 뒷모습이 경건하고 속기가 하나도 없다. 그간 살아온 단원 이야기는 후광 속으로 녹아들어 달빛으로 은은해진다. 김홍도의 삶 그대로 모시 결이 곱다.

저 멀리 뱃사공이 보인다.

단원 이보게, 사공! 날 저 강 건너로 데려다 주지 않겠나?

사공 나리가 오시길 오래전부터 기다리고 있었습니다. 저 강 건너 세상은 이곳
과 전혀 다른 세상인데 그래도 괜찮으시겠습니까?

단원 이 세상 저 세상 내 발길 닿는 곳이 다 그림 속 절경인데 어찌 다를 턱이
있겠는가? 헌데 나를 오래 기다렸다니 이보시오, 사공! 나를 아는가?

사공 나리! 절 몰라보시겠습니까? 저는 몇 년 전에 나리를 모셔오라는 주인의
명을 받고 불쑥 찾아갔다가 흥취를 망치려 한다는 호통에 줄행랑을 쳤던
심부름꾼이옵니다. 그때 나리께서는 육 폭 병풍을 치기 위해 막 붓을 드시
던 참이었습니다. 혹 기억나시는지요?

단원 몰라보아 미안하오! 그때는 내 흥에 겨워 다른 이의 입장을 생각지 못하
였던 것 같네. 주인의 불호령은 없었는가? 날 이해해주시게나.

사공 아닙니다. 이 세상에 태어나 종으로 한평생 살면서 그때처럼 온몸의 전율
이 흐른 적이 없었습니다. 나리의 그림에 대한 기개와 열정을 존경할 뿐입
니다. 다음 세상에서는 꼭 나리를 모시고 싶습니다.

단원 별 소릴 다 하네. 지난날 종으로 살았으니 다음 세상엔 주인으로 살아야
되지 않겠나.

사공 신황 성소께서 기다리고 계십니다.

강 건너 박달나무 아래 '어서 오라'고 손짓하는 모습이 보였다. 영의정 채

제공과 표암 스승이 서 있고 그 뒤편으로 용상에 앉아 환한 미소 짓고 있는 주군의 모습이 보였다. 서둘러 배에서 내리자 표암과 채제공이 반갑게 손을 잡아주었고 정조가 자리에서 내려와 어깨를 감싸주었다.

"그리운 사람 단원! 어서 오시게."

볼 위로 뜨거운 눈물이 흘러 내렸다.

"자네의 선천을 때할 때면 늘 느끼는 일이었지만
단정하며 청정한 손놀림으로 붓을 잡으셨지. 특히 백성들이 살아가는
모습들을 생생하게 묘사한 풍속화는 신의 조화라고 말하고 싶다네."

못난 아들 양기가
삼가 꾸몄다

단원의 아들 양기(1816)

　가슴에 품고 간직해온 부친의 편지와 시문을 어떻게 보전해야 후세 귀감으로 남게 할 수 있을까? 홀로 세상과 부대끼며 외롭게 주유했을 아버지를 위한 아들의 도리가 무엇일까? 첩帖으로 만든 후에 그 가치를 보존하고 음덕을 더하게 할 수 있는 방법은 없을까?

　단원이 세상을 떠난 지 십 년이 흐른 후 양기良驥: 연록에서 양기로 이름을 바꾸었다는 당대 최고의 서예가와 지식인 들에게 부친의 서첩과 관련한 찬문을 받아 보관하게 되면 훗날 부친의 서첩에 대하여 어느 누구도 반론을 제기하거나 이의를 제기하지 못할 것이라 생각했다. 그리고 찬문을 받기 위해 부친과 교유했던 이들을 한 사람 한 사람 찾아가 오랜 우정과 존경과 찬사의 글을 받기로 하였다.

　이에 저자는 부친의 유품을 모아 첩으로 만들기 위해 떠나는 여정에서 아

들 양기의 흔적을 가늠해본다.

자하 신위申緯, 1769~1845는 김홍도와 교유가 남달랐다. 신위의 글을 받기로 마음먹은 양기는 승지로 부임 중이던 그를 찾아갔다. 첫 모습에서 풍기는 기품은 위엄이 있었으며 절도가 남달라 보였다.

김양기 불쑥 이리 찾아뵌 것이 도리가 아닌 줄 아오나 먼저 문후 여쭙니다. 도화서 화원이셨던 단원께서 제 선친 되시고 저는 양기라 하옵니다.

신위 자네가 단원의 아들이라니 정말로 반갑네! 어서 들게나. 이십여 년 전 내가 표암 선생께 산수화와 묵죽墨竹 치는 법을 배울 당시에도 스승님은 늘 단원을 조선 최고의 화가라 칭찬을 아끼지 않으시고 흐뭇한 눈빛으로 바라보곤 하셨던 기억이 생생하다네.

김양기 선친에 대한 덕담을 이리 주시니 두 분의 정이 유독 깊었음에 감읍할 따름입니다. 하여 못난 아들인 제가 뒤늦게나마 선친께서 남기신 시문을 한데 모아 첩으로 만들고자 찾아뵈었습니다. 후세 큰 교훈으로 삼고자 하는 아들의 어리석은 마음을 헤아리시어 글을 남겨주실 수는 없으신지요?

신위는 양기가 가져온 단원의 시문들을 한 장 한 장 조심스럽게 책장 넘기듯 살펴보았고 양기의 긴장된 시선은 최고의 서예 문장가인 그의 섬세한 손 끝을 따라 미세하게 흔들렸다. 그 긴장된 마음을 아는지 입은 마르고 목 안이 칼칼해졌다.

신위 　내가 사 년 전 청나라에 갔을 때 옹방강을 비롯한 많은 학자들을 만나고
　　　나서야 비로소 시문詩文이 트이고 보는 눈이 생겼지. 그 후 한양에 돌아와
　　　서는 그동안 내가 지어놓은 시문을 모두 불태워버렸었지.

김양기 　대감의 시를 읽은 옹방강이 소매 속에 맑은 기운이라 높이 평가하고 문자
　　　향文字香을 칭찬하였다는 일화는 서당 아이들도 알고 있는 유명한 이야기
　　　입니다.

신위 　그건 좀 과한 풍문이었네. 당시 옹방강을 비롯한 중국의 명사들은 조선사
　　　절단 문사 중에 서체에 힘이 있고 독특한 추사 김정희를 좋아하였지.

김양기 　하지만 글씨 하면 대감 아니십니까? 정조께서도 여러 대신을 앞에 두고
　　　칭찬을 아끼지 않으시었고 대감의 빙부이신 송하옹께서도 대감의 글씨에
　　　반해 사위로 삼으신 것으로 익히 들었습니다.

신위 　그리 들었는가? 그렇다면 고마운 일이네만, 나는 당시에 윤기 나고 기름
　　　진 동기창董其昌 서체에서 큰 충격과 감동을 받았지. 청나라를 다녀온 지
　　　여러 해가 지났지만 나는 아직까지도 오랜 습관에 의해 굳어진 습기習氣와
　　　속기俗氣에서 벗어나려 노력하고 있는 중일세. 처음에 체득하기란 쉬우나
　　　바꾸기는 그만큼 어렵더군.

　글씨와 시작詩作에서 조선의 거봉巨峰이라 일컫는 자하 대감도 늘 수양修養을
게을리 하지 않는 모습에 양기는 깊은 감동을 받으며 역시 최고 반열의 자리
는 그냥 얻어지는 것이 아니라는 깨달음도 얻게 되었다.

신위 그림도 그렇지만 글씨에서도 속기를 제거하기는 어렵다네. 나아가 그림과 글씨에서 동시 이루기는 더욱 어려운 일이지. 그런데 자네 선친은 둘 다 이루신 분이니 조선의 역사에 길이 남을 것이네. 내가 지은 한시를 굳이 수로 헤아리면 대략 사천 수는 될 것인데 단원의 그림도 그 정도는 될 것이야. 조선 팔도 양반가 어느 집을 가도 단원의 흥취가 없는 곳이 없을 터이니 말일세.

김양기 이리 상찬해주시니 아버님도 기뻐하실 겁니다.

신위 자네 선친과 비자나무로 만든 서안을 사이에 두고 마주 앉아 있던 오래전 어느 날, 그때 느꼈던 정갈함이란 구름을 벗어난 달처럼 참으로 맑았지. 늦은 밤까지 육법六法 화론에 대해 직접 시연試演하며 토론하던 즐거움은 지금도 잊을 수가 없다네. 내 오래도록 교유했던 단원은 가고 나는 이렇게 남아 있지만 지금 내가 할 수 있는 것이라곤 단원의 혼이 살아 숨 쉬는 이 첩을 어루만지는 일뿐이니 그 아쉬움 어찌 말로 다 할 수 있겠는가! 이보게. 양기! 자네는 요즈음 무얼 하며 지내는가?

김양기 근래에 추사 어른 밑에서 묵죽과 산수화를 교본으로 삼아 배우고 있습니다.

신위 대나무는 눈이나 서리를 맞아도 시들지 않고 변함이 없어 곧음의 상징이기도 하지만 무엇보다 바람 부는 대로 몸을 맡기는 풍죽風竹의 정취는 그윽하다고 할 수 있지. 그리고 보니 선천적으로 대나무를 좋아한 인물로는 소동파를 따를 자가 없을 듯싶네.

김양기 소동파의 심미안은 자작한 시 속에서도 느낄 수 있습니다. 특히 곧음 속에

숨겨진 아름다움을 깨달아 가늠하는 능력이 뛰어난 분이지요.

신위 워낙 대나무를 사랑했던 소동파이다보니 수많은 시를 남기지 않았겠나. "고기를 먹지 않을 수는 있지만 대나무 없인 살 수 없네. 고기가 없으면 사람이 야위어가지만 대나무가 없으면 사람이 속되어가네. 사람이 마르면 다시 살찌게 마련이지만 속되어진 선비는 치료할 수 없네." 정말 훌륭한 시구가 아닌가?

김양기 시 속에 고아한 운치가 그대로 드러납니다.

신위 그래. 이렇게 이야기를 나누다보니 자네의 감흥과 느낌이 아버지를 많이 닮아 있군. 예로부터 그림 그리는 예술적 자질은 타고나야 하는 것이라 대물림되는 경우가 많았지. 선친께서는 신의 재주를 타고나셨으니 아마 자네한테도 그 재주를 물려주셨을 것이야. 가끔 이리 들려주게나. 그리고 충청도 관찰사 홍석주^{洪奭周, 1774~1842}에게 연통을 넣어줄 터이니 찾아뵙고 인사드리도록 하게. 성품이 고요하고 겸손하며 의리가 남다른 사람이라네.

신위는 단원의 그림을 높이 평가하면서 강세황의 제자로서 밤새 배움을 같이하였던 지난 세월을 그리워하는 글과 선친의 글을 갈무리하였다. 첩으로 길이 남기려는 아들의 효심에 대해 칭찬의 발문도 단숨에 써내려갔다. 이어 절친하게 지내던 홍석주 앞으로 소개장도 써주었다. 당시 홍석주는 조부가 영의정을 지낸 명문가 자손으로 성리학에 명망이 높고 문장이 뛰어난 석학이었다. 특히 동생 길주^{吉周, 1786~1841} · 현주^{顯周, 1793~1865}와 함께 삼이^{三怡: 삼형제가 우애 좋게 화락한다.} 형제로 이름나 있었다.

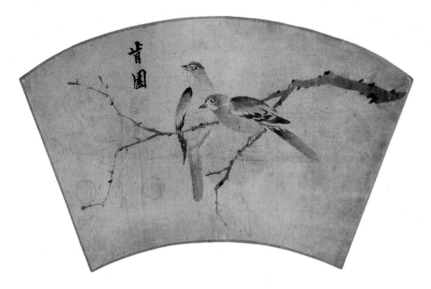

[그림 5-1] 전 김양기, 〈쌍조도〉, 직물에 먹, 28×16.5cm, 개인 소장

새를 그린 붓질이 정교하고 단정하다. 이른 아침 계곡에서 단장을 한 듯하다.

홍석주는 자하가 보낸 소개장을 읽고 나서 곧이어 단원의 시문을 찬찬히 살펴보기 시작했다. 나이 들어 오랜 지병과 생활고에 시달리면서도 품위를 잃지 않은 반듯한 서체에서 고고한 기품이 느껴졌고 아버지로서 자식에 대한 안타까운 정이 물씬 담긴 내용에서는 잠시 고개 들어 허공을 응시하기도 했다. 병으로 쇠약해진 단원이 가장 어렵고 힘들었을 시기에 쓴 편지일 터인데도 갈지자 약한 보습은 그 어디에서도 찾아볼 수 없었고 높은 고高 청아한 기운만 감돌았다.

홍석주 자하 승지의 소개장을 잘 읽어보
았네. 선왕께서 예의 정치를 펼치
고자 단원을 곁에 두셨음을 나 역
시 모르지 않는다네. 만약 정조께
서 살아 계셨다면 단원도 그리 일
찍 세상을 등지지 않았을 것이야.
그래 요즈음 근황은 어떠한가?

김양기 우봉^{조희룡}과 지기로서 함께 그림과
글씨 공부를 하고 있습니다.

[그림 5-2] 《단원유묵첩》의 표지, 종이에 먹,
각 폭 19.5×29cm, 국립중앙박물관

홍석주 기특하네! 선친의 선업을 이어받
고자 노력하는 것은 그 의미가 더
욱 크다고 할 수 있겠지. 게다가 선
친께서 남기신 글들을 모아 첩으로
만들어 선친 대하듯 하겠다니 어찌
말로 다할 수 있는 효심이겠는가!

안에 편철된 내용에는 최치원과 이유경 등 중국 명
사의 글이 행서와 해서로 단정하게 적혀 있다. 회
갑날 아들에게 써준 왕탁의 글, 김생원에게 보낸
간찰, 아들에게 보낸 마지막 간찰도 포함되어 있
다. 모두 40쪽이다. 양기는 아버지가 생각나거나
삶이 고단할 때마다 첩을 꺼내 보면서 자부심도
느끼고 스스로 위안을 받았을 것이다. 《단원유묵
불초남양기근장(檀園遺墨 不肖男良驥謹裝)》 표지
중 단원(檀園) 두 자는 훼손되어 알아볼 수 없다.

김양기 아버님과 많은 교유를 하신 것으로 알고 있습니다. 아버님께서 이룬 업적
에 대해 혹 제가 모르는 부분을 일러주실 수 있으신지요?

홍석주 어찌 그 사람됨을 다 안다고 쉽게 말할 수 있겠는가? 자네의 선친을 대할
때면 늘 느끼는 일이었지만 외모는 선계^{仙界}에서 내려온 듯 수려하였고 단
정하며 청정한 손놀림으로 붓을 잡으셨지. 특히 백성들이 살아가는 모습
들을 생생하게 묘사한 풍속화는 신의 조화라고 말하고 싶다네. 게다가 산

수화·도석화道釋畵·어진을 비롯한 화조·계회도契會圖에 이르기까지 다방면에 능한 분이셨지. 오늘 이렇게 첩을 대하고 보니 단원은 그림에만 머물지 않고 서체까지 이처럼 유려하였음을 새삼 알게 되었네.

[그림 5-3] 《단원유묵첩》 중 회도인의 시, 종이에 먹, 44×33cm, 국립중앙박물관

단원이 자필로 적은 회도인(回道人)의 시. 필체가 활달하고 시원하다. "서쪽 노인은 부자이지만 늘 부족하여 근심에 차 있고, 동쪽 노인은 비록 가난하지만 여유롭고 즐거워하네. 내가 술을 빚는 것은 벗의 인연 때문이고 황금을 소진하는 것은 책을 사기 위함이다."

김양기 선친께서 많은 그림을 그리셨다고는 하나 방방곡곡에 퍼져 있고, 특히 대부분이 양반가 집안 깊숙이 보관되어 있어 감상할 기회가 많지 않았습니다.

홍석주 화원들이 아름다운 자연을 동경하며 소재로 삼아 쉬이 그려낼 수는 있어도 이야기까지 녹여 화폭에 담아내기는 어렵다네. 이는 어느 경지에 도달하고 통하였을 때나 가능한 일이지. 그림으로 이야기가 전달되지 않는다면 그것은 생명력이 없는 그림일 터. 하지만 선친께서 그린 그림에는 항상 생명력이 넘쳐나 가히 예술다운 예술의 경지였다 할 수 있었지.

김양기 저도 제 아버님처럼 생명력 있는 그림을 그릴 수 있도록 정진을 게을리 않겠습니다. 저는 선친께서 아프고 힘들어하실 때 미처 봉양하지 못하였고 임종도 지키지 못한 불효자입니다. 그런데도 시간이 지나면 지날수록 더 그리워지는 것은 어쩔 수 없는 부자간의 정인 듯합니다. 하여 조금이나마

마음의 불충을 씻고 싶습니다.

홍석주 효자로세. 이왕 서문을 받을 것이라면 아버님과 연이 있었던 내 아우 길주에게도 찾아가 발문을 받는 것이 좋지 않겠는가? 소개장은 내가 써줄 것이네.

김양기 천한 신분이라 대감님을 언제 또 찾아뵐 수 있을는지 마음만 급해집니다. 큰 가르침을 주십시오.

홍석주 자네의 겸손으로 받겠네. 사람들은 학문과 독서를 게을리 하면서 입으로만 인의仁義와 성경誠敬을 이야기들 하지. 이렇게 하다보면 말과 문文은 맞지 않고 마음과 말은 서로 응하지 않게 되어 있어. 우선은 학문에 힘써야 하네. 문文이란 마음을 외부로 나타내는 것이니 마음을 표현하다보면 마음이 닦이게 되고 학문이 쌓이고 쌓여 그것이 밖으로 드러난다네. 그때에야 비로소 덕德이 되고 도道가 되고 어語도 되고, 그러하다가 다시 문文으로 돌아오니 문어도덕文語道德이 하나로 기결起結되는 것이지. 마음이 곧 성품이니 성품을 고요하고 겸손하게 하면서 학문에 힘쓰도록 하게나. 내 말을 명심한다면 인연을 따라 나중을 기약할 수도 있을 것이네.

김양기 대감의 말씀 명심 또 명심해서 불철주야 학문에 힘쓰며 선친의 명예에 누가 되지 않도록 하겠습니다.

양기는 뜻하지 않는 인연의 끈으로 홍길주·홍현주·홍우건의 발문까지 받을 수 있었다. 조선 최고의 서예 문장가는 물론 덕망 높은 명문가의 찬문까지 받으니 마음이 벅차올랐다. 부친의 그림과 글씨가 세상을 이롭게 하였다는

상찬과 그 아들이 선친의 시문을 모아 서첩으로 꾸며 대대로 이어지게 만들려 하는 의지를 칭찬하는 발문까지 받아낸 것이다. 양기는 이 글들을 단원의 서첩 앞뒤로 묶고 표지에 《단원유묵첩》이란 표제와 더불어 "못난 아들 양기가 삼가 꾸몄다不肖男良驥謹裝"고 적었다.

이렇게 《단원유묵첩》은 양기가 스물일곱 살 되던 1818년 3월, 단원이 세상을 떠난 지 열두 해 만에 세상에 나온 것이다.

[그림 5-4] 《단원유묵첩》 중 홍석주의 서문, 종이에 먹, 44×33cm, 국립중앙박물관

"단원을 안 지 오래되었으나 이 서첩을 보고 나서야 그림을 넘어 글씨에도 두루 능했음을 알았으니 어찌 안다고 할 수 있겠는가. 단원에게 아들 양기가 있어 이 서첩을 보배처럼 아끼고 있음을 기특하게 여기고 예술을 대물림하여 훗날 아버지의 이름과 함께 빛나게 하라." 홍석주의 발문 글씨에서 정갈하고 단정한 문인의 기품이 느껴진다.

단행본

강관식, 『조선후기 궁중 화원 연구』, 2001, 돌베개

국립중앙박물관, 『조선시대 풍속화』, 2002, 국립중앙박물관

국립중앙박물관, 「18세기 화단을 이끈 화가들의 만남, 〈균와아집도〉」, 『탄신 300주년 기념특별전 시대를 앞서 간 예술혼 표암 강세황』, 2013, 그라픽네트

김동욱, 『실학정신으로 세운 조선의 신도시, 수원화성』, 2002, 돌베개

김종수 외 7인, 『조선 궁중의 잔치, 연향』, 2013, 국립고궁박물관

김준혁, 『이산 정조 꿈의 도시 화성을 세우다』, 2008, 여유당

박시백, 『조선왕조실록 1~20』, 2015, ㈜휴머니스트출판그룹

안휘준, 『한국 회화사 연구』, 2000, 시공사

오세창, 『근역서화징權域書畫徵』, 2015, 학자원

오주석, 『단원 김홍도』, 1998, 열화당 미술책방

오주석, 『오주석의 한국의 미 특강』, 2003, 솔출판사

유홍준, 『명작순례』, 2013, 눌와

유홍준, 『화인열전 1·2』, 2001, 역사비평사

유홍준·이태호, 『유희삼매』, 2003, 학고재

이동주, 「김단원이라는 화원」, 『우리나라의 옛 그림』, 1975, 박영사

이성미 · 김정희 공저, 『한국 회화사 용어집』, 2015, 다할미디어

이이화, 『한국사 이야기 15 - 문화군주 정조의 나라만들기』, 2001, 한길사

정병모, 『한국의 풍속화』, 2000, 한길아트

조용진, 『동양화 읽는 법』, 2013, 집문당

중앙일보사, 『한국의 미 21 - 단원 김홍도』, 1992, 중앙일보사

진준현, 『단원 김홍도 연구』, 1999, 일지사

한영우, 『정조의 화성행차 그 8일』, 2013, 효형출판

황은주, 그림 강윤정, 『정조와 함께 가는 8일간의 화성행차』, 2013, 그린북

KBS 〈TV조선왕조실록〉 제작팀, 『조선은 양반의 나라가 아니라오』, 2001, 가람기획

논문

유준영, 「정겸재와 김단원」, 『한국의 미 21』, 1985, 중앙일보 · 동양방송

유홍준, 「단원 김홍도 연구 노트 - 단원 생애를 규명하기 위한 10가지 변증」, 1990, 국립중앙
　박물관

이태호, 「김홍도의 진경산수화」, 『한국의 미 21』, 1985, 중앙일보 · 동양방송

최순우, 「단원 김홍도의 재세년대고」, 『미술자료』 제11호, 1966. 12월, 국립중앙박물관

잡지

안대회, 「청노새 타고 산천 누비는 조선의 산악인 정란」, 『월간문화사랑』, 2008. 6월호, 문화
　재청

『계간미술』, 1976~1977, 중앙일보 · 동양방송

1700s

1745년(1세) 乙丑, 영조 21년
- 경기도 안산에서 출생.

1751년(7세) 辛未, 영조 27년
- 표암 강세황의 문하에서 학문과 그림을 배움.
 많은 제자 중 범상치 않은 재주를 가진 김홍도를 대견해하면서 지도.

1763년(19세) 癸未, 영조 39년
- 균와의 초청으로 즐긴 아회를 기념하기 위하여 〈균와아집도筠窩雅集圖〉를 합작合作함. 강세황은
 그림 전체를 구성하고, 인물상은 김홍도, 소나무와 괴석은 현재 심사정, 채색은 최북이 맡았
 으며, 아회도의 전개 과정은 허필이 기록. 합작품이긴 하지만 현존하는 김홍도의 가장 오래
 된 그림이다.

1765년(21세) 乙酉, 영조 41년
- 도화서 화원으로 궁중에서 그림 그리는 일에 참가.
- 왕세손 주관으로 〈경현당수작도景賢堂授爵圖〉 병풍은 김홍도가 그리고, 행사 전반에 대한 기록
 은 좌의정 김상복이 함.

1771년(27세) 辛卯, 영조 47년
- 영의정 김상철이 동지사 연행燕行 때 서양 화인으로부터 초상화를 그려 받아옴.

- **1772년(28세)** 壬辰, 영조 48년
 - 도화서 화원 열다섯 명과 함께 궁궐 건축 과정을 그림.
 - 김응환이 겸재의 〈금강산전도〉를 모사하여 김홍도에게 선물.

- **1773년(29세)** 癸巳, 영조 49년
 - 영조 어진 및 왕세손 초상화 작업에 동참 화사로 참여.
 - 〈신언인도愼言人圖〉를 그림(강세황 「발문」).

- **1774년(30세)** 甲午, 영조 50년
 - 스승 강세황과 사포서司圃署에서 함께 근무.

- **1776년(32세)** 丙申, 영조 52년
 - 정조 즉위, 정조 어명으로 〈규장각도〉를 그림.
 - 정조 즉위를 경하드리는 의미를 담아 〈군선도〉 팔 폭 병풍을 제작한 것으로 보임.

- **1778년(34세)** 戊戌, 정조 2년
 - 강희언의 담졸헌에서 〈행려풍속도〉를 그림.
 - 정조, 송시열의 초상화에 〈제문〉을 달아줌.
 - 강세황이 〈서원아집도西園雅集圖〉 발문을 직접 쓴 부채에 그림을 그려달라 김홍도에게 청함.

- **1779년(35세)** 己亥, 정조 3년
 - 〈선면서원아집도扇面西園雅集圖〉를 완성.
 - 〈서원아집도〉 육 폭 병풍, 〈서원아집도〉 팔 폭 병풍 제작.

- **1781년(37세)** 辛丑, 정조 5년
 - 정조 어진 초상화 작업에 동참화사로 참여.
 - 4월 1일, 김홍도 집에서 정란·강희언과 함께 진솔회를 함.
 - 정조, 영의정 김상철이 연행 때 서양 화인이 그렸다는 초상화를 어람.

김홍도의 주요연보

- 정조가 백성들과 함께 어울리는 민본정치를 실천하며 '백성들에게 기꺼이 즐거움을 주는 그림을 그리라'는 명을 내린 것으로 보아, 김홍도에게 서민들이 살아가는 숨결을 가감 없이 그려 오라 주문한 것으로 유추됨. 도화서 녹취재綠取才 평가 시 백성들이 살아가는 모습을 화제로 한 문제가 출제될 정도로 풍속화에 대한 사회적 관심도가 높았음.
- 11월 21일, 자비대령화원제差備待令畫員制 출범, 김홍도는 특별히 열외되어 대조화원待詔畫員으로 대우.
- 12월 28일, 〈어진〉을 그린 공로로 경상도 안기찰방에 제수.
- 명나라 문인화가 이유방李流芳의 호를 따 단원檀園이란 호를 사용하기 시작.

1784년(40세) 甲辰, 정조 8년

- 정월, 안기찰방으로 부임.
- 관찰사 이병모의 처소에서 즐긴 아회와 청량산의 풍류를 그린 〈징각아집축澄閣雅集軸〉《청량첩》〈청량취소도清凉吹簫圖〉를 남김.
- 12월 입춘 후 창해 정란이 찾아와 회포를 나누며 진솔회 모임을 회상한 〈단원도〉를 그리고 발문을 적음. 정란이 화제를 달았고, 이인문이 관화기觀畫記를 적음.

1786년(42세) 丙午, 정조 10년

- 5월, 도화서로 복귀.

1788년(44세) 戊申, 정조 12년

- 3월 7일, 이한진을 좌장으로 즐긴 아회를 〈은암아집도隱巖雅集圖〉로 남기고, 권상신이 찬문을 닮.
- 정조의 어명으로 김응환과 함께 영동 구군과 금강산을 유람하며 사경寫景함. 회양에서 강세황·정란과 교유.

- 8월 14일, 이명기와 함께 동지사행 일원(군관 자격)으로 청나라 연경에 갔다가
 일행보다 서둘러 돌아옴.
- 김응환과 함께 대마도 지도를 그리는 어명을 수행(부산에서 김응환 사망).

1790년(46세) 庚戌, 정조 14년

- 금강산 봉행사행길과 동지사 연행, 대마도 지도를 그리는 무리한 일정 탓에 중병으로 몸져
 누움. 이를 걱정하는 스승 강세황에게 〈기려원유도騎驢遠遊圖〉를 그려 선물한 것으로 유추.
- 이명기와 함께 용주사 불탱佛幀 작업(216일간)에 주관감동主管監董 수행.
- 9월 29일, 용주사 불상 점안식 거행.

1791년(47세) 辛亥, 정조 15년

- 1월 23일, 스승 강세황 타계(77세).
- 6월 15일, 인왕산 송석원에서 시회詩會 즐긴 후 〈송석원시사야연도松石園詩社夜宴圖〉를 그리고,
 이인문은 〈송석원시회도松石園詩會圖〉를 남김. 마성린이 화제 추서함.
- 9월 22일, 정조 어진 초상화 작업에 동참화사로 참여(당시에는 10년 단위로 왕의 어진을 그렸음).
- 12월 22일, 어진을 마친 공으로 충청도 연풍현감에 제수.
- 〈황묘농접도黃猫弄蝶圖〉 관기款記에 취화사醉畵士란 호를 사용하기 시작.

1792년(48세) 壬子, 정조 16년

- 연풍에 가뭄이 들어 상암사에서 기우제를 지내고 시주와 치성으로 아들 연록延祿를 얻음.
- 청주에서 충청도 병마절도사 이광섭과 아회를 즐김.

1795년(51세) 乙卯, 정조 19년

- 1월 4일, 전죠, 홍대협에게서 길홍두가 여풍현에서 중매나 일삼고 구실아치를 위압하여 가
 축을 거두어들이고 사냥을 빌미 삼아 세금을 포탈하여 고을 내에서 현감을 원망하는 목소리
 가 자자하다고 보고받음. 이에 정조는 구전口傳으로 연풍현감과 신창현감을 교체하라 명함.

- 1월 8일, 의금부에 엄벌을 요구하는 홍대협의 요구에 압송을 명함. 열흘 후 단자^{單子}를 내려 죄를 사면.
- 윤2월 28일, 정조, 김홍도에게 군직^{軍職}을 붙여 화성행차를 다룬 〈원행을묘정리의궤^{園幸乙卯整理儀軌}〉의 도설^{圖說} 삽화를 제작토록 함.

1796년(52세) 丙辰, 정조 20년
- 〈단원절세보첩〉을 그림.
- 정조의 명으로 〈불설대보부모은중경^{佛說大報父母恩重經}〉 도판용 삽화를 그린 것으로 추측.
- 〈병진년화첩〉 제작.
- 이명기와 합작으로 〈서직수 초상〉 그림.

1797년(53세) 丁巳, 정조 21년
- 정월 초하루, 정조 〈오륜행실도〉 편찬을 명함. 행실도 삽화를 주도한 것으로 전해지고 있음.

·1800s

1800년(56세) 庚申, 정조 24년
- 신년 〈주부자시의도^{朱夫子詩意圖}〉 팔 폭 병풍 진상, 정조는 이 병풍을 보고 화답하는 화운시를 지어 곁에 두고 눈여겨보며 경계의 표시로 삼겠다고 함. 한편 삼십 년 전부터 김홍도에게 모든 궁중 그림 그리는 일을 주관하게 하였었노라 회고함.
- 6월 28일, 정조 갑자기 승하함.

1801년(57세) 辛酉, 순조 1년
- 천연두를 앓은 순조의 쾌유를 기념하기 위하여 한만유의 청으로 〈삼공불환도〉 등을 그림.

- **1802년(58세)** 壬戌, 순조 2년
 - 귀향하여 호를 농한農漢, 농사옹農士翁이라 부르며 은일한 삶을 이어감.
 - 〈창파도〉 그림.

- **1804년(60세)** 甲子, 순조 4년
 - 5월 5일, 자비대령화원으로 차정되면서 후배 화원들과 녹취재祿取才 시험을 치르는 등 자존심에 큰 상처를 입게 됨.
 - 문자형상화 〈단매도丹梅圖〉〈기로세련계도耆老世聯禊圖〉를 그림.
 - 12월 20일, 서묵재瑞墨齋에서 〈지장기마도知章騎馬圖〉를 남김.

- **1805년(61세)** 乙丑, 순조 5년
 - 동갑내기인 이인문·박유성과 서묵재에 모여 회갑을 자축. 이인문이 〈송하한담도松下閑談圖〉를 그리고 술에 대취한 김홍도가 붓을 들어 발문을 달았으나, 행의 순서가 바뀌고 글자를 빼먹어 다시 써 넣기도 했음. 이후 다시 〈남산한담도南山閑談圖〉를 그리고 같은 화제를 쓴 것으로 유추됨.
 - 회갑년 1월 22일, 회갑을 맞아 왕탁의 편짓글을 이모移摸해서 아들 양기에게 줌.
 - 11월 29일에 쓴 서신에 병환이 위독해 생사를 넘나들었다는 내용이 보임.
 - 12월 29일에 쓴 서신에는 아들 학비도 보내지 못하는 자신을 자책하며 병에 차도가 없음을 한탄함.
 - 자신의 생이 다했음을 직감한 듯 〈추성부도〉를 그림.
 - 〈염불서승도〉를 그림. 필자의 판단으로는 김홍도의 절필작일 것으로 추정됨.

- **1806년(62세)** 丙寅, 순조 6년
 - 사망 연도로 추정.

- **1818년** 戊寅, 순조 18년
 - 아들 양기가 아버지의 유묵을 모아 여러 인사(자하노인 신위·연천 홍석주·광아당학인·홍우건)들을 찾아가 보여주며 받은 문장과 함께 『단원유묵첩』으로 꾸밈.

김홍도의 주요연보

〈징각아집도〉 연구 노트

학계의 고증 없이 이 책을 통해서
처음 공개되는 그림이라
저자의 「〈**징각아집도**〉 **연구 노트**」를
첨부하고자 한다.

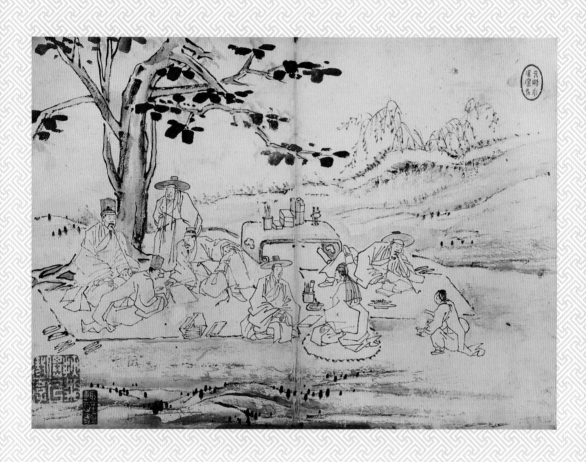

I. 〈징각아집도〉란?

〈징각아집도〉는 경상도 관찰사 이병모李秉模의 관사인 징청각澄淸閣에서 열렸던 아회를 김홍도가 화폭에 담은 아회도雅會圖다. 당시 영남지방의 신물이라 불렸고 행방이 묘연했던 그림이다.

A. 징각아집 전후 열린 아회 모임

a. 달구장운達句長韻

1783년 4~5월, 대구 판관判官 홍원섭洪元燮의 매죽헌梅竹軒에 이덕무가 남기고 간 스물두 운으로 된 명시를 남기고 떠나자 이병모·정지순·원득정·성대중·김득후·신념조 등 명사 명류가 연이어 차운시次韻詩를 지어내 문관의 일대성사를 이루었던 모임을 말한다. 1784년 초 홍원섭이 임기를 마치고 한양으로 돌아가자 그 모임도 시들해졌다.

b. 청량산 모임

1784년 8월 17일, 경상도 관찰사 이병모·성대중·김명진·임희택 등이 청량산에 모여 아회를 즐김. 김홍도는 〈청량취소도淸凉吹簫圖〉를 그렸으나 지금 전하지 않는다.成大中,『靑城集』

c. 징각아회

1784년 여름, 대구 감영 징청각에 관찰사 이병모·성대중·홍신유·김홍도 등이 모여 청량산의 풍류를 이어감. 1785년 2월 이병모 관찰사가 임기를 마치고 한양으로 올라갈 때까지 지속되었다. 이때 만들어진 〈징각아집축〉과 《청량첩》을 이병모가 한양으로 가져갔다.

II. 〈징각아집도〉라 접근 고찰할 수 있는 간찰과 시구

A. 성대중이 홍원섭에게 보낸 간찰 내용 중

이병모 관찰사 처소에 모여 징각아집을 계속 이어가고 있으며 특히 홍신유의 글씨와 김홍도의 그림에 나타난 풍류가 난만爛漫하여 영남지방의 신물이라 불리고 있다. 청량산에서 즐긴 또한 두루마리가 되어 그날의 정취를 더해주고 있다. 그런데 멀리 떨어져 있어 아쉽고 서운하다.

이제 관찰사 이병모도 한양으로 떠나고 홍신유도 동래로 돌아가 풍류 모임은 더 이상 이어지지 못하고 있다. ……이병모 공을 찾아가면 〈징각아집축〉과 《청량첩》을 맑게 완상할 수 있을 것이다.(…… 幸靜修使相在焉 澄閣雅集 至輒留連 洪太常之書 金督郵之畵 風流爛漫 可稱嶠外之盛 淸凉遊賞 又一盛軸 猶恨執事遠隔此會 今則使相亦北返 太常南歸萊上 達成之會今始盡矣 ……靜修公入洛 數相過從 則澄閣雅集軸 淸凉帖 必入淸眺.) 成大中,『靑成集』

B. 홍원섭이 성대중에게 답으로 보낸 간찰 내용 중

홍원섭이 성대중의 간찰을 받고 이병모를 찾아가 〈징각아집축〉과 《청량첩》을 감상한 소회를 답장으로 보내면서, 그것들은 대구 매화헌에서 즐기던 달구장운의 연장이었다 답하면서 또한 징각이병모께서 김홍도 그림 부채를 보내주신 것에 감사드렸다고 함.(以是韻而謝澄閣畵扇之贈 皆達句之餘也.) 洪元燮,『太湖集』

489

C. 홍원섭이 화폭을 채워나가는 단원의 모습을 회상하며 소회를 적다

홍원섭은 경상도 관찰사 이병모 공이 한양으로 가져온 《청량첩》과 〈징각
아집축〉을 감상하면서 느낀 소회를 시로 남겼다. 그 내용에는 그림 그릴 당시
주변 배경과 농익은 필력으로 화폭을 채워나가는 단원의 신기로운 모습을 잘
잡아 묘사했다.

> 동화사의 눈처럼 하얀 한지가 고운 명주와 같은데
>
> 단원이 서수필鼠鬚筆 붓끝을 모아 희롱하네
>
> 이것이 단원이 배운 남종화南宗畵인가
>
> 그림의 묘한 기예는 온 힘들인 솜씨로다
>
> 안기찰방으로 공이병모을 뵙기에 이르더니
>
> 그림 방을 옮겨 온 양 흥을 막지 못했구나
>
> 종횡으로 수묵을 휘둘러 마음껏 모양을 그려내니
>
> 고상한 주제며 세속풍경이 모두 빼어나게 훌륭하네.
>
> ……
>
> 성근 오동나무疎桐 낮 그늘 속에 노구솥 걸고 차 달이네茗鑪事
>
> ……
>
> 귀중하게 제하고 봉하여 영남에서 한양으로 건너왔으니
>
> 단원이 그리는 모습 상상하며 조심스럽게 대하도다.

桐寺雪楮斯紈素 檀園采毫弄猩鼠 爲是檀園學南宗 丹青妙藝工心膂 花郵作丞謁公至

畵廚移興不禦 縱橫水墨恣寫能 雅類俗景俱翹楚……<u>疎桐午陰茗鐺擧</u>…… 珍重題封

度嶺洛 想像揮染對沙渚._{洪元燮,「太湖集」}

Ⅲ. 〈징각아집도〉에 대한 분석 연구

A. 고증 자료와 〈아집도〉가 일치하는 부분

① 그림 속 배경이 마른 붓으로 심중(心中)에 있는 산수를 그린 남종(南宗) 문인
 화풍이고,

② 당시 대구 감영 내에는 커다란 오동나무가 있었고,

③ 오동나무 아래 노구 솥을 걸어놓고 차를 달이며,

④ 당시 관찰사를 비롯한 고을 원 등이 모였던 명사들의 모임인 만큼 의관
 을 정제하고 참석했을 것이고,

⑤ 부들로 만든 돗자리가 세 개나 깔아 신분을 위아래를 두어 나누어 앉아
 시문을 맑게 즐기는 문향 가득한 분위기와 일치.

⑥ 일반적으로 풍류, 술을 마시고 늘어지는 하급의 풍류가 아니라 서안과
 서책, 문방사우까지 갖추고 차를 달이며 시문을 논하고 있는 광경을 유
 묵으로 남긴 맑고 고상한 아회였다는 고증 자료 내용과 일치.

B. 〈아집도〉 중간 접혀 있는 자국으로 보아 《청량첩》에 철해져 있다가
 낱장이 떨어져 나온 것 같다.

Ⅳ. 김홍도가 그린 다른 〈아집도〉에 대하여

A. 〈은암아집도隱巖雅集圖〉

1788년 3월 7일, 경산京山 이한진이 동생과 김복양·김희순·이명연·심상규·김상휴·권상진·김홍도 등 열다섯 명이 모여 풍류를 즐긴 아회를 말한다. 권상신權常愼은 〈은암아집도〉에 대한 찬문을 지음. 주요 내용에는 술독과 술잔이 어지럽고 취기가 오르자 이한진은 전서를 쓰고 유환경은 거문고를 타고 김홍도는 여러 가지 새와 꽃과 대나무를 그렸다 함.

연구 메모: 초봄3월 7일에 가벼운 의복봄옷을 입고 아회를 가진 것으로 되어 있는데 그때는 오동나뭇잎이 성글기엔 다소 이르고, 술잔이 오가는 가운데 거문고 줄을 당기고 붓과 종이를 어지러이 교차했다는 내용으로 보아 〈징각아집도〉의 맑은 분위기와는 거리가 멀다고 할 수 있다.

B. 〈서원아집도西園雅集圖〉

1792년 늦가을 충청도 병마절도사로 부임한 이광섭이 평소 친분이 있었던 이한진과 김홍도당시 연풍현감, 연기 고을 원 황운조 등을 청주로 불러 병영兵營에서 즐겼던 풍류를 말한다.李奎象, 『并世才彦錄의 書家錄』

연구 메모: 내용 중에 공식적인 예는 그만두게 하고 각자 편한 차림새로 모여 앉아 제각각 기예를 펼치게 하면서 연거푸 술잔을 돌렸다는 사실을 미루어 당시 배

경이나 등장인물과 〈징각아집도〉 그림배경과 일치하지 않는다.(……兵使除公禮

各以便服團集 各肆技能…… 兵使欲醉倒……)

V. 마무리

위 기술한 내용은 김홍도가 그린 〈아집도〉 관련 자료들을 추적하여 전개한
것으로 그중 하나인 〈징각아집도〉는 아회의 시기와 배경, 등장인물이 짐작되
는 귀중한 자료이며 기록물이다.

『단원 김홍도』 오주석 지음, 열화당에 기술된 자료를 비교·활용했음을 밝히며, 앞
으로 더 많은 고증 자료들이 나와 아집에 대한 문향과 풍미가 제대로 전달되
고 넘쳐나기 바란다.

글을 마치며

그림으로 맺은 인연,
김홍도

　조선의 선비가 되어 단원의 옷자락을 잡고 감응의 시간여행을 다녀왔다. 그리고 이제 이 책을 집필하는 동안 만나게 된 잊지 못할 신비로운 인연을 소개하며 오랜 여정을 마치려 한다.

　팔 년 전, 성근 오동나무 아래 선비들이 풍류를 즐기는 모습을 그린 〈아회도〉를 보았다. 서수필의 필선으로 그려진 김홍도의 명작이라는 데 생각이 미치자 본능처럼 눈이 뜨이고 흥분과 충격이 쉬이 걷히지 않아 여러 달 몸살을 앓았다.

　그리고 고심한 끝에 소장가의 이해를 빌려 그림 속에 담겨 있을 속 깊은 이야기늘을 찾아 나서게 되었다. 여러 문집이나 시구, 간찰 등에 기술된 등장인물과 배경, 화법의 자취를 쫓아다니는 부단한 여정 끝에 이 한 장의 아회도가 〈징각아집도〉임을 밝혀냈다. 처음으로 그 밀담密談을 꺼내는 희열과 긴장

을 어떤 말로 표현할 수 있을까!

이뿐이 아니다. 저자가 단원 김홍도의 절필작이라 확신하는 〈염불서승도〉에 대한 이야기를 빠뜨릴 수 없다. '나 이제 돌아가리라.' 생을 마감하기 전 자신의 자화상을 남기고자 한 단원의 뒷모습이 너무 시려서 눈물을 쏟아내었다. 이불을 뒤집어쓰고 꺼이꺼이 통곡하면서 눈이 붓도록 펑펑 울었다. 이백 년이 넘는 시대를 초월해 한 사람의 죽음을 이리 처절히 슬퍼할 수 있을까?

"네 붓끝에 내 꿈을 실어도 되겠느냐?" 예원의 정치시대를 펼쳐나갔던 정조와 그 곁을 지키는 화원이자 최고의 조력자였던 김홍도의 깊은 인연으로 만들어진 그림 이야기가 이 책을 접하게 될 독자에게 좀 더 가치 있는 학습의 장이 될 수 있었으면 한다.

아울러 긴 시간 믿고 기다려준 가족과 민천장학회 후원자들, 부족한 원고를 기꺼이 출간해주신 살림출판사 심만수 대표님, 꼼꼼한 편집과 교정으로 이 글의 완성도를 높여준 서상미 편집부장께 고마움을 전하고 싶다.

2016년 새해

강릉의 안산安山, 모산봉母山峰 정상 소나무에 기대어

민천 이재원

조선의 아트 저널리스트 김홍도
정조의 이상정치, 그림으로 실현하다

펴낸날	초판 1쇄 2016년 4월 10일
	초판 5쇄 2017년 12월 15일

지은이	이재원
펴낸이	심만수
펴낸곳	(주)살림출판사
출판등록	1989년 11월 1일 제9-210호

주소	경기도 파주시 광인사길 30	
전화	031-955-1350	팩스 031-624-1356
홈페이지	http://www.sallimbooks.com	
이메일	book@sallimbooks.com	

ISBN 978-89-522-3360-8 03650

이 도서의 국립중앙도서관 출판시도서목록(CIP)은 서지정보유통지원시스템 홈페이지
(http://seoji.nl.go.kr)와 국가자료공동목록시스템(http://www.nl.go.kr/kolisnet)에서
이용하실 수 있습니다.(CIP제어번호: CIP2016007448)

기획·책임편집·교정교열 서상미